L'ÉCOLE

DES

BEAUX-ARTS

PAR M^{me} CÉLINE FALLET

ROUEN

MÉGARD ET C^{ie}, LIBRAIRES-ÉDITEURS

BIBLIOTHÈQUE MORALE

DE

LA JEUNESSE

PUBLIÉE

AVEC APPROBATION.

—

1^{re} SÉRIE GR. IN-8° JÉSUS.

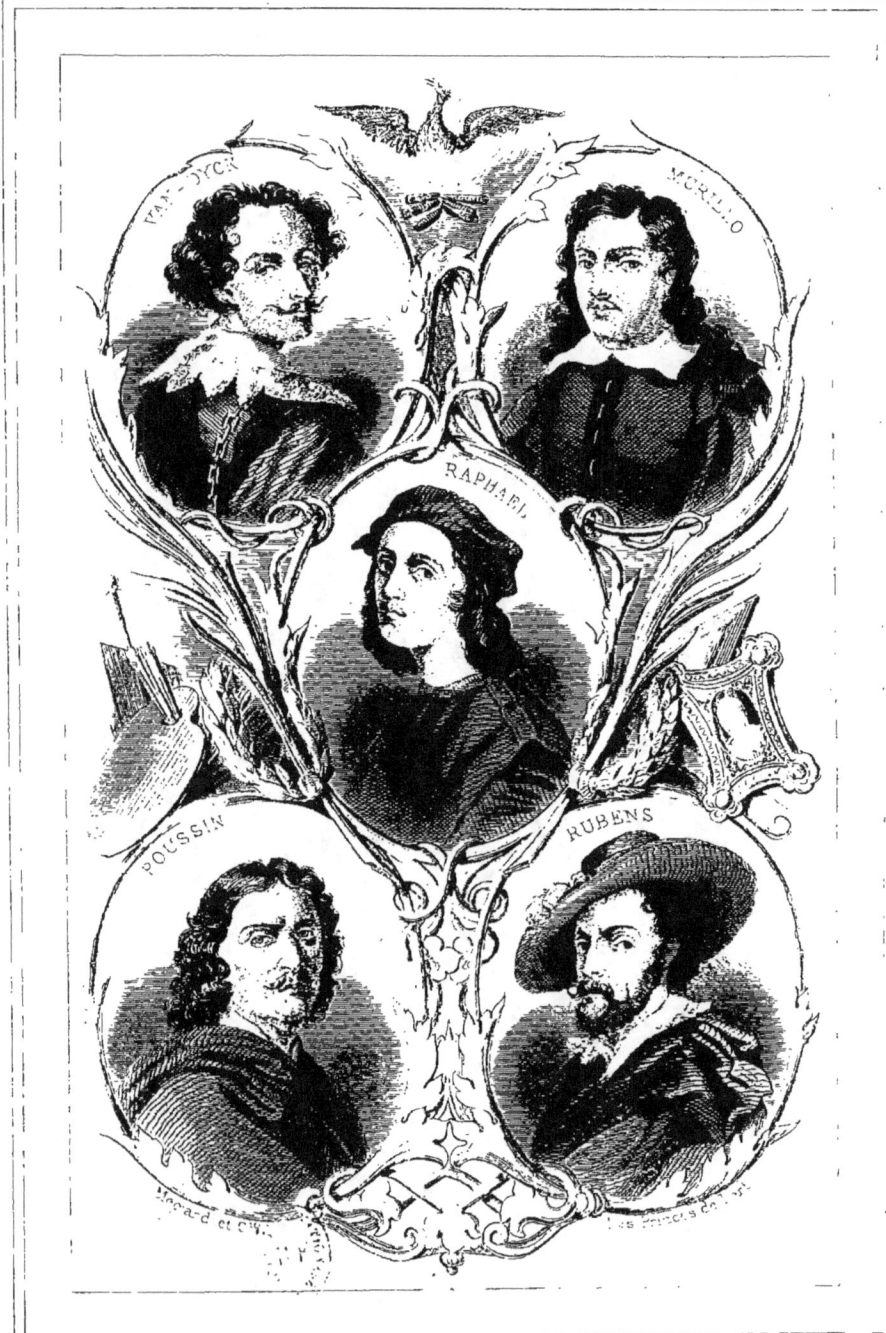

L'ÉCOLE

DES

BEAUX-ARTS

PAR M^{me} CÉLINE FALLET

ROUEN

MEGARD ET C^e, LIBRAIRES-ÉDITEURS

1872

Propriété des Éditeurs

APPROBATION.

—

Les Ouvrages composant la **Bibliothèque morale de la Jeunesse** ont été revus et **admis** par un Comité d'Ecclésiastiques nommé par Son Éminence Monseigneur le Cardinal-Archevêque de Rouen.

AVIS DES ÉDITEURS.

Les Éditeurs de la **Bibliothèque morale de la Jeunesse** ont pris tout à fait au sérieux le titre qu'ils ont choisi pour le donner à cette collection de bons livres. Ils regardent comme une obligation rigoureuse de ne rien négliger pour le justifier dans toute sa signification et toute son étendue.

Aucun livre ne sortira de leurs presses, pour entrer dans cette collection, qu'il n'ait été au préalable lu et examiné attentivement non-seulement par les Éditeurs, mais encore par les personnes les plus compétentes et les plus éclairées. Pour cet examen, ils auront recours particulièrement à des Ecclésiastiques. C'est à eux, avant tout, qu'est confié le salut de l'Enfance, et, plus que qui que ce soit, ils sont capables de découvrir ce qui, le moins du monde, pourrait offrir quelque danger dans les publications destinées spécialement à la Jeunesse chrétienne.

Aussi tous les Ouvrages composant la **Bibliothèque morale de la Jeunesse** sont-ils revus et approuvés par un Comité d'Ecclésiastiques nommé à cet effet par Son Eminence Monseigneur le Cardinal-Archevêque de Rouen. C'est assez dire que les écoles et les familles chrétiennes trouveront dans notre collection toutes les garanties désirables et que nous ferons tout pour justifier et accroître la confiance dont elle est déjà l'objet.

NOTICE

SUR LES BEAUX-ARTS.

Il ne sera pas inutile, nous le croyons du moins, de faire précéder d'une Notice sur les beaux-arts cet ouvrage qui doit traiter de la vie et des œuvres d'un certain nombre d'artistes éminents.

On désigne sous le nom d'*arts proprement dits* toutes sortes de travaux, et sous celui de *beaux-arts* les travaux dans lesquels l'esprit a la principale part. Les premiers sont d'une incontestable utilité, et la perfection à laquelle ils sont parvenus chez un peuple donne la mesure de sa civilisation, de son industrie, de sa richesse. Les seconds, quoiqu'ils n'aient pour but que l'agrément, illustrent non-seulement celui qui les cultive avec un remarquable succès, mais la ville où il est né et la nation à laquelle il appartient.

« Les beaux-arts, dit un ancien auteur, sont enfants du génie ; ils ont la nature pour modèle et le goût pour maître. L'aimable simplicité doit former leur principal caractère ; ils se corrompent, lorsqu'ils donnent dans le luxe et le clinquant. La véritable règle pour les juger, est le sentiment : ils

manquent leur effet lorsqu'ils ne parlent qu'à l'esprit, mais ils triomphent lorsqu'ils affectent l'âme. »

L'architecture, la sculpture, la peinture, la gravure, la musique et la poésie sont connues sous le nom de beaux-arts. Nous y ajouterons l'éloquence.

ARCHITECTURE.

L'architecture est l'art de bien bâtir. Dès que l'homme sentit le besoin de se soustraire aux injures de l'air et de se défendre contre les animaux féroces, il chercha à se construire un abri. L'origine de l'architecture est donc presque aussi ancienne que le monde. L'Ecriture dit qu'après le meurtre de son frère Abel, Caïn bâtit une ville, et elle fait mention de Ninive et de Babylone, fondées par Nemrod le chasseur, arrière-petit-fils de Noé. Il y avait loin de la ville bâtie par le fratricide maudit de Dieu à ces fastueuses capitales ; l'architecture avait donc déjà fait d'immenses progrès. Les Egyptiens la perfectionnèrent ; mais les Grecs furent les premiers qui réunirent les règles de cet art, en formèrent une méthode et fournirent de beaux modèles à la postérité.

Les Toscans, les Romains, puis les Français et les Italiens, eurent de célèbres architectes et construisirent de magnifiques monuments. Chaque peuple, selon son goût ou son génie, ajouta à ce qu'avaient fait ses devanciers ou en retrancha quelque chose. De là se sont établis plusieurs ordres d'architecture, qu'on distingue par les proportions et les divers ornements des colonnes qui soutiennent ou parent les grands bâtiments.

Les Grecs comptaient trois ordres d'architecture : le do-

rique, l'ionique et le corinthien. L'ordre dorique a pour principal caractère la solidité : on l'emploie dans un grand nombre d'édifices publics, où la délicatesse des ornements serait déplacée.

L'ordre corinthien fut inventé par Callimaque. On raconte que cet artiste, passant près d'un tombeau, remarqua une corbeille qu'on avait placée par hasard au milieu d'une acanthe et fut frappé du bel effet que faisaient autour de cette corbeille les feuilles élégantes de la plante. Il résolut d'employer désormais dans ses colonnes l'ornement que lui avait indiqué la nature, et deux rangs de feuilles d'acanthe au chapiteau marquèrent l'ordre corinthien.

L'ordre ionique tient le milieu entre le style simple de l'ordre dorique et le style élégant de l'ordre corinthien. Le temple de Diane, à Ephèse, qui passait pour une des sept merveilles du monde, était d'ordre ionique.

Outre ces trois ordres, on distingue encore le toscan et le composite. L'ordre toscan est, de tous, le plus simple, le plus dépourvu d'ornements ; le composite, au contraire, est plus orné encore que le corinthien et est moins estimé des maîtres de l'art que la belle architecture des Grecs.

L'ordre gothique, dont nos vieilles cathédrales sont le plus beau modèle, est de plus récente création et s'éloigne des proportions et des ornements antiques ; ce genre d'architecture unit une simplicité sublime à une incomparable hardiesse. L'ogive, qui semble s'élancer vers le ciel avec la prière des fidèles, en est le signe distinctif.

SCULPTURE.

La sculpture est un art qui reproduit, au moyen de matières solides, les objets palpables. L'origine de la sculp-

ture se perd dans la nuit des temps. Les matières sur lesquelles s'exerça d'abord le talent du sculpteur durent être l'argile et la cire, substances flexibles, plus faciles à travailler que le bois ou la pierre. Si nous en croyons les Grecs, un potier de Sicyone aurait été le premier sculpteur, et sa fille, le premier dessinateur, puisqu'elle aurait tracé sur la muraille la silhouette de son fiancé, et que le potier, remplissant d'argile l'espace compris entre ces contours dessinés au charbon, aurait, en faisant cuire ensuite cette terre, comme les vases qu'il fabriquait, obtenu le portrait solide de son futur gendre.

Rien ne justifie cette prétention des Grecs, et il est probable que l'instinct d'imitation donné à l'homme lui aura fait faire en divers lieux de semblables découvertes. Longtemps, sans doute, on se contenta d'imparfaites images de cire ou d'argile; puis, les plus hardis cherchèrent à rendre leurs œuvres durables, et le citronnier, le cyprès, le palmier, l'olivier, l'ébène, bois qui ne se corrompent point, s'animèrent sous leur ciseau. Enfin, l'ivoire, les pierres dures, les métaux, furent employés, et le marbre devint, vu la solidité, la finesse et le poli de son grain, la matière la plus estimée par les sculpteurs.

Parmi les peuples qui ont, les premiers, cultivé la sculpture, on doit citer les Egyptiens. Pour conserver la mémoire du roi Mœris, constructeur d'un lac destiné à assurer la fertilité du pays, ils élevèrent une statue colossale à ce prince et à la reine sa femme. Les différentes pièces des statues égyptiennes étaient l'ouvrage de plusieurs artistes, chacun d'eux ne s'occupant que d'une spécialité, et la réunion de ses diverses parties formait un tout des plus remarquables.

Si les Grecs ont été les inventeurs de la sculpture, elle a pendant longtemps fait chez eux fort peu de progrès; car rien de ce qu'ils produisirent avant le voyage de Dédale en Egypte ne mérite d'être regardé comme œuvre d'art. Dédale étudia pendant plusieurs années sous les maîtres égyptiens;

à son retour en Grèce, il ouvrit une école d'où sortirent de beaux ouvrages et d'habiles artistes. La sculpture se perfectionna chez les Grecs, comme tous les autres arts, et les chefs-d'œuvre de Myron, de Lysippe, de Phidias, passent encore aujourd'hui pour ce que la statuaire a produit de plus parfait.

Ce jugement pourrait être taxé de partialité, les modernes ayant aussi créé des œuvres admirables, si les morceaux antiques ne leur avaient servi, nous ne dirons pas de modèle, mais de guide, en leur enseignant que la véritable beauté consiste dans l'imitation de la nature.

Quand les Romains eurent subjugué la Grèce, les beaux-arts, amis de la paix et de la liberté, y perdirent leur éclat. Les maîtres du monde, peu experts en fait d'arts, ne songèrent point alors à recueillir ce qu'avaient laissé les sculpteurs et les peintres célèbres. Ne connaissant, n'appréciant d'autres lauriers que ceux des combats, ils n'envièrent pas d'abord à cette terre qu'ils venaient d'asservir et qui n'était plus qu'une province de leur vaste empire, le titre de patrie des beaux-arts qu'elle avait longtemps porté ; mais quand ils eurent appris qu'il existe une autre gloire que celle d'imposer son joug à l'univers, ils ouvrirent dans leur capitale un asile aux savants et aux artistes. La sculpture, toutefois, ne devint pas très-florissante à Rome. Après avoir prospéré sous le règne d'Auguste, elle fut négligée par ses successeurs, et la protection qu'elle obtint de Néron fut plutôt nuisible que favorable à l'art, ce prince ne jugeant du mérite d'un ouvrage que par son volume et trouvant toujours admirable une statue de proportions gigantesques.

Les arts, tombés dans une complète décadence pendant l'agonie de l'empire romain, se relevèrent lentement et ne retrouvèrent l'élan dont ils avaient besoin que vers la fin du XIIIe siècle. L'époque la plus brillante de la sculpture fut celle où Jules II et Léon X occupèrent le trône pontifical et où brilla l'immortel génie de Michel-Ange.

La pierre, le bois et le bronze sont les matières le plus ordinairement employées par les sculpteurs ; et parmi les pierres, le marbre obtient, comme nous l'avons dit, la préférence.

L'artiste auquel est confié quelque grand ouvrage en marbre commence par exécuter en terre le modèle du groupe ou de la statue qu'il entreprend ; mais comme, en séchant, l'argile diminue de volume, il ne se contente pas de ce premier travail ; il le moule en plâtre, et dans ce moule il coule, en plâtre aussi, un nouveau modèle sur lequel il prend ses mesures, lorsqu'après avoir dégrossi le marbre dont il doit se servir et lui avoir donné à peu près la forme des objets qu'il veut représenter, il attaque enfin la partie sérieuse de son travail et fait sortir de cette masse insensible une tête qui pense, des membres qui semblent prêts à se mouvoir, un cœur qui bat de douleur, d'espoir et de joie. Quand il a patiemment manié le ciseau, il fait disparaître les traces du travail que son œuvre lui a coûté ; la lime enlève les raies et les aspérités du marbre, qu'il ne reste plus qu'à polir.

On sculpte la pierre absolument comme le marbre ; seulement les outils dont on se sert peuvent être moins forts, et l'on est obligé d'avoir près de soi un vase renfermant du plâtre détrempé avec de la poudre de la pierre qu'on travaille, afin de pouvoir, à l'aide de ce mélange, en remplir les creux et en dissimuler les défauts.

Le bois sert à faire de petits modèles et souvent aussi à exécuter des travaux importants. La sculpture en bois, dont on trouve de magnifiques morceaux dans un grand nombre d'anciennes églises et dans quelques vieux châteaux, après avoir été longtemps négligée, a repris faveur, et les bahuts sculptés et armoriés de nos pères, les siéges à dossier artistement fouillé, les tables à pieds contournés sont redevenus, grâce à la mode, qui cette fois a eu raison, de véritables objets de luxe.

On emploie, pour les grandes pièces de sculpture, le chêne et le châtaignier; pour les moindres, le poirier et le cormier; enfin, pour les ouvrages délicats, le tilleul et le buis. Ces bois doivent être coupés depuis longtemps; car s'ils étaient travaillés avant d'être secs, ils se gerceraient.

Outre le bois, la pierre et le marbre, on se sert du bronze pour reproduire et transmettre à la postérité les traits des guerriers illustres, des grands artistes, des bienfaiteurs de l'humanité, ou pour porter aux siècles à venir la mémoire de quelque grand événement.

L'art de fondre les métaux était connu des anciens; mais on ne croit pas qu'ils l'aient souvent employé à couler de grands morceaux de sculpture. Cependant Myron, célèbre sculpteur grec, qui vivait vers l'an 442 avant notre ère, coula en cuivre, dit-on, une vache si parfaitement imitée, que les animaux eux-mêmes s'y trompaient. Lysippe de Sicyone, qui s'illustra dans la sculpture environ cent ans après, et qui fut choisi pour faire les statues d'Alexandre le Grand, comme Apelles pour faire ses portraits, jeta en bronze l'une de ces statues, qui était, assure-t-on, d'une merveilleuse beauté. L'empereur Néron, qui la possédait, en faisait grand cas; mais comme elle n'était que de bronze, il voulut la faire revêtir d'une couche d'or. Ce travail ne réussit point; on fut forcé d'enlever cette riche enveloppe, et, en l'enlevant, on gâta le chef-d'œuvre de Lysippe. Disons, pour ne pas revenir sur l'histoire de ce grand sculpteur, qu'il ne laissa pas moins de six cents morceaux, tous fort remarquables, mais parmi lesquels on citait, outre la statue dont nous avons parlé, celle de Socrate, celle d'Alexandre enfant, et un Apollon de quarante coudées de haut, connu sous le nom de l'*Apollon de Tarente*.

Les Romains s'occupèrent aussi de couler en métal leurs sculptures, témoin la statue en bronze de Marc-Aurèle; mais cette statue, comme celle de Côme de Médicis à Florence, et celle de Henri IV à Paris, fut fondue à plusieurs

reprises. La statue équestre de Louis XIV fut le premier groupe colossal coulé d'un seul jet ; et si l'on songe qu'il pèse plus de trente mille kilogrammes, on comprendra l'admiration et l'étonnement causés par le succès de cette fonte.

Le bronze est un mélange de menus grains de cuivre et de zinc, matières qui acquièrent par la fusion un degré de solidité supérieur à celui de tous les autres métaux.

PEINTURE.

La peinture est un art qui, par des lignes et des couleurs, représente sur une surface unie tous les objets visibles. Comme tous les autres arts, la peinture n'a produit dans l'origine que des ouvrages très-imparfaits. On ne dessinait que les principaux traits d'une figure, et ce ne fut que longtemps après ces premiers essais qu'on se servit de la couleur. Une seule fut d'abord adoptée pour chaque dessin, puis on en employa quatre : le bleu, le rouge, le noir et le jaune.

C'est en Egypte que la peinture paraît avoir été le plus anciennement cultivée ; mais elle y resta stationnaire. Chez les Grecs, elle parvint à un haut point de gloire. Zeuxis, Parrhasius, Timante, Protogène, Apelles, s'illustrèrent par d'admirables compositions.

Cet art fut en honneur chez les Romains ; mais ils ne purent disputer la palme à la Grèce. Quand le vaste empire qu'ils avaient conquis s'écroula sous l'effort des barbares, la peinture parut ensevelie pour toujours dans cette immense ruine. Ce ne fut que vers l'an 1250 qu'elle commença à se relever. Cimabué, peintre et architecte florentin, après avoir étudié sous les maîtres grecs venus de Constantinople en

Italie, s'acquit une haute réputation. Charles Ier, roi de Naples, l'honora de sa faveur; et cet exemple ayant été suivi par les autres souverains de l'Europe, les artistes devinrent plus nombreux, et la peinture sortit du sommeil léthargique dans lequel elle était plongée depuis plusieurs siècles.

La peinture à l'huile ne fut découverte que vers l'an 1350; aussi ne peignit-on d'abord qu'en détrempe et à fresque.

Dans la peinture en détrempe, les couleurs se délaient avec de l'eau et un peu de colle. On l'emploie sur le plâtre, le bois, les peaux, la toile, le papier fort. Les décorations de théâtre peuvent en offrir un échantillon. Cette peinture se conserve longtemps, pourvu qu'elle soit à l'abri de l'humidité; elle a pour avantage de produire son effet à quelque jour qu'elle soit exposée et de ne subir aucune altération de couleur.

Le mot *fresque* dérive de l'italien *fresco*, frais, et vient de ce que cette peinture se fait sur une muraille fraîchement enduite de mortier, de chaux et de sable. Les couleurs qui ont passé par le feu et les terres de nature sèche peuvent seules y être employées; car les autres seraient promptement rongées ou dénaturées par l'action de la chaux. La fresque dure plus longtemps que tout autre genre de peinture; c'est pourquoi on la choisit pour décorer les lieux exposés aux injures de l'air.

Pour peindre à fresque, trois choses sont nécessaires: l'esquisse, les cartons et l'enduit du mur.

On pose deux enduits l'un sur l'autre: le premier, qui touche à la pierre, doit être fait de gros sable de rivière et présenter une surface raboteuse, afin que le second enduit, composé de mortier, de chaux bien éteinte et de sablon de rivière, puisse s'y attacher. C'est sur ce second enduit qu'on travaille; mais il faut qu'il ne soit posé qu'à mesure qu'on le peint; car, s'il était sec, la fresque serait manquée. Les couleurs se délaient avec de l'eau et ne doivent pas être

épargnées, si l'on veut que la peinture reste longtemps belle. Les grands maîtres ont laissé, pour la plupart, de magnifiques fresques ; toutefois, il est à regretter que ce genre de peinture ne puisse recevoir toutes sortes de couleurs ; car il y a des tons qu'ils ont dû renoncer à y exprimer.

L'esquisse est l'ébauche, le premier crayon de l'œuvre que le peintre médite. Dans la fresque, l'esquisse est ordinairement un tableau raccourci de ce que l'on veut exécuter en grand. Cette esquisse doit non-seulement retracer le sujet dans toutes ses parties, mais en indiquer les couleurs ; et l'artiste est obligé de l'avoir sous les yeux, s'il veut donner à son œuvre l'harmonie qui seule en peut faire la beauté.

Les cartons, dans la peinture à fresque, sont composés de plusieurs feuilles de gros papier, attachées les unes aux autres. Sur ces cartons, le peintre dessine l'ouvrage qu'il peut faire en un jour ; et quand l'enduit sur lequel il doit travailler a pris le degré de solidité convenable, il y applique le carton et calque le dessin avec une pointe ; puis, quand toutes les lignes sont ainsi tracées sur la muraille, il commence à peindre.

Dans la peinture à l'huile, toutes les couleurs sont broyées et détrempées dans de l'huile siccative. Cette sorte de peinture offre de grands avantages pour la délicatesse de l'exécution, le mélange des teintes, la vivacité des tons. Elle permet d'ailleurs à l'artiste de consacrer plus de temps à son œuvre, de la mieux finir, de la retoucher et d'enlever ce qui lui déplaît, sans effacer tout ce qu'il a fait. On peignit d'abord à l'huile sur des planches, puis sur du cuivre, enfin sur de la toile ou du taffetas, et l'usage de la toile s'est perpétué jusqu'à nous.

La miniature se rapproche de la peinture en détrempe ; on peut y employer les mêmes couleurs délayées avec de l'eau et de la gomme. Cette sorte de peinture peut se faire sur du papier d'un grain très-fin ou sur des bois préparés à cet effet ; mais l'ivoire est généralement préféré. Elle demande

beaucoup de patience et de précautions. Il faut ménager les teintes, ne leur donner de force que par des gradations insensibles, et ne retoucher jamais que le fond ne soit bien sec. La miniature s'achève à la pointe du pinceau, soit en pointillant seulement, soit en faisant des hachures très-menues et croisées; aussi peut-on donner à ce genre de peinture plus de fini qu'à tout autre. La miniature se couvre ordinairement d'une glace qui la conserve et lui sert de vernis.

Du pointillement de la miniature et de la manière plus hardie de la détrempe, on a fait un autre genre qu'on nomme peinture mixte et qui est également propre aux grands et aux petits tableaux. On achève par le pointillement les parties les plus délicates, tandis que, par des touches plus larges, on donne à l'ouvrage un caractère de force et de liberté que le trop grand fini n'a point. Le Corrége a peint ainsi deux morceaux d'une merveilleuse beauté.

Le pastel est une peinture dans laquelle des crayons de diverses couleurs remplacent le pinceau. Pendant que ces couleurs, réduites en pâte (*pasta*), sont encore fraîches, on leur donne la forme de petits rouleaux faciles à manier et qu'on emploie ensuite à volonté. Le pastel est regardé comme le genre de peinture le moins difficile, parce qu'on peut quitter, reprendre et retoucher son ouvrage autant de fois qu'on le veut. On peint au pastel sur du papier ordinairement gris ou roux, collé sur un bois léger. On couvre cette peinture d'un verre qui empêche les couleurs de s'effacer, leur donne un vernis agréable à l'œil et en adoucit les teintes.

La mosaïque est une peinture composée de petites pierres de couleurs diverses. On voit à Rome et dans plusieurs villes d'Italie de beaux fragments de mosaïque d'origine fort ancienne. L'artiste qui veut faire une mosaïque est obligé d'avoir sous les yeux le tableau qu'il doit exécuter et les cartons de la grandeur exacte de l'ouvrage. Les petites

pierres qu'il emploie sont placées, suivant leur nuance, dans des paniers ou des boîtes où il puise ; elles doivent avoir une surface plate et unie, mais elles ne doivent être ni luisantes ni polies ; car, lorsqu'elles réfléchiraient la lumière, on n'en distinguerait plus la couleur. Après avoir calqué, à l'aide d'une pointe, ces cartons sur l'enduit préparé à cet effet, le peintre trempe les pierres dans un mortier liquide et les emploie selon leur forme et leur couleur. Ce genre de peinture doit durer autant que la muraille sur laquelle il est placé.

On nomme camaïeux les tableaux dans lesquels on ne se sert que de deux couleurs, ou de blanc et de noir seulement : ainsi, les peintures qui représentent des bas-reliefs de marbre ou de pierre sont des camaïeux. On appelle grisaille un tableau peint en gris, comme on en voit sur les vitraux de quelques anciennes églises.

En peinture, on entend par le mot *école* la réunion des artistes qui ont appris leur art d'un même maître ou qui se sont attachés à suivre les principes donnés par le fondateur de cette école. Les grandes écoles ne portent pas le nom du maître, mais du pays que ce maître a illustré.

L'école byzantine, fondée à Byzance par des artistes grecs, ranima en Italie le goût des arts. Ces anciens peintres ont laissé peu de tableaux ; encore ces tableaux ne sont-ils pas signés. D'ailleurs, la peinture était alors dans l'enfance : on ne représentait que des figures longues et droites, assez semblables à des colonnes, ayant toutes la même attitude et la même physionomie, ou plutôt n'ayant aucune physionomie. Une grande ignorance des règles du dessin, de l'anatomie, de la perspective et du clair-obscur, se remarque dans les ouvrages sortis de cette école.

Après l'école byzantine vient l'école italienne, qui, vu le grand nombre des artistes qu'elle a produits, se subdivise en école florentine, romaine, vénitienne, lombarde, bolonaise, génoise et napolitaine.

L'école florentine, la plus ancienne des écoles italiennes, se recommande par une imagination vive et féconde, par un pinceau hardi, correct et gracieux, par un style noble et souvent sublime. Cimabué en est le fondateur; mais Léonard de Vinci et Michel-Ange en sont regardés comme les maîtres.

L'école romaine, qui remonte presque à la même époque que l'école florentine, se distingue par un charme poétique, des types d'une pureté et d'une suavité admirables, une touche élégante et facile en même temps que correcte et savante. Le Pérugin est le père de l'école romaine, Raphaël en est la gloire. Le seul reproche qu'on adresse aux peintres qui en sont sortis, c'est d'avoir négligé un peu trop le coloris.

L'école vénitienne, à la tête de laquelle figurent le Titien et Paul Véronèse, brille par un admirable coloris, une grande intelligence du clair-obscur, une touche gracieuse et spirituelle, une séduisante imitation de la nature. Mais si l'on reproche à l'école romaine de n'avoir pas assez étudié le coloris, dans lequel excelle l'école vénitienne, on peut reprocher à celle-ci d'avoir un peu négligé le dessin, si correct chez les peintres romains.

L'école lombarde est fière à bon droit de son dessin pur, de son goût formé sur l'antique, de sa belle composition, de son pinceau léger et moelleux, de sa manière noble et gracieuse. Elle reconnaît le Corrége pour fondateur.

L'école bolonaise, fondée par Francia, ne produisit pas d'abord de grands artistes; mais les Carrache la relevèrent; et si elle n'atteignit point à la gloire des précédentes, elle se distingua cependant par la science de la composition, la pureté du dessin, la vérité du coloris et l'entente du clair-obscur. Le Dominiquin et le Guide, élèves des Carrache, contribuèrent à la célébrité de cette école.

L'école génoise, qui ne manque ni de hardiesse ni de grâce, ne produisit toutefois aucun de ces hommes éminents dont le nom fait époque dans l'histoire de l'art.

L'école napolitaine cite Salvator Rosa ; mais ce grand artiste, qui enfanta des prodiges, eut une manière tout à fait à lui et ne put être imité par aucun autre peintre.

L'école espagnole, qu'on a souvent classée avec l'école napolitaine, a produit Ribera, Vélasquez, Murillo. Ce dernier nom suffirait à l'illustrer. Un dessin pur, des pensées élevées, une imagination brillante, une touche ferme, une remarquable imitation de la nature, quelque chose de fier, de poétique et de hardi, distinguent l'école espagnole.

L'école allemande a représenté les objets avec leurs imperfections, et non tels que l'artiste se plaît ordinairement à les voir ; elle a entendu assez bien le coloris ; mais son dessin est sec, ses figures manquent souvent d'expression, et ses draperies, de souplesse et de goût. Quelques maîtres de cette école cependant ne sont pas tombés dans les défauts que les connaisseurs reprochent à la peinture allemande en général. Albert Durer est la gloire de cette école.

L'école flamande est d'origine fort ancienne ; mais elle ne devint célèbre que vers le milieu du xive siècle, lorsque Jean Van Eyck, surnommé Jean de Bruges, inventa la peinture à l'huile, et ne brilla de tout son éclat que longtemps après, sous Rubens et Van Dick, qui s'élevèrent au rang des premiers peintres du monde. Un pinceau moelleux, une savante union des couleurs, une grande intelligence du clair-obscur, un fini précieux, beaucoup de grâce et de vérité, sont les caractères distinctifs de la peinture flamande.

L'école hollandaise se recommande par des qualités à peu près semblables ; mais elle a produit plus de paysagistes ou de peintres de petites scènes d'intérieur que de peintres d'histoire. L'artiste le plus célèbre qu'elle ait eu est Rembrandt, qui, comme Salvator Rosa, n'a pu encore être imité.

L'école française, par l'étude des maîtres de tous les pays, s'est formé une manière qu'il serait assez difficile de définir, mais qui n'en est pas moins devenue son style propre et ori-

ginal. Les grâces, l'élégance, l'esprit qui caractérisent cette nation, s'y montrent toujours, et souvent le génie y brille. L'école française excelle surtout dans le genre noble et dans l'histoire. Le Poussin et le Sueur sont ses deux plus grandes illustrations.

De toutes les écoles dont nous avons parlé, l'école française est la seule qui puisse être aujourd'hui fière des artistes qu'elle compte dans son sein; les autres n'ont plus que des souvenirs; car, après avoir jeté le plus vif éclat en Italie, en Flandre, en Espagne, l'art y est tombé en décadence et attend encore les grands génies qui peut-être un jour lui rendront sa splendeur passée.

L'école française se subdivise en plusieurs autres, auxquelles on donne le nom des divers maîtres : l'école du Poussin, l'école de le Brun.

L'école anglaise ne date guère que d'un siècle et affecte un caractère tout particulier. Hogarth, l'un des noms les plus célèbres dans la peinture anglaise, fut plutôt cependant un inimitable satirique qu'un grand peintre; mais, de nos jours, plusieurs artistes de talent honorent l'Angleterre, où les beaux-arts seront sans doute bientôt cultivés avec autant de succès que le commerce et l'industrie.

GRAVURE.

La gravure est l'art de représenter, au moyen du dessin et de l'incision sur les matières dures, la lumière et les ombres des objets visibles. L'antiquité n'a connu que la gravure des cristaux et des pierres; et, quoiqu'elle ait gravé sur le bronze et le marbre ses inscriptions et ses lois, elle n'a jamais pensé à reproduire sur les métaux les peintures qu'elle devait être jalouse de transmettre à la postérité.

Cette découverte était réservée aux modernes. Un orfévre florentin, Maso Finiguerra, passe pour l'inventeur de la gravure ; et ce fut le hasard qui lui apprit quel parti l'art en pourrait tirer. En ciselant l'or et l'argent, il remarqua que le soufre fondu dont il se servait conservait l'empreinte des dessins qu'il avait tracés sur le métal et les reproduisait sur le papier, le soufre ayant enlevé le noir qui se trouvait dans les détails creusés sur la pièce d'orfévrerie. Il parla de sa découverte à un de ses confrères, qui grava sur cuivre un petit tableau et en tira un grand nombre d'exemplaires. Cette invention passa en Flandre, et plusieurs peintres de talent s'en servirent pour se faire connaître à l'Europe.

La gravure parut en France sous le règne de François Ier, se perfectionna pendant les règnes suivants et fut mise en honneur par les plus grands artistes.

On grave sur le bois, sur l'acier et sur le cuivre, soit au burin, soit à l'eau-forte. Le burin convient surtout pour le portrait, l'eau-forte est préférable pour les petits ouvrages et leur donne un fini et une légèreté auxquels le burin atteindrait difficilement.

MUSIQUE.

La musique est l'art d'exprimer par une succession de sons les affections de l'âme. La musique est sœur de la poésie et peut prétendre à une origine fort ancienne. Les premières poésies furent chantées, le langage ordinaire ne suffisant point à exprimer les sentiments qui les dictaient. Les instruments vinrent plus tard au secours de la voix, et, comme la voix elle-même, ils furent d'abord consacrés à la louange du Seigneur. Ils furent employés ensuite à exciter l'allégresse dans les fêtes publiques, à délasser l'homme de ses travaux,

et enfin on les fit servir à allumer une belliqueuse ardeur dans l'âme des guerriers.

Chez les Grecs, la musique faisait partie de l'éducation; et si l'on en croit les merveilles rapportées par divers auteurs, ils auraient acquis dans cet art une supériorité que les modernes sont loin de pouvoir leur disputer, puisque, d'après leurs récits, un habile musicien disposait à son gré des passions de ses auditeurs, les enflammait de colère, allumait dans leur cœur la soif de la vengeance, les livrait à tous les transports d'une fureur qui allait jusqu'à la frénésie, puis les ramenait par degrés à des sentiments de douceur et de miséricorde, leur faisait verser des larmes d'attendrissement rien qu'en faisant succéder à la musique ardente et terrible qu'il avait choisie d'abord de suaves et gracieuses compositions.

La musique fut presque entièrement ignorée en France jusqu'au VII^e siècle, époque à laquelle commencèrent à paraître les trouvères ou ménestrels. Ils parcoururent tout le royaume, s'arrêtant dans les châteaux et payant la noble hospitalité qui leur était offerte par des couplets composés en l'honneur du châtelain ou de sa dame, ou par le merveilleux récit des lointains faits d'armes de quelque illustre chevalier. Ces couplets et ces récits que le ménestrel chantait en s'accompagnant du luth ou de la mandore étaient écoutés avec un indicible plaisir par ces puissants seigneurs, si terribles sur les champs de bataille, par leurs nobles dames, et par les pages et les varlets qui composaient leur suite.

Le goût de la musique se répandit chaque jour davantage, et les princes attachèrent à leurs personnes les plus habiles ménestrels. Ce fut à l'un d'eux, au fidèle et courageux Blondel, que Richard Cœur de lion, retenu captif en Allemagne, dut sa liberté.

Toutefois, la musique fit peu de progrès jusqu'au XI^e siècle. En l'an 1024, un moine bénédictin, du monastère de Notre-Dame de Pompose, nommé Gui d'Arezzo, imagina de marquer les différentes intonations par des points distribués sur

cinq lignes parallèles, auxquelles on donna le nom de portée. L'invention de ces points fit faire à la musique un pas immense; pourtant ils étaient tous semblables, et, s'ils marquaient le ton, ils n'indiquaient point la durée. Jean Desmeures, musicien français, trouva le moyen d'exprimer la valeur de ces points par les différentes figures qu'il leur donna. La musique fut dès lors fort simplifiée ; car, avant la découverte de Gui, on notait à l'aide de caractères empruntés à l'alphabet, dont les lettres tantôt droites, tantôt couchées, tantôt renversées, et placées tantôt à droite, tantôt à gauche, formaient jusqu'à cent vingt-cinq signes différents.

Enfin, en chantant l'hymne de la fête de saint Jean-Baptiste, le savant bénédictin, auquel on n'oserait reprocher cette distraction artistique, trouva les noms des points qu'il avait imaginé de substituer à l'ancienne méthode musicale. Telle est du moins l'opinion de plusieurs de ses historiens. Les six notes que Gui nous a laissées sont, en effet, renfermées dans cette strophe :

Ut queant laxis *re*sonare fibris
*Mi*ra gestorum *fa*muli tuorum,
*Sol*ve polluti *la*bii reatum,
Sancte Joannes.

Le *si* fut depuis ajouté par le Maire à ces six premières notes et compléta la gamme.

POÉSIE.

La poésie est le langage le plus noble, le plus élevé, par lequel il soit donné à l'homme d'exprimer ses sentiments. Elle naît de l'inspiration et de l'enthousiasme, et doit être

aussi ancienne que le monde. L'homme, à peine sorti des mains du Créateur, dut, en jetant les yeux autour de lui, chercher à exprimer le ravissement dont la vue de tant de merveilles remplissait son âme. La première poésie fut sans doute un hymne d'actions de grâces à la puissance et à la bonté divines, et ce langage resta longtemps consacré à la louange de l'Eternel. Moïse, dont les écrits sont les plus anciens que nous connaissions, a composé d'admirables cantiques dans lesquels il célèbre le miraculeux passage de la mer Rouge et les grandeurs du Dieu d'Israël.

Plus tard, quand les ténèbres de l'idolâtrie se furent répandues sur la terre, la poésie fut employée à chanter les fausses divinités qui avaient pris la place du Créateur, puis les fils des dieux ou les héros, enfin les fondateurs des empires et les guerriers illustres. La poésie était en grand honneur chez les anciens ; mais nulle part elle ne fut portée si haut que chez les Grecs, puisque aujourd'hui encore les deux grands poëmes d'Homère, l'*Iliade* et l'*Odyssée*, sont regardés comme des chefs-d'œuvre d'une incomparable beauté.

De tout temps, la poésie s'est exprimée plutôt en vers que dans le langage ordinaire : cette harmonie des sons convient à l'harmonie et à l'élévation des pensées ; mais il n'en faut pas conclure que la poésie n'existe que dans les vers ; car il y a tels ouvrages entièrement écrits en prose qui en renferment plus que beaucoup de poëmes. La versification n'est en quelque sorte que la partie mécanique de la poésie ; mais on ne peut se dissimuler que les beaux vers doublent le prix des belles pensées.

On appelle poëme, en général, tout sujet mis en vers, mais particulièrement une pièce de longue haleine. Le poëme épique est un récit en vers d'aventures héroïques. L'action doit en être unique ; mais elle peut et doit même être ornée d'épisodes qui en détruisent l'uniformité. Homère est le père de la poésie épique. On donne le nom d'épopée à l'action chantée dans un poëme héroïque.

L'ode, composée d'une suite de stances ou de strophes régulières, doit n'être qu'une continuelle inspiration. La hardiesse des pensées, la vivacité des images, la force des expressions doivent y répandre l'enthousiasme dont l'âme du poëte est remplie.

Le sonnet est un petit poëme assujetti à des règles si tyranniques, qu'on le regarde comme le désespoir des poëtes. Il doit comprendre quatorze vers, dont les huit premiers roulent sur deux rimes employées quatre fois chacune en deux quatrains semblables; les six derniers vers doivent être partagés en deux tercets, et chacun de ces quatrains et de ces tercets doit former un sens complet. Voilà ce qui constitue le sonnet proprement dit; mais on fait aussi des sonnets irréguliers, dans lesquels on diversifie les rimes des deux quatrains, et l'on admet des vers de différentes mesures.

L'églogue est un poëme qui roule sur un sujet champêtre ou un sujet auquel on en donne le caractère. Les pensées en doivent être naïves; les images, riantes; le style, élégant et simple.

L'élégie est consacrée à la peinture des sentiments mélancoliques. Elle est plus du ressort du cœur que de celui de l'esprit. Le style doit en être doux, simple et vrai : l'élégie doit toucher, et non pas éblouir.

Le rondeau est un petit poëme dont le principal caractère est l'enjouement et la naïveté; aussi le style familier est-il plus propre à ce genre de poésie que le style soutenu et sérieux.

La ballade est un récit en vers composé de trois ou quatre couplets dans lesquels règnent les mêmes rimes. Souvent le dernier vers du premier couplet sert de refrain aux autres.

On nomme vers alexandrins les vers de douze syllabes. On ne sait s'ils doivent ce nom à Alexandre de Paris, l'un de nos anciens poëtes qui s'en servit le premier, ou à un poëme ayant pour sujet l'histoire d'Alexandre le Grand, poëme

dans lequel ces vers auraient été employés avec succès. Ils sont encore appelés grands vers ou vers héroïques, et conviennent au style élevé.

On nomme poésie libre celle dans laquelle on fait entrer des vers de différentes mesures. On met en vers libres les sujets auxquels sied un style simple, naïf, familier, tels que les épigrammes, les fables, les contes et les morceaux destinés à être chantés.

Une imagination vive et féconde, une grande noblesse de sentiment et d'expression, un enthousiasme qui ressemble à l'inspiration divine sont nécessaires au poëte ; aussi est-il bien rare de mériter ce nom, et l'on a raison de dire que si rien n'est plus facile que de faire des vers français, rien n'est plus difficile que d'en faire de bons.

ÉLOQUENCE.

L'éloquence est l'art de persuader, de faire partager à ceux auxquels on s'adresse ses convictions et ses sentiments. Pour être éloquent, il ne suffit pas de bien penser et d'exprimer correctement ses pensées, si justes qu'elles soient ; il faut savoir les présenter de telle sorte qu'elles frappent l'esprit et touchent le cœur.

L'art de la parole a été regardé de tout temps comme exerçant sur les masses un irrésistible entraînement. Le tribunal des amphictyons se méfiait tellement des séductions de l'éloquence, qu'il enjoignait à tous ceux qui avaient à solliciter sa justice d'exposer leurs griefs de la manière la plus simple et la plus succincte. Les plaidoyers se réduisaient à ceci : Un tel demande telle chose. Et de crainte que les objets extérieurs ne vinssent à distraire l'attention des juges, ou que la

physionomie et le geste du requérant ne plaidassent pour lui à défaut de paroles, ce tribunal célèbre ne tenait ses audiences que la nuit.

Périclès attribuait à son talent d'orateur l'empire qu'il exerçait sur les Athéniens, et Philippe, roi de Macédoine, disait que les harangues de Démosthènes lui avaient fait plus de mal que toutes les armées de la Grèce.

Les anciens représentaient l'Eloquence sous la figure d'une femme jeune et belle, de la bouche de laquelle sortaient des chaînes d'or : image de l'ascendant qu'elle prend sur ceux qui l'écoutent.

Les Grecs cultivaient avec beaucoup de soin le talent de la parole ; après eux, les Romains en reconnurent la puissance. Il n'est guère de peuple qui n'ait eu ses orateurs ; mais dans l'éloquence comme dans les autres arts, la France n'a rien à envier aux autres nations.

ARCHITECTES ET SCULPTEURS.

PHIDIAS.

Phidias, né à Athènes, vers l'an du monde 3530, s'adonna à l'étude de la sculpture. Un beau génie et un travail assidu lui permirent de réaliser des merveilles et de porter l'art, jusqu'alors encore dans l'enfance, à un haut degré de perfection. Quelques beaux morceaux l'ayant mis en réputation, ses concitoyens lui demandèrent une statue de Minerve et firent la même commande à Alcamène, qui s'était aussi rendu célèbre dans la sculpture. Ces deux statues devaient être soumises à l'appréciation des juges les plus compétents, et la plus belle devait être placée sur une colonne que la ville faisait ériger. Une riche récompense était promise au vainqueur; mais c'était là la moindre considération aux yeux des deux artistes, également jaloux de gloire et d'honneurs. Ils se mirent donc à l'œuvre, et chacun d'eux chercha à assurer son triomphe en déployant toutes les ressources de son talent.

Le jour fixé pour le concours étant arrivé, les deux statues furent transportées sur la place publique, en présence des

juges et d'une foule innombrable, accourue pour saluer de ses acclamations l'heureux vainqueur. Quand le voile qui cachait la *Minerve* d'Alcamène fut levé, un cri de surprise et d'admiration s'éleva : on n'avait jamais rien vu de plus beau, de plus pur, de plus fini que cette statue, qu'on eût crue vivante. Alcamène défiait du regard son rival. Phidias, aussi calme que s'il n'eût point entendu les éloges donnés à Alcamène, montra à son tour son ouvrage. De sourds murmures coururent dans la foule; on avait attendu mieux du talent de Phidias : sa *Minerve* ne paraissait en quelque sorte qu'ébauchée, et les Athéniens croyant voir dans cette négligence du sculpteur une marque de dédain, aux murmures qu'on avait ouïs d'abord succédèrent d'éclatants témoignages d'improbation. Les partisans de Phidias se turent; ceux d'Alcamène, cessant de se contraindre, donnèrent un libre cours à leur joie.

Les juges réclamèrent le silence, et, après un nouvel examen et une courte délibération, ils félicitèrent Alcamène et crurent devoir engager Phidias à travailler avec plus de soin à l'avenir, ne doutant pas, ajoutèrent-ils, qu'avec du temps et de la patience, il ne parvînt à égaler un jour celui qui l'emportait sur lui. La foule prouva par des applaudissements que l'opinion des examinateurs était la sienne, et Alcamène, rayonnant, s'approcha pour recevoir le prix qui lui était décerné. Mais Phidias, au lieu de s'éloigner triste et confus, s'avança aussi vers la tribune réservée au jury et demanda la permission d'adresser une seule question aux illustres membres dont il était composé.

— N'est-ce point au haut d'une colonne que doit être placée la statue préférée? demanda-t-il, après que cette permission lui eut été accordée.

— Sans doute, lui fut-il répondu.

— Ne serait-il pas bon, reprit-il alors, de voir, avant de se prononcer, l'effet produit à cette hauteur par l'une et l'autre de ces deux statues?

La justesse de cette réflexion frappa tout le monde, et, les machines destinées à élever la *Minerve* sur son piédestal ayant été préparées à l'avance, l'épreuve fut faite aussitôt. La statue d'Alcamène, vue de loin, perdit tout le prestige qu'elle devait à la perfection des détails et à son fini admirable, tandis que celle de Phidias, qui avait d'abord choqué les regards par quelque chose de massif et d'abrupt, prit un caractère de grandeur et de majesté qui frappa les spectateurs. Nulle comparaison n'était plus possible entre ces deux morceaux, et Phidias fut proclamé vainqueur avec d'autant plus d'enthousiasme que chacun avait à se faire pardonner une involontaire injustice.

Dès lors, ce célèbre sculpteur n'eut plus de rivaux; car on lui reconnut, outre un génie inventif, un habile ciseau et une science approfondie de tout ce qui avait rapport à son art.

La guerre entre les Grecs et les Perses ayant éclaté peu de temps après, ceux-ci, fiers de la supériorité de leurs forces, espéraient écraser promptement les Grecs, qui avaient l'audace de vouloir se défendre. Ils avaient préparé, avant la bataille de Marathon, un bloc de marbre dont ils voulaient faire un monument destiné à perpétuer le souvenir de leur victoire. Mais ils avaient compté sans le courage de leurs ennemis, sans l'enthousiasme qui centuple les armées, sans l'amour de la patrie qui met l'héroïsme au cœur des plus faibles; ils furent complétement battus, et le marbre dont ils voulaient faire un trophée tomba entre les mains des Athéniens, qui le firent transporter dans leur ville et le remirent à Phidias, en lui laissant le soin de l'employer. Le sculpteur en fit une *Némésis*, déesse de la vengeance. Son travail fut admiré autant que son ingénieuse idée, et la *Némésis* fut conservée comme un des souvenirs les plus chers et les plus glorieux.

Phidias fut ensuite chargé de faire pour le Parthénon, temple fameux dédié à Minerve, la statue colossale de cette

divinité. Il se surpassa lui-même dans l'exécution de ce magnifique morceau et fit une *Minerve* de vingt-six coudées de haut, si admirablement belle, que, bien qu'elle fût d'or et d'ivoire, la richesse de la matière n'en était que le moindre mérite. On accourut de toutes parts pour contempler ce chef-d'œuvre, et Phidias, comblé de biens et d'honneurs, fut l'objet du respect et de l'admiration de ses compatriotes. Mais les Athéniens passaient à bon droit pour le peuple le plus inconstant du monde ; ils oublièrent promptement ce qu'ils devaient de gloire à ce grand homme, et, naturellement jaloux de toute supériorité, ils lui suscitèrent des tracasseries sans nombre, le fatiguèrent par leurs exigences et l'irritèrent par leurs injustices. Des idées de vengeance vinrent alors assaillir Phidias ; il les repoussa longtemps et finit par les accueillir.

Il ne pouvait se venger qu'en artiste, et il avait assez compris combien les Athéniens étaient fiers de posséder sa statue du Parthénon, le plus riche morceau de sculpture de toute la Grèce, pour ne pas hésiter sur le châtiment qu'il aurait à leur infliger. Il n'eut pas la pensée de détruire cet ouvrage, auquel il avait travaillé avec tant d'amour ; mais, sûr de son génie, il se promit de doter quelque autre ville d'une création plus merveilleuse encore. Cette résolution prise, il quitta l'ingrate cité qui lui avait donné le jour et se mit à parcourir la Grèce, rêvant à ce chef-d'œuvre qu'il devait exécuter au lieu où il s'arrêterait.

Reçu avec la plus grande distinction par les Éléens, qui connaissaient son rare mérite, il consentit à séjourner quelque temps dans leur ville et s'engagea à leur laisser un souvenir de son passage. On mit avec transport à sa disposition tout ce qu'il demanda, sans même l'interroger sur ce qu'il en comptait faire. Cette confiance en son talent le toucha, et, bien décidé à ne pas chercher davantage à quelle cité il laisserait son plus bel ouvrage, il entreprit sa statue de *Jupiter Olympien*. La *Minerve* du Parthénon fut oubliée, ou

du moins n'occupa plus que le second rang parmi les prodiges enfantés par la sculpture, et l'admiration publique plaça le *Jupiter Olympien* au nombre des sept merveilles du monde.

A la vue de ce chef-d'œuvre, le plus grand effort de l'art, les Athéniens se repentirent de leur ingratitude et prièrent Phidias de faire pour eux quelque chose d'aussi remarquable ; mais ils eurent en vain recours aux supplications et à la flatterie : le sculpteur, certain de n'être jamais surpassé, déposa son ciseau et ne le reprit plus.

Le nom de Phidias est en effet resté l'un des plus glorieux, non-seulement de la Grèce, mais de l'univers. Le premier des sculpteurs il a étudié la nature pour la reproduire ; il a su la rendre dans toute sa grâce et sa beauté ; et, quand il a voulu représenter la Divinité, il l'a fait avec tant de grandeur, de majesté et de puissance, que, suivant l'expression d'un ancien auteur, son ciseau semble avoir été conduit par la Divinité elle-même.

PRAXITÈLE.

Praxitèle florissait en Grèce vers l'an du monde 3640, c'est-à-dire un siècle environ après Phidias. Doué du génie le plus heureux, il réalisa ce que peut rêver l'artiste le plus ambitieux, le plus épris de son art. Le marbre semblait s'animer sous son ciseau, et rien ne pourrait donner une idée de la ravissante beauté de ses ouvrages. Ceux qu'il admettait à visiter son atelier restaient en extase devant le premier morceau qui s'offrait à leurs regards et refusaient de passer outre, en assurant qu'il était impossible qu'ils trouvassent quelque chose de mieux. Quand Praxitèle était parvenu à attirer leur attention sur quelque autre groupe, ils n'oubliaient le premier que pour y revenir bientôt, et ils finissaient par ne savoir auquel des nombreux chefs-d'œuvre réunis dans ce lieu ils devaient donner la préférence.

Le sculpteur regardait cet embarras comme son plus beau triomphe ; il y voyait la preuve d'un bonheur dont ne jouissent pas toujours les plus grands artistes ; car pour beaucoup le génie a ses heures, tandis que Praxitèle restait toujours maître du sien. La fameuse courtisane Phryné, ayant obtenu la permission de choisir parmi tous les ouvrages de ce célèbre sculpteur celui qui lui plairait le plus, éprouva une telle difficulté à se décider, qu'elle ne trouva rien de mieux à faire que de demander conseil à Praxitèle lui-même. L'artiste se défendit de répondre : il ne voulait pas mentir, et il ne se souciait peut-être pas de livrer son chef-d'œuvre.

Phryné ne se tint pas pour battue ; aussi artificieuse que belle, elle résolut d'obtenir par la ruse ce qu'on lui refusait. Une nuit, pendant que Praxitèle dormait, les cris : Au feu ! au feu ! retentirent autour de lui. Eveillé en sursaut, il s'élança à demi vêtu hors de sa chambre.

— Rassurez-vous, lui dit Phryné, qui feignit d'arriver avec ceux qui l'entouraient ; vous ne courez aucun danger, c'est votre atelier seul qui brûle.

A ces mots, Praxitèle, qui craignait plus pour ses ouvrages que pour lui-même, s'élança vers le point désigné, en s'écriant :

— Vite ! vite ! mes amis, à moi !... sauvons mon *Satyre* et mon *Cupidon* ! Il en est peut-être encore temps !... Ah ! je suis perdu, si les flammes ne les ont pas épargnés !

Phryné en savait assez ; elle arrêta Praxitèle, lui avoua que tout cela n'était qu'une comédie jouée pour lui arracher son secret, et, le sommant de tenir sa promesse, lui demanda le *Cupidon*. Praxitèle avait été si effrayé à la pensée du désastre de son atelier, qu'il reçut comme une bonne nouvelle l'aveu de la courtisane, lui pardonna, en considération de cette joie, le mal qu'elle lui avait fait, et lui permit de faire enlever le chef-d'œuvre que lui-même avait désigné à son choix.

Une autre statue de l'Amour, faite pour remplacer celle-

là, fut vantée par les anciens comme un incomparable morceau ; puis vinrent une statue de Phryné, une Vénus qui l'égalèrent, et une seconde Vénus plus parfaite encore peut-être. Cette dernière statue fut longtemps possédée par les habitants de Cnide, qui la regardaient comme un inestimable trésor.

Praxitèle poursuivit glorieusement sa carrière et donna à chacun de ses nombreux ouvrages un cachet de grandeur, de vérité et de grâce, qui les fit rechercher comme ce que la statuaire pouvait produire de plus parfait. Il étudiait patiemment la nature et savait l'embellir sans lui rien faire perdre de sa vie et de sa simplicité.

Isabelle d'Este, aïeule des ducs de Mantoue, possédait, dit-on, la fameuse statue de l'Amour, par Praxitèle. Elle avait aussi un Cupidon de Michel-Ange. Un jour qu'elle recevait, à Pavie, la visite de M. de Foix et du président de Thou, envoyés en Italie par le roi de France, la conversation tomba sur les arts ; la princesse, cédant à la prière des deux nobles étrangers, leur montra l'œuvre de Michel-Ange. Ils la contemplèrent avec des transports d'admiration et remercièrent Isabelle, en lui disant qu'il était impossible de rien voir de plus beau. La princesse sourit, et, les conduisant dans son cabinet, les invita à jeter les yeux sur une autre statue représentant aussi l'Amour. Ils reconnurent avec une extrême surprise que cette dernière l'emportait de beaucoup sur celle qu'ils venaient de louer, et, se regardant, interdits, ils cherchèrent en vain quelques expressions qui pussent peindre leur enthousiasme.

— Michel-Ange est le roi de la sculpture moderne, leur dit Isabelle ; mais Praxitèle est le dieu de l'art antique.

C'est, en effet, par l'étude de l'antique que s'est développé le génie des plus grands artistes, soit peintres, soit sculpteurs. L'antique est la règle la plus sûre du beau et du vrai ; et bien que tous les morceaux de sculpture que nous ont laissés les anciens ne soient pas d'une égale perfection, tous

ont un caractère de grandeur et de simplicité qui empêche les connaisseurs de les confondre avec les ouvrages des modernes. Quant à ceux de Phidias, de Praxitèle et de plusieurs autres célèbres sculpteurs grecs, ils se distinguent par un goût sublime, une exécution correcte et spirituelle, des contours élégants, un heureux choix de tout ce que la nature a de plus beau, une expression pleine de noblesse, une grande variété, une sobriété d'ornements qui rejette tous ceux auxquels l'artifice semble avoir part, enfin une majesté qui n'exclut ni la naïveté ni la grâce.

POLYCLÈTE.

Polyclète, qui se rendit célèbre après Praxitèle, porta l'art au plus haut point de gloire où il soit jamais parvenu. Né à Sicyone, ville du Péloponèse, vers l'an du monde 3760, il se fit connaître de bonne heure par de magnifiques productions. Sa réputation lui attira un grand nombre de disciples, auxquels il se plut à enseigner les principes de la sculpture. Voulant laisser à tous ces jeunes artistes formés par ses soins un modèle auquel ils pussent recourir quand ses conseils leur manqueraient, il fit poser devant lui les hommes les mieux faits qu'il put trouver, et, prenant ce que chacun d'eux avait d'irréprochable, il en forma une statue, dans laquelle toutes les proportions du corps humain étaient si parfaitement observées, qu'on venait de tous côtés non-seulement pour l'admirer, mais pour la consulter. Ce chef-d'œuvre fut nommé la *Règle*, par les disciples de Polyclète d'abord, puis par tous les savants et les connaisseurs.

Cet habile sculpteur avait essayé, comme la plupart des peintres grecs, d'exposer à la critique publique les productions de son ciseau. Il rencontra, comme Apelles, plus d'un cordonnier qui prétendit s'élever au-dessus de la chaussure.

Désirant donner une leçon à ces ignorants qui croyaient tout connaître et se permettaient de tout juger, il réforma, d'après les divers avis qui lui avaient été donnés, une statue qu'il avait soumise à l'examen de la foule, et en composa une semblable, en ne prenant pour guide que les règles de l'art et son propre génie. Ces deux morceaux achevés, il les exposa l'un près de l'autre et attendit l'effet qu'ils allaient produire.

On n'eut pas assez de louanges pour la dernière ni assez de sarcasmes pour l'autre, qu'on se gardait bien d'attribuer au grand Polyclète. Le sculpteur se montra alors et dit au peuple :

— Cette statue que vous raillez tant est votre ouvrage, celle que vous admirez est le mien.

Puis, se tournant vers ses disciples, il ajouta :

— N'oubliez jamais qu'un habile artiste doit écouter la critique comme un avertissement qui peut lui être utile, mais non comme une loi dont il doive se rendre esclave.

LÉONARD DE VINCI.

Léonard de Vinci naquit en 1452, au château de Vinci, près de Florence. Son père, notaire de la seigneurie de Florence, lui fit donner une excellente éducation et eut la joie de l'en voir profiter. Jamais mortel ne fut plus richement doué que Léonard : un extérieur avantageux, une santé robuste, une intelligence supérieure, une grande force de caractère, une mémoire prodigieuse, un esprit agréable ; il réunissait toutes les qualités qu'on a coutume de souhaiter à ses enfants.

Il apprit avec une facilité extrême tout ce qu'on voulut bien lui enseigner : histoire, géographie, langues, mathéma-

tiques, architecture, dessin, musique; il semblait comprendre les éléments de chacune de ces sciences avant même qu'on les lui eût expliqués; et lorsqu'il les avait étudiés pendant quelque temps, il embarrassait ses maîtres par des questions qu'il ne leur était pas toujours facile de résoudre. Non-seulement il était le premier à l'étude, mais aucun de ses condisciples ne l'égalait en adresse, en force et en bonne humeur; il passait sans regret de la récréation au travail et ne regardait les études les plus arides que comme une succession de plaisirs, dont la variété l'amusait.

L'arithmétique, la géométrie, la mécanique lui plaisaient beaucoup, et, chose étrange, il aimait passionnément la poésie. Ses études terminées, il continua de faire des vers, de la musique, et de s'occuper de peinture. Son père comptait qu'il lui succéderait dans sa charge; mais quand il vit le goût que le jeune homme montrait pour les arts, il le laissa libre d'embrasser la carrière qui lui sourirait le plus. Léonard était encore irrésolu quand Andréa del Verrochio, célèbre peintre de Florence et ami de sa famille, ayant vu quelques-unes de ses ébauches, lui conseilla de se vouer à la peinture et l'engagea à venir travailler dans son atelier. Léonard accepta cette proposition et devint bientôt un des meilleurs élèves de maître Andréa. Ce peintre, étant fort pressé de livrer un tableau représentant le baptême de Jésus-Christ, crut pouvoir se faire aider dans ce travail par Léonard; réservant pour lui-même les figures principales, il le chargea d'une tête d'ange, qui, si elle était inférieure au reste de la composition, passerait inaperçue. Ainsi pensait Verrochio. Mais quelle fut sa surprise, quand les connaisseurs auxquels il montra son œuvre lui en firent compliment, en s'extasiant surtout sur cette figure d'ange qui, selon eux, l'emportait de beaucoup sur ce qu'Andréa avait fait de plus beau jusqu'à ce jour! A l'étonnement qu'il éprouva d'abord se joignit le chagrin de se voir surpassé par un tout jeune homme; et le Verrochio, ne pouvant se résoudre à n'être plus que le dis-

ciple de son élève, brisa sa palette, jeta au feu ses pinceaux et fit le serment de ne plus s'occuper de peinture. On assure qu'il l'observa fidèlement.

Les amis d'Andréa furent très-surpris de cette résolution ; mais ils se l'expliquèrent lorsqu'ils apprirent que la partie du tableau qu'ils avaient tant vantée était de Léonard de Vinci. L'anecdote s'étant répandue, le jeune artiste commença à jouir d'une certaine réputation. Une *Vierge* qu'il fit ensuite le plaça au rang des premiers peintres de son temps ; et il avait à peine vingt ans, que son nom était déjà célèbre dans toute l'Italie.

La seigneurie de Florence, voulant offrir au roi de Portugal une tenture en soie et or, telle qu'on en travaillait en Flandre, chargea Léonard d'en composer le carton ; et ce carton, représentant Adam et Ève dans le paradis terrestre, fut trouvé magnifique.

Tout en s'occupant activement de peinture, Léonard de Vinci ne négligeait pas les autres arts ; il composait des odes, des sonnets, des chansons, dont il faisait lui-même la musique ; et, non content de se servir des instruments connus avant lui, il en inventait de nouveaux. Puis, quand il s'était occupé de poésie et de musique, il se plongeait dans les calculs les plus compliqués ou poursuivait la solution d'un problème devant lequel eussent reculé les mathématiciens les plus habiles.

Beaucoup d'assiduité au travail lui permettait de mener de front ces diverses occupations ; mais celle à laquelle il s'attachait le plus, c'était la peinture. Afin d'y réussir, il étudiait la nature avec une patience admirable. Les fleurs, les animaux, le paysage, et surtout la physionomie de l'homme, étaient l'objet de son attention. Quand, se promenant dans les rues de Florence, il apercevait quelque personnage de figure caractérisée ou d'allure bizarre, quelque mendiant estropié, quelque artisan en goguette, il le suivait jusqu'à ce qu'il eût bien remarqué ce qui lui avait paru

extraordinaire dans cet individu, et, rentré chez lui, il le dessinait de mémoire.

Il allait voir aussi les voleurs se rendant en prison et les condamnés marchant au supplice ; puis, pour se consoler sans doute de ces tableaux affligeants, il quittait la ville et liait conversation avec le berger, le laboureur ou la brune moissonneuse, rentrant sous son toit après une journée de travail. Souvent aussi il invitait des paysans ou des gens du peuple à venir chez lui. Il leur faisait servir à boire et prenait place au milieu d'eux. Pour les exciter à la gaîté, il leur contait les histoires les plus bouffonnes ; puis, quand il les voyait en proie aux accès d'un fou rire, il prenait son crayon et reproduisait les contorsions de ceux qui le frappaient le plus.

On demandait à Léonard plus de tableaux qu'il n'en pouvait faire, et on les lui payait largement ; aussi, à l'âge où les jeunes gens sont pour la plupart incapables de se suffire, il avait déjà une maison montée comme celle des plus riches gentilshommes de Florence, des valets, des pages et des chevaux de luxe. Son esprit, ses manières distinguées le faisaient rechercher de la meilleure société, et son goût pour tout ce qui concernait la parure l'avait fait choisir pour roi de la mode. Quand un noble florentin voulait donner une fête splendide, il ne manquait guère de consulter le brillant artiste, et toujours Léonard inventait quelque détail qui donnait à cette fête le charme de la nouveauté. Mais si quelque ouvrage important était entrepris pour l'utilité publique, s'il s'agissait d'élever un pont, de creuser un canal, d'ouvrir une route, de construire un édifice, on s'empressait aussi de prendre les avis de Léonard, et les plans qu'il donnait étaient toujours les meilleurs.

Ainsi le travail et le plaisir se partageaient les journées de Vinci ; et elles passaient si rapidement, qu'il atteignit l'âge de quarante ans sans avoir encore trouvé le temps de voyager dans le reste de l'Italie, comme il se le promettait depuis son

début dans la carrière artistique. Pourtant il se décida à rompre avec ses chères habitudes, dit adieu à sa belle et chère Florence, que son départ attristait fort, et se rendit à Milan. Le duc Ludovic Sforce l'accueillit avec tous les honneurs dus à sa haute réputation et le força d'accepter un appartement dans son palais. D'abord, il alla quelquefois dans l'atelier de Léonard pour le voir peindre, puis il y fut retenu des journées entières par la conversation spirituelle et attachante de l'artiste.

Il aimait donc déjà Léonard autant qu'il l'admirait, quand, passionné pour la musique, il résolut de convoquer à un concours solennel tous les amateurs qui voudraient y prendre part. Vinci approuva fort ce projet et demanda au duc la permission de disputer la palme aux musiciens qui répondraient à son appel. Ludovic, qui n'avait pas encore entendu Léonard, accueillit cette demande avec quelque surprise ; il savait que ce peintre s'était aussi occupé de musique, mais il ne le croyait pas de force à briller dans un concours.

Le jour de cette fête étant venu, on vit arriver Léonard, portant un instrument tout à fait inconnu, qu'il avait inventé et confectionné lui-même. C'était une espèce de lyre, ayant la forme d'un crâne de cheval. Chacun l'examina avec une curiosité qu'accompagnaient quelques furtifs sourires ; mais quand, son tour venu, Léonard toucha de cet instrument, on ne rit plus : jamais on n'avait entendu de mélodie plus suave et plus sonore, et tous les musiciens accourus dans l'espoir d'obtenir le prix se déclarèrent vaincus. Il mit le comble à son triomphe en improvisant des couplets dont il composa la musique séance tenante, aux applaudissements frénétiques de l'auditoire et à la grande satisfaction du duc.

Après cette victoire, Léonard voulait quitter Milan ; mais Ludovic le retint à force de prières et le combla des témoignages de la plus sincère amitié. Presque chaque soir, de magnifiques fêtes données par le duc fournissaient à l'illustre

peintre l'occasion d'exercer son double talent de poëte et de musicien, et l'on n'eût pu trouver dans toute l'Italie un homme plus admiré que Léonard de Vinci.

Il passait des journées dans son atelier, poursuivant ses études sur la peinture, ou dans le cabinet du prince, qui l'avait nommé directeur de tous les travaux exécutés dans ses Etats, et qui se plaisait à l'entendre traiter ces choses graves et souvent épineuses avec la même facilité qu'il tournait un madrigal ou composait une élégie. Supplié par les dominicains de faire quelque tableau pour leur couvent, il consentit à orner leur réfectoire d'une fresque représentant la Cène de Notre-Seigneur. Toute l'Europe connaît cette magnifique composition, que la gravure a reproduite et qu'on regarde comme le chef-d'œuvre de Léonard de Vinci.

Le peintre a choisi le moment où Jésus-Christ, prenant son dernier repas avec ses apôtres, leur adresse ces paroles : « En vérité, je vous le dis, l'un de vous me trahira. » La surprise, la douleur, l'indignation se peignent sur le visage des apôtres, dont les yeux semblent interroger avec une poignante curiosité leur divin maître et vouloir le rassurer par la muette protestation d'un amour sans bornes et d'un inaltérable dévouement. Chacune de ces figures est une merveille d'expression ; aussi il arriva à Léonard de Vinci ce qui était arrivé à Timante pour son tableau d'*Iphigénie :* après avoir donné aux têtes des onze disciples fidèles un admirable caractère, il craignit de ne trouver plus rien d'assez beau, d'assez noble, d'assez divin pour celle de Jésus-Christ, et il laissa sa fresque inachevée.

Le prieur, ne comprenant pas ce scrupule d'artiste, qui voulait, pour compléter cette page sublime, attendre l'inspiration, ou n'en prenant nul souci, pressé qu'il était de voir achever cette fresque que tout Milan avait déjà contemplée avec une admiration enthousiaste, tourmenta Léonard pour qu'il eût à la finir promptement. Le peintre s'en défendit, le prieur redoubla ses instances et alla jusqu'à menacer de l'y

contraindre. Léonard alors se remit à l'ouvrage. Il lui restait à faire, outre la tête du Sauveur, celle de Judas. Il commença par cette dernière, en fit le portrait de l'abbé, et lui donna l'expression la plus fausse et la plus haineuse qu'il soit possible d'imaginer. Quant à la figure du Christ, il se contenta de l'ébaucher, laissant à l'imagination des spectateurs ce qu'il se reconnaissait impuissant à exprimer. On ne sait ce qu'on doit le plus admirer dans cette vaste composition, de l'esprit, de la noblesse, de l'élégance de l'ensemble, ou de la vérité et du fini des moindres détails.

Après avoir produit ce chef-d'œuvre de peinture, Léonard, qui s'était aussi exercé dans l'art difficile de la sculpture, se chargea de la statue gigantesque du duc François Sforce, et la manière dont il s'en acquitta mit le comble à sa réputation. Il lui devint impossible de songer à s'éloigner de Milan. Ludovic ne pouvait plus se passer de lui, et rien n'était épargné pour que Léonard n'eût rien à aller demander à un autre pays. Mais la guerre vint rendre à l'illustre artiste toute sa liberté : Louis XII s'empara de Milan, en chassa Ludovic Sforce, et Léonard eut la douleur de voir les arbalétriers français prendre pour but, dans leurs exercices journaliers, sa belle statue du duc François. Il quitta cette ville et revint à Florence, à la grande joie de ses compatriotes, qui avaient pris part à tous ses succès.

Léonard, pour se montrer digne de l'accueil qui lui était fait, s'enferma dans son atelier, et, quelques semaines après son retour à Florence, exposa aux regards du public un carton représentant le Christ, la Vierge et sainte Anne. Florence se pressa tout entière devant ce tableau plein de poésie, et Léonard fut proclamé le premier peintre de l'univers. Peu de temps après, il fit le portrait de Mona Lisa, femme de Francesco del Giocondo, et ce magnifique portrait, si connu sous le nom de *la Joconde*, ajouta encore à sa gloire.

Le grand conseil de Florence le chargea de la reconstruction de la salle où se tenaient ses séances, et, le bâtiment

achevé, le pria de le décorer de quelques peintures. Léonard y consentit. Il croyait avoir à y peindre plusieurs fresques ; car il ne pensait pas qu'il y eût en Italie un artiste qui osât entrer en lutte avec lui ; mais le gonfalonier Pierre Soderini, qui avait déjà occupé le ciseau de Michel-Ange et qui le savait très-habile dans le dessin, proposa à ce jeune homme de se charger d'un des côtés de cette salle. Michel-Ange, qui avait la conscience de son génie et qui, par caractère, aimait à tenter ce que d'autres eussent regardé comme impossible, accepta l'offre du gonfalonier.

Chacun des deux artistes prépara secrètement ses cartons et les soumit ensuite aux juges nommés pour les examiner. Ceux de Léonard furent trouvés superbes, et ils l'étaient en effet. L'artiste y avait représenté la défaite de Nicolo Piccinino dans la guerre de Pise, et les nobles Florentins se laissant hacher les bras plutôt que de livrer les étendards qu'ils avaient promis de défendre. Déjà les amis de Léonard le proclamaient vainqueur, quand, à l'apparition des cartons de Michel-Ange, se fit entendre un murmure d'étonnement, qui se changea bientôt en acclamations d'enthousiasme. Les dessins de Léonard restaient un chef-d'œuvre ; mais ceux de Michel-Ange avaient quelque chose de si sublime, de si saisissant, de si nouveau, que, par ce coup d'essai du jeune sculpteur, Léonard se trouvait égalé, sinon surpassé. Il ne se dissimula rien de ce qu'éprouvaient les examinateurs et le public ; mais s'il eût pu douter du triomphe de son jeune rival, une cruelle parole, dite avec trop peu de précaution, le lui eût appris. Un des membres du grand conseil murmura à demi-voix à l'oreille de son voisin : « Léonard vieillit.... »

Léonard vieillit.... L'illustre artiste ne devait jamais oublier cet arrêt, qui venait de se graver en traits sanglants au plus profond de son cœur. Toute sa gloire passée n'était plus qu'un vain songe, dans le souvenir duquel il ne trouvait pas même une consolation. Il doutait de la sincérité des

hommages dont on l'avait entouré ; il doutait des amis qui s'efforçaient de lui rendre le calme et le courage ; il doutait de tout, même de son talent. L'ordre donné par le conseil de laisser exposés, comme les meilleurs modèles qui pussent être offerts aux jeunes artistes, les cartons de Léonard comme ceux de Michel-Ange, n'apporta nul allégement à son chagrin ; il s'imagina que ses compatriotes, habitués depuis longtemps à le regarder comme un peintre éminent, n'osaient le priver d'un honneur dont, au fond de leur conscience, ils ne le jugeaient pas digne.

Les troubles survenus à Florence empêchèrent les deux grands artistes d'exécuter ces peintures, et Léonard se rendit à Rome, où il fit plusieurs beaux tableaux. Mais il ne s'y arrêta pas longtemps. Il visita quelques autres villes de l'Italie, et César Borgia, l'ayant appelé à Pavie, l'y retint en le nommant ingénieur général.

La guerre le chassa de Pavie, comme elle l'avait chassé de Milan. Il revint dans sa patrie, où l'attendait un nouveau crève-cœur. Le cardinal de Médicis, devenu pape sous le nom de Léon X, voulut doter Florence d'un bel édifice, et, oubliant, sans doute, que Léonard de Vinci était aussi habile dans l'architecture que dans la peinture, il ordonna à Michel-Ange de se rendre dans cette ville pour y construire la façade de San-Lorenzo.

Encore Michel-Ange !... C'était donc bien vrai, Léonard de Vinci était vieux, et on ne croyait plus devoir lui confier quelque ouvrage important. Léon X, le pontife éclairé, l'intelligent ami des arts, partageait l'opinion des membres du conseil de Florence. Le découragement s'empara de cet artiste qui avait été si longtemps sans rival ; il déposa sa palette, abandonna ses plans, négligea son ciseau ; la musique même n'eut plus le pouvoir de le distraire. Il tomba dans une mélancolie qui l'eût conduit au tombeau, si François Ier, qui avait vu ses chefs-d'œuvre et qui comprenait sa douleur, ne l'eût instamment prié de venir se fixer à sa cour.

Les guerres dont l'Italie avait tant souffert avaient ruiné Léonard ; après avoir été le plus grand artiste et l'un des plus brillants seigneurs de ce pays, il était réduit à une médiocrité qui, pour l'homme habitué aux jouissances du luxe, est presque de la misère. Il accepta donc avec reconnaissance les offres du roi et dit pour toujours adieu au beau ciel qui l'avait vu naître. François Ier le reçut avec les plus grands témoignages d'affection et de joie ; la cour imita le monarque ; et si Léonard eût pu oublier le passé, il se fût trouvé heureux en France.

Il commença pour le roi plusieurs tableaux ; mais, vieux et souffrant, il ne pouvait travailler assidûment, et il n'eut pas le temps de les achever. Il vit approcher sa fin avec toute la résignation d'un chrétien et s'y prépara sans faiblesse. François Ier venait le voir souvent pendant sa maladie. Léonard l'en remerciait avec effusion et n'en concevait aucun orgueil ; car, en face de la mort, il appréciait enfin à sa valeur tout ce que les hommes estiment tant. Dans ses entretiens avec le roi, il montrait la plus grande liberté d'esprit, soit qu'il racontât l'histoire de sa vie, soit qu'il jugeât ses œuvres et celles de ses contemporains. Son plus grand regret était de n'avoir pas utilisé comme il l'aurait pu le génie qu'il avait reçu d'en haut, et, avant de mourir, il en demanda pardon à Dieu et aux hommes. Peut-être, en effet, si ce grand homme eût pu maîtriser son humeur inconstante, eût-il fait faire à l'art des progrès plus merveilleux encore que ceux dont toute l'Italie s'étonna.

Quand Léonard sentit que ses forces étaient tout à fait épuisées, que sa vie, pareille à la lumière d'une lampe, allait s'éteindre, faute d'aliment, il demanda le saint viatique. On le lui apporta avec toute la solennité dont la religion entourait alors le lit des mourants. Quand le prêtre portant l'hostie sainte entra dans l'appartement, le malade ordonna à ses serviteurs de le lever ; et comme ils n'osaient se rendre à ce désir, il leur dit :

— C'est à genoux qu'on doit recevoir son Dieu; et si ce que je vous demande hâte ma mort de quelques minutes, je ne les regretterai pas.

On ne crut pas devoir s'opposer plus longtemps à ce pieux désir. Les amis de l'artiste, émus jusqu'aux larmes de son courage et de sa piété, l'aidèrent à s'agenouiller et le soutinrent. Ils venaient de le replacer sur sa couche, quand le roi, averti de l'état de l'illustre vieillard, accourut pour le voir encore une fois. Léonard se souleva pour saluer François Ier, qui lui serra les mains et s'assit à son chevet. Chacun se taisant, le malade conta au roi ce qui venait de se passer et lui dit de quelle confiance en Dieu et de quelle joie céleste la réception du viatique avait rempli son âme. Il parlait encore quand un de ces frissons convulsifs, précurseurs de la mort, le saisit. François Ier se leva, et, pour alléger la souffrance de son hôte, il lui soutint la tête. Léonard leva sur lui un dernier regard, empreint d'une ineffable reconnaissance, et il expira dans ses bras, à l'âge de soixante-quinze ans.

Ce grand homme fut sincèrement regretté à la cour de France, et la nouvelle de sa mort produisit une vive sensation au delà des Alpes. Il s'était trompé : ses compatriotes, tout en rendant justice au génie de Michel-Ange, savaient que le nom de Léonard de Vinci serait toujours un des plus glorieux de l'Italie.

MICHEL-ANGE BUONAROTTI.

Michel-Ange naquit le 6 mars 1474, au château de Caprèse, situé sur le territoire d'Arezzo. Son père, Ludovic Buonarotti, issu de l'illustre famille des comtes de Canosa, était alors podestat de Caprèse et de Chiusi. Il remercia le ciel de lui avoir envoyé un fils, qui, sans doute, soutiendrait

un jour l'honneur de son nom et serait appelé comme lui aux premières charges de son pays. Il est même à croire que, pour ce fils qui venait de lui naître, Ludovic ne se borna pas à rêver tout simplement l'avenir dont sa propre ambition était satisfaite. Par une tendresse dans laquelle il entre peut-être un peu d'orgueil, bien permis toutefois, nous entrevoyons toujours pour nos enfants une position beaucoup plus brillante que celle dont nous jouissons.

Mais de quelque gloire que Ludovic se plût à parer le front du nouveau-né, quelque illustration qu'il rêvât pour sa famille auprès de ce berceau, la réalité devait surpasser de beaucoup ses espérances. Seulement cette gloire et cette illustration ne devaient pas venir d'où il les attendait. Qui connaîtrait aujourd'hui le nom de Buonarotti, si Michel-Ange eût été podestat ou même gonfalonier? Personne; tandis qu'entouré de l'auréole du génie, ce nom ira jusqu'aux siècles les plus reculés.

Ludovic Buonarotti, étant arrivé au terme de sa magistrature, quitta Caprèse et vint habiter sa terre de Settignano. Là, l'enfant grandit, libre comme l'air, et passa joyeusement ses premières années au milieu des ouvriers occupés à tirer et à travailler la pierre fort abondante à Settignano. Il semblait à Michel-Ange que cette vie dût toujours durer; aussi fut-il fort surpris et passablement inquiet, lorsque son père lui apprit qu'il était temps qu'il se livrât à l'etude; et quand, au lieu de la liberté, du grand air, du soleil, du chant des ouvriers, du bruit des instruments de travail, il ne trouva chez Francesco d'Urbano, où on l'avait placé pour qu'il devînt savant, que le silence et les monotones leçons d'un maître sévère, il fut saisi d'un tel ennui, qu'il en faillit mourir.

Il pria son père de lui rendre sa douce existence d'autrefois. Ludovic lui répondit en lui parlant des graves fonctions dont il serait un jour investi et en faisant briller à ses yeux des espérances que l'enfant était incapable de comprendre. Michel-Ange reprit donc tristement sa chaîne. Mais,

par bonheur, il rencontra parmi les élèves un peu plus âgés que lui, un camarade qui l'aida à prendre en patience son séjour chez Francesco.

Ce camarade, nommé Granacci, avait quelque goût pour le dessin et passait les jours de congé dans la boutique de maître Dominique Ghirlandaio, l'un des peintres alors en renom. Qu'on ne s'étonne pas si nous nous servons du mot *boutique* : on ne désignait pas autrement alors l'atelier d'un artiste.

Granacci, ayant appris que son jeune compagnon préférait de beaucoup à ses livres un crayon, un pinceau ou un ciseau, promit de lui apporter souvent des dessins et de lui fournir des couleurs, afin qu'il pût, de temps à autre, se livrer à son passe-temps favori. Il tint parole, et dès lors Michel prit son parti des longues heures d'étude et des travaux auxquels il était obligé de se soumettre, puisque pendant les récréations du moins il pouvait dessiner et peindre.

Un jour, Granacci proposa à Michel-Ange de le conduire chez Ghirlandaio. Voir l'atelier d'un peintre était, depuis longtemps déjà, l'un des plus ardents désirs de Buonarotti ; il se garda donc bien de refuser cette offre et il suivit Granacci, le cœur palpitant d'une émotion inconnue.

— Maître, dit Granacci, voici celui de mes camarades dont je vous parle souvent, et voilà son ouvrage.

Il présentait à Dominique une gravure enluminée avec un soin extrême par Michel-Ange, qui, ne pouvant s'astreindre à un simple travail de coloriste, s'était permis d'ajouter ou de retrancher à l'œuvre du graveur, et l'avait fait avec un goût et un discernement qu'on n'eût pu attendre de son âge. Il n'avait pas encore douze ans.

La principale gloire de Dominique Ghirlandaio est d'avoir été le maître de Michel-Ange ; mais c'était un homme de talent. Il devina tout ce qu'il y avait de génie dans cet enfant. Après avoir examiné la gravure que lui montrait Granacci, il tendit la main à Michel-Ange et dit à ses élèves :

4

— Voici, messieurs, un artiste qui vous surpassera, vous et tous ceux qui se croient peintres aujourd'hui.

Cette prédiction fit rougir le jeune Buonarotti, qui, sentant tous les regards curieusement attachés sur lui, se repentit presque d'avoir cédé aux sollicitations de son camarade.

— Il faut quitter tes autres études, mon enfant, reprit Ghirlandaio, et devenir mon élève.

C'était bien ce que Michel-Ange demandait ; mais Ludovic Buonarotti ne consentirait jamais à ce que son fils abandonnât le collége pour la boutique de Ghirlandaio ; il le dit timidement au maître ; celui-ci, souriant déjà à l'espoir de compter au nombre de ses disciples un enfant de si belle espérance, le rassura et l'engagea à le suivre chez son père.

Ludovic apprit avec plus de chagrin que d'étonnement qu'il ne ferait jamais de Michel-Ange qu'un barbouilleur et un maçon. Fort peu touché de ce que Ghirlandaio lui disait de la gloire des arts, il essaya encore une fois sur son fils le pouvoir du raisonnement ; voyant l'inutilité de tous ses efforts, il s'adressa, en désespoir de cause, à l'orgueil déjà grand du jeune Michel-Ange.

— Ainsi, lui dit-il, ta décision est formelle ? Tu renonces à la carrière que je voulais t'ouvrir ? tu veux être peintre ?

— Peintre et sculpteur, oui, mon père, répondit l'enfant.

— Tu veux entrer chez maître Ghirlandaio ?

— Oui, mon père.

— Eh bien ! maître Ghirlandaio, je vous cède mon fils. Il vous appartient désormais en qualité d'apprenti ou de valet, comme bon vous semblera. Vous le garderez pendant trois ans et vous me paierez, en échange de ses services, la somme de 24 florins.

A ces paroles, Michel-Ange sentit se révolter toute sa fierté ; il devenait tout d'un coup, d'héritier de la noble fa-

mille de Canosa, domestique à gages du peintre dont il avait aspiré à être l'élève. Mais s'il refusait ces conditions, il lui fallait renoncer à ses beaux rêves d'artiste. Il attendit en silence que maître Ghirlandaio acceptât la proposition de son père ; ce que le peintre fit sans hésitation ; et, le marché conclu, il le suivit, oubliant, dans sa joie de se retrouver libre, l'humiliation qui venait de lui être imposée.

Devenu l'apprenti de Dominique, le jeune Buonarotti surpassa bientôt tous les autres élèves et le maître lui-même. Il lui arriva plus d'une fois de corriger les modèles qu'on lui donnait à copier, et jamais Ghirlandaio ne lui en fit le moindre reproche ; en homme consciencieux, il reconnaissait dans cet enfant un talent supérieur, et, loin d'en être jaloux, il en était fier.

Les condisciples de Michel-Ange ne partagèrent point les sentiments qu'il inspirait à Ghirlandaio. Ce talent hors ligne leur portait ombrage, et le caractère fier et un peu sauvage de Buonarotti leur était antipathique. Ils se faisaient un malin plaisir de l'humilier, de le tourmenter en toutes circonstances, et le dédain par lequel Michel-Ange se vengeait de leur méchanceté les exaspérait chaque jour davantage.

Des railleries et des injures, on en vint aux coups, et Michel-Ange, qui n'avait encore que treize ans, faillit être assommé par un certain Torrigiani, qui lui brisa d'un coup de poing l'os et le cartilage du nez. Mais si la supériorité de Buonarotti lui suscitait des envieux et des ennemis, cette supériorité était aussi sa consolation. Fuyant ses méchants compagnons, il s'habituait à se suffire à lui-même et charmait son isolement par le travail.

Il n'avait pas encore quatorze ans lorsqu'après avoir copié un petit tableau appartenant à un ami de son maître, il imagina de garder l'original et de rendre la copie, qu'il enfuma légèrement, afin de lui donner un certain vernis d'antiquité. Ni Dominique ni son ami ne s'aperçurent de cette substitu-

tion, et il fallut que Michel-Ange la leur avouât pour qu'on lui remît son ouvrage.

A cette époque, Laurent de Médicis, surnommé le Magnifique, protecteur éclairé des arts, venait d'établir dans son palais et dans les jardins de Saint-Marc, à Florence, un musée de peinture et de sculpture, en réunissant à grands frais les plus précieux morceaux de l'antique.

Dominique Ghirlandaio obtint pour ses élèves la permission de visiter et de copier ces chefs-d'œuvre, et Michel-Ange ne fut pas le dernier à en profiter. Mais tandis que ses condisciples admiraient les belles toiles renfermées dans les salles du palais, lui, qui avait toujours préféré la sculpture à la peinture, resta dans les jardins, où un grand nombre d'ouvriers étaient occupés à préparer les blocs de pierre et de marbre que d'habiles artistes devaient transformer en statues, et où l'on voyait les anciens morceaux destinés à leur servir de modèles.

Quelques-uns des ouvriers qu'il avait connus à Settignano l'ayant autorisé à disposer d'un morceau de marbre et lui ayant procuré des outils, il choisit, parmi les antiques, une tête de faune qu'il se mit à copier. Il revint le lendemain, les jours suivants, et abandonna presque entièrement maître Ghirlandaio. La tête qu'il reproduisait avait été tellement rongée par le temps, que le nez et la bouche manquaient presque entièrement. Cette difficulté n'arrêta point Michel-Ange ; sans avoir jamais reçu aucune leçon, il acheva son faune et lui entr'ouvrit la bouche par un éclat de rire qui laissait voir la langue et toutes les dents.

Cette œuvre achevée, il l'examinait pour s'assurer qu'il n'avait rien oublié, lorsqu'il aperçut à quelques pas de lui un homme qui paraissait aussi contempler son faune avec une extrême attention.

— Allons, se dit Michel-Ange, sans se préoccuper de ce curieux, il me semble que je n'ai pas trop mal réussi.

— Voulez-vous, jeune homme, demanda l'inconnu, me permettre de vous adresser une observation?

— Certainement, si elle est juste, répondit Buonarotti.

— Vous en jugerez.

— Parlez donc.

— Votre faune est vieux, n'est-ce pas?

— Il me semble qu'il est facile de s'en apercevoir.

— Pas aussi facile que vous le croyez. Le front est vieux, mais la bouche est jeune. Quant à moi, je n'ai jamais rencontré un vieillard qui eût toutes ses dents.

La critique était juste. Michel-Ange remercia son interlocuteur, qui s'éloigna aussitôt.

Saisissant un ciseau, Buonarotti cassa deux dents à son faune et creusa même un peu la gencive, avant de quitter à son tour le jardin. Il ne voulut pas toutefois emporter son ouvrage, pensant que le lendemain peut-être il trouverait encore à y retoucher.

Mais le lendemain, le faune avait disparu. Michel-Ange le chercha vainement de tous côtés, et, ayant enfin aperçu l'homme qui lui avait parlé la veille, et qu'il soupçonnait un peu d'avoir commis cette soustraction, il alla vers lui et lui demanda s'il savait où pouvait être ce morceau.

— Je le sais, répondit l'inconnu, et, si vous voulez me suivre, je vous le montrerai.

— Et vous me le rendrez?

— Non, car je désire le garder.

— Et de quel droit, je vous prie? C'est moi qui l'ai fait, il me semble qu'il m'appartient.

— Allons, ne nous fâchons pas. Si vous le voulez absolument, je vous le rendrai, dit l'amateur en souriant.

Michel-Ange, rassuré par cette promesse, le suivit dans l'intérieur du palais et jusque dans les appartements du duc, où il aperçut enfin son faune.

— Oh! s'écria-t-il, rendez-moi bien vite cette ébauche; car le prince s'indignerait avec raison s'il la voyait au

milieu de tant de chefs-d'œuvre. Mais qui donc êtes-vous, Monsieur, pour vous être permis cette étrange plaisanterie ?

— Qui je suis ? répondit le prince ; car c'était lui-même. Ton protecteur et ton ami. Dès aujourd'hui tu habiteras mon palais, tu mangeras à ma table, tu seras traité comme l'un de mes fils ; car tu ne peux manquer de devenir un grand artiste, Michel-Ange Buonarotti.

Michel-Ange, ivre de bonheur, courut annoncer cette nouvelle à son père. Depuis que le collégien était entré chez Ghirlandaio, Ludovic avait refusé de le recevoir ; mais ce jour-là, fort de l'accueil que lui avait fait le prince, le jeune homme força la consigne et pénétra jusqu'au cabinet où se tenait son père. Il se jeta à ses genoux, pour lui conter ce qui venait de lui arriver et obtenir enfin son pardon.

Ludovic n'en pouvait croire ses oreilles ; mais Michel-Ange l'entraîna jusqu'au palais, où Laurent le Magnifique les attendait. Le prince répéta au père ce qu'il avait dit au fils et lui offrit, pour preuve de l'intérêt qu'il portait à Michel-Ange, une place à son choix.

Le cœur de Ludovic était trop plein de joie pour que l'ambition y pût trouver place : il demanda un petit emploi dans la douane, et Laurent le lui accorda, en lui disant :

— Vous serez toujours pauvre, messire Buonarotti ; car vous êtes trop modeste.

— Je ne voudrais pas d'un emploi que je ne pusse dignement remplir, répondit Ludovic ; et d'ailleurs je serai toujours bien assez haut placé pour n'être que le père d'un maçon.

On le voit, malgré le glorieux avenir prédit à Michel-Ange, Ludovic regrettait encore qu'il n'eût pas voulu être magistrat.

Laurent le Magnifique tint tout ce qu'il avait promis, et, sous sa bienveillante protection, le talent du jeune Buonarotti fit d'immenses progrès. Mais à peine Michel-Ange avait-il

eu le temps de faire deux ou trois statues, que la mort de Laurent vint briser toutes ses espérances.

Pierre de Médicis n'hérita ni du goût de son père pour les arts ni de son affection pour Michel-Ange. Notre artiste quitta le palais et se retira au couvent du Saint-Esprit, dont le prieur, plein d'admiration pour son talent, lui offrit un logement où il pourrait se livrer à l'étude de l'anatomie, étude absolument nécessaire au sculpteur. Michel-Ange accepta avec reconnaissance. Quelques cadavres ayant été mis à sa disposition, il en étudia avec un soin extrême les muscles, les fibres, la charpente, qui bientôt n'eurent plus de secrets pour lui. Voulant témoigner sa gratitude au prieur, il lui offrit un christ en bois, fruit de ses nouvelles études.

Un jour, pourtant, Pierre de Médicis se souvint de ce jeune sculpteur, qu'il avait vu souvent à la table de son père, et le fit venir. Il avait une commande à lui faire, commande digne d'un tel prince. Une neige épaisse couvrait la terre; Pierre la fit ramasser par des ouvriers et ordonna à Michel-Ange de s'en servir pour lui élever une statue colossale. L'artiste obéit, en regrettant plus amèrement que jamais Laurent le Magnifique, son noble et généreux protecteur.

Florence se lassa bientôt de la domination de Pierre, qui n'avait, pour se faire pardonner ses défauts, aucune des qualités qu'on admirait dans son père. En 1494, une révolution éclata, et Pierre fut chassé du territoire de la république.

Michel-Ange quitta Florence dès que les troubles y éclatèrent, le respect qu'il devait à la mémoire de Laurent l'empêchant de se déclarer contre Pierre. Il se rendit à Venise. Inconnu dans cette ville, il n'y trouva pas d'ouvrage, et, manquant de tout, il se rendit à Bologne.

Là, il fut arrêté, parce qu'ignorant la singulière ordonnance en vertu de laquelle les étrangers devaient porter sur l'ongle du pouce un cachet de cire rouge, il parcourut les rues sans ce signe. On le condamna à une amende, qu'il lui fut impossible de payer; et il eût sans doute langui longtemps en

prison, si un gentilhomme, du nom d'Aldobrandi, n'eût fait casser le jugement et ne l'eût recueilli dans sa maison. Par l'entremise de ce gentilhomme, il obtint quelques travaux et s'en acquitta de telle sorte, qu'un sculpteur bolonais, saisi d'une fureur jalouse à la vue de ces chefs-d'œuvre, le menaça de le poignarder.

Michel-Ange regrettait sa patrie; aussi, dès que le calme y fut rétabli, il y rentra et fit cette statue de l'Amour dont on a tant parlé. Les uns disent que l'Amour étant achevé, Buonarotti lui cassa un bras et le fit vendre comme antique; les autres pensent que le sculpteur n'eût pu se résoudre à mutiler ainsi son œuvre, mais que le brocanteur auquel il l'avait cédé pour une somme de 30 écus, imagina cette ruse, au moyen de laquelle il le revendit 200 ducats. Quoi qu'il en soit, l'œuvre de Michel-Ange fut regardée comme un des plus beaux morceaux de l'antique jusqu'à ce que, le bras en ayant été retrouvé, la supercherie fut découverte.

Le cardinal de Saint-Georges, ayant engagé l'artiste à venir à Rome, lui donna un logement dans son palais. La réputation du jeune sculpteur l'avait précédé dans cette ville, et il y fut aussitôt occupé.

Son premier ouvrage fut la statue de Bacchus, qui fait aujourd'hui l'un des plus beaux ornements de la galerie de Florence.

On avait beaucoup admiré le *Bacchus;* mais quand parut le second chef-d'œuvre de Michel-Ange, à Rome, le beau groupe *della Pietà* (de la Pitié), l'enthousiasme ne connut plus de bornes. Jamais, en effet, la douleur de la mère de Dieu, recevant entre ses bras son fils crucifié, n'avait été exprimée d'une manière plus touchante; jamais le Christ mort n'avait réuni plus de beauté et plus de vérité; jamais enfin personne n'avait atteint ce sublime d'expression et ce merveilleux fini de détails qu'on admirait dans la *Descente de croix* de Michel-Ange.

Il y eut pourtant quelques critiques qui reprochèrent au

sculpteur d'avoir fait la mère presque aussi jeune que le fils; mais quel ouvrage, si parfait qu'il soit, n'a jamais été critiqué?

— La mère du Christ était vierge, répondit Michel-Ange, quand il apprit ce qu'on avait dit de sa *Pietà*, et la pureté de l'âme conserve la beauté du corps.

Ce magnifique groupe *della Pietà*, dont la pureté de dessin, la grâce et le fini merveilleux font le désespoir des artistes, fut fait pour le cardinal de Villiers, ambassadeur de Charles VIII auprès du pape Alexandre VI, et se voit aujourd'hui dans l'église de Saint-Pierre à Rome.

La paix s'étant rétablie à Florence, les amis que Michel-Ange y avait laissés le pressèrent d'y rentrer, et il se rendit à leur désir. Le gonfalonier Pierre Soderini lui commanda une statue colossale de David. Le sculpteur apporta à ce travail le même talent, le même génie qu'à ses premiers ouvrages, et l'admiration la plus sincère éclata quand le *David* fut exposé aux regards du public. En entendant ces éloges, Soderini avait peine à contenir son orgueil et sa joie; car il croyait, le pauvre gonfalonier, que si cette gigantesque statue était sans défaut, c'était à lui, Pierre Soderini, que l'artiste le devait. Voici ce qui s'était passé. Le gonfalonier, admis le premier à contempler ce nouveau chef-d'œuvre, daigna s'en montrer satisfait; cependant il hasarda une observation: le nez de David lui paraissait trop gros.

Michel-Ange, dont nous avons déjà dit la sauvage fierté, supportait impatiemment la critique injuste ou malveillante; peu s'en fallut qu'il ne raillât Soderini de son ignorance; mais il était sans doute dans un jour de calme; il applaudit à la remarque du visiteur, et, prenant une poignée de poussière de marbre, il donna deux ou trois coups de ciseau, sans toucher la statue, et, essuyant cette poussière, il se tourna vers Soderini, qui se hâta de le féliciter; car rien, selon lui, ne manquait plus à cette œuvre.

Léonard de Vinci, qui était alors connu comme le premier

peintre de l'Italie et du monde, avait été chargé de peindre à fresque une partie de la salle du Conseil. Soderini proposa à Michel-Ange de se charger de l'autre partie ; ce qu'il accepta.

Léonard avait choisi pour sujet la défaite de Nicolo Piccinino, général du duc de Milan, et l'héroïque valeur des vieux soldats se faisant couper les poignets plutôt que d'abandonner les drapeaux qu'il voulait rapporter à Florence. Michel-Ange devait peindre un épisode de la guerre de Pise. Mais pour cet artiste, dont les connaissances en anatomie surpassaient celles de tous les autres peintres, se condamner à représenter des soldats emprisonnés dans de lourdes armures, c'était renoncer à un beau triomphe. Le génie de Michel-Ange devait résoudre cette difficulté.

Un fait consigné dans l'histoire de la guerre de Pise lui étant revenu en mémoire, son sujet fut trouvé. Les soldats florentins, accablés par la chaleur, se baignaient dans l'Arno, sans prévoir aucune attaque, quand des cris d'alarme retentirent : les Pisans arrivaient. Michel-Ange sut rendre avec une parfaite vérité l'armée ainsi surprise ; il mit dans son dessin tant de pureté, de force et d'expression, que le jour où il présenta ses cartons aux juges chargés de les examiner fut pour lui un jour de triomphe. Florence n'avait pas assez d'éloges pour le nouvel astre qui s'élevait sur son ciel, et elle commençait à se sentir plus fière de Michel-Ange que de son grand peintre, Léonard de Vinci.

Les cartons des deux illustres maîtres restèrent exposés à l'admiration des curieux et à l'étude des jeunes artistes, ni Michel-Ange ni Léonard ne pouvant exécuter alors les fresques dont ils avaient fait les dessins. Tout ce que l'Italie avait de peintres voulut voir ces merveilles ; et quoique les cartons de Léonard fussent d'une grande beauté, ceux de Michel-Ange, dont le nom n'était pas encore connu, causèrent une sensation beaucoup plus vive. Il fut unanimement

proclamé le maître de l'art, et les plus brillantes réputations s'effacèrent devant la sienne.

Mais à côté des admirateurs de ce sublime génie se trouvèrent des envieux, et, à la faveur des troubles qui agitèrent les derniers jours de la république florentine, les cartons de Michel-Ange furent détruits; la voix publique accusa de ce crime le sculpteur Baccio Bandinelli.

Baccio Bandinelli avait du talent; mais il ne pouvait lutter contre l'inimitable Michel-Ange; au lieu d'accepter la seconde place, il laissa la jalousie et la haine s'emparer de son cœur et ne cessa d'entraver, par tous les moyens à sa disposition, la carrière des artistes qui lui firent ombrage et celle de Michel-Ange en particulier.

Le pape Jules II, à peine assis sur le trône pontifical, appela le grand artiste à sa cour; il l'accueillit avec une rare distinction et lui commanda sa statue.

— Tâche, lui dit-il, que ce morceau soit digne de Jules II et de Michel-Ange.

Une recommandation ainsi formulée ne pouvait que flatter Buonarotti; il y répondit en produisant une statue colossale, qui d'une main donnait la bénédiction au monde et de l'autre tenait un glaive. Michel-Ange avait voulu, dans cette main, placer un livre; mais Jules, pontife plus guerrier que religieux, s'était prononcé pour l'épée. Cette statue, jetée en bronze, fut placée sur le portail de Saint-Pétrone et y resta jusqu'en 1511, époque à laquelle le peuple ameuté la brisa.

Jules II avait été si satisfait de ce premier ouvrage de Michel-Ange, qu'il résolut d'employer son génie à quelque œuvre grandiose qui pût transmettre à la postérité le nom du pape et celui de l'artiste. Il ordonna donc à Michel-Ange de lui construire un tombeau, et, jugeant cette fois inutile de lui rien recommander, il lui laissa le soin d'en tracer le plan.

Michel-Ange rêva alors un gigantesque monument, que devaient orner quarante statues et de magnifiques bas-reliefs.

Jules II, étonné et ravi, approuva les idées du sculpteur et l'engagea à se mettre aussitôt à l'œuvre.

Michel-Ange, l'âme inondée du bonheur de se voir enfin compris et apprécié, partit pour Carrare. Il voulait choisir lui-même ses marbres; car rien ne pouvait être trop beau pour cet incomparable mausolée. Grâce au grand nombre d'ouvriers qu'il employa, grâce à l'ardeur que sa présence inspira, ce travail fut accompli en peu de temps; et les marbres étant arrivés à Rome, Michel-Ange crut n'avoir plus qu'à réaliser les sublimes conceptions de son génie.

Jules II avait dit au sculpteur de s'adresser directement à lui lorsqu'il aurait besoin d'argent, et avait ordonné que les portes du Vatican lui fussent toujours ouvertes. Revenu de Carrare, Michel-Ange voulut voir le pontife; car il avait à payer tous ceux qu'il avait employés. A sa grande surprise, on lui refusa l'entrée du palais. En son absence, ses ennemis avaient travaillé contre lui, et le pape avait défendu qu'on l'introduisît. Michel-Ange, sachant ce qu'il valait, fut indigné d'un tel affront et dit à celui qui avait reçu l'ordre de le lui faire :

— Si, dans quelque temps d'ici, Sa Sainteté a besoin de moi et me fait demander, vous direz que je ne suis plus à Rome.

En effet, deux heures après, le grand artiste marchait vers Florence. Le pape n'eut pas plus tôt appris son départ, que, comprenant tout ce qu'il perdait et regrettant d'avoir écouté la calomnie, il envoya, l'un après l'autre, cinq courriers pour rappeler le fugitif. Mais Michel-Ange n'eut garde de les écouter. Jules ayant alors ordonné qu'on le lui ramenât de gré ou de force, le sculpteur résista plus que jamais et menaça de tuer le premier qui l'approcherait. Il y avait tant de résolution dans cette menace, que les cavaliers tournèrent bride.

Michel-Ange arriva à Florence et y fut reçu à bras ouverts par le gonfalonier, qui ignorait ce qui lui valait l'honneur de revoir si promptement le sculpteur. Mais le lendemain, Sode-

rini changea de langage : une lettre du pape menaçait Florence de la ruine et de l'excommunication, si elle ne forçait Michel-Ange à retourner à Rome.

Jules II, prompt à tenir parole, s'avança vers Florence, à la tête d'une armée. Bologne se rencontrant sur son passage, il la prit. A cette nouvelle, Soderini fit appeler Michel-Ange, et, après lui avoir demandé s'il voulait la perte de tous ses concitoyens, il l'engagea à quitter Florence au plus vite et à fuir aussi loin qu'il le pourrait la colère du pontife.

Michel-Ange suivit le premier de ces conseils, qui pouvait passer pour un ordre; mais il ne songea pas un instant à s'enfuir. Il prit, au contraire, le chemin de Bologne et alla résolûment trouver Jules II. Cette hardiesse plut au pape, dont la colère tomba soudain. Il tendit la main à son sculpteur, lui commanda, le jour même, de faire pour la seconde fois sa statue, et le pria de se hâter, afin de pouvoir entreprendre sans retard son tombeau.

Les jaloux essayèrent de nouveau de décrier Michel-Ange, mais ils n'y réussirent point : Jules II le connaissait et ne pouvait plus être prévenu contre lui. Mais il y a plus d'un moyen de nuire à un artiste; et quand les ennemis de Michel-Ange reconnurent le peu d'influence que leurs discours exerçaient sur le pape, ils adoptèrent un autre plan. Leur but étant d'empêcher le grand sculpteur de s'immortaliser par la construction du tombeau de Jules II, ils imaginèrent de vanter outre mesure son talent pour la peinture, afin d'inspirer au pontife un grand désir d'avoir des tableaux de Michel-Ange et de faire ainsi ajourner l'exécution du mausolée.

L'événement prouva que leur calcul ne manquait pas d'habileté. Quand la statue de Jules II fut achevée, Michel-Ange revint à Rome, impatient d'entreprendre enfin le merveilleux travail qu'il avait rêvé. Le pape le reçut avec les témoignages de l'amitié la plus sincère; mais lorsque Michel-Ange voulut prendre ses ordres pour les sculptures par lesquelles

il devait commencer, Jules II lui déclara qu'il l'avait choisi pour décorer la voûte de la chapelle Sixtine.

Michel-Ange crut avoir mal entendu; mais le pontife exprima de nouveau sa volonté : ce n'était plus de la sculpture qu'il demandait au grand artiste, c'était de la peinture. Buonarotti essaya de résister, en alléguant, ce qui était vrai, qu'il avait dessiné des cartons pour la salle du Conseil de Florence, mais qu'il n'avait jamais peint, et qu'il commençait à devenir bien vieux pour faire son apprentissage. Enfin, il supplia Jules de révoquer cet ordre; mais tout ce qu'il put dire ne fit qu'augmenter le désir qu'éprouvait le pontife de voir son sculpteur devenu peintre, et l'artiste, comprenant que cette volonté était immuable, prit la résolution d'y obéir.

L'architecte Bramante avait eu une grande part à ce complot formé contre Michel-Ange, en détournant Jules II de faire élever lui-même son tombeau. Bramante d'Urbin était l'oncle de Raphaël Sanzio et redoutait pour ce jeune peintre, qui venait de paraître à Rome, l'influence que Buonarotti exerçait sur le pape. C'était peu connaître Michel-Ange que de le supposer capable de déprécier le mérite d'un artiste comme Raphaël : Michel-Ange pouvait assez compter sur son propre talent pour n'être point jaloux de celui des autres. Quand Jules II lui avait fait voir les peintures du jeune Sanzio, il en avait loué franchement la beauté et avait prédit un bel avenir à celui qui en était l'auteur; mais Bramante, emporté par le désir de reléguer Buonarotti au second rang, parvint à le faire entrer en concurrence avec Raphaël.

Quoi qu'il en pût coûter à Michel-Ange de remettre à un autre temps l'exécution de ce poëme de marbre dont tous les personnages créés dans son imagination ne demandaient qu'à naître sous son ciseau, il avait trop de force d'âme pour se laisser abattre. Il s'enferma dans la chapelle Sixtine et déclara que personne ne verrait ses peintures avant qu'elles ne fussent achevées. Il fit venir de Florence plusieurs artistes de

ses amis, entre autres Granacci, son ancien camarade de collége et d'atelier, et les pria de peindre une fresque sous ses yeux ; car il ignorait les procédés employés pour ce genre de peinture et jusqu'à la manière de composer l'enduit sur lequel il devait travailler.

Quand il eut suffisamment étudié la manière dont ils s'y prenaient, il les congédia, et, détruisant tout ce qu'ils avaient fait, il resta seul dans la chapelle, sans vouloir accepter d'aide, ni pour éteindre la chaux, ni pour préparer le sablon, ni pour broyer les couleurs.

Dire ce qu'il lui fallut de patience et de courage pour surmonter toutes les difficultés et rendre par la peinture les pensées sublimes qu'il n'avait jusque-là traduites que sur le marbre, serait chose impossible. D'un autre côté, le bouillant pontife le tourmentait sans cesse en l'engageant à se hâter. Michel-Ange ne perdait pas une minute, pourtant il promit de travailler davantage encore ; mais Jules II ne put attendre l'époque que l'artiste avait fixée pour livrer son travail aux regards du public, et la voûte était à peine décorée à moitié, qu'il fit abattre tous les échafauds.

Rome entière voulut voir les peintures de Michel-Ange. Jamais enthousiasme ne fut plus sincère que celui qui éclata dans les applaudissements de cette foule, et Jules II embrassa son sculpteur, en lui disant :

— Je savais bien que l'envie de tes ennemis te préparait un nouveau triomphe.

Michel-Ange se remit au travail et acheva en vingt mois ces fresques dont la sévère beauté frappe encore aujourd'hui d'étonnement et d'admiration ceux qui visitent la chapelle Sixtine. On dit que, cette immense page terminée, le peintre avait tellement pris l'habitude de regarder en haut, qu'il ne pouvait sans souffrance ramener ses regards vers la terre.

Cet ouvrage lui fut payé 15,000 ducats, d'après l'estimation de l'architecte San-Gallo, l'un de ses ennemis, qu'il avait

lui-même prié d'en fixer le prix. Mais Michel-Ange aspirait à une autre récompense : la permission de s'occuper sans retard du mausolée de Jules II, permission qui lui fut accordée. Le pontife, appréciant à sa valeur le génie de ce grand homme, l'honorait d'une sincère amitié, qui n'excluait pas toutefois une brusquerie extrême. On dit qu'un jour, Michel-Ange ayant osé soutenir, en fait d'art, une opinion différente de celle de Jules, celui-ci leva sur lui la canne dont il aidait sa marche chancelante. De qui que ce fût au monde, Michel-Ange n'eût point supporté une telle violence; mais il resta calme devant son protecteur et son ami, qui, honteux de s'être laissé emporter par la colère, le supplia de lui pardonner.

L'accord le plus parfait régnait enfin entre ces deux grands hommes, tous deux fiers, impérieux; l'un ayant la conscience de son pouvoir, l'autre celle de son génie. Le mausolée était commencé, et, de temps en temps, le pape, tout vieux et souffrant qu'il était, allait voir son sculpteur tailler ce marbre sous lequel il devrait reposer. Un jour que Michel-Ange l'attendait, il ne vint pas : il était mort.

Son artiste favori le pleura amèrement et ne l'oublia jamais. Voulant lui donner un dernier témoignage de sa reconnaissance, il redoubla de zèle, afin que le tombeau abandonné et repris déjà tant de fois pût bientôt recevoir les nobles cendres qu'il devait couvrir. Mais le nouveau pontife Léon X, voulant doter Florence, sa patrie, de monuments remarquables, ordonna au sculpteur de se rendre dans cette ville pour construire la façade de la bibliothèque de San-Lorenzo.

Michel-Ange avait alors près de quarante ans et ne s'était jusque-là nullement occupé d'architecture; mais il comprit qu'il lui fallait encore une fois obéir, et, disant adieu à ses belles statues ébauchées, il partit pour Florence.

Il n'eut pas la gloire d'achever cet ouvrage : ordre lui fut donné de choisir des marbres pour les sculptures qui lui seraient commandées, et il se rendit à Carrare.

Pendant le séjour qu'il y fit, l'envie recommença sa tâche ; et comme il eût été aussi facile de nier le soleil que le génie de Michel-Ange, ce fut sa probité qu'elle attaqua. Léon X, pontife d'un esprit éminent et d'un cœur généreux, prêta un instant l'oreille à ces calomnies et ordonna au sculpteur d'abandonner les marbres de Carrare et d'extraire de Toscane les blocs dont il aurait besoin.

Buonarotti ouvrit de nouvelles carrières, construisit des routes, afin de pouvoir conduire les marbres jusqu'à la mer, et revint à Florence ; mais Léon X avait renoncé à achever San-Lorenzo, et Michel-Ange, reconnaissant dans la conduite du pontife à son égard l'œuvre de la basse jalousie qui depuis longtemps le poursuivait, résolut de ne point reparaître à la cour de Rome.

Léon X étant mort quelque temps après, Adrien VI lui succéda et ne protégea pas plus Michel-Ange que ne l'avait fait son prédécesseur. Mais le règne d'Adrien ne fut pas long. Le cardinal de Médicis, appelé au trône pontifical sous le nom de Clément VII, l'honora de sa bienveillance et le soutint contre les héritiers de Jules II, parmi lesquels le duc d'Urbin menaçait de faire poignarder l'artiste, s'il ne reprenait immédiatement les travaux du mausolée.

Michel-Ange, peu effrayé de cette menace, retourna à Florence. Cette ville était alors en proie à de nouveaux troubles. Une nouvelle faction populaire en avait chassé les Médicis. Michel-Ange, qui avait peu à se louer des grands, et que ses instincts généreux portaient irrésistiblement vers les faibles et les opprimés, resta cependant neutre tant que les étrangers ne menacèrent point sa patrie ; mais des hordes indisciplinées venues de toutes les parties de l'Europe s'étant dirigées contre Florence, à l'instigation des Médicis, Michel-Ange, déjà sculpteur, peintre et architecte, devint ingénieur.

Nommé commissaire général des fortifications de Florence, il défendit, contre 35,000 hommes, pendant onze mois, la

ville qui n'avait à opposer à cette armée que 13,000 combattants. Michel-Ange était partout, relevant le courage du peuple avec autant de succès qu'il réparait les brèches faites aux murailles par le canon ennemi. Il fit pendant ces onze mois des prodiges d'audace et donna à lui seul plus de peine aux Médicis que le reste de la ville. Mais, au sein même de Florence, il se trouva des traîtres ; les portes furent ouvertes aux assiégeants, et Michel-Ange se déroba à leur vengeance en quittant le territoire de Florence.

Alexandre de Médicis, nommé gonfalonier, ordonna que rien ne fût épargné pour découvrir en quel lieu se cachait Buonarotti, et bientôt la retraite de Michel-Ange fut connue. On l'arrêta et on l'amena à Florence. Michel-Ange parut devant le duc sans crainte et sans faiblesse ; il avoua, la tête haute, la part qu'il avait prise à la résistance de la ville, et attendit paisiblement son arrêt.

Mais, à sa grande surprise et à celle de toute l'assemblée, Alexandre s'avança vers l'artiste, lui tendit la main, le conduisit jusqu'au trône qu'il venait de quitter, et le força de s'y asseoir.

— J'ai puni le rebelle, dit-il, en faisant amener ici, sous bonne escorte, l'ingénieur des fortifications de Florence ; et voici que je récompense le talent du plus grand artiste qui ait jamais existé.

Cette conduite, digne d'un souverain, avait été inspirée au duc Alexandre par le pape Clément VII, son frère. Michel-Ange leur en prouva à tous deux sa reconnaissance en s'occupant d'élever dans l'église de San-Lorenzo le tombeau de Julien et celui de Laurent de Médicis.

La statue de Julien de Médicis respire la force, l'énergie ; celle de Laurent, la méditation ; aussi l'a-t-on surnommée *il Penseroso*. Si tous les ouvrages de Michel-Ange n'étaient pas des chefs-d'œuvre devant lesquels il faut s'incliner, on citerait *il Penseroso* comme une merveille. Deux statues couchées aux pieds des portraits de Julien et de Laurent

complètent ces monuments. L'une de ces statues, la Nuit, inspira à certain poëte inconnu ce quatrain, qu'on trouva sur le tombeau :

> La Notte, che tu vedi in si dolci atti
> Dormire, fu da un angel scolpita
> In questo sasso; e, perchè dorme, ha vita :
> Destala, se nol credi, e parleratti.

« La Nuit, que tu vois dormir d'une si douce manière, a été sculptée dans ce marbre par un ange, et, puisqu'elle dort, elle vit. Eveille-la, si tu ne le crois pas, et elle te parlera. »

Voici la réponse de Michel-Ange :

> Grato m'é il sonno, e più l'esser di sasso,
> Mentre che il danno e la vergogna dura.
> Non veder non sentir m'è gran ventura.
> Però, non mi destar, deh ! parla basso !

« Il m'est doux de dormir et plus encore d'être de marbre dans ce temps de misère et de honte. Ne rien voir, ne rien entendre, est un grand bonheur pour moi. Donc, pour ne pas m'éveiller, de grâce, parle bas ! »

Ces deux magnifiques monuments achevés, Michel-Ange partit pour Rome, où l'appelait Clément VII. Là, il lui fallut soutenir un procès contre le duc d'Urbin, toujours au sujet du tombeau de Jules II, que le grand sculpteur avait abandonné bien malgré lui. Ce tombeau, qui devait être, d'après la première idée de Michel-Ange, un édifice gigantesque, fut réduit à de bien moindres proportions. Malgré les offres du pape, qui voulait le déclarer quitte envers les héritiers de Jules II, le célèbre sculpteur déclara qu'il était prêt à continuer le mausolée et acheva la statue colossale de Moïse, destinée à ce monument.

Cette statue, de laquelle rien ne peut approcher, ni comme inspiration ni comme travail, fait l'admiration et le désespoir des artistes; grande, fière et terrible comme le génie qui l'a créée, elle peut donner une idée de ce qu'eût été le tombeau de Jules II, tel que Michel-Ange en avait conçu le plan.

Pendant qu'il travaillait à son *Moïse*, Clément VII le pressait de peindre les deux extrémités de la chapelle Sixtine, dont Jules II l'avait forcé de décorer la voûte. Michel-Ange, qui avait toujours préféré la sculpture à la peinture, s'en défendit tant qu'il put; mais cette fois encore il dut céder, et, dès qu'il eut commencé ses fresques, il s'en occupa avec une ardeur extrême. Le pape avait demandé qu'un des côtés de la chapelle fût rempli par la chute des anges, l'autre par le jugement dernier.

Les cartons du *Jugement dernier* étaient faits quand Clément VII mourut. Paul III, son successeur, craignant de ne pas voir cette œuvre sublime, se chargea d'obtenir que le duc d'Urbin consentît à laisser achever par d'autres sculpteurs le tombeau de Jules II, la statue de Moïse suffisant, à son avis, pour l'ornement de ce mausolée.

Le duc d'Urbin céda aux sollicitations du nouveau pontife, et Michel-Ange entreprit le *Jugement dernier*.

Cette fresque coûta à l'artiste huit années d'un travail assidu; mais aussi quel tableau! Seul, peut-être, entre tous les peintres qui ont inscrit en lettres d'or leurs noms dans les fastes de l'art, Michel-Ange était capable de rendre ce spectacle grandiose et terrible des générations humaines sortant de la poussière du tombeau, pour comparaître devant le juge suprême des vivants et des morts.

Penseur profond et sublime, poëte inspiré, Michel-Ange a su, en donnant à cette foule de personnages toutes les attitudes imaginables, faire exprimer à leurs traits les passions, les regrets, tous les mouvements de l'âme. Il n'y a pas un sentiment noble et bon, ou lâche et méchant, qu'on puisse

chercher en vain dans cette œuvre immense; l'histoire de l'humanité est là tout entière. Et comme le grand jour de la justice est venu, le vice si longtemps triomphant est confondu, tandis que la vertu humble et persécutée reçoit enfin sa récompense.

Dix groupes d'anges, de saints, de martyrs, de morts secouant leurs linceuls, de démons et de damnés, placés au-dessous d'un onzième groupe représentant le Juge suprême entouré de la Vierge, de saint Pierre et d'Adam, composent ce tableau, qu'on ne peut contempler sans effroi, tant le peintre y a mis de grandeur et de vérité.

Michel-Ange a placé dans cette fresque son portrait sous le costume d'un moine qui montre le Christ descendant sur les nuées.

Cette œuvre, unique dans son genre, produisit une inexprimable sensation; elle eut d'ardents admirateurs et de fougueux critiques; mais avec le temps la critique s'est tue, et l'admiration est restée. Le pape lui-même se montra peu satisfait de cette terrible composition, et son grand maître des cérémonies se permit de dire devant Michel-Ange que son tableau serait mieux placé dans une taverne que dans une église. Il fut puni de ces paroles inconsidérées; car le lendemain il figurait en enfer sous les traits de Minos. Il courut s'en plaindre au pape, qui lui répondit en riant :

— Tout pouvoir m'a été donné dans le ciel et sur la terre, mais non dans les enfers. Si vous y êtes, tant pis pour vous; il ne dépend pas de moi de vous en tirer.

Paul III, le premier moment de surprise passé, avait rendu justice au génie de son peintre, et, décidé à lui demander de nouveaux chefs-d'œuvre, il ne voulait pas le mécontenter. L'architecte San-Gallo avait, d'après les ordres du pontife, bâti la chapelle Pauline; Michel-Ange fut chargé de la décorer et y peignit deux grands tableaux : la *Conversion de saint Paul* et le *Martyre de saint Pierre*. Ces deux fresques sont moins bien conservées que celle du *Jugement dernier*.

La vieillesse arrivait, mais sans altérer en rien les admirables facultés de Michel-Ange. Après avoir terminé les peintures que le pape lui avait demandées, il revint à son art favori, la sculpture, et produisit une nouvelle *Descente de croix*, magnifique groupe de quatre figures tirées d'un seul bloc de marbre.

Le grand artiste espérait finir paisiblement ses jours dans son atelier; mais il n'en devait pas être ainsi. L'église de Saint-Pierre, fondée par Constantin en 324, était tombée en ruines. Nicolas V avait voulu la reconstruire; mais la mort ne lui en avait pas laissé le temps. Jules II reprit ce projet et chargea Bramante et San-Gallo du plan de cet édifice. Mais, malgré les sommes englouties, les travaux n'avançaient pas, et Paul III, reconnaissant l'impossibilité de poursuivre cette entreprise, si un homme de génie ne se chargeait de la diriger, supplia Michel-Ange, qui s'était distingué comme architecte lors de la construction de la bibliothèque de San-Lorenzo, à Florence, d'accepter le titre d'architecte de Saint-Pierre.

Michel-Ange, qui avait alors soixante-douze ans, et qui voyait dans cette nouvelle charge de cruels soucis, résista tant qu'il put aux instances du pontife; mais Paul III devint si pressant, il fit si habilement valoir auprès du grand artiste la gloire que l'achèvement de la basilique donnerait à la religion, que Michel-Ange consentit à tout ce qu'il voulut.

Le plan de Bramante, déjà modifié par San-Gallo, était d'une exécution impossible; Buonarotti le prouva au pontife et en traça un nouveau, qui réduisit l'édifice à la forme d'une croix grecque. Il supprima une multitude de détails qui nuisaient à la majesté de l'ensemble, et Paul III donna le plus complet assentiment aux proportions simples et grandioses de son plan.

Dès le lendemain de sa nomination, Michel-Ange se mit à l'œuvre; il craignait que la mort ne le surprît avant qu'il eût assez avancé la basilique pour qu'on n'y pût rien chan-

ger. Il avait mis pour condition absolue à l'acceptation de sa charge qu'il ne recevrait aucun traitement; cette généreuse conduite le mettant à l'aise, il prit en main la direction immédiate de tout l'ouvrage et ruina ainsi les cupides espérances d'un grand nombre de gens qui depuis longtemps spéculaient sur le désordre introduit dans cette grande entreprise.

Il est inutile de dire que ce furent des ennemis pour Michel-Ange. Mais le grand homme avait appris, dès sa jeunesse, à mépriser les méchants et les envieux; aussi, malgré les cabales et les tracasseries de toutes sortes, il continua de marcher fermement vers le but qu'il s'était proposé. En vain le grand-duc de Toscane, voulant profiter des dernières étincelles de ce rare génie, le pressa de venir à sa cour. Michel-Ange refusa d'abandonner son église; car c'eût été, ainsi qu'il le disait lui-même, la cause d'une grande ruine, d'une grande honte et d'un grand péché.

Michel-Ange consacra dix-sept années à ce travail; et s'il n'eut pas la joie de le voir terminé, il eut du moins la certitude qu'il serait achevé avec un religieux respect sur les dessins qu'il avait tracés.

En proie à une fièvre lente, qui devait le conduire au tombeau, il n'abandonna pas pour cela ses occupations ordinaires; il semblait, au contraire, qu'il se hâtât d'autant plus qu'il sentait la mort approcher à pas plus pressés.

Enfin il termina le 17 février 1563 sa laborieuse carrière. Il mourut, comme il avait vécu, en honnête homme et en chrétien. Il avait vu avec le plus grand calme approcher sa fin et avait dicté en ces termes son testament à son neveu Léonard Buonarotti : « Je laisse mon âme à Dieu, mon corps à la terre, mes biens à mes plus proches parents. »

Michel-Ange n'avait jamais été marié; l'amour de l'art avait suffi à remplir son cœur et l'avait empêché de songer à se créer une famille. Quand vint l'âge où l'on commence à sentir le besoin d'un ami et d'un soutien, il trouva dans le

dévouement de son domestique Urbino tout ce qu'il pouvait souhaiter ; mais il le perdit, et le chagrin qu'il en ressentit contribua encore à attrister ses dernières années. Il s'était tellement attaché à cet excellent serviteur, que, malgré ses quatre-vingt-deux ans, il le soigna pendant la maladie qui l'enleva, et passa toutes les nuits à son chevet.

« Tant que mon Urbino a vécu, écrivait-il à l'un de ses amis après cette perte cruelle, la vie m'a été chère ; en mourant, il m'a appris à mourir, et j'attends la mort non pas avec crainte, mais avec désir, avec joie. Je l'ai gardé vingt-six ans ; je l'avais trouvé rare et fidèle, et, maintenant que je l'avais fait riche, j'espérais qu'il serait le soutien, l'appui de ma vieillesse, et je l'ai perdu ! Il ne me reste d'autre espoir que de le revoir en paradis. »

Ces regrets peuvent donner une idée de la bonté du cœur de Michel-Ange, bonté qui, pour se cacher sous des dehors un peu âpres, n'en était pas moins réelle. En butte dès sa plus tendre jeunesse à la malice des envieux, ce grand artiste était devenu quelque peu misanthrope ; il aimait, recherchait la solitude, et trouvait dans le travail la plus douce des distractions. Ennemi du mensonge, de la sottise, de la lâcheté, il ne put jamais s'abaisser à flatter qui que ce fût ; aussi ne dut-il jamais rien à l'intrigue. Ses besoins, du reste, étaient tellement restreints, qu'il pouvait moins que personne se mettre en peine de la faveur des grands. D'une sobriété extrême, il se contentait d'un morceau de pain, d'un verre d'eau, et le luxe de ses habits n'excédait point celui de sa table. Devenu riche, il ne changea que peu de chose à ses habitudes d'austère simplicité ; mais il se procura la plus noble et la plus douce des jouissances, celle de faire des heureux. Ses parents, ses serviteurs et les jeunes artistes encore sans nom recevaient la plus large part du fruit de son travail. Autant il aimait à faire des présents, autant il craignait d'en accepter ; il les regardait comme des liens incom-

modes et difficiles à rompre, et il tenait trop à sa liberté pour la compromettre.

Peintre, sculpteur et architecte, Michel-Ange fut encore poëte. Les vers de Dante et de Pétrarque charmaient ses rares instants de loisir, et lui-même composa un assez grand nombre de sonnets, dans lesquels respirent la noblesse, la générosité de son âme et la mélancolie un peu amère que lui causait la vue de l'injustice des hommes.

Mais une lecture qu'il préférait encore à celle des poëtes italiens, c'était celle de l'Ecriture sainte ; il y puisait de grandes inspirations que son pinceau ou son ciseau se plaisait à reproduire, et y apprenait à rapporter tous ses travaux à celui auquel il devait son génie.

Telle fut jusqu'à l'âge de quatre-vingt-neuf ans la vie de Michel-Ange ; et si longue qu'ait été cette carrière, on s'étonnerait de voir combien de chefs-d'œuvre elle a suffi à produire, si l'on ne savait que, doué d'une prodigieuse activité, d'une grande abondance de pensées et d'une extrême facilité de travail, cet illustre artiste consacrait au culte de l'art non-seulement tous ses jours, mais encore une grande partie de ses nuits.

Son admirable génie fut apprécié comme il devait l'être, non-seulement par les papes, mais par l'Europe entière. Le sultan Soliman, l'empereur Charles-Quint, la seigneurie de Venise et enfin le roi de France François Ier lui firent les offres les plus avantageuses pour l'attirer dans leurs Etats ; mais Michel-Ange aimait par-dessus tout Florence, sa patrie, et Rome, la patrie des beaux-arts ; aussi, quoique touché des témoignages d'admiration qui lui étaient donnés, il refusa la fortune et les honneurs qui l'attendaient chez les princes étrangers.

François Ier surtout avait ardemment désiré posséder ce beau génie ; et c'eût été sans doute à ce roi, qui savait si bien apprécier les artistes, que Michel-Ange eût donné la préférence ; mais François Ier dut se contenter de faire mou-

ler les belles statues du grand sculpteur florentin, après lui en avoir demandé la permission par cette lettre, que le Primatice remit à Michel-Ange :

« Sire Michel-Ange,

« Pour ce que j'ai grand désir d'avoir quelques besongnes de votre ouvrage, j'ai donné charge à l'abbé de Saint-Martin de Troyes, présent porteur, que j'envoie par delà les monts, d'en recouvrer, vous priant, si vous avez quelques choses excellentes faites à son arrivée, les lui vouloir bailler, en vous les bien payant, ainsi que je lui ai donné charge ; et davantage vouloir être content, pour l'amour de moi, qu'il molle le Christ de la Minerve et la statue de Notre-Dame de la Febbre, afin que j'en puisse aorner l'une de mes chapelles, comme des choses qu'on m'assure être les plus exquises et excellentes en votre art.

« Priant Dieu, sieur Michel-Ange, qu'il vous ait en sa garde.

« Escript à Saint-Germain en Laye, le sixième jour de février 1546.

« FRANÇOIS. »

Nous terminerons cette histoire de Michel-Ange en disant que s'il est quelque chose de plus glorieux encore pour lui que d'avoir excellé dans trois arts différents, c'est qu'on ne puisse trouver dans sa longue vie un seul acte qui l'empêche d'être considéré comme l'homme le plus loyal et le plus irréprochable de son siècle.

BENVENUTO CELLINI.

Benvenuto Cellini, peintre, sculpteur et graveur, naquit à Florence en l'an 1500. Son père, qui faisait partie du corps

de musiciens entretenus par le grand-duc, avait longtemps en vain désiré un fils ; aussi, la naissance de celui-ci le comblant de joie, lui donna-t-il le nom de Benvenuto, qui signifie bienvenu. Dès que l'enfant fut en âge d'étudier, outre les livres dans lesquels il devait apprendre à lire, on lui mit entre les mains un cahier de musique ; car l'ambition de Cellini était de faire de son fils un virtuose. Mais Benvenuto montra la plus grande répugnance pour ces notes qu'il lui fallait déchiffrer et s'attira plus d'une réprimande et d'une punition. C'était un enfant plein d'intelligence et de mémoire ; il n'avait qu'à vouloir pour comprendre et retenir tout ce qu'on prenait la peine de lui enseigner ; mais il ne voulait pas toujours, et il annonçait déjà une ténacité, une opiniâtreté indomptables.

Il avait pris la musique en dégoût, il déclara à son père qu'il ne serait jamais musicien ; maître Cellini ayant entrepris de vaincre sa résistance, Benvenuto quitta furtivement la maison paternelle et s'enfuit jusqu'à Pise. Là, il se présenta chez un orfévre, qui, prévenu par sa bonne mine, le reçut en qualité d'apprenti. Benvenuto s'appliqua avec ardeur à profiter de ses leçons, et en peu de temps il devint très-habile dans l'art de ciseler l'or et l'argent. Son maître lui confiait les travaux les plus difficiles, les plus délicats, et il s'en acquittait avec un rare talent. Ayant compris de bonne heure que, pour devenir un orfévre comme il rêvait de l'être, l'étude du dessin lui serait nécessaire, il s'y était adonné et avait même appris la peinture.

Après avoir exécuté à Pise quelques ouvrages d'une grande beauté, il revint dans sa ville natale, où il jouit bientôt d'une haute réputation. Le grand-duc eût voulu l'y retenir ; mais Benvenuto ne se plaisait pas longtemps au même lieu, et depuis des années déjà il nourrissait le désir de voir Rome. Il s'y rendit. Malgré les célébrités de tous genres qui semblaient s'y être donné rendez-vous, Cellini s'y fit un nom en produisant quelques-unes de ces merveilleuses pièces d'orfé-

vrerie, telles que vases, coupes, aiguières, si richement sculptées, fouillées avec tant de patience et de goût, que, si précieuse qu'en fût la matière, elle n'était rien en comparaison du travail. Le pape, ayant reconnu le mérite de cet artiste, le nomma directeur de la monnaie et le chargea de l'exécution d'un grand nombre de médailles.

Benvenuto utilisa les loisirs que lui laissait son emploi en s'occupant de sculpture. Il avait depuis longtemps modelé et coulé en argent et en or des statuettes et des figurines ; il entreprit de plus grands ouvrages, et dans cet art comme dans l'orfévrerie il se fit une brillante renommée. Fier de ses succès, Benvenuto se crut au-dessus des lois et ne prit pour règle de sa conduite que son caractère, généreux au fond, mais violent, impétueux et fantasque. Il n'eût cherché querelle à personne ; mais il ne pardonnait pas à ceux qui se déclaraient ses ennemis, et son épée ou son poignard lui faisait justice de leurs calomnies. Le récit de ses bizarres aventures, récit que nous ne pouvons entreprendre, l'espace nous manquant, est contenu tout au long dans ses *Mémoires;* car Benvenuto fut aussi écrivain ; et il raconte tous ces faits avec l'orgueil d'un homme qui a su se montrer ainsi supérieur au vulgaire.

Quand il lui était arrivé de commettre quelque grave délit, comme de tuer en duel quelqu'un de ses adversaires ou d'enfreindre les ordres du saint-père, il cherchait un asile chez quelqu'un de ses amis et ne reparaissait que quand le pape, regrettant de voir perdu pour lui un si remarquable talent, se montrait disposé à l'indulgence. Il lui arriva une fois de n'avoir pas le temps de fuir ; mais, au lieu de se soumettre, en voyant sa maison cernée par la force publique, il distribua des armes à quelques apprentis qu'il avait et soutint avec eux un siége dans lequel il resta vainqueur.

Il y avait dans cet homme extraordinaire autant du soldat que de l'artiste ; la vie agitée des camps lui eût convenu, et, placé dans une autre sphère, il se fût acquis la gloire des

combats. Le connétable de Bourbon étant venu assiéger Rome en 1527, le pape Clément VII chargea Benvenuto de la défense du château Saint-Ange, et l'événement prouva qu'il n'avait pas trop préjugé du courage et de l'habileté du sculpteur. Cellini montra autant de prudence que de bravoure ; à la tête d'une poignée de braves, il soutint l'effort de toute une armée et fit éprouver de grandes pertes aux ennemis. La ville tomba au pouvoir du connétable ; mais le château Saint-Ange, dans lequel le pape s'était réfugié, ne put être pris.

Benvenuto voyagea dans toute l'Italie, laissant à Naples, à Venise, à Florence, des vases et des armes d'un prix infini. Il se rendit ensuite à Paris, où François Ier lui fit le plus honorable accueil. Ce prince, passionné pour les arts, essaya de retenir Benvenuto à sa cour ; mais la susceptibilité de l'artiste était extrême, et quelques tracasseries lui ayant été suscitées par des envieux, Cellini, voyant qu'il ne pourrait en tirer vengeance comme il avait l'habitude de le faire en Italie, ne céda point aux instances de François Ier et retourna à Rome.

Il n'y fut pas heureux. Le pape Clément VII était mort, et Paul III, son successeur, n'eut pas pour Benvenuto autant d'indulgence que le défunt. Après l'avoir plusieurs fois menacé de la sévérité des lois, s'il ne se conduisait en sujet obéissant et fidèle, il le fit mettre en prison. Le désespoir de Cellini fut extrême : il avait espéré que son génie le préserverait à jamais d'un semblable sort. Sa santé s'altéra ; il crut qu'il ne tarderait pas à succomber au chagrin de se voir ainsi méconnu et à la privation de sa chère liberté. Peut-être, en effet, n'eût-il pu supporter son sort, si le souvenir de tant de prisonniers qui avaient réussi à déjouer la surveillance de leurs gardiens et à se soustraire à leurs persécuteurs, n'eût ranimé son courage. Il fit maintes tentatives, qui toutes prouvent en faveur de son imagination et de son énergie, mais qui n'aboutirent qu'à le faire garder d'un peu plus près ;

il commençait à désespérer du succès, lorsque François I^{er}, ayant appris sa captivité, chargea l'ambassadeur de France de recommander à la clémence du pape cet artiste qu'il aimait beaucoup.

Paul III accorda au roi très-chrétien l'élargissement du sculpteur. Benvenuto se rendit auprès de son protecteur, pour le remercier et mettre à son service le talent qu'il avait tant admiré. François I^{er} l'accueillit comme un ancien ami, lui donna le château de Nesle pour résidence et mit à sa disposition tout ce qui serait nécessaire à l'exécution des beaux ouvrages qu'il voudrait entreprendre. Benvenuto, heureux de se retrouver libre, se remit de grand cœur au travail et se montra digne des bontés du roi. D'admirables armes, des vases d'une richesse inouïe sortirent de ses mains, et, tout en ciselant ces merveilleux objets, en faisant pour les dames de la cour des bijoux tels que jamais on n'en avait vu, il rêvait à une statue de Jupiter, dont il voulait faire son chef-d'œuvre.

Benvenuto avait alors auprès de François I^{er} un compatriote, le Primatice. Le Primatice, peintre, architecte, sculpteur, avait été envoyé par le duc de Mantoue au roi de France, qui, voulant créer les merveilles du palais de Fontainebleau, avait besoin d'un grand artiste. L'Italien s'était montré à la hauteur de sa tâche, et François I^{er} l'en avait récompensé en le comblant de richesses, d'honneurs, et surtout en lui accordant son amitié. Le Primatice était un des principaux personnages de la cour, les artistes sollicitaient sa protection, et sa qualité de commissaire général des bâtiments du roi lui donnait la haute main sur tous les ouvrages de peinture et de sculpture destinés à embellir les résidences royales. Cellini, fort de son génie, qui ne redoutait aucun rival, et d'ailleurs appelé en France par le roi lui-même, ne crut devoir au Primatice rien autre chose que les simples devoirs de politesse qu'on échange d'égal à égal. Le peintre de François I^{er}, voyant sa supériorité méconnue par le nouveau venu,

et craignant de partager avec lui la faveur du monarque, auquel le caractère aventureux et hardi du Florentin ne déplaisait nullement, vit en lui un rival et le traita en ennemi.

Il y avait alors en France quelqu'un de plus puissant que le roi : c'était la duchesse d'Etampes. Charles-Quint le savait si bien, qu'ayant obtenu de François Ier la permission de traverser ses Etats pour aller châtier les Gantois révoltés contre lui, il ne se crut assuré d'en sortir sain et sauf qu'après s'être fait une alliée de la duchesse. On sait comment il y réussit. François Ier ayant reçu l'empereur dans son palais de Fontainebleau, où était la cour, au moment où l'on allait se mettre à table, deux dames de la suite de la duchesse s'approchèrent de Charles-Quint, et, munies d'une aiguière et d'un bassin d'or, lui offrirent à laver. Madame d'Etampes, debout derrière elles, tenait la serviette. Au moment où elle la présentait à l'empereur, celui-ci laissa, à dessein, glisser de son doigt une bague d'un prix inestimable. La duchesse la ramassa et voulut la lui rendre.

— Elle est en de trop belles mains pour la reprendre, dit Charles-Quint, joignant la flatterie à la valeur du présent ; gardez-la, je vous prie, pour l'amour de moi.

On ne peut dire combien de sang eût été épargné à l'Europe, si cette bague n'eût point été offerte à madame d'Etampes.

Mais revenons à Benvenuto. Ce que nous venons de conter n'a d'autre but que de prouver combien était grand le pouvoir de la duchesse. Le Primatice, qui avait su se concilier ses bonnes grâces, desservit Cellini auprès d'elle, et Benvenuto ne tarda point à s'apercevoir que la faveur du roi n'était rien en comparaison de celle de cette reine du jour. On parut douter de son génie, on lui suscita des obstacles ; et lorsqu'il soumit à François Ier le projet qu'il avait de jeter en bronze une statue de Jupiter, le Primatice obtint de partir pour acheter en Italie des marbres antiques et pour faire mouler les statues et les groupes qu'il ne pourrait acheter.

Benvenuto comprit que c'était le meilleur moyen trouvé par son adversaire pour rabaisser, par la comparaison, le mérite de l'œuvre qu'il méditait; mais il ne recula point.

Il travailla à son *Jupiter* pendant l'absence du Primatice et l'acheva avant son retour; mais la duchesse d'Etampes obtint que cette statue ne fût placée qu'en même temps que celles que le Primatice devait ramener d'Italie. On admira beaucoup les marbres antiques et les statues moulées sur les plus célèbres d'entre celles que possédait l'Italie; mais, après avoir contemplé tous ces chefs-d'œuvre, on ne put refuser à celui de Benvenuto les louanges les plus flatteuses. Cellini dut ce triomphe à son adresse autant qu'à son talent. Les groupes rapportés d'Italie avaient été d'abord disposés dans la galerie que le roi devait parcourir, et le *Jupiter* n'avait pu ensuite être placé qu'à faux jour. Cellini sut y remédier en adaptant à sa statue des roulettes invisibles, au moyen desquelles l'artiste, au moment voulu, fit avancer vers le roi de France le maître des dieux.

Benvenuto passa encore quelque temps auprès de François Ier; puis, las de se voir en butte à la jalousie du Primatice, et se sentant d'ailleurs peu aimé des grands, auxquels ses manières hautaines déplaisaient, il dit adieu à son noble protecteur et revint à Florence. Le duc Côme de Médicis lui demanda une statue; il coula en bronze celle de Persée, qu'on regarde comme son chef-d'œuvre.

Il retrouva en Italie l'envie qu'il avait voulu fuir. Les artistes médiocres, qu'il ne ménagea pas assez, furent pour lui des ennemis. Il faillit tuer Baccio Bandinelli, qui l'avait calomnié; mais quand il le vit pâle et tremblant devant lui, il en eut pitié et lui pardonna. Cette lutte continuelle qu'il eut à soutenir contre ses rivaux aigrit son caractère et le fit tomber dans une noire misanthropie; il trouvait à peine dans le travail une distraction à ses ennuis. Il vieillit au milieu des persécutions, en butte aux plus basses intrigues, et, dégoûté de l'humanité, il vit venir la mort avec joie. Admirateur zélé du

génie de Michel-Ange, il survécut de six ans à ce grand homme. Après avoir souffert, comme lui, toutes les douleurs de l'isolement, il expira en 1570, à l'âge de soixante-dix ans.

Personne n'a égalé Benvenuto Cellini dans l'orfévrerie ; mais s'il ne s'était pas fait dans ce genre un nom immortel, il tiendrait encore rang, comme peintre et comme sculpteur surtout, parmi les plus grands artistes de l'Italie. Il s'est aussi distingué comme écrivain, et ses *Mémoires*, à part la vanité qui semble les avoir dictés, se distinguent par un style plein de charme et de naïveté.

JEAN GOUJON.

Jean Goujon naquit vers l'an 1510, les uns disent à Paris, les autres dans la basse Normandie. On ne sait rien de positif sur son enfance et sa première jeunesse. On le trouve seulement employé, en 1540, à divers travaux de sculpture dans les églises de Notre-Dame et de Saint-Maclou de Rouen, et l'on peut croire qu'il fallait, pour qu'il fût occupé à orner ces magnifiques édifices, qu'il eût donné plus d'une preuve de son génie. Les comptes de ces deux églises portent que *maistre Jehan Goujon, masson et tailleur de pierre*, sculpta, pour Saint-Maclou, les deux colonnes de marbre noir, à chapiteaux corinthiens, qui soutiennent l'orgue, et, pour Notre-Dame, la statue du second cardinal d'Amboise. D'autres sculptures : le tombeau du duc de Brézé, qu'on voit dans la chapelle de la Vierge, à Notre-Dame, et les admirables portes de Saint-Maclou, chef-d'œuvre d'art et de patience, lui sont aussi attribuées par la tradition ; et si elles ne sont pas dues au ciseau de cet artiste, il est bien à regretter que le nom de leur auteur ne soit pas connu.

Jean Goujon vint à Paris vers l'an 1543, et François Ier,

qui avait appelé d'Italie le Primatice et Benvenuto Cellini, sut honorer et récompenser le génie du sculpteur français. Jean avait pu étudier à Rouen le tombeau du premier cardinal d'Amboise, chef-d'œuvre de Roullant Leroux ; les ouvrages du Primatice et ceux de Cellini surtout achevèrent de lui révéler les secrets de l'art italien. La France d'ailleurs possédait, depuis un an ou deux, de beaux marbres antiques et le moule en plâtre des plus magnifiques sculptures de l'Italie. Jean Goujon n'eut donc pas besoin, pour se perfectionner, de franchir les Alpes ; le génie dont la nature l'avait doué sut promptement s'assimiler ce qu'il y avait de noble, de pur, de gracieux dans les modèles réunis à Fontainebleau.

Goujon, chargé, en qualité d'architecte, de la décoration du château d'Ecouen, qui appartenait au connétable de Montmorency, y exécuta un grand nombre de figures, qu'il reproduisit dans des proportions un peu plus étendues lorsqu'on lui confia le jubé de Saint-Germain l'Auxerrois. Quatre bas-reliefs provenant de ce jubé ont été retrouvés dans la cage d'escalier d'une maison de la rue Saint-Hyacinthe et achetés pour le musée du Louvre.

François Ier employa cet habile sculpteur à orner de statues la maison de Moret qu'il faisait construire ; et ce prince étant mort, le connétable de Montmorency, pour lequel Jean travaillait depuis quelques années, le céda à Henri II, qui se montra fort reconnaissant de cette courtoisie. Jean Goujon dédia au roi un Vitruve annoté de sa main et enrichi de nouvelles figures, ainsi que le témoigne la dédicace de cet ouvrage, où se trouve la phrase suivante : « Ceste architecture de Vitruve, faicte par moy de latine françoise, et enrichye de figures nouvelles concernantes l'art de massonnerie, par maistre Jehan Goujon, naguères architecte de monseigneur le connestable, et maintenant l'un des vostres. »

Henri II n'eut garde de négliger le talent de son architecte, et, pendant les douze années que dura son règne, le ciseau

de Jean Goujon produisit un grand nombre de chefs-d'œuvre. Citons d'abord la fontaine des Nymphes, connue aujourd'hui sous le nom de fontaine des Innocents, monument remarquable surtout par les délicieuses figures qui en ornent les bas-reliefs. Une partie de ces bas-reliefs, enlevés en 1812 pour quelques réparations, sont restés, depuis ce temps, au musée du Louvre. La fontaine des Nymphes fut interrompue, et Jean Goujon, appelé à décorer au Louvre la salle des Cent-Suisses, qui prit le nom de salle de Henri II, y sculpta, pour soutenir une espèce de tribune, quatre cariatides colossales, dont la noblesse et la grâce excitèrent l'admiration de toute la cour. Sarrazin, célèbre sculpteur, ne crut pouvoir mieux faire que d'imiter, plus tard, ces figures d'un goût exquis.

L'escalier de Henri II fut aussi décoré de riches sculptures par Jean Goujon, qui travailla ensuite à la façade du Louvre et fit la plus grande partie des figures allégoriques des œils-de-bœuf, de la frise et des dessus de croisée du premier étage de ce palais. Diane de Poitiers obtint qu'il enrichît son château d'Anet de superbes bas-reliefs. On y remarque surtout une *Diane couchée avec son cerf et ses chiens*, morceau non moins admirable qu'étrange. Le château d'Anet décoré, Jean reprit les sculptures du Louvre et y travailla sous la direction de Pierre Lescot, abbé de Clermont, l'un de ses meilleurs amis, jusqu'en 1562. C'est du moins l'époque où les comptes des bâtiments du roi cessent de faire mention de ce grand artiste.

Parmi ses autres ouvrages, on distingue les *Quatre Saisons* de l'hôtel de Carnavalet, un bas-relief des plus précieux, qu'on suppose avoir été fait pour l'ancienne église des Cordeliers. Ce bas-relief, qu'on voit aujourd'hui au musée du Louvre, représente la Descente de croix, et jamais le sculpteur n'a plus approché de la perfection que dans ce riche morceau. La porte Saint-Antoine possédait de lui deux figures de la Seine et de la Marne, qui firent l'ornement des

jardins de l'écrivain Beaumarchais; et le musée de Cluny, une petite statue de Diane. On cite encore comme appartenant incontestablement à cet illustre sculpteur quatre petites Nymphes qui sont aussi au musée du Louvre.

Le nombre des ouvrages qu'on lui attribue, sans pouvoir affirmer qu'ils soient de lui, est plus grand encore. Ainsi, outre ceux de Notre-Dame et de Saint-Maclou de Rouen, on compte les sculptures d'une chambre du château de Chantilly, les bas-reliefs d'un tombeau de la cathédrale de Limoges; un buste de l'amiral de Coligny, au Louvre; une statue couchée de François Ier, à Saint-Denis; les quatorze mascarons, sous l'arcade de la rue de Nazareth, à Paris; un *Joueur de flûte* et une *Femme tenant une lyre;* quelques bas-reliefs de l'église de Gisors, et plusieurs autres morceaux de sculpture dont le détail fatiguerait nos jeunes lecteurs. Enfin quelques-uns des ouvrages de cet homme de génie ont péri : ainsi deux Tritons qui décoraient la porte de la poissonnerie du Marché-Neuf, le Fleuve et la Naïade de la pompe Notre-Dame, à Paris. Il faut en conclure que jamais ciseau ne fut plus fécond que celui de ce grand artiste.

Il jouit pendant toute sa vie de la faveur du roi de France, que ce roi fût François Ier, Henri II, François II ou Charles IX.

Plusieurs auteurs disent que Jean Goujon était huguenot, et que Charles IX, qui haïssait et craignait les partisans de la religion réformée, exceptait toutefois de ces sentiments Ambroise Paré, son médecin, et Jean Goujon, son sculpteur, ou plutôt son architecte, puisque c'est sous ce titre que lui-même se désigne dans le Vitruve. Ils disent aussi que cet excellent artiste fut tué d'un coup d'arquebuse, pendant le massacre de la Saint-Barthélemy, sur son échafaud de sculpteur, soit à la fontaine des Innocents, soit au Louvre. Mais ce fait n'est nullement prouvé, car les martyrologes protestants ne renferment pas le nom de Jean Goujon; et l'on peut supposer que cet artiste, qui fut si longtemps occupé à dé-

corer les églises, vécut et mourut catholique. Quant aux circonstances et à la date précise de sa mort, elles sont ignorées ou du moins très-incertaines ; l'agitation où était alors plongée la France fut sans doute une des causes de l'oubli dans lequel les historiens du temps laissèrent la fin de cet homme célèbre.

On a surnommé Jean Goujon le Corrége de la sculpture, parce que, si, comme cet illustre peintre, il a quelquefois péché contre la correction, la grâce qui caractérise toutes ses œuvres est inimitable. Personne n'a mieux réussi que lui dans les figures de demi-relief, et l'on retrouve dans ses créations la beauté, la simplicité antiques, jointes à une grandeur et à une élégance qui donnent à son génie un caractère à part et font de Jean Goujon le maître de la sculpture française.

CANOVA.

Antoine Canova naquit en 1747, à Possagno, petite ville des Etats vénitiens. Sa famille était pauvre ; mais la protection du seigneur Falieri, l'un des premiers personnages de Possagno, fut acquise de bonne heure à cet enfant. Dès l'âge le plus tendre, Antoine prenait un extrême plaisir à pétrir avec de l'argile ou de la mie de pain de petites figurines, qui faisaient l'admiration de sa mère et des écoliers ses camarades. Il grandit sans changer de goût, et tout le temps qu'il n'employait pas à lire et à écrire sous la direction de son maître, il le passait à modeler toutes sortes d'animaux. Un jour, il fit un lion de beurre qui fut servi sur la table du seigneur Falieri, et celui-ci, charmé des dispositions de Canova pour la sculpture, lui en fit donner les premières leçons.

Antoine en profita si bien, qu'au bout de quelques années, on lui conseilla d'aller étudier à Venise chez Torreti,

qui passait pour un habile sculpteur, le siècle des grands maîtres étant passé et les arts étant tombés dans une complète décadence. Canova égala bientôt son professeur, et plusieurs prix lui ayant été décernés par l'Académie des beaux-arts, il loua près du cloître Saint-Etienne *una piccola bottegha*, une petite boutique, dans laquelle il s'établit. A peine âgé de dix-sept ans, il exécuta un groupe d'*Orphée et Eurydice*, qui le fit connaître ; ses ouvrages commençant à être recherchés, il quitta sa petite boutique pour un atelier plus convenable.

Un second groupe de *Dédale et Icare*, qui parut ensuite, obtint les plus grands éloges. Depuis longtemps Venise n'avait pas un seul sculpteur digne de ce nom ; aussi l'œuvre de Canova, si imparfaite qu'elle fût, eut des admirateurs enthousiastes, et plusieurs praticiens s'empressèrent de commander des statues au jeune artiste. Le groupe de *Dédale et Icare* fut acheté 100 sequins, et Canova, en recevant cette somme, s'écria tout joyeux :

— Enfin, j'irai à Rome !

Il sentait, en effet, que sans maître il n'arriverait pas à la perfection qu'il rêvait, et il voulait aller demander à la ville des beaux-arts des modèles et des conseils. Gavino Hamilton, peintre anglais, ayant vu le plâtre de *Dédale*, pensa qu'un jeune homme doué d'aussi rares dispositions devait être encouragé, et, d'après son avis, le sénat de Venise accorda à Canova une pension de 300 ducats, et l'ambassadeur de cette république auprès du pape l'appela à Rome, où il se rendit en 1779.

Là, il trouva dans ce même Gavino Hamilton, que son amour pour l'antique avait rendu connaisseur en fait d'art, d'excellents conseils. L'étude des chefs-d'œuvre de Michel-Ange agrandit ses idées, épura son goût et lui fit sentir le besoin de s'instruire de tout ce que son art avait d'inconnu pour lui. Jusque-là il n'avait, en travaillant, obéi qu'à son instinct, sans avoir une idée bien exacte des règles qu'il de-

vait observer et de cet idéal qui donne tant de charme aux œuvres des peintres et des sculpteurs. Cette instruction qui lui manquait, il en fut redevable au chevalier Hamilton et à Lagrenée, directeur de l'école fondée à Rome par Louis XIV.

Un bloc de marbre de Carrare ayant ensuite été mis à la disposition de Canova par l'ambassadeur de Venise, il en tira un *Apollon se couronnant lui-même.* Cette statue, bien supérieure aux deux groupes dont nous avons parlé, n'était cependant pas irréprochable : Apollon n'avait pas cette grandeur et cette beauté que l'imagination prête aux dieux; c'était un modèle bien choisi, mais qui n'atteignait pas l'idéal poursuivi par le jeune artiste. Toutefois le progrès était trop visible pour que Canova pût éprouver le moindre découragement. Il se remit donc à l'étude avec une nouvelle ardeur; et comme il avait laissé à Venise quelques ouvrages commencés, il alla les finir. Tout en y travaillant, il rêvait à un nouveau groupe, dont il voulait chercher et mûrir lentement le sujet.

Canova revint à Rome en 1782 et fit un *Thésée vainqueur du Minotaure.* Ce groupe révéla l'étude intelligente que le jeune homme avait faite des modèles antiques et étonna les amateurs par une exécution qui semblait annoncer un talent formé. Depuis longtemps le goût de l'antique était passé de mode; aussi l'apparition du groupe de *Thésée* signala-t-il dans les arts une véritable révolution. M. Quatremère de Quincy, qui fut depuis l'ami et l'historien de Canova, ayant appris qu'un jeune Vénitien venait de composer un groupe fort remarquable, voulut juger par lui-même de la justice des éloges donnés à Canova et se rendit à l'atelier du sculpteur. Canova en était absent, et l'amateur put tout à son aise examiner le marbre dont on parlait tant. Il reconnut qu'on n'en avait pas trop loué le mérite, et, prévoyant quel brillant avenir attendait le jeune artiste, il lui offrit son amitié et ses conseils. Canova accepta avec reconnaissance ces offres

précieuses, et il trouva dans son nouvel ami un second frère.

Le sculpteur avait choisi pour représenter Thésée le moment où, vainqueur du monstre, il s'assied triomphant sur le corps de son ennemi. On loua beaucoup cette idée, grâce à laquelle Thésée, qui, dans les efforts d'une lutte, n'eût paru être qu'un homme, montrait dans le calme de la victoire la majesté d'un demi-dieu. Quoique cet ouvrage ait été l'un des premiers par lesquels se fit connaître l'artiste qui devait produire une foule de chefs-d'œuvre, il est encore aujourd'hui cité avec honneur.

Nous nous contenterons d'énumérer les principaux titres de Canova à l'admiration de la postérité. Chargé d'élever à Rome, dans l'église des Saints-Apôtres, le tombeau du pape Clément XIV, il plaça sur le mausolée la statue de ce pontife, debout, les mains étendues, comme pour bénir le peuple, et sut donner à la tête une beauté admirable et comme un rayonnement de cette sainte charité, de cette bonté inépuisable qui avaient été le caractère particulier de Clément XIV. Il surpassa dans le tombeau de Clément XIII ce qu'il avait fait pour celui de Clément XIV, et ce monument, qu'on admire dans la basilique de Saint-Pierre, est du goût le plus pur.

Le mausolée de Marie-Christine, archiduchesse d'Autriche, est une vaste composition dont l'idée est originale, mais dont l'effet est compliqué ; neuf statues de grandeur naturelle, dont chacune passe pour un chef-d'œuvre, ornent ce monument.

Le poëte Alfieri étant mort, la comtesse d'Albani, dont l'amitié pour cet homme célèbre ne s'était jamais démentie, appela Canova à Florence, pour lui élever un tombeau ; et ce tombeau, placé dans l'église de Santa-Croce, est une des plus belles œuvres du sculpteur. Plusieurs statues, parmi lesquelles on cite une *Psyché enfant* et *Washington*, sont aussi de cette époque. *Psyché*, tenant par les ailes un pa-

pillon, est une petite merveille de goût et de délicatesse; *Washington*, statue de marbre blanc, drapée à la romaine, fut faite pour la salle du sénat de la Caroline, aux Etats-Unis, et se recommande par une grandeur et une simplicité dignes de l'antique.

En 1798, Canova quitta l'Italie et parcourut avec le prince Rezzonico une partie de la Prusse et de l'Allemagne. Au retour de ce voyage, qui dura deux ans, il fut nommé par Pie VII inspecteur général des beaux-arts et reçut le titre de chevalier romain. Sa réputation avait passé de l'Italie dans tout le reste de l'Europe, et, en 1802, Bonaparte l'appela à Paris. L'artiste s'y rendit avec l'agrément du pape et y fut accueilli avec toute la distinction due à son rare mérite. On lui fit les honneurs de tout ce que la France possédait de beaux morceaux de sculpture, soit ancienne, soit moderne, et la classe des beaux-arts de l'Institut le mit au rang de ses associés étrangers.

Canova fit un second voyage en France en 1815. A la suite des conquêtes de Napoléon, les plus remarquables chefs-d'œuvre de peinture et de sculpture possédés par les musées étrangers étaient venus enrichir celui du Louvre. Les puissances alliées, après avoir renversé le grand homme qui les avait tant de fois vaincues, n'oublièrent pas de réclamer les trésors artistiques dont on les avait dépouillées, et il fut convenu que tous ces monuments seraient rendus à leurs anciens possesseurs.

Le gouvernement pontifical, qui devait avoir une grande part à cette restitution, envoya Canova à Paris avec le titre d'ambassadeur, le chargeant de reconnaître les morceaux enlevés de Rome et de présider à leur translation.

Après avoir exécuté cette mission, Canova reçut du pontife un diplôme attestant l'inscription de son nom au Livre d'or du Capitole et lui conférant le titre de marquis d'Ischia. A ce titre était jointe une dotation de 3,000 écus romains. Canova, enrichi par son travail, et d'ailleurs simple dans ses goûts,

consacra cette nouvelle fortune qui lui arrivait à la prospérité des arts. Les jeunes talents trouvèrent en lui un protecteur bienveillant et zélé, qui leur ouvrait sa bourse et leur prodiguait ses conseils.

Il employa ses dernières années à faire construire dans la petite ville de Possagno, où il était né, une église qu'il destinait à recevoir une statue colossale de la Religion qu'on avait fait quelque difficulté d'admettre dans la basilique de Saint-Pierre. Cette église, imitée du Parthénon d'Athènes, est une rotonde; toutefois elle est en pierre, tandis que le Parthénon est en marbre.

Cet édifice n'était pas terminé lorsque Canova mourut à Venise, le 22 octobre 1822. Ses funérailles furent entourées de la plus grande pompe, et, dans toutes les villes de l'Italie, des services magnifiques furent célébrés en son honneur. Il y avait longtemps que cette terre classique des beaux-arts n'avait produit un génie qu'on pût comparer à Canova, et pendant sa longue et glorieuse carrière, il l'avait enrichie d'un grand nombre de chefs-d'œuvre; il était bien juste que toute l'Italie s'associât à ce dernier hommage qui lui était rendu.

PEINTRES.

PREMIERS PEINTRES.

L'histoire de la peinture chez les Grecs n'est bien connue qu'à dater de la 90ᵉ olympiade, c'est-à-dire de 420 ans avant l'ère chrétienne. Pourtant il est certain que l'origine de cet art remonte beaucoup plus haut et qu'on peignait déjà lors du siége de Troie, puisque les historiens nous disent qu'Hélène retraçait sur une tapisserie les nombreux combats auxquels son enlèvement avait donné lieu.

Les premiers peintres grecs ne se servaient que d'une seule couleur. Eumaris en employa deux, l'une pour les chairs, l'autre pour les vêtements. Cimon, son élève, fit mieux encore. Avant lui, on n'avait représenté que des figures rangées côte à côte, toutes debout et vues de face. Cimon leur donna diverses attitudes et imagina de mettre des plis dans les draperies.

Bularchos, qui vivait environ 700 ans avant Jésus-Christ, peignit la *Bataille de Magnésie;* et, d'après le témoignage de Pline, ce tableau fut payé au poids de l'or par Candaule, roi de Lydie.

Bularchos eut sans doute des élèves et des successeurs ; toutefois il n'est fait mention dans l'histoire d'aucun peintre entre lui et Panœnus, frère du fameux sculpteur Phidias. Panœnus peignit la *Bataille de Marathon*, et l'on se ferait difficilement une idée de l'enthousiasme qu'excita la vue de ce tableau, dont les principaux personnages étaient des portraits d'une ressemblance frappante.

Vers le même temps, c'est-à-dire environ 450 ans avant l'ère chrétienne, parut le célèbre Polygnote. Ce peintre, né à Thasos, île septentrionale de la mer Egée, étudia longtemps sous la direction des maîtres les plus habiles ; mais, peu satisfait de ce qu'ils lui enseignaient, il renonça à suivre leurs leçons, pour ne plus écouter que celles de la nature. Il orna les portiques d'Athènes de peintures dont il choisit les sujets dans les épisodes du siége de Troie.

Les Athéniens lui offrirent en paiement de ce beau travail des sommes considérables qu'il refusa généreusement, en disant que, puisqu'il avait été assez heureux pour obtenir les applaudissements d'un peuple éclairé comme l'était celui d'Athènes, il ne lui restait rien à désirer.

Cette réponse fut portée au tribunal des amphictyons, et ce tribunal ordonna, par un décret solennellement promulgué, que Polygnote serait logé dans les palais de l'Etat, nourri aux frais du trésor public, exempt d'impôts pendant toute sa vie, et que, dans quelque ville de la Grèce qu'il lui plût de se rendre, cette ville serait tenue de le recevoir avec honneur et de l'héberger magnifiquement. « Les chefs de l'Etat, disait ce décret, règnent par la force, mais l'artiste règne par son talent ; il est donc juste de rendre plus d'hommages encore à celui qui doit tout à son propre mérite qu'à ceux que diverses circonstances ont pu porter au pouvoir. »

Polygnote, si dignement récompensé, travailla avec une nouvelle ardeur et se perfectionna chaque jour ; on peignait alors à l'encaustique ou à la cire sur l'ivoire et sur le bois. Les couleurs s'employaient chaudes dans ce genre de peinture, qui durait, dit-on, sans altération pendant plusieurs siècles. Le tableau du *Sac de Troie*, de Polygnote, aurait même, si l'on en croit les historiens, gardé sa beauté pendant neuf cents ans et bravé plus longtemps encore les outrages du temps, s'il n'eût été détruit à Constantinople.

Apollodore, qui se rendit célèbre à Athènes quelque temps après Polygnote, fit faire de grands progrès à la peinture. Il fut le premier qui joignit à la correction du dessin l'entente de la couleur et la science des raccourcis. Il sut rendre la nature dans toute sa vérité et donner le mouvement et la vie aux scènes qu'il représenta. Il étudia avec un soin extrême la distribution des ombres et de la lumière, et laissa bien loin derrière lui les œuvres de tous ceux qui l'avaient précédé. Du temps de Pline, on voyait encore à Pergame deux tableaux d'Apollodore : un *Ajax foudroyé par Minerve* et un *Prêtre en prière* ; ces deux tableaux étaient regardés comme des chefs-d'œuvre.

Apollodore eut un grand nombre de disciples ; mais le plus illustre de tous fut Zeuxis, qui devait surpasser son maître. Celui-ci ne tarda point à découvrir les merveilleuses dispositions de son élève, et les succès de ce jeune homme empoisonnèrent ses dernières années. Emporté par une aveugle jalousie, Apollodore quitta le pinceau pour la plume et publia contre Zeuxis une satire dans laquelle il l'accusait de lui avoir dérobé tout son talent, satire qui ne servit qu'à étendre la réputation de l'artiste, auquel Apollodore rendait un si éclatant hommage.

ZEUXIS.—ARISTIDE.

Zeuxis, né à Héraclée, avait reçu de la nature un goût prononcé pour les arts et en particulier pour la peinture. Admis dans l'atelier d'Apollodore, il ne tarda point à égaler ce maître, et, son génie lui révélant de nouveaux procédés, ses œuvres furent bientôt recherchées de préférence à celles d'Apollodore. Un artiste voit rarement sans une profonde amertume l'élève qu'il a formé le surpasser et faire pâlir l'éclat de son nom ; Apollodore ressentit contre Zeuxis une cruelle jalousie, et il employa à le décrier sa verve poétique. Zeuxis ne s'inquiéta point de répondre aux injures et aux railleries de son maître.

— Si je n'étais pas plus habile que lui, dit-il, il me haïrait moins ; donc sa haine est le plus sincère hommage que puisse ambitionner mon talent.

La satire d'Apollodore ne servit qu'à attirer sur les chefs-d'œuvre de Zeuxis l'attention de toute la Grèce, et ce fut à qui en posséderait quelqu'un. On couvrait d'or ses tableaux, qui, d'ailleurs, méritaient l'admiration des connaisseurs par une pureté de dessin, une vérité de coloris et une grâce de pose qu'on n'avait encore trouvées chez aucun peintre. En peu d'années Zeuxis se vit possesseur d'une immense fortune et s'entoura d'un luxe tout princier. Il ne sortait que vêtu de pourpre et suivi d'un grand nombre de serviteurs. Aux jeux Olympiques, ses esclaves se faisaient remarquer par la magnificence de leurs habits, sur lesquels était brodé en lettres d'or le nom du grand artiste auquel ils avaient l'honneur d'appartenir.

Arrivé à ce degré d'opulence, Zeuxis déclara qu'il ne vendrait plus ses tableaux, personne n'étant assez riche pour les payer à leur valeur. Cependant on dit qu'avant de faire don à

ses amis de ses précieux ouvrages, il les exposait dans son atelier et exigeait une rétribution de tous les curieux qui se pressaient pour les admirer.

Zeuxis travaillait lentement, ne voulant livrer à la critique rien qui ne fût digne de sa haute réputation. Quelqu'un lui ayant un jour témoigné son étonnement de ce qu'il mettait tant de temps à faire un tableau, tandis que des peintres médiocres en produisaient un grand nombre, Zeuxis répondit :

— C'est que je travaille pour l'immortalité.

Zeuxis ne se trompait pas, puisque sa gloire est venue jusqu'à nous.

La plupart des grands artistes ont eu la conscience de leur talent ; et si la modestie a relevé le mérite de beaucoup d'entre eux, ce n'est pas dans l'antiquité païenne que se rencontrent leurs noms. Zeuxis ne croyait pas qu'aucun peintre pût rivaliser avec lui, et il écrivit au bas d'un de ses tableaux représentant un athlète : « On le critiquera plutôt qu'on ne l'imitera. »

Cependant il n'était pas le seul artiste dont la Grèce fût fière : Timante brillait à Sicyone, Aristide à Thèbes, Parrhasius à Éphèse, et Pamphile en Macédoine.

Parrhasius surtout jouissait d'une immense réputation et se considérait comme le roi de la peinture. De son côté, Zeuxis prétendant au même titre, il fut convenu que chacun d'eux soumettrait à l'examen de juges choisis dans les deux camps celui de ses ouvrages qu'il regardait comme le meilleur, et que le jury prononcerait.

Zeuxis excellait dans l'imitation de la nature et reproduisait surtout avec un bonheur extrême les fleurs et les fruits. Il présenta au concours un tableau dans lequel on voyait un enfant portant sur sa tête une corbeille de raisins. A peine cet ouvrage fut-il exposé sur la place où les juges étaient assemblés, que des oiseaux s'en approchèrent et voulurent becqueter les belles grappes qui y étaient peintes.

Les plus vifs applaudissements éclatèrent, et Zeuxis, sûr de la victoire, recevait déjà les félicitations de ses amis. Parrhasius admirait le talent de son adversaire, mais ne désespérait pas du succès et se tenait silencieux auprès de son tableau. Un rideau d'une étoffe légère et soyeuse couvrait cette œuvre dont chacun attendait impatiemment la vue.

Zeuxis, à qui le calme de Parrhasius commençait à causer quelque inquiétude, s'arracha aux compliments de ceux qui l'entouraient et vint à lui :

— Pourquoi tardez-vous tant à nous faire voir votre chef-d'œuvre ? lui dit-il. Tirez donc ce rideau.

— Ce rideau, c'est mon tableau, répondit Parrhasius.

Zeuxis n'en crut rien et avança la main pour écarter le léger voile.

— Je suis vaincu ! s'écria-t-il en reconnaissant son erreur. Je n'ai trompé que des oiseaux, et Parrhasius m'a trompé moi-même.

Zeuxis n'oublia jamais cette défaite ; et quand on voulut l'en consoler, en lui disant qu'il ne fallait pas être un médiocre artiste pour mettre en défaut l'instinct d'un oiseau, il répondit :

— Si mon tableau eût été aussi bon que vous le dites, la vue de l'enfant qui porte la corbeille eût empêché ces gourmands oisillons de s'approcher de mes raisins.

Cette réflexion parut juste aux amis de Zeuxis comme à Zeuxis lui-même ; mais la victoire de Parrhasius ne lui enleva pas un admirateur. La ville d'Agrigente lui envoya une députation pour le prier de faire un portrait d'Hélène. Zeuxis y consentit, à condition qu'on lui choisirait un modèle parmi les plus belles filles d'Agrigente. Les Agrigentins, fort embarrassés de ce choix, conduisirent à Athènes toutes celles qui leur parurent avoir des droits à cette préférence. Zeuxis en retint cinq, et, empruntant à chacune ce qu'elle avait de plus parfait, il en composa un magnifique tableau, qui passa pour son chef-d'œuvre.

Zeuxis, comme nous l'avons dit, imitait merveilleusement la nature ; mais il réussissait moins bien à rendre les sentiments et les passions de l'âme, talent absolument nécessaire au peintre qui veut plaire et émouvoir.

Aristide de Thèbes, inférieur à Zeuxis sous le rapport de l'élégance et du fini de ses tableaux, l'emportait de beaucoup sur lui par l'expression. Zeuxis parlait aux yeux, et Aristide à l'âme. Si Aristide peignait un malade, on plaignait sa souffrance ; un mendiant, on était tenté de lui faire l'aumône ; enfin il donnait la vie à tous les sujets qu'il traitait. Pline parle d'un tableau où cet artiste avait représenté le sac d'une ville. Au premier plan, une femme agonisait, frappée d'un coup de poignard dans le sein. Un petit enfant, tombé à ses côtés, se traînait vers elle et venait chercher dans ses bras sa nourriture ordinaire. La pauvre mère semblait le considérer avec une pitié pleine d'effroi ; car ce n'était pas du lait qu'il allait sucer, c'était du sang ; cette préoccupation, ces maternelles angoisses en face de la mort, dont elle sentait déjà l'impitoyable étreinte, le déchirant regard d'adieu qu'elle laissait tomber sur cet enfant, toutes ces impressions, rendues avec la plus grande vérité, troublaient tellement ceux qui s'arrêtaient devant ce tableau, que bien peu s'en éloignaient sans avoir versé des larmes ou maudit la guerre qui traîne après elle tant de douleurs.

Si Aristide eût moins négligé le coloris et si son pinceau eût été parfois moins dur et moins austère, peu de peintres l'eussent égalé. Ces défauts n'empêchèrent point sa carrière d'être très-glorieuse, et l'on faisait tant de cas de ses tableaux, qu'un *Combat contre les Perses* lui fut payé 90,000 fr. La ville de Corinthe en possédait encore plusieurs, quand elle fut prise par les Romains. Les maîtres du monde étaient encore à cette époque fort ignorants en fait d'art ; car Attale, roi de Pergame, ayant offert une somme considérable d'un de ces tableaux, le consul Mummius s'imagina qu'il y avait dans cette peinture quelque vertu magique et refusa de la lui céder.

Les soldats, aussi peu connaisseurs que le consul, brisaient sans remords ces chefs-d'œuvre ou s'en servaient en guise de table pour jouer aux dés.

Mais revenons à Zeuxis, que nous avons un instant oublié. Ce peintre travailla longtemps et toujours avec un égal succès. Ce fut même, si l'on en croit Verrius Flaccus, son talent qui lui coûta la vie. Ayant fait le portrait ou plutôt la caricature d'une vieille femme, il tomba, en considérant son œuvre, dans de tels accès de rire, qu'il en mourut.

PARRHASIUS.—TIMANTE.

Parrhasius, fils du peintre Évènor, eut son père pour maître; mais à peine sorti de l'enfance, il n'avait déjà plus rien à apprendre de lui. Ne prenant alors conseil que de son génie, il fit faire de grands progrès à l'art du dessin, étudia les proportions et mit dans ses ouvrages une correction de trait à laquelle n'avait atteint aucun de ses prédécesseurs. Il étudia sous Socrate les expressions qui caractérisent ordinairement les profondes affections ou les vifs sentiments de l'âme, et il s'attacha à les rendre avec vérité. Ses figures étaient élégantes; ses touches, savantes et spirituelles; son pinceau, facile et gracieux.

La fortune de Parrhasius égala bientôt sa célébrité, et son opulence effaça celle de Zeuxis. Il avait conçu de son talent une si haute idée, qu'il ne parlait de lui-même qu'avec les plus grands éloges, ne sortait que vêtu de pourpre et couronné d'or, et ne croyait pas que qui que ce fût au monde pût se prétendre son égal.

Sa victoire sur Zeuxis ne fit qu'accroître son orgueil; un concours de peinture ayant été ouvert à Samos, il se présenta, sûr de l'emporter sur tous ses rivaux. Le sujet donné était

l'indignation d'Ajax voyant décerner à Ulysse les armes d'Achille.

Le tableau de Parrhasius fut trouvé magnifique ; mais Timante de Sicyone, ayant, à son tour, présenté le sien, réunit tous les suffrages. Parrhasius ne s'avoua pas vaincu, comme l'avait fait Zeuxis quelques années auparavant.

— Je plains Ajax, dit-il à l'un de ses amis ; le voilà vaincu pour la seconde fois par un adversaire indigne de lui.

Parrhasius niait à tort le mérite de son rival ; car Timante a été l'un des peintres les plus illustres de l'antiquité. Il était doué d'un rare génie, et tous les historiens lui ont rendu justice et ont surtout regardé comme un chef-d'œuvre son tableau d'*Iphigénie*.

Timante avait représenté, dans cette composition, Iphigénie parée de toutes les grâces de la jeunesse, de toute la noblesse d'une âme forte et généreuse, de cette auréole que met au front un sublime dévouement, et de tout le charme mélancolique que peut répandre sur la physionomie d'une jeune fille l'approche d'une mort cruelle. Auprès de l'autel, Calchas se tenait calme et majestueux dans sa douleur, mais prêt à accomplir le sacrifice exigé par les dieux. Une profonde tristesse était empreinte sur le visage d'Ajax et sur celui des autres personnages assistant à cette scène ; mais rien ne pouvait se comparer à la navrante désolation de Ménélas, oncle de la princesse. Jusque-là l'artiste pouvait être fier de son œuvre, il avait merveilleusement réussi ; mais il lui restait à peindre le désespoir d'Agamemnon. Comprenant qu'il ne parviendrait pas à rendre les tortures de ce père qui immolait au salut de l'armée ce qu'il aimait le plus au monde, sa fille, cette belle et tendre Iphigénie, son orgueil, son espoir, son unique joie, Timante eut l'ingénieuse idée de couvrir d'un voile le visage de ce malheureux prince, et laissa au spectateur ému le soin de se représenter cette immense et terrible douleur.

C'est là une preuve de génie ; car l'artiste donne ainsi infiniment plus à penser qu'il ne lui eût été possible d'exprimer. Cette heureuse idée a été depuis mise plusieurs fois à profit, et notre grand peintre le Poussin n'a pas craint de s'en servir dans son tableau de *Germanicus*.

Il est donc permis de croire que Parrhasius n'était guidé dans le jugement qu'il portait de son adversaire que par un dépit qui le rendait injuste. Toutefois, de nouveaux succès le consolèrent promptement de cette défaite. Il fit des Athéniens un tableau allégorique qui lui valut d'universels applaudissements. Nul peuple, on le sait, n'était plus inconstant que ce peuple d'Athènes, qu'on voyait tantôt fier et hautain, tantôt timide et humble ; aujourd'hui plein d'humanité et de clémence, demain farouche, vindicatif et cruel. Le talent avec lequel Parrhasius parvint à représenter sous ses diverses faces ce caractère bizarre et léger, mit le sceau à sa réputation.

Le plus grand reproche qu'on ait à faire à cet artiste, c'est de s'être trop enorgueilli de son talent. On l'accuse, il est vrai, d'avoir livré à une mort cruelle un esclave qu'il avait acheté lors de la prise d'Olynthe par Philippe, roi de Macédoine, barbarie qui lui aurait été inspirée par le désir de représenter avec vérité les tortures de Prométhée, dont un vautour rongeait le foie. Mais nous pensons qu'à l'appui d'un tel fait, il faudrait des preuves ; et comme il n'en existe aucune, nous aimons mieux croire que le talent avec lequel Parrhasius a rendu les souffrances du malheureux qui avait dérobé le feu du ciel, a seul donné naissance à cette supposition d'un esclave mort dans les tourments.

De semblables actes ont d'ailleurs été imputés à des artistes modernes, entre autres à Michel-Ange ; et comme leur vie entière dément de tels faits, pourquoi Parrhasius n'aurait-il pas été aussi injustement accusé qu'eux ?

L'école grecque se partagea, quelque temps après la mort de Parrhasius et de Timante, en deux fractions :

l'école d'Athènes et celle de Sicyone, qu'Apelles a immortalisée.

APELLES.

Apelles, né dans l'île de Cos, 332 ans avant l'ère chrétienne, est le plus illustre des peintres de l'antiquité. Pithius, son père, découvrant en lui beaucoup de goût pour les arts, le plaça à Ephèse chez Ephore, qui enseignait la peinture à un assez grand nombre de jeunes gens.

Apelles ne tarda pas à se distinguer entre tous par de tels progrès, que le maître lui-même n'en put cacher son étonnement. Apelles joignait aux plus rares dispositions un extrême désir d'apprendre et une application de tous les instants. Il eût regardé comme perdue la journée à la fin de laquelle il lui eût été impossible de constater un progrès. Une telle bonne volonté suffirait pour faire un élève remarquable d'un jeune homme doué de dispositions médiocres; aussi Apelles, qui avait reçu de la nature un génie admirable, fut-il bientôt obligé de quitter l'atelier d'Ephore.

Pamphile, d'Amphipolis, dirigeait alors la plus célèbre école de la Grèce. C'était un homme habile dans les sciences, la littérature et les arts, mais surtout dans la peinture. On briguait l'honneur d'être admis parmi ses élèves; et quoiqu'il exigeât de ceux qu'il recevait un engagement de dix ans et le paiement de 1 talent, c'est-à-dire de 5,400 fr. de notre monnaie, le nombre des jeunes gens qui se présentaient était si grand, que Pamphile était obligé d'en refuser beaucoup.

La peinture tenait alors le premier rang parmi les arts libéraux, et toutes les familles distinguées tenaient à ce que leurs enfants l'apprissent. Un décret en réservait l'étude à la caste la plus élevée d'abord, puis aux jeunes gens de condition libre, et l'interdisait formellement aux esclaves.

Apelles se présenta à l'école de Pamphile; il fut reçu avec

joie par le maître, après qu'il lui eut montré ce qu'il savait faire, et signa son engagement de dix ans sans la moindre hésitation. Pendant ces dix ans, il continua de travailler avec le plus grand succès. Un dessin correct et élégant, une touche noble et hardie, et surtout une grâce inimitable, firent des productions d'Apelles autant de chefs-d'œuvre.

La réputation du jeune peintre était déjà très-grande lorsqu'il quitta Pamphile pour visiter l'école de Sicyone, qui conservait, disait-on, les vraies traditions du beau. Apelles acheva de s'y perfectionner, et son nom devint célèbre dans toute la Grèce.

La nature semblait conduire son pinceau, tant il l'imitait avec vérité. Il en saisissait les moindres expressions, les plus légères nuances, et les reproduisait avec un charme infini. Il avait le génie de l'invention, disposait ses personnages avec esprit, avec goût, et savait répandre sur toutes ses compositions le parfum de la poésie.

Quoiqu'il ne se servît que de quatre couleurs, son coloris était vrai, vif et brillant. Personne n'a jamais connu la composition d'un vernis dont il se servait et qui avait, dit Pline, pour propriétés essentielles de rendre les couleurs plus unies, plus moelleuses, plus tendres, de ménager la vue du spectateur et de garantir l'ouvrage de la poussière. Ce vernis, dont Apelles était l'inventeur et dont le secret mourut avec lui, ne fut remplacé que bien des siècles après par la découverte que Jean Van Eyck fit de la peinture à l'huile.

Apelles connaissait son rare mérite ; mais, beaucoup plus sage que Parrhasius, il convenait, sans jalousie, de celui des autres, et, persuadé qu'il reste toujours à l'homme quelque chose à apprendre, il recevait avec plaisir et reconnaissance les avis des personnes qui visitaient son atelier. Ayant remarqué que plus d'une fois ces conseils lui avaient été utiles, il prit l'habitude d'exposer en public les ouvrages qu'il terminait, afin que chacun pût librement le louer ou le critiquer. Apelles, caché derrière une toile, écoutait ce qui se

disait, jouissant des louanges désintéressées qui lui étaient accordées, et profitant des critiques, lorsqu'il en reconnaissait la justesse.

Un jour, un cordonnier, qui s'était, comme les autres, arrêté devant le dernier tableau exposé, trouva qu'il manquait quelque chose à la sandale d'un des personnages, et le dit tout haut. Apelles, le sachant, en pareille matière, meilleur juge que lui-même, tint compte de son avis et fit, en quelques coups de pinceau, disparaître le défaut signalé. Le lendemain, le tableau fut exposé de nouveau; le cordonnier, tout fier de voir que sa critique avait été bien accueillie, se crut un homme de talent et se permit de censurer la jambe à laquelle appartenait la sandale. Mais Apelles, se montrant, lui dit, en lui frappant sur l'épaule : *Ne sutor ultrà crepidam* (que le savetier ne s'élève pas au delà de la chaussure). Paroles que les fables de Phèdre ont rendues proverbiales.

Apelles, jaloux de visiter quelques peintres célèbres, se rendit à Rhodes, où vivait Protogène. Cet illustre artiste étant absent quand Apelles se présenta dans son atelier, celui-ci se contenta d'esquisser sur une toile commencée quelques traits d'une telle délicatesse, que, sans autre indication, Protogène, qui ne s'attendait point à cette visite, s'écria qu'Apelles était venu le voir : tant il est vrai qu'une seule ligne suffit à déceler un grand maître. Protogène ajouta à l'esquisse d'Apelles quelques traits plus parfaits encore ; mais quand l'illustre visiteur revint, il se surpassa lui-même. Protogène, saisi d'admiration, se mit à sa recherche, et, l'ayant enfin rencontré, lui jura une éternelle amitié et le proclama le premier peintre du monde.

Ces deux grands hommes professèrent dès lors l'un pour l'autre la plus haute estime, et toute jalousie fut bannie de leurs relations. C'est une belle chose que l'amitié, lorsqu'elle unit deux artistes d'un talent éminent, et qu'excitant entre eux une noble émulation, elle défie la haine et l'envie de l'atteindre jamais. C'est une chose d'autant plus belle qu'elle

est plus rare ; car les hommes de génie, qui semblent si bien faits pour se comprendre, laissant trop souvent l'orgueil et le désir immodéré de la gloire s'emparer de leur cœur, ne peuvent supporter qu'un autre prenne sa part de cette gloire à laquelle ils sacrifient tout, et leur rival devient presque toujours leur ennemi.

Alexandre le Grand, ayant vu les beaux ouvrages d'Apelles, le choisit pour son peintre et défendit à quelque autre que ce fût de représenter ses traits. Le premier portrait que l'artiste fit de ce prince fut un *Alexandre tonnant*, qui fut proclamé le chef-d'œuvre par excellence. On admirait surtout la main qui tenait la foudre, main tellement bien imitée, qu'elle semblait sortir des nuages dont elle était entourée. Alexandre fut ravi, combla son peintre de richesses et l'honora de son amitié. Il se plaisait à aller le voir travailler et à s'entretenir avec lui des secrets de son art.

Le tableau d'*Alexandre tonnant* ayant été placé, à Ephèse, dans le temple de Diane, le conquérant voulut avoir un autre portrait, et pria Apelles de le peindre monté sur Bucéphale ; ce à quoi l'artiste consentit. Le portrait achevé, Alexandre en parut moins satisfait que du premier et se plaignit surtout de ce que son beau cheval de bataille ne lui semblait pas parfaitement réussi. Apelles allait sans doute chercher à prouver au roi que rien ne justifiait cette opinion ; car il était, lui, fort content de son *Bucéphale* ; mais il n'eut pas besoin de prendre cette peine. Une cavale, venant à passer sur la place où le tableau était exposé, s'arrêta devant le cheval et se mit à hennir. Le peintre se tourna en souriant vers Alexandre et lui dit :

— Cet animal serait-il meilleur juge en peinture que le roi de Macédoine ?

Alexandre sourit à son tour et tendit la main à l'artiste. Après une telle preuve, *Bucéphale* ne pouvait qu'être trouvé parfait.

Tant que le conquérant vécut, Apelles jouit de son affec-

tion et de ses bienfaits : les grands princes ont toujours honoré les artistes, et la gloire que ceux-ci leur ont donnée a souvent été plus durable que celle dont ils s'étaient couronnés dans les combats.

Après la mort du conquérant, Apelles passa en Egypte et séjourna quelque temps à la cour de Ptolémée. Mais il n'obtint pas de ce prince l'amicale protection que lui avait accordée Alexandre. L'envie, qui rampe autour des trônes pour empêcher le mérite et les talents d'en approcher, n'avait pu voir sans effroi l'accueil fait par Ptolémée au peintre grec. Il fallait l'éloigner à tout prix ; car sa droiture était à craindre autant que son beau génie. On l'accusa d'être entré dans une conspiration ayant pour but le meurtre du roi. En vain Apelles se défendit, en offrant la garantie d'une vie pure et uniquement consacrée au culte des arts ; on avait trop d'intérêt à le perdre pour que sa voix fût entendue, et, malgré son innocence, il allait être condamné, quand les véritables conspirateurs furent découverts.

Mis aussitôt en liberté, Apelles se hâta de fuir cette cour inhospitalière et se retira à Ephèse, où, l'âme encore remplie de l'indignation que lui avait causée la lâche et cruelle conduite de ses ennemis, il fit cet admirable tableau de la *Calomnie*, le plus connu de ses chefs-d'œuvre.

Il mourut peu de temps après, avec la joie de n'avoir pas vu pâlir son sublime talent et de n'avoir rencontré aucun rival qui lui pût être préféré.

Apelles a laissé trois traités relatifs à son art, traités qui existaient encore du temps de Pline, et dans lesquels se trouvaient de grands détails sur l'étude des passions et des sentiments qui font la physionomie, sur la science des poses, sur la manière de saisir les ressemblances, et enfin sur le profil. C'est, dit-on, cet illustre artiste qui, le premier, a employé le profil. Il l'inventa, selon le rapport de Pline, pour cacher la difformité du prince Antigone, qui n'avait qu'un œil et dont il était chargé de faire le portrait.

Ce portrait d'*Antigone à cheval*, la *Vénus Anadyomène*, c'est-à-dire sortant des eaux, et *Diane au milieu d'un chœur de vierges*, sont, après la *Calomnie*, les œuvres les plus estimées de ce grand maître.

Voici, telle que nous l'ont laissée les anciens, la description de ce dernier tableau :

« Sur la droite de la composition est assis un homme à longues oreilles, à peu près semblables à celles de Midas ; il tend la main à la Délation, qui s'avance de loin ; près de lui sont deux femmes, dont l'une paraît être l'Ignorance et l'autre la Suspicion. On voit la Délation s'avancer sous la forme d'une femme parfaitement belle ; son visage est enflammé, elle paraît violemment agitée et transportée de colère ; d'une main elle tient une torche ardente, de l'autre elle traîne par les cheveux un jeune homme qui lève les mains au ciel. Un homme pâle et défiguré lui sert de conducteur ; son regard sombre et fixe, sa maigreur extrême le font ressembler à ces malades exténués par une longue abstinence ; on le reconnaît aisément pour l'Envie. Deux autres femmes accompagnent aussi la Délation, l'encouragent, arrangent ses vêtements et prennent soin de sa parure ; l'une est la Fourberie, l'autre la Perfidie ; elles sont suivies de loin par une femme dont le vêtement noir et déchiré, dont la douleur annoncent le Repentir ; elle détourne la tête, verse des larmes, regarde en arrière et voit avec confusion la tardive Vérité qui s'avance. »

PROTOGÈNE.

Protogène naquit vers l'an 350 avant notre ère, à Caune, ville située sur la côte méridionale de l'île de Rhodes. On ne sait rien de son enfance ni de sa première jeunesse, si ce n'est qu'il les passa dans la pauvreté. Le nom du maître qui

lui enseigna la peinture n'est pas venu jusqu'à nous. C'était sans doute quelque obscur artiste, dont les leçons eurent besoin, pour porter des fruits, d'être complétées par le génie que Protogène avait reçu de la nature.

Aimant passionnément le travail, mais ne pouvant se résoudre à abandonner un ouvrage tant qu'il lui paraissait possible de le perfectionner encore, le jeune artiste resta longtemps inconnu ; car ce n'est souvent qu'en fatiguant la renommée de son nom qu'on parvient à se rendre célèbre. A l'âge de cinquante ans, Protogène était encore employé en sous-ordre à la décoration de ces magnifiques vaisseaux que les Grecs se plaisaient à enrichir de peintures et de sculptures. Il se fit remarquer dans ce travail, et, mieux récompensé qu'il ne l'avait été jusque-là, il put profiter de quelques loisirs pour peindre des sujets de son choix.

Il fit de charmants petits tableaux et des portraits d'une ressemblance et d'un fini merveilleux. Ces tableaux et ces portraits commencèrent sa fortune et sa réputation ; mais dans cette fortune et cette réputation Protogène ne voyait qu'une chose : la liberté dont il jouirait désormais de se livrer à l'étude de son art, sans s'en laisser distraire par aucune préoccupation matérielle.

Aristote, qui aimait beaucoup cet artiste et rendait justice à son talent, l'engagea à abandonner le genre simple qu'il avait adopté et à entreprendre de grandes compositions. Ce philosophe se chargea même d'obtenir d'Alexandre, son auguste élève, que Protogène fût choisi pour représenter les victoires par lesquelles ce prince s'était immortalisé ; mais Protogène, sachant qu'il est dangereux de vouloir forcer son génie, ne se laissa pas séduire par les brillantes espérances que lui donnait Aristote et continua d'obéir à ses inspirations. Ce ne fut que plus tard que, cédant à ses instances réitérées, il consentit à se charger de quelques-unes de ces batailles.

Protogène joignait à un dessin correct et savant beaucoup

de délicatesse et d'énergie. On cite comme son chef-d'œuvre un tableau représentant le *chasseur Jalyse*. Il y travailla pendant sept ans, ne vivant que de légumes détrempés dans l'eau, dans la crainte que l'usage des viandes et du vin ne lui rendît l'esprit plus lourd ou la main moins sûre. Au bout de ce temps il ne regardait comme terminée que la figure principale, celle du chasseur; les autres lui paraissaient encore très-imparfaites; mais ce qui l'occupait surtout, c'était le chien de Jalyse. En vain les personnes qui avaient vu le tableau s'extasiaient sur la beauté de ce chien, Protogène n'en était pas satisfait. Il avait voulu le représenter haletant, la gueule écumante, et il avait été obligé d'y renoncer. Plus on donnait d'éloges à son œuvre, plus il sentait grandir le désir qu'il éprouvait de la rendre aussi parfaite que possible. Il se remit donc au travail avec une nouvelle ardeur et passa plusieurs jours à tâcher que son chien fût ce qu'il avait voulu le faire d'abord; mais, malgré tout son talent et toute sa patience, ses efforts restèrent infructueux. Désespérant enfin de réussir, il effaça pour la centième fois peut-être cette écume qu'il ne pouvait imiter, et, de dépit, il jeta sur son ouvrage l'éponge tout imbibée de la couleur qu'il venait d'enlever. Que lui importait de gâter ce tableau, puisqu'il était manqué?

Mais, ô bonheur! ce que l'art n'avait pu faire, le hasard l'avait fait. Maintenant c'était bien de l'écume qui sortait de la gueule fumante du brave compagnon de Jalyse; et si difficile à contenter que fût Protogène, il lui eût été impossible de demander mieux.

Quand Apelles vit ce tableau, lors de sa visite à Protogène, il en fut vivement frappé et s'écria que jamais le génie de l'homme n'avait rien produit de plus merveilleux. Aussi son étonnement fut-il extrême, lorsqu'il apprit que de si belles œuvres n'avaient que peu d'admirateurs et que les Rhodiens n'en connaissaient pas le prix. Il offrit alors à Protogène d'acheter tous les tableaux que celui-ci ferait,

puisque ses compatriotes ne se souciaient point de garder pour eux les ouvrages d'un artiste qui devait leur faire tant d'honneur. Toutefois il n'eut pas besoin de réaliser cette offre. Dès que les Rhodiens eurent appris qu'Apelles s'était ainsi prononcé sur le talent de Protogène, ils ouvrirent les yeux, le proclamèrent très-illustre, et ne permirent pas que ses tableaux allassent enrichir les palais des princes étrangers. Ils payèrent entre autres fort cher le *chasseur Jalyse*, ce chasseur passant pour être petit-fils du Soleil et fondateur de Rhodes.

Protogène ne voulut pas livrer ce tableau sans y retoucher, et il ne l'avait pas encore rendu tel qu'il le souhaitait, lorsqu'il apprit que Démétrius Poliorcète se disposait à mettre le siége devant Rhodes. Loin d'interrompre son travail, à cette nouvelle, il redoubla de zèle, afin que, s'il venait à lui arriver malheur, son œuvre du moins restât. Le peintre habitait un faubourg qui fut bientôt envahi par les troupes ennemies; mais ni le bruit des armes ni l'irruption des soldats dans son atelier même ne purent le distraire un instant.

Démétrius, ayant appris qu'un Rhodien, au milieu des perplexités du siége, continuait à peindre comme si tout eût été paisible autour de lui, devina que ce Rhodien était Protogène, et il voulut le voir. Les soldats le conduisirent à la demeure de l'artiste, qu'il trouva occupé comme on le lui avait dit.

Démétrius se nomma, et, après avoir payé un juste tribut d'admiration aux œuvres de Protogène, il lui demanda comment il avait pu, entouré de dangers, conserver assez de liberté d'esprit pour achever son chef-d'œuvre.

— Je savais, lui répondit le peintre, que vous faites la guerre aux Rhodiens, et non aux beaux-arts.

Cette réponse plut au prince, qui assura Protogène de son amitié. Des gardes furent placées à la porte de l'atelier, afin que l'artiste ne pût être inquiété; et quelques jours

après, **Démétrius**, ayant reconnu qu'il ne pourrait s'emparer de la ville qu'en incendiant la place sur laquelle était situé cet atelier, aima mieux lever le siége que d'exposer à une destruction presque certaine les chefs-d'œuvre qui y étaient renfermés.

Rhodes dut ainsi son salut au talent de Protogène, et nous ne croyons pas que jamais hommage plus flatteur ait été rendu à un grand artiste.

Zeuxis, **Aristide**, **Parrhasius**, **Timante**, **Apelles** et **Protogène** furent les plus grands peintres de la Grèce. L'art, porté par eux à un haut point de prospérité, ne tarda pas à déchoir, et les révolutions dont la Grèce fut le théâtre hâtèrent cette décadence. On cite pourtant encore, comme ayant conservé les traditions des grands maîtres, Asclipiodore, Nicomaque et Pausias, tous trois contemporains d'Apelles. Asclipiodore dessinait avec une correction à laquelle Apelles ne pouvait refuser d'applaudir ; Nicomaque peignait avec une si merveilleuse facilité, qu'on disait qu'il faisait des tableaux comme Homère faisait des vers ; enfin, Pausias décorait avec un rare talent les voûtes et les lambris des palais de peintures à l'encaustique et représentait les fleurs de manière à rendre jalouse la nature elle-même. Il ne réussissait pas moins bien dans les autres genres, et l'on a beaucoup vanté un tableau dans lequel il avait peint l'Ivresse avec un tel art, qu'on apercevait son visage enluminé à travers l'énorme coupe qu'elle vidait.

Plus tard vinrent Euphranor, Nicias, Timonaque de Byzance, qui tous trois firent de louables efforts pour rendre quelque gloire à la peinture ; puis Pyreicus, qui, moins sévère, peignit des sujets communs, mais parfaitement goûtés alors : des marchés, des hôtelleries, des boutiques de barbier et de cordonnier, enfin des caricatures de toutes sortes.

Après Pyreicus, l'art ne retrouva point sa dignité, et la

Grèce, subjuguée par les Romains, ne compta plus de peintre célèbre.

LE TITIEN.

Tiziano Vecelli, devenu si célèbre sous le nom de Titien, naquit en 1477, au château de la Piève, sur les frontières du Frioul. Sa famille était l'une des plus anciennes de la république de Venise, et saint Titien, évêque d'Odezzo, qui lui fut donné pour patron, avait appartenu à cette famille.

En attendant qu'il eût l'âge d'être envoyé dans quelque collége en renom, son père le plaça chez l'instituteur du village le plus voisin de son château. L'enfant y apprit à lire, à écrire, et parut ne pas vouloir pousser plus loin ses études, du moins dans les sciences qu'enseignait son professeur. Il n'avait pas de plus grand bonheur que d'échapper à la surveillance de ce maître et de courir à travers champs, cueillant çà et là quelques belles fleurs dont il se plaisait à admirer l'éclat et dont il formait ensuite un gros bouquet. Rentré en classe avec son trésor, il se décidait, avec un visible regret, à détruire ces brillantes fleurs, et se servait de leur suc pour peindre sur ses livres ou sur ses cahiers d'autres fleurs et des figures de toutes sortes.

Le jeune Titien s'attira d'abord de sévères réprimandes; car il ne savait pas toujours ses leçons et distrayait ses camarades, fort curieux d'examiner ses peintures; mais quand l'instituteur eut reconnu dans ce singulier passe-temps choisi par son élève un goût prononcé pour les arts, il en informa le seigneur Vecelli et lui conseilla de ne point contrarier cette vocation.

L'avis fut trouvé sage, et le Titien, conduit à Venise par son père, entra, à l'âge de douze ans, dans l'atelier de

Gentile Bellini. Gentile et Jean Bellini étaient alors en grande réputation, et, bien qu'unis par la plus étroite amitié, ils travaillaient avec une extrême ardeur à se surpasser l'un l'autre. Gentile reconnut d'abord dans le jeune Vecelli d'excellentes dispositions et lui fit faire en peu de temps de rapides progrès ; mais le nouvel élève, une fois initié aux principes de la peinture, s'écarta de la manière du maître. Gentile essaya vainement de l'y ramener, et, indigné de ce qu'il appelait son obstination, il lui prédit qu'il ne serait jamais qu'un barbouilleur.

Ce peintre ayant été, peu de temps après, choisi par la république de Venise pour se rendre auprès du sultan Mahomet II, qui voulait occuper le pinceau d'un habile artiste, le Titien passa dans l'atelier de Jean. La méthode de Jean était à peu près la même que celle de Gentile ; toutefois il y avait dans son talent plus de hardiesse que dans celui de son frère ; il accueillit mieux les essais du Titien, qui se faisaient remarquer par quelque chose de doux, de gracieux, par un certain charme auquel il était difficile de se soustraire.

Les premiers ouvrages connus de ce peintre sont quelques portraits, un *Ange tenant par la main le jeune Tobie*, une *Nativité*, et un tableau représentant la Vierge, saint Roch et saint Sébastien, tableau qu'il fit pour l'église du village où il avait été élevé.

Vers cette époque, Jean Bellini reçut au nombre de ses disciples Giorgio Barbarelli, de Castel-Franco. Ce nouvel élève, à peu près de l'âge du Titien, était d'humble origine ; mais ses manières étaient si élégantes, son esprit si distingué, que pas un jeune seigneur vénitien n'eût pu l'emporter sur lui. Une belle voix, un rare talent pour la musique, joints à son extérieur agréable, lui avaient fait ouvrir les plus aristocratiques salons ; et Jean Bellini le connaissait pour un artiste de grande espérance, lorsqu'il consentit à l'admettre dans son atelier.

Giorgio en fut bientôt le roi. Son caractère à la fois hardi, fier et enjoué, lui concilia l'affection de tous ses condisciples, tandis que ses rares dispositions lui valaient l'estime du maître. Giorgio, apportant à la peinture l'ardeur qu'il mettait à toutes choses, et doué d'ailleurs d'un sentiment exquis de la beauté dans les arts, n'eut bientôt plus rien à apprendre de Bellini. L'étude des ouvrages de Léonard de Vinci lui ouvrit une voie nouvelle, dans laquelle il s'élança hardiment.

Jean Bellini, un peu trop esclave de la routine, blâma la fougue de son élève et entreprit de le ramener à la sobriété des couleurs et à l'austérité des types qu'il avait lui-même adoptées; mais le génie de Giorgio parlait plus haut que les préceptes de Bellini, et, quoique ce maître pressentit ce qui devait arriver, il ne pouvait s'empêcher d'admirer ce jeune talent et d'accorder à Barbarelli une tendresse et une indulgence toutes particulières.

Le Titien devint l'intime ami de Giorgio et son plus ardent admirateur. Il trouvait dans les tableaux de cet élève ce qu'il regrettait depuis longtemps de ne pas voir dans ceux de Bellini : la vie, la couleur et la grâce. Aussi s'occupa-t-il bien plus d'imiter son condisciple que son maître ; et il y réussit tellement, qu'il fut bientôt impossible de distinguer l'ouvrage des deux amis.

Giorgio, à cause de sa haute taille, de sa vigueur, de sa mâle beauté, de l'influence qu'il exerçait dans l'atelier, avait été surnommé Giorgione. La langue italienne admettant, on le sait, des augmentatifs et des diminutifs, il Giorgione signifie le grand Georges, Georges le fort, comme il Giorgino signifierait le petit Georges, Georges le fluet. Le surnom décerné à Barbarelli par ses camarades lui est resté.

Pendant quelques années, Giorgione, quoique condisciple du Titien, fut son unique maître, et ce fut d'après lui, et non d'après Jean Bellini, que se forma cet artiste qui devait devenir si célèbre. Tous deux restaient pourtant dans la

boutique de ce peintre, qui, fort estimé alors, les occupait à faire des tableaux d'église. Ce genre de travail, nous devons l'avouer, plaisait médiocrement au Titien, qui plus tard seulement devait comprendre tout ce qu'il y a de poésie dans les scènes empruntées aux saintes Écritures. Bellini avait souvent à réprimer les écarts de cette ardente imagination, qui se fût trouvée plus à l'aise pour représenter les divinités de la Fable que les solitaires et les martyrs.

Giorgione était de l'avis du Titien ; mais la difficulté de se procurer de l'ouvrage les engageait à prendre patience.

Un jour qu'à la suite d'un pari gagné par Giorgione, nos deux étourdis se trouvèrent en poche une somme assez ronde, ils se dispensèrent de se rendre à l'atelier. Il en fut de même le lendemain et les jours suivants, jusqu'à ce que la dernière pièce d'or y eut passé. Alors seulement les joyeux compagnons se demandèrent comment ils s'y prendraient pour reparaître devant maître Bellini, qu'ils savaient bien n'être pas d'humeur à excuser une pareille incartade.

— Risquons-nous, dit le Titien : nous avons bien mérité une réprimande, nous la subirons, et tout sera dit.

— Je crains que tu ne te fasses illusion sur la clémence de maître Jean, répondit Giorgione ; si tu m'en croyais, nous ne nous présenterions plus chez lui.

— Bah ! nous avouerons nos torts, et il faudra bien qu'il nous pardonne.

— Allons donc ! dit Giorgione, dont le caractère résolu prenait enfin le dessus.

Mais en vain les deux apprentis frappèrent à l'atelier de Jean Bellini, il ne devait plus s'ouvrir pour eux. Giorgione ne s'était pas trompé : le maître, redoutant pour ses autres élèves l'exemple de ces indociles jeunes gens, avait pris la résolution de ne plus les recevoir.

Grand fut l'embarras de Giorgione et du Titien : ils étaient sans ouvrage et sans argent ; mais à leur âge on a tant de foi en l'avenir, que le courage leur revint aussitôt.

— Le travail ne manque jamais à ceux qui le cherchent pour tout de bon, dit Giorgione; et comme nous ne manquons de talent ni l'un ni l'autre, dès qu'on aura pu apprécier notre savoir-faire, les commandes nous viendront en foule.

— Oui, mais d'ici-là ?...

— Eh bien ! d'ici-là nous ferons des portraits, et, en ne nous montrant pas trop difficiles pour le prix, nous gagnerons de quoi vivre.

Ce gain fut d'abord des plus modestes ; mais comme ils n'avaient pas pris chez maître Bellini des goûts fort dispendieux, les deux amis se trouvèrent heureux. La peinture, à cette époque, était en grande vogue en Italie, et surtout à Venise. Giorgione et le Titien commencèrent par les portraits de quelques amis et se firent assez avantageusement connaître pour n'avoir point à s'inquiéter du lendemain.

Mais ce n'était pas ce qu'ils avaient rêvé : il leur fallait la réputation et la fortune. Un jour, Giorgione dit, en s'éveillant, à son ami, dont il partageait la couche :

— Il m'est venu cette nuit une idée, qui ne saurait manquer de nous donner honneurs et richesses, et à laquelle il ne manque plus que ton assentiment.

— Voyons l'idée, fit en souriant le Titien, qui avait en son compagnon la plus entière confiance.

— Il s'agit tout simplement de peindre à fresque la façade de notre maison....

— La façade de notre maison ?... répéta le Titien.

— De la maison que nous habitons, si tu veux dire qu'elle ne nous appartient pas. Sois tranquille, nous aurons mieux que cela; et dans un an ou deux, il n'y aura pas de palais trop beau pour nous. Mais comme tu me regardes !... On dirait que tu ne me comprends pas.

— J'avoue que tu me ferais bien plaisir, si tu consentais à m'expliquer....

— Enfant qui ne devine pas qu'à la vue de nos belles fresques, car elles seront magnifiques, j'en réponds, chaque passant se demandera qui les a faites.

— C'est vrai. Et nous serons ainsi beaucoup plus tôt connus qu'en nous bornant à faire des portraits.

— Sans doute. Mais ce n'est pas tout : en voyant combien nos peintures relèvent cette maison, aujourd'hui assez triste et assez laide, il n'y aura pas un noble vénitien ou un riche marchand qui n'ait la fantaisie d'embellir la sienne d'un semblable ornement. Et à qui s'adresseront-ils pour cela ? Aux deux jeunes peintres qui auront eu les premiers l'idée de ce genre de décoration.

— Tu as raison, s'écria le Titien. Vite, à l'œuvre !

Ce qu'avait prévu Giorgione arriva. Bientôt son nom et celui du Titien furent connus de la ville entière, et ils ne purent suffire au travail qui de toutes parts leur fut demandé. Les frères Bellini avaient été longtemps les rois de la peinture à Venise ; mais, sans contester leur mérite, on trouvait dans le pinceau des deux jeunes artistes quelque chose de doux, de suave, de vivant, qui leur faisait accorder la préférence.

Le doge Lorédan voulut avoir son portrait de la main de Giorgione, et il fut si satisfait de cet ouvrage, que, pour récompenser l'artiste, il le chargea de peindre à fresque la façade d'un immense bâtiment qui servait de halle aux marchandises venues de l'Allemagne.

Tout étant commun entre les deux amis, Giorgione fit deux parts de la besogne, en confia une au Titien, et chacun d'eux choisit le sujet qui lui convenait le mieux. La composition de Giorgione, fière, hardie et savante, fut beaucoup admirée ; mais celle du Titien, douce, gracieuse et charmante, fut accueillie avec un enthousiasme universel. Toutes deux étaient attribuées à Giorgione ; car lui seul avait signé l'œuvre. Il lui

fut impossible de méconnaître la beauté des peintures du Titien ; habitué qu'il était à se croire plus habile que son compagnon, il en ressentit un certain dépit, et ce dépit ne tarda pas à se changer en une cruelle jalousie.

Les amis de Giorgione, ignorant la distribution du travail entre les deux camarades, félicitèrent chaudement celui qu'ils en croyaient l'unique auteur : à leur avis, pas le moindre accessoire de ces belles fresques n'eût pu être désavoué par les plus grands maîtres ; mais ils signalèrent comme étant d'un merveilleux pinceau quelques-unes des figures du Titien, et surtout une *Judith*, venant d'accomplir le meurtre d'Holopherne. Giorgione eût difficilement supporté que le Titien l'égalât ; qu'on juge de ce qu'il dut souffrir en se voyant ainsi surpassé. La jalousie étouffa soudain toute son amitié pour celui qu'il appelait son frère. Le cœur plein d'amertume, il courut s'enfermer chez lui et fit refuser sa porte au Titien.

En vain le jeune homme insista pour connaître la cause d'un tel traitement ; en vain il fit supplier Giorgione de le recevoir, en lui assurant qu'un malentendu seul pouvait avoir causé son mécontentement ; Giorgione, qui savait à quoi s'en tenir, et qui, pour rien au monde, n'eût voulu avouer les sentiments qui s'étaient emparés de son âme, déclara qu'il n'écouterait pas la justification du Titien, et que désormais tout était fini entre eux.

Le Titien s'efforça de douter encore et chercha à rencontrer Giorgione dans ses promenades ou dans quelques-unes des maisons que naguère ils fréquentaient ensemble ; il ne pouvait se persuader que les doux liens qui les avaient unis jusque-là et grâce auxquels ils avaient si joyeusement supporté les mauvais jours, fussent à jamais rompus ; mais Giorgione évita de le voir, et le Titien, ayant perdu tout espoir de renouer avec cet ami de son enfance, résolut de quitter Venise, dont le séjour lui pesait depuis qu'il était seul pour jouir du bien-être et de la réputation que commençait à lui créer son jeune et rare talent. Il n'y resta que le temps néces-

saire pour achever un tableau destiné à l'église des Frères. Ses figures, plus grandes que nature, pleines de force et de vie, charmèrent d'abord peu les amateurs vénitiens, habitués à la peinture un peu sèche des frères Bellini; toutefois, la première surprise passée, on rendit pleine justice à ce chef-d'œuvre; le Titien fut cité comme le premier peintre de Venise, et ce fut à qui pourrait occuper son pinceau.

Mais le Titien voulait voyager; il promit de revenir bientôt et se rendit d'abord à Vicence. Les Vicentins lui demandèrent de décorer la salle d'audience du palais de justice de leur ville, et le Titien, libre de choisir son sujet, y peignit le *Jugement de Salomon*. Il n'y eut qu'un cri d'admiration dans la foule, quand ce beau tableau fut livré aux regards du public, et l'on voulut retenir le grand artiste; mais toutes les instances furent inutiles.

Il partit pour Padoue et y représenta l'histoire de saint Antoine, patron de cette ville, en trois belles fresques, que l'école de Saint-Antoine de Padoue conserve précieusement, et que plusieurs peintres célèbres ont copiées à différentes époques. Les Padouans n'avaient jamais rien vu de comparable à ces fresques, et ils supplièrent tellement le Titien de ne pas s'éloigner sans leur laisser encore quelques tableaux, que le grand peintre se laissa séduire et prolongea jusqu'en 1511 son séjour dans cette hospitalière cité.

Giorgione, resté à Venise après le départ du Titien, fit, entre autres ouvrages, un *Christ portant sa croix*, magnifique tableau dans lequel on remarque surtout la figure d'un juif hâtant brutalement la marche du Sauveur.

La réputation de Giorgione n'avait subi aucun échec. Si la supériorité du Titien n'était plus douteuse pour un certain nombre d'amateurs, le mérite de son ancien ami n'en était pas moins incontestable, et les commandes lui arrivaient de toutes parts. Mais que lui importait la richesse? que lui importait la gloire? Il avait perdu tout ce qui faisait le charme de sa vie : la certitude de l'emporter sur tous ses rivaux et

l'amitié du Titien. Sa bonne humeur, son inaltérable gaîté l'abandonna, le monde lui devint odieux, et il se confina dans la solitude la plus absolue. Sa santé ne résista point à ce brusque changement, et, après avoir langui pendant quelque temps, il mourut à l'âge de trente-deux ans. Sébastien del Piombo fut son meilleur élève, si l'on ne compte que comme son condisciple et son ami le Titien, dont il fut réellement le maître.

Peu de peintres ont mis dans leurs tableaux autant de force et de fierté que Giorgione. Les portraits de cet artiste sont vivants; ses paysages, touchés avec un tact exquis; son goût, délicat; ses carnations, vraies; son entente du clair-obscur, irréprochable. Les frères Bellini avaient consciencieusement cultivé la peinture, qu'ils avaient trouvée dans l'enfance; mais Giorgione agrandit de beaucoup le domaine de l'art et créa en quelque sorte la nouvelle école que le Titien devait illustrer.

Rappelé à Venise, quelque temps après la mort de son malheureux ami, le Titien fut chargé d'achever plusieurs ouvrages laissés inachevés par Jean Bellini et par Giorgione. Au nombre de ces ouvrages était une grande fresque destinée à orner la salle du Conseil, et représentant l'empereur Frédéric Barberousse aux pieds du pape Alexandre III. Au lieu de se borner à achever ce tableau, le Titien en changea l'ordonnance et y introduisit, sous les costumes de l'époque à laquelle appartenait la scène qu'il retraçait, les portraits des personnages les plus célèbres de son temps, soit dans les armées, dans la magistrature, dans l'Église ou dans les arts.

Cette fresque fut admirée comme elle méritait de l'être, et le Titien fut nommé courtier de la chambre des Allemands, titre réservé au plus grand des peintres vénitiens. Ce titre donnait droit à une petite pension et privilége de faire le portrait de chaque nouveau doge, moyennant toutefois le paiement de 8 écus par portrait.

La renommée du Titien se répandit bientôt dans toute

l'Italie, et le duc de Ferrare, Alphonse d'Este, dont le palais était ouvert à tous les grands artistes, invita le peintre vénitien à l'honorer de sa présence. Le Titien se rendit aux désirs du duc et déploya dans trois sujets empruntés à la mythologie toutes les richesses de son pinceau. Deux de ces tableaux représentaient Bacchus et sa cour, et le troisième, une infinité de petits Amours, que les plus grands peintres se sont attachés à reproduire. Augustin Carrache regardait ces tableaux comme les plus beaux du monde, et le Dominiquin, qui les avait étudiés avec soin, les voyant emballer pour l'Espagne, pleura amèrement cette perte.

A Ferrare, le Titien fit la connaissance de l'Arioste. Bientôt une étroite amitié unit ces deux hommes de génie, qui s'immortalisèrent l'un l'autre, le peintre en faisant le portrait du poëte, et le poëte en consacrant au peintre quelques-uns de ses vers.

Après ces trois scènes mythologiques, dans lesquelles le Titien avait laissé courir son pinceau au gré de sa fantaisie, il revint à la peinture religieuse, et l'éloge des tableaux mystiques d'Albert Durer, fait un jour devant lui à la cour de Ferrare, lui inspira l'idée d'un magnifique Christ, qu'il peignit sur une porte d'armoire et qu'il acheva avec tant de patience et d'amour, qu'une admiration enthousiaste en salua l'apparition.

Le Titien retourna à Venise en 1515. A peine y était-il arrivé, qu'il reçut du pape Léon X l'invitation de se rendre à Rome. Rien ne pouvait être plus agréable à ce grand peintre que de visiter la patrie des beaux-arts et d'ajouter quelques-unes de ses compositions aux immortels chefs-d'œuvre de Michel-Ange et de Raphaël ; mais ses nombreux amis le retinrent à Venise et le forcèrent à remercier le pape de ses bienveillantes intentions.

Le Titien fit alors un grand nombre de portraits. Le doge, les premiers capitaines et tous les seigneurs de la république briguèrent l'honneur de voir leurs traits reproduits

par cet habile artiste. Il fit pour le sénat de Venise deux *Batailles*, qui furent détruites plus tard dans un incendie ; pour l'église des Frères mineurs, une *Assomption de la sainte Vierge* ; pour celle de Saint-Nicolas, *Saint Nicolas, Saint François, Sainte Catherine* et *Saint Sébastien*.

Ce *Saint Sébastien* fut l'objet d'une étrange critique. Vasari, l'auteur de la *Vie des Peintres italiens*, dit que le Titien ne s'était pas beaucoup gêné pour représenter ce martyr, qu'il en avait fait un véritable homme, dont on ne pouvait sans frissonner contempler les blessures. Cette critique n'est-elle pas le plus beau des éloges ?

Le Titien peignit aussi, vers cette même époque, un *Christ à table entre saint Luc et Cléophas*, et ce tableau fut trouvé si beau, que le gentilhomme qui l'avait commandé en fit hommage à la république, en disant qu'un tel trésor ne devait point être enfoui dans la galerie d'un particulier. Enfin parut le *Martyre de saint Pierre*, dans lequel éclatèrent toute la vigueur et la magie du pinceau du Titien, et qui passe non-seulement pour le chef-d'œuvre de cet illustre maître, mais qui, avec la *Transfiguration* de Raphaël, et la *Communion de saint Jérôme* du Dominiquin, est regardé pour ce que la peinture a produit de plus beau.

La gloire du Titien grandissait plus vite que sa fortune ; car ces magnifiques peintures, qu'on couvrirait d'or aujourd'hui, étaient loin d'être payées à leur valeur. Il vivait fort modestement, lorsque l'Arétin, son ami, le fit connaître au cardinal Hippolyte de Médicis.

Charles-Quint étant venu se faire sacrer à Bologne, le cardinal lui parla du Titien. L'empereur manda aussitôt ce grand peintre et le pria de faire son portrait. Le Titien peignit l'empereur à cheval, couvert de son armure, et si majestueux, que Charles-Quint, enchanté, paya ce portrait 1,000 écus d'or et assura le Titien de sa protection.

Les généraux et les illustres personnages qui accompagnaient l'empereur prièrent aussi le Titien de faire leurs

portraits et le récompensèrent magnifiquement. Parmi ces portraits, celui d'Antonio Leva et celui de don Alphonse d'Avalos sont surtout célèbres.

Le Titien, riche des libéralités de Charles-Quint et de ces seigneurs, retourna à Venise, où il continua de travailler jusqu'en 1543, époque à laquelle il se rendit à Ferrare pour faire le portrait du pape Paul III. Il serait impossible de rendre compte de tous les ouvrages qu'il fit alors; jamais peintre ne fut plus fécond, et la seule indication de ses divers tableaux remplirait des pages entières.

Le pape fut si charmé de son portrait, qu'il fit tous ses efforts pour décider l'artiste à le suivre à Rome; mais le Titien s'était engagé à accompagner à Urbin le duc François de la Rovère. Deux ans après, cependant, il céda aux instances du cardinal Farnèse et accepta la royale hospitalité qu'il lui offrait à Rome.

Le Titien fut reçu avec tous les honneurs dus à son talent. Paul III mit à sa disposition les appartements du Belvédère, et le traita comme il eût pu traiter un prince. L'artiste vénitien peignit pour le pontife un *Ecce homo*, d'une admirable expression, puis un second portrait.

On raconte que le Titien ayant exposé ce portrait du pape sur une terrasse, pour en sécher le vernis, les passants, croyant que c'était réellement Paul III qui prenait l'air sur cette terrasse, s'inclinaient et faisaient de grandes révérences. Cette méprise dut singulièrement flatter le peintre et le pontife.

Le Titien ne passa qu'une année à Rome; mais il y laissa pour le duc Octave Farnèse une *Danaé*, véritable chef-d'œuvre de vie et de coloris. Paul III offrit au Titien des places pour lui et pour ses fils, s'ils voulaient se fixer dans la capitale du monde chrétien; mais le séjour de cette ville ne plaisait pas à l'illustre artiste; il retourna à Venise et sembla, en revoyant sa patrie, retrouver l'ardeur de ses jeunes années. D'excellents amis l'y accueillirent, et il vécut heureux,

partageant ses jours entre le travail et les douces causeries, jusqu'à ce que Charles-Quint, qui n'avait point oublié son peintre, l'appela auprès de lui.

Le Titien partit pour Inspruck, où était alors la cour et où Charles le combla de biens et d'honneurs. L'empereur paraissait ne pouvoir plus se passer de son artiste favori; il voulut que le Titien le suivît dans ses voyages, lui accorda la permission de pénétrer à toute heure, et sans être annoncé, dans ses appartements, le créa comte et chevalier, et anoblit sa famille à perpétuité.

Le Titien avait soixante-seize ans quand Charles-Quint voulut avoir pour la troisième fois son portrait de la main de l'illustre peintre. Charles posait dans tout l'appareil de la majesté impériale; le Titien, debout devant son chevalet, esquissait à grands traits la noble figure de Charles, que voilait déjà cette sombre mélancolie qui devait lui inspirer l'étrange résolution de s'ensevelir vivant dans le monastère de Saint-Just. L'empereur et le peintre causaient; tout à coup le pinceau échappe aux mains du Titien et roule à terre. Avant que personne ait fait un mouvement, Charles-Quint se baisse, le ramasse et le remet au Titien, qui, stupéfait et attendri, le reçoit les yeux humides de larmes, et s'écrie :

— Ah! sire, vous me voyez confondu....

— Pourquoi donc? Le Titien n'est-il pas digne d'être servi par César?

Ce grand empereur, qui s'estimait au-dessus de l'humanité tout entière, croyait n'avoir jamais assez de déférence pour son peintre. En public, il lui cédait toujours la droite et lui témoignait des égards dont les princes du sang eux-mêmes étaient jaloux. Ils osèrent adresser à ce sujet quelques observations à l'empereur, qui leur répondit :

— Je connais un grand nombre de princes et de rois, et je ne crois pas qu'il y ait au monde deux Titiens.

A Inspruck, l'artiste vénitien fit le portrait de Philippe II,

de Ferdinand, roi des Romains, de la reine Marie, sa femme, et de leurs sept filles, qu'il groupa dans un ravissant tableau. Il peignit aussi plusieurs autres personnages illustres ; mais l'ouvrage qui lui fit le plus d'honneur fut une *Apothéose de Charles-Quint,* composition dans laquelle la Trinité, escortée d'une troupe de chérubins, les plus beaux qu'on puisse voir, reçoit les hommages de la Vierge et des saints. Ce tableau, inondé de lumière, fait comprendre à qui le contemple les éternelles joies des élus.

Le Titien revint à Venise cinq ans après l'avoir quittée, et il fut admis devant le sénat pour rendre compte de son voyage. honneur qui n'était accordé qu'aux ambassadeurs. Le doge, émerveillé du récit qu'il faisait de son séjour à la cour de Charles-Quint, lui dit :

— Après tous les honneurs que vous ont rendus les rois et les empereurs, nous reconnaissons, seigneur Titien, qu'il n'est pas en notre pouvoir de récompenser dignement vos talents.

— Monseigneur, répondit le Titien, il y a pourtant une récompense que j'ambitionne et qu'il est en votre pouvoir de m'accorder.

— Parlez, seigneur peintre, et, quoi que vous demandiez, vous serez satisfait.

— Permettez-moi, monseigneur, de terminer à mes frais la décoration de la salle du Conseil.

Cette proposition fut accueillie avec toute la reconnaissance qu'elle méritait, et le Titien, à qui son grand âge faisait craindre de ne pouvoir terminer le travail dont il avait voulu se charger, s'adjoignit quelques peintres de talent, le Tintoret, Paul Véronèse et Horatio Vecelli, son second fils, qui avait embrassé la même carrière que lui et dont il avait été le maître.

Le Titien était sans cesse, d'ailleurs, assailli des commandes de l'empereur Charles-Quint, et il devait trop à ce monarque pour ne pas s'efforcer de le satisfaire. Il lui en-

voya donc de Venise un *Saint Sébastien*, une *Mater dolorosa*, peinte sur pierre, et un grand tableau représentant la Religion poursuivie par l'Hérésie. Il reçut, en échange de ces chefs-d'œuvre, de nouveaux titres et de nouvelles pensions.

Charles-Quint mourut, et Philippe II, qui avait depuis longtemps déjà choisi le Titien pour son peintre, continua d'attacher un grand prix aux œuvres de cet éminent artiste. Parmi les tableaux qui furent faits pour lui, on cite *Diane et Actéon*, *Andromède et Persée*, *Médée et Jason*, le *Martyre de saint Laurent*, la *Flagellation du Christ* et la *Madeleine repentante*.

On raconte que le Titien avait su donner à ce tableau de la *Madeleine* une expression telle, que le roi dit n'avoir jamais vu rien de plus saisissant et en fit compliment au peintre en lui demandant pourquoi sa Madeleine pleurait ainsi. L'artiste répondit qu'elle suppliait, les larmes aux yeux, Sa Majesté de faire payer au Titien les pensions que Charles-Quint avait bien voulu lui léguer. Philippe, tout sévère qu'il était, rit de cet à-propos et donna l'ordre au vice-roi de Naples de s'acquitter sans retard envers le grand peintre.

Mais l'œuvre la plus importante du Titien pour le roi d'Espagne fut la *Cène*, immense tableau auquel il consacra sept années et qu'on regarde comme un chef-d'œuvre de coloris.

Parvenu à une extrême vieillesse, le Titien travaillait encore et n'avait rien perdu de son génie. Une *Transfiguration*, une *Annonciation de la Vierge*, et quelques autres toiles d'une inestimable valeur, appartiennent aux dernières années de sa vie. Tout ce que l'Italie avait de visiteurs illustres se faisait un devoir d'aller saluer ce noble vieillard, qu'on trouvait toujours dans son atelier, au milieu de quelques élèves favoris et de fervents admirateurs.

Henri III, roi de Pologne, ayant fait un voyage à Venise avant que la mort de Charles IX l'appelât au trône de France,

se rendit chez le Titien, en compagnie des ducs de Ferrare et de Mantoue. Il s'entretint quelque temps avec ce grand peintre, admira en véritable artiste les tableaux que contenait l'atelier, en choisit plusieurs et pria le Titien d'en fixer le prix ; mais l'illustre vieillard le força de les accepter comme un témoignage de sa reconnaissance pour cette royale visite.

Jamais artiste n'a joui de plus d'honneurs et de richesses que le Titien. Pourtant des chagrins de famille troublèrent sa vieillesse : Pomponio, son fils aîné, qui avait embrassé l'état ecclésiastique, se conduisit très-mal ; le cœur brisé par ce scandale, le Titien ne put trouver de consolation que dans un travail en rapport avec sa douleur; aussi choisit-il alors, de préférence à tout autre sujet, les scènes de la passion du Christ ou du martyre des saints.

Ce grand homme arriva à l'âge de quatre-vingt-dix-neuf ans sans avoir encore déposé son pinceau. Son âme, restée jeune et ardente, continuait à l'inspirer, et sa main ne tremblait pas; ses yeux seulement s'étaient affaiblis et lui faisaient toujours trouver son coloris insuffisant. Ses anciens tableaux lui parurent entachés de ce même défaut ; il résolut d'y remédier, et plusieurs de ses chefs-d'œuvre eussent été perdus pour la postérité, si ses élèves n'eussent trouvé le moyen de les soustraire à cette correction sans affliger le noble vieillard, qu'ils aimaient et respectaient comme un père. Ils mêlèrent de l'huile d'olive à ses couleurs, et, cette huile ne séchant pas, ils enlevaient la nuit les teintes ajoutées par le Titien durant le jour.

On espérait que cette belle et glorieuse carrière atteindrait les limites du siècle ; mais en 1576, une maladie épidémique désola Venise ; le Titien en fut atteint et y succomba. La nouvelle de sa mort jeta la ville entière dans le deuil : chacun oublia pour un instant ses propres chagrins, pour s'occuper de la perte de cet homme de génie.

Une ordonnance, très-sévèrement exécutée, portait que

les cadavres des pestiférés seraient détruits; mais le sénat, informé de la mort du Titien, s'empressa de décréter que cette ordonnance ne regardait point les restes du grand artiste, et qu'ils seraient transportés dans l'église des Frères avec toute la pompe déployée lors des funérailles du doge. Venise tout entière suivit avec un profond respect le char qui contenait le corps de ce grand homme et parut pour un instant n'avoir rien à craindre de la contagion qui la décimait.

Le Titien a été l'un des plus admirables génies que Dieu ait donnés au monde. Tous ses ouvrages ont un cachet de grandeur et de poésie qui étonne et qui charme. L'Allemagne, l'Angleterre, l'Espagne possèdent, aussi bien que l'Italie, un grand nombre de ses toiles, et notre musée du Louvre en compte vingt-deux. Ses tableaux d'église ne le cèdent ni à ses portraits ni à ses compositions mythologiques; ses dessins à la plume sont très-recherchés, et l'on ne peut comparer ses paysages qu'à ceux de Salvator Rosa et du Poussin.

Personne n'a possédé comme le Titien l'art du clair-obscur et n'a su donner plus de vérité, plus de vie à ses œuvres. Il est à regretter toutefois qu'il n'ait pas joint à la magie de la couleur et à l'élévation du style un dessin un peu plus correct.

Telle était l'opinion du grand Michel-Ange, opinion que la postérité a confirmée. Dans une visite qu'il fit au Titien, conduit par Vasari, Buonarotti, sévère, mais toujours juste, examina les œuvres du Vénitien et ne put s'empêcher d'en exprimer son admiration. Toutefois, un léger froncement de sourcils fit comprendre à Vasari que Michel-Ange ne disait pas sa pensée tout entière. Sorti de l'atelier, il le pressa de s'expliquer.

— Je n'ai jamais rien vu de plus parfait que ces tableaux sous le rapport de la composition et du coloris, dit-il; et si le

Titien eût appris à dessiner de bonne heure, il serait le plus grand peintre de l'univers.

Les qualités morales du Titien ne furent pas inférieures à ses talents. Ami du travail et de la simplicité, il ne resta que le moins qu'il put auprès des rois et ne voulut jamais abandonner plus longtemps sa patrie. Il se plaisait à revoir les lieux où s'était écoulée son enfance, le vieux château où il était né et l'école du village où il avait appris à lire. Les jours où il faisait ces excursions étaient ses jours de fête : tant il y a de doux et chers souvenirs dans ce qui nous rappelle les caresses d'une mère et les innocents plaisirs du premier âge.

Quelques historiens ont accusé le Titien d'avarice ; mais rien ne justifie cette accusation. Sa maison était royalement tenue ; tous ceux qui le servaient avaient à se louer de sa générosité ; et quand il recevait les princes ou les illustres étrangers, il les traitait avec une magnificence extrême ; témoin ce jour où deux cardinaux espagnols vinrent, sans être attendus, lui demander l'honneur de dîner avec lui. Le Titien les reçut avec son aisance ordinaire et les invita à visiter son atelier. Pendant qu'ils s'extasiaient devant ses ouvrages, il s'approcha d'une fenêtre, et, jetant sa bourse pleine d'or à un domestique, il lui dit ces seuls mots :

— J'ai du monde à dîner.

Quelques instants après, sa table se trouvait servie avec un luxe tout princier.

Il gagna des sommes énormes et laissa à ses enfants une fortune honnête, mais qui eût été immense, si l'avarice se fût chargée de la conserver et de l'arrondir. Horatio Vecelli étant mort de la peste, quelques semaines après le Titien, l'héritage de cet homme illustre passa tout entier aux mains de son indigne fils Pomponio, qui la dissipa en peu d'années et mourut dans une affreuse misère.

Le Titien eut, comme Michel-Ange, d'illustres amis. Versé dans les sciences et dans les lettres, il donna souvent de bons

conseils à l'Arioste et en reçut de lui avec reconnaissance. Il fut aussi lié avec l'Arétin, qu'on nommait alors le divin poëte ou le fléau des rois, homme de rare talent, mais d'esprit pervers et de mœurs licencieuses.

Le Titien eut le mérite et le bonheur de ne jamais céder à la pernicieuse influence des discours de l'Arétin et de ne se diriger, pendant toute sa longue carrière, que d'après les inspirations de l'honneur et de la vertu.

RAPHAËL SANZIO.

Le vendredi saint de l'année 1483, Rafaello Sanzio naquit à Urbin, petite ville située entre Pérouse et Pesaro, dans les États de l'Église. Giovanni Sanzio, son père, peintre médiocre, le destina à suivre la carrière qu'il avait lui-même embrassée et fut son premier maître. Mais Dieu avait mis dans l'âme de cet enfant un rayon de ce feu sacré qu'on appelle le génie, et Giovanni, tout surpris de ses rares progrès, reconnut bientôt qu'il n'était plus en son pouvoir de lui rien apprendre.

Une madone peinte à fresque par Raphaël, qui n'avait pas encore quatorze ans, sur la muraille de la maison paternelle, fit rêver Jean Sanzio.

— Cet enfant, dit-il, ne sera pas un pauvre artiste comme moi ; et si quelques bonnes leçons lui sont données, il ne pourra manquer de me faire honneur.

Jean raisonnait sagement ; il fit plus sagement encore en conduisant quelques jours après Raphaël à Pérouse, où florissait alors Piétro Vanucci, plus connu sous le nom de Pérugin. L'extérieur du jeune Sanzio prévint le maître en sa faveur ; car c'était un charmant enfant, à l'air doux, aimant et candide, à la physionomie déjà rêveuse et spirituelle, aux manières pleines de distinction et de gentillesse.

— Que sais-tu faire? lui demanda le Pérugin.

— Presque rien, maître, répondit timidement Raphaël ; mais si vous m'admettez à recevoir vos leçons, je pourrai bientôt ne plus répondre ainsi ; car vous êtes un grand peintre, et je serai un docile élève.

Cette réponse plut au Pérugin ; il mit un pinceau entre les mains de Raphaël, qui esquissa aussitôt de souvenir la madone qu'il avait peinte quelques jours auparavant. Le maître, frappé de la hardiesse et de la correction de cette ébauche, dit à Jean Sanzio :

— Vous pouvez laisser ici ce garçon, et c'est moi qui vous en remercierai.

Le père et le fils se séparèrent, un peu tristes de se quitter pour la première fois, mais ravis du succès de leur démarche ; car le Pérugin, devenu célèbre, se montrait fort difficile sur le choix de ses disciples. Ce maître avait bien mérité sa réputation. La peinture, que Cimabué avait tirée du tombeau, avait fait des progrès sous Giotto ; mais il était réservé au Pérugin de créer ces beaux types de vierge, ces nobles têtes de vieillard, ces suaves figures d'ange qui devaient faire la gloire de l'école romaine et devenir l'idéal du beau sous le magique pinceau de Raphaël.

Le jeune Sanzio sentit tout ce qu'il y avait de doux et de poétique dans la manière de son nouveau maître et se l'assimila promptement. Jamais plus beau génie ne fut développé par un travail plus assidu. Raphaël avait promis d'être un élève docile, et il tenait merveilleusement parole. Son attention à écouter les avis du maître et à les mettre en pratique, ses rares dispositions et son charmant caractère, le rendirent bientôt plus cher au Pérugin que tous ses autres élèves.

Après l'avoir fait travailler pendant deux ans sous ses yeux, il le chargea des parties les moins importantes de ses tableaux, et Raphaël s'en acquitta si bien, que les plus habiles connaisseurs eussent été fort embarrassés de distinguer

l'œuvre du maître de celle de l'apprenti. Le Pérugin savait que, non content de l'égaler, Raphaël le surpasserait ; mais il l'aimait tant, que cette affection imposait silence aux craintes jalouses qu'il eût pu concevoir.

Sanzio avait dix-sept ans quand il fit son premier tableau. Profitant d'une absence du Pérugin, alors appelé à Florence, il se rendit à Citta di Castello, pour prendre quelques jours de distraction et de repos. Mais à peine eut-on appris dans cette petite ville qu'un élève du grand maître de Pérouse venait d'y arriver, qu'on vint le prier de faire pour l'église un tableau représentant saint Nicolas. C'était pour le jeune artiste une excellente occasion d'essayer ses forces ; il ne la refusa pas, et ce premier ouvrage, entièrement dans le goût de ceux du Pérugin, fut trouvé digne de figurer parmi les meilleures toiles de ce maître. Un *Christ en croix* fut ensuite demandé à Raphaël, puis une *Sainte Famille* ; et, à mesure qu'il s'enhardissait et suivait moins servilement les préceptes du Pérugin, on remarquait dans son travail un charme plus grand.

L'année suivante, il peignit le *Mariage de la Vierge*, autrement dit le *Sposalizio* (les épousailles), tableau qui n'était, dit-on, qu'une copie du même sujet traité par le Pérugin, mais dans lequel éclatait déjà le génie qui devait faire de Raphaël le roi de la peinture.

Vers cette époque, le Pinturicchio, condisciple de Sanzio, mais beaucoup plus âgé que lui, fut appelé à Sienne pour décorer la bibliothèque de la cathédrale ; trouvant cette tâche au-dessus de ses forces, il proposa à Raphaël d'en prendre la moitié. Le jeune homme accepta, et le Pinturicchio, reconnaissant sa supériorité, le pria de se charger des cartons de ces fresques ; ce qu'il fit de grand cœur, tout en continuant de regarder le Pinturicchio comme son maître. Ces peintures firent sensation, et tous les amateurs s'accordèrent à dire que rien de plus beau n'avait encore été fait.

Malgré sa modestie, Raphaël, commençant à comprendre

qu'il n'avait que peu de progrès à faire sous la direction du Pérugin, mais que l'étude des œuvres des autres peintres alors en renom pourrait lui être utile, renonça aux avantages qui lui étaient offerts et partit pour Florence. Léonard de Vinci et Michel-Ange venaient de terminer leurs cartons pour les fresques de la salle du Conseil, et ces magnifiques cartons devaient, comme nous l'avons dit, rester exposés, pour l'instruction des jeunes artistes, jusqu'à ce que Florence, respirant après les troubles, pût faire exécuter les peintures dont l'esquisse avait excité tant d'admiration.

Raphaël fut frappé du pas immense fait dans la voie du progrès par Léonard de Vinci; mais le genre de Michel-Ange, qui, jeune et plein de feu, laissait loin derrière lui tout ce que l'on avait vu jusque-là, lui plut moins qu'il ne l'étonna.

Obligé de se rendre à Urbin, il ne fit qu'un court séjour à Florence; mais il y revint au bout d'un an, muni d'une lettre par laquelle la duchesse d'Urbin le recommandait instamment au gonfalonier. Cette recommandation lui valut un gracieux accueil des principaux magistrats de Florence et lui procura l'occasion de montrer son talent. Deux portraits, une *Sainte Famille* et quelques autres tableaux le mirent bientôt au premier rang des artistes de cette ville, parmi lesquels on citait Fra Bartoloméo della Porta.

Une étroite amitié unit Raphaël à ce peintre déjà célèbre, et tous deux gagnèrent à cette liaison. La manière du Pérugin, manière que Raphaël avait prise, était correcte, mais un peu sèche; Bartoloméo donnait à ses contours quelque chose de plus plein, de plus suave; son coloris était plus riche et plus vrai, mais ses types étaient moins purs, et il ignorait l'art de la perspective. Chacun des deux amis enseigna à l'autre ce qu'il possédait de mieux, et cet échange de bons conseils forma entre eux un lien que rien ne put jamais affaiblir.

On pense que c'est aussi à Florence que Raphaël connut

Francia, et l'on aime à voir ce rare génie, parvenu à l'apogée de la gloire, n'oublier ni le respect dû au Pérugin, son maître, ni l'amitié qu'il avait vouée, jeune encore, à quelques artistes ses compagnons.

Raphaël, dans les tableaux qu'il fit à Florence, s'attacha à corriger les défauts que nous avons signalés et à se mettre à la hauteur des progrès que l'art avait faits, tout en demeurant fidèle aux enseignements du Pérugin. C'est ce qu'on appelle la première manière de Raphaël.

Il songeait à entreprendre à Florence quelque grand ouvrage qui pût le placer à côté de Léonard de Vinci et de Michel-Ange, et les protecteurs que lui avait donnés la duchesse d'Urbin étaient tout disposés à lui en fournir les moyens, quand un grand chagrin vint frapper le jeune peintre. Son père mourant le rappelait.

Il courut à Urbin, espérant encore conserver l'objet de sa tendresse ; mais il n'arriva que pour recueillir son dernier soupir, et le beau rêve de gloire que caressait Raphaël perdit pour lui la moitié de son prestige, puisque, désormais seul au monde, il ne verrait ni son père ni sa mère s'enorgueillir de son triomphe. Le duc d'Urbin, pour l'arracher à l'abattement qui suivit ce coup terrible, le pressa de lui faire quelques tableaux ; et, l'âme inondée de douleur, Raphaël peignit un *Christ au jardin des Oliviers,* un Christ admirable de tristesse et de résignation. Deux *Vierges* vinrent ensuite, puis un *Saint Georges* et un *Saint Michel,* que possède le musée du Louvre.

Le séjour de sa ville natale entretenant les mélancoliques souvenirs de Raphaël, ses amis lui conseillèrent de voyager. Il se rendit à Pérouse, dans l'espoir d'y retrouver quelques-uns des jeunes gens avec lesquels il avait étudié son art ; mais le Pérugin était à Rome et ses élèves s'étaient dispersés. Pourtant il y eut quelques charmes pour Sanzio à revoir sa seconde patrie, et il céda aux instances qui lui furent faites d'y laisser quelques traces de son passage. Deux ou trois

tableaux et une fresque représentant le Christ dans sa gloire, environné d'anges et de saints, accrurent de beaucoup sa réputation ; et quand il retourna à Florence, il y fut assailli de commandes.

La *Vierge*, connue sous le nom de la *Belle Jardinière*, qu'on voit aussi au musée du Louvre, est de cette époque et passe pour l'un des chefs-d'œuvre de la première manière de Raphaël. Il laissa à Ghirlandaio, l'un de ses amis, le soin d'achever les draperies de ce tableau et commença une *Assomption*, qu'on lui demandait instamment. Mais pendant qu'il y travaillait, une lettre de son oncle Bramante, architecte de Jules II, l'appela à Rome.

Le pontife avait fait construire des temples et des palais, il fallait les décorer. Bramante, ayant entendu vanter le talent du jeune Sanzio, saisit cette occasion d'assurer sa fortune. Raphaël se rendit avec joie à son invitation, et, dès que Bramante eut reconnu que la renommée n'avait point exagéré le mérite de son parent, il le présenta au pape.

Jules II fut charmé de la douceur, de la modestie, de la distinction du jeune artiste, et il lui confia, pour essayer son pinceau, une des salles du Vatican. Ce bonheur inespéré transporta Raphaël, qui se mit à l'œuvre avec la certitude du succès. Son premier ouvrage à Rome fut un hommage de reconnaissance au Pérugin, son maître ; car il choisit pour sujet l'École d'Athènes et donna à l'un des philosophes grecs, dont plusieurs élèves, au milieu desquels on le reconnaissait lui-même, écoutaient attentivement les leçons, les traits de celui qu'il regardait comme son second père.

Jules II fut tellement ravi à la vue de cette belle fresque, qu'emporté par son caractère bouillant, il s'écria que son palais ne possédait encore rien de beau et donna l'ordre de gratter sans retard toutes les peintures qui le décoraient. Or, parmi ces peintures, plusieurs étaient du Pérugin ; Raphaël, sentant quelle douleur un tel traitement causerait à son an-

cien maître, obtint que la salle de Charlemagne, où il avait le plus travaillé, fût épargnée.

Heureux des applaudissements du pontife, Raphaël continua son œuvre. La salle de la Segnatura devait recevoir quatre fresques : la Théologie, la Philosophie, la Justice et la Jurisprudence. L'*École d'Athènes* représentait la Philosophie, et le jeune artiste avait su donner à chacun des philosophes une expression si vraie, que, pour quiconque connaissait la doctrine de ces maîtres de la sagesse, il était facile de donner un nom à tous ces illustres personnages. La Théologie fut représentée par la *Dispute des Docteurs sur le saint Sacrement*. Dans cette belle composition, Dieu le Père envoie l'Esprit-Saint sur les quatre docteurs de l'Église, expliquant les Évangiles, dont le livre est soutenu par quatre enfants si gracieux, qu'on n'en peut détacher ses regards. Le Christ, entouré des apôtres, des évangélistes et des martyrs, est admirable de sainteté et de grandeur, et rien ne peut se comparer à la radieuse expression de bonheur et d'amour de la Vierge, qui contemple enfin dans la gloire le fils qu'elle a vu souffrir et mourir. La foi brille sur le front des martyrs ; la simplicité, sur celui des apôtres ; l'amour de la vérité et toutes les incertitudes qu'éprouve celui qui la cherche se lisent sur les traits des saints docteurs, et le caractère solennel de la beauté antique distingue les patriarches. Ce tableau excita autant d'enthousiasme que celui de l'*École d'Athènes* ; et les deux autres sujets choisis ayant été traités avec la même supériorité que ceux-là, Raphaël fut regardé comme le premier peintre de son temps.

Pendant que Sanzio créait ces pages sublimes, Bramante, depuis longtemps jaloux de l'affection que Jules II portait à Michel-Ange, persuada au pontife de demander à son sculpteur des fresques plutôt que des statues ; il comptait, par le triomphe de son neveu, triomphe qui ne lui paraissait nullement douteux, humilier le sévère Buonarotti. Mais, comme nous l'avons vu, rien n'était impossible au génie de Michel-

Ange, et la voûte de la chapelle Sixtine le plaça au même rang que Raphaël, quoique dans un genre différent. Toutefois ce désir du pape, qui causa tant de chagrin au sculpteur, ne fut point inspiré par Raphaël. Content de sa part, qui certes était assez belle, le jeune homme ne songeait pas à disputer à Michel-Ange la faveur du pape, et l'on ne saurait trop regretter que les intrigues d'hommes médiocres aient fait deux rivaux, sinon deux ennemis, de ces deux immortels génies.

Raphaël vit accourir alors de toutes parts de jeunes artistes qui briguaient la faveur d'étudier sous sa direction, et il sut s'en faire assez aimer pour que tous ces talents naissants contribuassent à sa gloire en lui permettant d'entreprendre un si grand nombre de travaux, que ses forces seules n'y eussent pu suffire. On eût dit que cet incomparable peintre, ayant le pressentiment de sa fin prématurée, voulait se hâter de multiplier les chefs-d'œuvre qui devaient transmettre son nom à la postérité.

Augustin Chigi, riche marchand de Sienne, s'étant fait construire un palais sur les bords du Tibre, Sanzio se chargea de le décorer et y jeta ces merveilleuses têtes de prophètes et de sibylles que Rome entière voulut admirer. Deux tableaux, une *Galathée* et une *Psyché,* dignes de l'antique, parurent presque en même temps ; ce qui n'empêcha pas la décoration des salles du Vatican d'avancer rapidement : le *Miracle de Bolsena,* la *Délivrance de saint Pierre* et la *Punition d'Héliodore* montrèrent dans tout son éclat le génie de Raphaël.

La mort de Jules II priva notre artiste d'un protecteur bienveillant et éclairé ; mais Léon X, qui succéda à ce pontife, se hâta d'ordonner à Raphaël de continuer ses travaux du Vatican. Non moins zélé pour les arts que son prédécesseur, il craignait de voir le jeune artiste porter ailleurs son merveilleux pinceau. Raphaël se montra digne de cette distinction. Son tableau d'*Attila marchant sur Rome* et

celui dans lequel saint Léon arrête le conquérant au pied du mont Valerio ne furent point inférieurs à leurs devanciers.

Bramante étant mort, Léon X choisit Raphaël pour architecte et fit continuer la cour du Vatican sur le modèle donné par cet artiste, qui voulut en orner les portiques à la manière antique, retrouvée dans les thermes de Titus et étudiée par lui avec un soin extrême. Raphaël fit les dessins de ces portiques aux *Loggie* et se fit aider pour l'exécution par Jean d'Udine, un de ses meilleurs élèves. Ce fut aussi Jean d'Udine qu'il chargea de peindre les instruments d'une magnifique *Sainte Cécile,* destinée à la chapelle de San-Giovanni in Monte, à Bologne.

La caisse qui contenait ce tableau fut adressée à Francia, cet ancien ami de Raphaël, avec prière d'en surveiller le déballement et de réparer le dommage que le voyage aurait pu causer à cette peinture. Ce souvenir de l'artiste arrivé si haut pour un des compagnons de sa jeunesse flatta singulièrement Francia ; mais la *Sainte Cécile* n'eut pas besoin de son pinceau réparateur.

Vasari, dans son *Histoire des Peintres*, raconte l'envoi de ce tableau à Francia, et il ajoute que cet artiste fut ravi de pouvoir enfin contempler une œuvre de Raphaël, dont il entendait parler avec tant d'éloges et qu'il avait connu sortant de l'atelier du Pérugin. Aussi s'empressa-t-il de déballer le tableau qui lui était annoncé par une lettre très-affectueuse de son ami Sanzio et accompagné d'un dessin de la *Nativité*, de la main de Raphaël. Mais, ajoute Vasari, à la vue de cette admirable *Sainte Cécile*, Francia fut saisi de stupeur, et, reconnaissant qu'il s'était trompé en se croyant un maître, il tomba dans une profonde mélancolie, qui, en peu de temps, le conduisit au tombeau.

Il y a lieu de croire que Vasari a été induit en erreur sur ce point ; car, selon le rapport de plusieurs autres écrivains du temps, Francia ne mourut que dix-neuf ans après avoir vu

l'ouvrage de Raphaël, et il était alors parvenu à un âge fort avancé. Nous aimons beaucoup mieux admettre cette version que la première ; car Francia, âme loyale et généreuse, devait être inaccessible à l'envie.

La réputation de Raphaël était devenue européenne. Le célèbre peintre allemand Albert Durer lui envoya son portrait, peint à gouache par lui-même sur une toile d'une finesse extrême. Raphaël répondit à cette politesse d'artiste en priant Albert Durer d'accepter quelques dessins d'un si précieux fini, qu'on pouvait les considérer comme de véritables tableaux. Quant à envoyer son portrait au peintre étranger, le temps lui manquait pour le faire, comme il le disait à Francia, qui lui avait aussi fait présent du sien.

Albert Durer n'était pas seulement un peintre de grand talent, c'était un très-habile graveur. Lorsque Raphaël connut les procédés dont se servait ce maître pour transmettre ses œuvres à la postérité, il encouragea Marc-Antoine Raimondi à étudier la gravure ainsi perfectionnée ; et ce jeune homme ayant réussi au delà de ses espérances, il le chargea de reproduire une foule de dessins qui se répandirent ainsi en France, en Allemagne, en Flandre, et furent partout admirés.

La seconde salle du Vatican terminée, Raphaël entreprit la troisième ; mais il se contenta d'en donner les dessins à ses élèves et de corriger leur travail. Ces fresques ont pour sujets la victoire de saint Léon sur les Sarrasins, la justification du pape Léon III et le couronnement de Charlemagne. Jules Romain, Francesco Penni, Jean d'Udine, Polidore de Caravage et plusieurs autres jeunes artistes se distinguèrent dans ce travail.

La quatrième salle fut aussitôt commencée, et Raphaël se surpassa lui-même dans la fresque qui représente la bataille navale gagnée dans le port d'Ostie sur les Sarrasins, et dans celle de l'incendie de Borgo-Vecchio, arrêté par les bénédictions du pape Léon IV.

Raphaël fit de cet incendie un tableau terrifiant, par l'expression qu'il sut y répandre, et changea tellement sa manière douce et gracieuse, que Michel-Ange, en voyant ce chef-d'œuvre, ne put s'empêcher de s'écrier :

— Il a vu mes peintures.

Il paraîtrait, en effet, que, malgré les précautions prises par Buonarotti, forcé par Léon X d'achever la décoration de la chapelle Sixtine, pour que personne ne pût voir son travail avant qu'il fût terminé, Raphaël, introduit secrètement en l'absence de Michel-Ange par l'architecte Bramante, avait eu le loisir d'étudier les énergiques et sublimes peintures du vieux sculpteur.

Quoi qu'il en soit, le triomphe de Raphaël fut complet ; et Léon X, ne sachant plus comment récompenser tant de génie, lui offrit le premier chapeau de cardinal dont il pourrait disposer. En même temps, le cardinal de Sainte-Bibiane lui faisait proposer la main de sa nièce, l'une des plus riches et des plus belles personnes que Rome possédât alors. Raphaël, ne sachant laquelle de ces offres il devait accepter, ne refusa ni l'une ni l'autre, et demanda le temps de se décider.

Il est certain que, marquant chacun de ses jours par la création d'un nouveau chef-d'œuvre, l'illustre artiste n'avait guère le loisir de prendre une détermination si grave. De tous côtés lui arrivaient des demandes : les princes, les rois sollicitaient de lui un tableau, moins que cela, un dessin, et il lui était impossible de répondre comme il l'eût voulu à ces instantes prières.

Le pape l'avait nommé architecte, puis directeur en chef des antiquités, et ces deux titres lui imposaient un surcroît de travail. Non-seulement il dirigeait avec une rare habileté les fouilles entreprises dans Rome même ; mais sachant que l'art romain avait eu l'art grec pour père et pour maître, il envoya dans l'Italie méridionale et en Grèce des artistes chargés de recueillir et de lui envoyer tout ce qu'ils trouveraient de des-

sins ou de fragments précieux. Il avait à correspondre avec tous ces jeunes gens, à classer tout ce qu'il recevait d'eux ; et si l'on songe qu'outre la décoration des salles du Vatican et de la cour des Loges (*Loggie*), dont il s'occupait activement, il lui fallait encore, de temps à autre, faire quelque tableau pour une église, un couvent, un palais, on aura peine à comprendre comment il y pouvait suffire. Mais ses élèves l'aimaient tant, qu'il trouvait en eux un concours plein de zèle et de dévouement.

Ces élèves étaient très-nombreux ; quand Raphaël se rendait avec eux au Vatican ou aux Loges, comme plusieurs des admirateurs de l'illustre artiste se joignaient à eux, le cortége du maître était des plus imposants. Aussi raconte-t-on qu'un jour, Michel-Ange, seul comme il l'était toujours, le voyant s'avancer entouré de cette brillante suite, murmura avec quelque amertume :

— Accompagné comme un roi !

— Seul comme un bourreau ! répondit Raphaël.

Cette rencontre a fourni à l'un de nos meilleurs peintres contemporains, M. H. Vernet, le sujet d'un grand tableau qu'on voit au musée du Luxembourg.

Les religieuses du couvent de Sainte-Marie de Palerme ayant supplié Raphaël de faire pour elles un *Christ portant sa croix*, le jeune artiste, cédant enfin à leurs instances, se mit à l'œuvre, et sous son pinceau parut un Homme-Dieu dont les souffrances, la résignation, la charité étaient exprimées avec tant de vérité, que de toutes parts on cria au miracle, lorsque cette belle toile fut livrée à l'admiration publique. L'enthousiasme fut porté si loin, que Raphaël se hâta de faire emballer le tableau, craignant qu'il ne lui fût plus possible de l'envoyer à sa destination.

Le bâtiment qui portait ce chef-d'œuvre en Sicile fut battu par la tempête et jeté sur un écueil, où il se brisa. Tout ce qu'il renfermait périt, équipages et marchandises, tout, à l'exception d'une caisse que les flots portèrent sur la côte de

Gênes. Des pêcheurs, qui l'aperçurent, mirent une barque à la mer et conduisirent la caisse dans le port, où elle fut ouverte. On y trouva le tableau de Raphaël : les vents et la mer l'avaient respecté, il était intact.

Les Génois, ravis, se flattaient de pouvoir conserver cette épave ; mais les bonnes religieuses de Palerme, longtemps inquiètes de ne pas voir arriver leur tableau, apprirent enfin par quel merveilleux hasard il était arrivé sain et sauf à Gênes. Elles le réclamèrent aussitôt ; on refusa de le leur rendre ; elles portèrent plainte au pape, qui n'obtint pas sans peine la restitution du chef-d'œuvre.

Ce fut un jour de grande fête pour le couvent de Notre-Dame que celui où le *Portement de croix* fut enfin placé dans leur église ; rien d'aussi beau n'avait encore été vu à Palerme, et le monastère fut visité par tout ce que la Sicile comptait d'artistes et d'amateurs,

Le tableau *dello Spasimo*, c'est ainsi qu'on appela le *Portement de croix* de Raphaël, fut mis au rang des choses que tout étranger, passant à Palerme, ne pouvait se dispenser de voir. Les bonnes sœurs en étaient fières ; mais l'obscurité est la plus sûre gardienne du bonheur, elles l'éprouvèrent.

Philippe IV, voyageant en Sicile, vit leur trésor, et, tout roi qu'il était, il en fut jaloux. Or, comme un roi a mille moyens de se procurer ce qu'il convoite, un jour, ou plutôt une nuit, le *Spasimo* fut enlevé de la chapelle et prit le chemin de l'Espagne. Le lendemain, quelle surprise et quelle douleur !... Les religieuses se plaignirent amèrement de ce vol et s'adressèrent encore une fois au pape ; mais Philippe IV, qui n'avait aucun regret de ce qu'il avait fait, ne songeait guère à se dessaisir du tableau. Pourtant, reconnaissant que le couvent se plaignait avec justice, il résolut de l'indemniser de cette perte ; il lui offrit une rente de 1,000 piastres, qui fut acceptée, et le *Portement de croix* devint ainsi sa légitime propriété.

Ce tableau fut envoyé à Paris, pendant la guerre d'Espagne, par les généraux de Napoléon, et y resta six ans ; mais en 1816, il fut rendu et placé dans la galerie royale de Madrid, dont il est encore le plus bel ornement.

Raphaël peignit dans la grande salle du Vatican les victoires de Constantin. Ce fut son premier ouvrage dans le genre grandiose, qu'on appelle sa troisième manière. Il n'y réussit pas moins bien que dans les deux premières, et il serait impossible de dire avec quel enthousiasme ces peintures furent saluées.

Le pape Léon X ayant demandé alors à son peintre des dessins pour des tapisseries qu'il voulait faire faire en Flandre et qu'il destinait à sa chapelle, Sanzio dessina et coloria de magnifiques cartons, qu'il remit à deux de ses meilleurs élèves, Van Orlay, de Bruxelles, et Coxis, de Malines, en les chargeant d'aller surveiller l'exécution de ces riches tapisseries. Ces cartons se voient encore au palais de Hamptoncourt, en Angleterre.

Sanzio fit ensuite, pour le cardinal Jules de Médicis, son fameux tableau de la *Transfiguration du Christ*. Ce tableau est regardé comme le chef-d'œuvre des chefs-d'œuvre de Raphaël. On ne peut, en effet, assez admirer ces belles figures, ces têtes d'expression si variée, de style si noble, si élevé, qu'éclaire un rayon de la gloire divine ; mais la tête du Christ surtout est ce que l'art a pu produire de plus majestueux et de plus beau.

Ce fut la plus sublime création de Raphaël, mais ce fut la dernière. La *Transfiguration* n'était pas encore achevée lorsqu'il mourut.

Si l'on en croit un vieux document retrouvé naguère à Rome, voici quelle aurait été la cause de cette mort prématurée. Un jour que Raphaël, déjà souffrant, travaillait au palais Farnèse, il reçut l'ordre de se présenter devant le saint-père. Dans la crainte de se faire attendre, il courut le plus vite qu'il put et arriva haletant et couvert de sueur au

Vatican. Il y resta longtemps à discuter sur le plan de l'église de Saint-Pierre, qui alors préoccupait vivement Léon X. Le froid le saisit, la transpiration s'arrêta, et, rentré chez lui, il fut pris d'une fièvre violente qui, en peu de jours, le conduisit au tombeau.

Raphaël était d'ailleurs d'une complexion excessivement délicate ; on eût dit qu'il était tout esprit et tout génie, et l'on a peine à comprendre comment, travaillant autant qu'il le faisait, il put atteindre l'âge de trente-sept ans. Un trop grand amour du plaisir contribua aussi à hâter sa fin, qu'il vit venir, sinon sans regret, du moins sans murmure. Il annonça à ses élèves, en proie à une douleur vive et profonde, qu'il n'avait plus que peu d'instants à passer avec eux, les consola, leur adressa à chacun quelques paroles d'encouragement, leur prédit des succès, leur fit ses adieux, et demanda les secours de la religion. Son calme ne se démentit pas un instant, et ceux qui le voyaient si souriant ne pouvaient croire que cette belle carrière fût si près de se briser. Enfin, le 7 avril 1520, jour du vendredi saint, il rendit son âme à celui qui l'avait si richement dotée.

Quand on apprit au pape que son peintre bien-aimé n'était plus, il tomba dans un profond abattement et n'en sortit qu'en versant des larmes abondantes et en disant qu'il perdait le plus beau fleuron de sa tiare. Rome entière prit le deuil ; chacun croyait avoir à pleurer la mort d'un parent ou d'un ami. Raphaël fut exposé dans son atelier, et le merveilleux tableau de la *Transfiguration* fut placé à son chevet. En contemplant cet incomparable chef-d'œuvre, tous les visiteurs, et le nombre en fut immense, ne pouvaient retenir les témoignages de leur admiration ; mais en reportant leurs regards sur ce jeune homme si beau, quoique endormi dans la mort, si jeune encore, et qui eût tant fait pour l'art, si Dieu lui eût permis d'atteindre les limites ordinaires de la vie humaine, les plus insensibles versaient des pleurs.

Léon X ordonna que, selon le désir de l'artiste, son corps fût déposé au Panthéon, et le cardinal Bembo se chargea de faire son épitaphe.

Le testament de Raphaël partageait sa fortune, qui était fort considérable, entre Francesco Penni, surnommé *il Fattore*, parce qu'il avait eu la direction de toutes les affaires du grand peintre, et Giulio Pippi, plus connu sous le nom de Jules Romain, l'une des plus chères affections de son cœur. Tous deux étaient élèves de Raphaël, et, chargés d'achever les ouvrages qu'il laissait inachevés, ils s'acquittèrent de ce soin avec un religieux respect.

Une des clauses de ce testament affectait une somme assez forte à la restauration d'une des chapelles de l'église de Sainte-Marie de la Rotonde, et l'une des maisons que Raphaël possédait à Rome porte encore une inscription constatant que cet immeuble garantissait le paiement de la rente annuelle due à cette chapelle.

Longtemps les académiciens de Saint-Luc crurent posséder le crâne de Raphaël ; mais dans un voyage qu'il fit à Rome, le docteur Gall, auquel ce crâne fut soumis, déclara qu'il était impossible qu'il eût appartenu à un homme de génie. Des différends étant survenus entre l'académie de Saint-Luc et une autre société savante, qui réclamait cette tête comme celle de son fondateur, le pape ordonna que les restes mortels de l'illustre peintre d'Urbin fussent exhumés.

On reconnut que le squelette de Raphaël n'avait point été mutilé. Ses précieux ossements furent exposés pendant quelques jours aux regards du public, puis enfermés dans une caisse de marbre donnée par le pontife, et replacés avec la plus grande pompe au lieu où, suivant sa volonté, il avait été enterré d'abord, c'est-à-dire dans cette même chapelle de Sainte-Marie de la Rotonde, appelée la chapelle *della Madona del Sasso*, que le grand peintre avait ornée de magnifiques ouvrages.

Jamais artiste ne fut plus généralement estimé et aimé que Raphaël, ni ne mérita mieux l'admiration et l'amour. Resté simple au milieu des grandeurs, modeste au comble de la gloire, fidèle à la reconnaissance et à l'amitié, il releva par les plus rares qualités l'éclat de son incomparable génie.

LE CORRÉGE.

Antonio Allegri dut son surnom de Corrége au village de Corregio, où il naquit en 1494, d'une honnête mais pauvre famille. Son enfance et sa jeunesse s'écoulèrent obscurément ; mais il avait reçu de Dieu le génie créateur qui, sans maître, sans modèle, sans aucun secours étranger, sait produire des œuvres admirables. Le Corrége trouva donc en lui-même tout son talent et le développa par le travail et l'étude de la nature.

On ne sait quels furent ses premiers ouvrages ; mais toutes les compositions qu'il a laissées sont des chefs-d'œuvre. Dès que son génie se fut révélé, il consacra le fruit de ses travaux au soutien des auteurs de ses jours ; puis, marié lui-même et père d'une nombreuse famille, il redoubla d'ardeur, afin que sous son pauvre toit personne du moins ne souffrît de la faim. Doux, modeste, timide à l'excès, Antonio ne croyait jamais avoir assez fini son ouvrage ; et si faible que fût la rétribution qui lui était accordée, il s'en contentait. Il avait sans doute entendu parler de ces heureux peintres dont les toiles étaient couvertes d'or par les amateurs et que les princes comblaient de présents et d'honneurs. Songer à une pareille fortune lui eût paru un rêve insensé ; il ne souhaitait qu'une chose : pouvoir mettre sa femme et ses enfants à l'abri du besoin. Pourtant il avait la conscience de son mérite ; car un jour, après avoir admiré un tableau de Raphaël, il s'écria, le comparant à son propre ouvrage :

— *Anch'io son pittore!...* (Et moi aussi je suis peintre !)

Les principaux ouvrages du Corrége sont à Parme. Il fit dans la grande tribune de la cathédrale de cette ville de magnifiques fresques, pour lesquels il reçut en paiement quelques sacs de blé, du bois et un peu d'argent. Il peignit ensuite la coupole de Saint-Jean et celle du dôme de la cathédrale. L'*Ascension de Jésus-Christ* et l'*Assomption de la Vierge*, qui y sont représentées, sont deux admirables compositions, dans lesquelles, outre la majesté et la grâce qui caractérisent toutes ses œuvres, il a déployé une science des raccourcis d'autant plus surprenante, qu'il n'avait eu aucun maître et n'avait jamais étudié les chefs-d'œuvre de Rome et de Venise.

Après avoir prélevé sur son modique salaire la somme rigoureusement nécessaire à la subsistance de sa famille, le Corrége en employait le reste à l'achat des toiles et des couleurs dont il avait besoin pour un nouveau travail, et il se remettait à l'œuvre avec un courage exemplaire. Sa femme le soutenait en lui promettant un meilleur avenir et en admirant son génie, qui ne devait être connu et apprécié qu'après sa mort.

C'est ainsi qu'Antonio fit ses nombreux tableaux, dont les plus célèbres sont la *Nativité du Sauveur, Saint Jérôme,* la *Madeleine,* une *Sainte Famille;* le *Mariage mystique de sainte Catherine,* qu'on voit au musée du Louvre ; un *Christ au jardin des Oliviers,* que le malheureux artiste fut obligé de donner pour s'acquitter d'une dette de 4 écus ; quelques scènes mythologiques, et enfin la *Nuit,* que possède la galerie de Dresde et qu'on estime, après la *Vierge* de Raphaël, comme le plus précieux joyau de ce riche écrin.

Malgré toute l'assiduité que le Corrége mettait au travail, la misère augmentait dans son humble demeure : les enfants grandissaient, et il commençait à falloir du pain à ceux auxquels le lait de leur mère avait suffi pour un temps. La maladie avait aussi visité la famille, et depuis quelques jours il

ne restait plus au logis la moindre pièce de monnaie. Les provisions allaient, à leur tour, être épuisées, et, sous peine d'entendre dire à ses enfants cette cruelle parole, qui déjà avait plusieurs fois déchiré son cœur : J'ai faim! Antonio devait chercher à se procurer quelques ressources.

On lui redevait encore à Parme une soixantaine d'écus, somme énorme pour des gens réduits à la misère. Le Corrége en avait déjà plusieurs fois sollicité le paiement; mais les employés subalternes auxquels il avait affaire avaient toujours différé de la lui remettre. Quoi qu'il pût lui en coûter de réclamer si souvent le modique salaire qui lui était accordé, il s'arma de courage, et, prenant son bâton, il se rendit à Parme, où, après bien des courses et des tracasseries, il obtint enfin le règlement de son compte. On lui remit en monnaie de cuivre les 60 écus qui lui revenaient, et le pauvre artiste, heureux de la joie qu'il allait causer à sa femme et à ses enfants, chargea gaîment ce lourd fardeau sur son épaule et se remit en marche.

La chaleur était excessive, et le Corrége, que des fatigues et des privations de toutes sortes avaient depuis longtemps affaibli, ralentit bientôt son pas. Il eut la pensée d'attendre au lendemain ; mais on l'attendait peut-être en pleurant : il reprit sa course, et, haletant, harassé, baigné de sueur, il arriva chez lui bien avant le coucher du soleil. Dévoré d'une soif ardente, et n'ayant pour se désaltérer que de l'eau, il en but en quantité; mais dans la nuit même il fut saisi d'une fièvre violente, à laquelle il succomba. Ce grand homme n'avait pas encore quarante ans.

La nature s'est peinte elle-même dans tous les ouvrages de cet artiste éminent, et aucun des génies dont ces pages renferment l'histoire, pas même le divin Raphaël, n'a réussi à donner à ses compositions la grâce qui caractérise celle du Corrége. Sans avoir appris d'aucun maître les secrets de l'art, sans avoir étudié l'antique, sans avoir jamais quitté son pays, Antonio Allegri s'éleva par son génie au rang des pre-

miers peintres du monde. Si l'on peut lui reprocher un peu d'incorrection et quelquefois une certaine bizarrerie dans les airs de tête, les attitudes et les contrastes, il rachète ces légers défauts par de si grandes qualités, que ces défauts semblent n'être là que comme les ombres destinées à faire ressortir la lumière. En effet, la riche ordonnance de ses compositions, un goût élevé, un pinceau tendre et moelleux, une manière large et puissante, un coloris enchanteur, et ce je ne sais quoi de vague, de doux, de suave que les Italiens appellent *morbidezza* et que notre langue ne peut exprimer, donnent à ses tableaux un charme inimitable.

En contemplant ces belles toiles du Corrége que possède notre musée, on comprend tout ce qu'il devait y avoir d'ineffable et d'amer à la fois dans cette phrase d'Antonio, le pauvre paysan, qui gagnait à peine autant que le mercenaire occupé à la culture du sol : « Moi aussi je suis peintre ! » Et l'on se sent pris d'une profonde pitié pour cet homme si grand, si simple, si bon, dont la couronne de génie fut une couronne d'épines. Mais il n'est pas rare de voir les artistes expier la gloire par la douleur, et il ne sera pas le seul sur le sort duquel nos jeunes lecteurs auront à s'attendrir.

Le Corrége n'a laissé qu'un petit nombre de dessins et ne compte guère pour élève que Francesco Mazzuoli, qui devint célèbre sous le nom de Parmesan ; mais après la mort de cet incomparable artiste, beaucoup de peintres vinrent étudier ses œuvres et s'inspirer de son génie.

PAUL VÉRONÈSE.

Paul Caliari naquit à Vérone en 1532. Son père était sculpteur, et, le destinant à suivre la même carrière, lui enseigna

de bonne heure les principes du dessin. Paul montra d'excellentes dispositions pour cette étude ; mais quand il lui fallut se mettre à travailler l'argile et la cire, il y réussit assez mal, et ne témoigna que peu de goût pour cette partie essentielle de son art. Ce peu de succès ne l'affligea point ; il voulait être peintre, et il déserta si souvent l'atelier de son père pour celui de son oncle, Antonio Badile, qu'on résolut de l'y laisser tout à fait.

Antonio, sans être un peintre de premier ordre, ne manquait pas de talent ; et le jeune Caliari avait d'ailleurs un si grand désir d'apprendre et tant de facilité naturelle, que ses progrès étonnèrent non-seulement sa famille, mais les amateurs de peinture qui fréquentaient la maison de maître Badile. Chacun prédit à Paul d'éclatants succès, et Antonio lui dit un jour :

— Te voilà, malgré ta grande jeunesse, plus habile que moi, mon cher neveu ; mais il ne suffit pas que tu sois le premier artiste de Vérone ; il y a de par le monde bien des chefs-d'œuvre à étudier, bien des maîtres à consulter ; et comme je compte plus sur ton talent que sur le mien pour faire honneur à mon nom, je t'engage à visiter Venise, Florence et Rome. On n'a jamais assez bien fait quand on peut faire mieux, on n'est jamais assez savant quand on peut apprendre encore.

Paul goûta fort ces conseils ; car il y avait déjà longtemps qu'il désirait voyager. Il n'en était pas de même de son père, qui, devenant vieux et préférant le solide au brillant, eût désiré voir le jeune homme se fixer auprès de lui et s'y créer, par son travail, une position modeste, peut-être, mais assurée. Antonio Badile eut besoin de le sermoner longuement et de lui parler à diverses reprises des grandes destinées réservées à son fils, pour le décider à s'en séparer.

Enfin Paul quitta Vérone, se promettant de n'y revenir que quand il aurait visité toute l'Italie et serait devenu un grand artiste. Le cardinal de Gonzague, qui avait vu de ses ouvrages,

l'appela à Mantoue ; et le jeune peintre, heureux de débuter dans sa carrière aventureuse sous le patronage d'un homme aussi puissant et aussi éclairé, se rendit avec reconnaissance à cette invitation. Le cardinal le traita non comme un débutant qui donnait de belles espérances, mais comme un artiste déjà célèbre ; et cet accueil inspirant à Caliari un ardent désir de se montrer digne d'une bienveillance si distinguée, il se mit aussitôt à l'œuvre.

La *Tentation de saint Antoine*, qu'il fit pour l'église de Mantoue, excita l'admiration publique, et le cardinal lui fit les offres les plus brillantes pour le retenir auprès de lui. Caliari fut sur le point d'y céder ; il aimait déjà son protecteur, et il se demandait où il rencontrerait des applaudissements plus flatteurs, une bonté plus parfaite ; mais il se rappela les conseils de son oncle et pria instamment Hercule de Gonzague de lui permettre de les suivre. Le cardinal ne s'y opposa pas plus longtemps et laissa partir, comblé de présents, le jeune artiste, qui s'engagea à n'oublier jamais la noble hospitalité qui lui avait été donnée à Mantoue.

Venise comptait alors plusieurs grands peintres : le Titien, le Giorgione, le Tintoret ; ce fut à Venise que se rendit Paul Véronèse, et, quoique ces illustres maîtres eussent habitué leurs compatriotes à voir des chefs-d'œuvre, Paul sut s'y faire promptement une réputation. Le Tintoret, qui était arrivé, à force de patience et de courage, à un remarquable talent, et qui avait eu plus de peine encore à triompher des obstacles que lui opposaient ses rivaux, était alors occupé de peintures commandées par le sénat. On lui adjoignit Paul Véronèse, dès qu'on eut vu ses tableaux, où la nature était admirablement rendue, et dans lesquels on remarquait autant de hardiesse que de grâce, autant de force que de légèreté.

Le Tintoret ne fut point jaloux de se voir associer cet artiste étranger ; de son côté, Caliari, professant la plus haute estime pour ce maître, qui s'était formé seul, ne craignit point de la lui témoigner ; et comme le Tintoret travaillait par

amour pour le travail, Paul Véronèse par amour pour la gloire, et qu'aucun des deux ne s'abaissait à de vils calculs d'intérêt, leur rivalité ne fut qu'une noble émulation, à laquelle ne se mêla jamais aucun sentiment qu'on ne pût avouer.

Parmi les ouvrages que Caliari produisit à cette époque, on cite une fresque représentant la reine Esther devant Assuérus. Cette magnifique composition excita à Venise un grand enthousiasme, et la république chargea celui qui en était l'auteur de la décoration de la bibliothèque de Saint-Marc. Paul, qui avait suivi jusque-là la manière du Titien, du Giorgione et du Tintoret, son émule, commença alors à s'en former une qui lui devint propre, et dans laquelle il se livra tout entier aux inspirations de son génie.

Dès lors Véronèse fut regardé comme un des plus habiles peintres de l'univers. Mais ne se laissant point éblouir par ses succès, il quitta Venise et partit pour Rome, ne doutant pas que l'étude des chefs-d'œuvre de Michel-Ange et de Raphaël ne lui fût profitable. Il admira avec enthousiasme les sublimes compositions de ces illustres maîtres, et passa quelque temps à Rome, uniquement occupé de la contemplation de ces merveilles. Peut-être s'y fût-il oublié pendant des années; mais il avait promis de retourner promptement à Venise, et le sénat lui fit rappeler sa parole par l'ambassadeur Girolamo Grimani, en compagnie duquel il avait fait ce voyage.

Rentré à Venise, Paul, exalté par le souvenir de tout ce qu'il avait vu de beau, peignit d'enthousiasme l'*Apothéose de Venise*, et recueillit d'unanimes applaudissements. Antonio Badile ne s'était pas trompé en prédisant à son neveu qu'il serait un grand artiste, et Véronèse avait bien fait de se remettre en mémoire les conseils de ce digne parent :
« On n'est jamais assez savant, quand on peut apprendre encore. »

A l'*Apothéose de Venise* succédèrent d'autres ouvrages plus

remarquables encore. Paul Véronèse excellait dans les grandes compositions. Son imagination vive, élevée, féconde, son pinceau léger, sûr et facile, son talent pour décorer le fond de ses tableaux, son goût pour les ornements riches et variés, se trouvaient plus à l'aise dans d'immenses pages que dans des toiles de proportions restreintes. Aussi les *Banquets* de cet artiste sont-ils ce qu'il est possible de désirer de plus beau en ce genre.

Les *Noces de Cana*, qu'il peignit pour le réfectoire de Saint-Georges le Majeur au palais de Saint-Marc, tableau dans lequel on compte plus de cent trente figures, portèrent sa réputation au plus haut degré de gloire. Une autre composition non moins remarquable, *le Repas de Jésus chez Simon le Lépreux*, fut faite pour le réfectoire des pères servites de Venise et y resta pendant plus d'un siècle. Louis XIV, ayant ouï vanter la beauté de ce tableau, entra en négociation avec les révérends pères et leur offrit, en échange de ce chef-d'œuvre, une somme considérable. Les servites la refusèrent, ne pouvant se résoudre à ne plus voir à sa place cette admirable toile devant laquelle s'extasiaient tous les visiteurs du couvent. Le roi, sans se plaindre de cet échec, laissa voir combien il regrettait de ne pouvoir acquérir ce précieux morceau. Louis XIV était alors dans tout l'éclat de sa puissance ; et comme il importait peu à la république de mécontenter les pères servites, pourvu qu'elle satisfît le roi de France, le tableau fut enlevé du couvent pendant la nuit et expédié aussitôt à Paris.

On le voit au musée du Louvre, en face des *Noces de Cana*. Un autre chef-d'œuvre du même maître, que nous possédons aussi, est celui des *Disciples d'Emmaüs*.

Presque toutes les capitales de l'Europe montrent avec orgueil quelque tableau de ce grand peintre, et la gravure les a rendus populaires. Il en eût toutefois laissé un plus grand nombre, si la mort ne l'eût frappé dans toute la plénitude de son talent, et lorsque les amis de l'art comptaient

encore pour lui sur de longues années. Quand, le jour de Pâques 1588, on apprit que Paul Véronèse, malade depuis quelques jours seulement, venait d'expirer, les pleurs remplacèrent, dans toute la ville de Venise, l'allégresse avec laquelle on célébrait cette fête. On regrettait en lui non-seulement l'artiste éminent, mais l'homme de bien, dans toute l'étendue de ce mot. Si les grands le reconnaissaient pour un des leurs et vantaient son rare talent, l'élévation de son esprit, l'aristocratie de son langage et de ses manières, les petits, qu'il n'avait jamais dédaignés, parlaient de la bonté de son cœur, de sa modestie, de son affabilité, et racontaient des traits de bienfaisance et de générosité qu'il avait laissé ignorer tant qu'il avait vécu.

C'est une admirable chose que l'alliance du génie et de la vertu, et la postérité ne saurait trop rendre hommage à ceux dont le front a brillé de cette double couronne.

Aucun peintre n'a mieux su que Paul Véronèse déployer toutes les richesses de son art : ses compositions sont merveilleusement conçues et non moins merveilleusement exécutées ; ses poses sont vraies, nobles et gracieuses ; ses types, d'une variété et d'une élégance rares ; ses couleurs, bien entendues, et ses draperies, d'un goût et d'une magnificence qui n'appartiennent qu'à lui. Toutefois il est à regretter que le peintre, emporté par son génie, ait manqué aux convenances historiques, en donnant à ses personnages la figure et le costume des célébrités de son époque, oubli d'où résultent de singuliers anachronismes. Il a quelquefois aussi peint de pratique; ce qui fait que ses ouvrages ne sont pas tous de la même beauté.

Paul Véronèse a laissé un grand nombre de dessins arrêtés à la plume et lavés au bistre. Les amateurs les regardent comme très-précieux et ne peuvent se lasser d'en admirer la belle ordonnance et les nombreux détails. On possède aussi de lui quelques études au crayon.

Ce peintre faisait honneur à son art par la manière noble

et désintéressée dont il l'exerçait ; il ne se préoccupait nullement des questions d'argent et ne se souvenait de ce qu'il pouvait attendre de son pinceau que quand il avait à soulager quelque malheureux ou à protéger quelque artiste sans ressources.

On raconte qu'ayant eu à se féliciter de la manière gracieuse dont il avait été reçu dans une maison de campagne des environs de Venise, il crut ne pouvoir mieux témoigner sa reconnaissance à ses hôtes que par un de ses ouvrages. Il fit secrètement, pendant son séjour dans cette villa, un tableau représentant la famille de Darius aux pieds d'Alexandre, et le laissa dans sa chambre en s'en allant. Ce tableau, dans lequel on voyait vingt figures de grandeur naturelle, avait été fait en fort peu de temps et à maintes reprises, mais ce n'en était pas moins un chef-d'œuvre.

Paul Véronèse mourut à l'âge de cinquante-huit ans. Il laissait deux fils, Charles et Gabriel, qui tous deux s'occupèrent de peinture. Charles avait de rares dispositions et eût sans doute égalé son père, si trop d'application au travail n'eût abrégé ses jours. Gabriel s'occupa de son art en amateur seulement ; toutefois il acheva, avec l'aide de son oncle Benoît Caliari, plusieurs tableaux laissés inachevés par Paul Véronèse. Benoît, frère de Paul, avait souvent travaillé avec ce grand artiste ; mais modeste autant que laborieux, il ne songea point à la réputation qu'il pourrait s'acquérir en réclamant la propriété de quelques-unes des œuvres qu'ils avaient faites en commun.

Alexandre Véronèse n'était pas de la même famille. Ce surnom de Véronèse lui fut donné, comme à Paul Caliari, par la ville de Vérone, sa patrie. Un coloris vigoureux, un dessin correct, un pinceau gracieux distinguent les tableaux de cet artiste ; mais on ne peut les comparer à ceux du peintre dont nous venons de retracer l'histoire.

LE GUIDE.

Guido Reni naquit à Bologne en 1575. Daniel Reni, son père, était joueur de flûte et le destina de bonne heure à la musique. Guido fit quelques progrès dans cet art. Il s'y appliquait pour contenter ses parents ; mais il avait beaucoup plus de goût pour la peinture ; et lorsqu'il savait ne pas être observé, il quittait son clavecin et s'amusait à dessiner sur les murs ou sur le parquet des figures, qu'il se hâtait d'effacer dès qu'il entendait du bruit. Il ne put si bien se cacher, qu'on ne finît par savoir à quoi il employait son temps ; Daniel Reni, comprenant qu'il ne ferait jamais de cet enfant qu'un médiocre musicien, et concevant l'espoir d'en faire un grand peintre, le plaça dans l'atelier de Denis Calvart.

Il n'eut point à s'en repentir : de rares dispositions, jointes à un grand amour du travail, firent bientôt du jeune Reni le meilleur élève du peintre hollandais. Denis n'était pas sans talent ; mais il n'avait ni la hardiesse de trait ni la facilité d'exécution que possédait Guido, et au bout de quelques années il se vit dépassé par son élève. Vers ce temps, Louis Carrache, secondé par ses deux cousins Augustin et Annibal, fonda à Bologne une nouvelle école de peinture, qui devait faire concurrence à celle de maître Calvart et professer des principes tout différents.

Denis ne vit pas sans en ressentir un violent dépit la manière des Carrache goûtée par quelques connaisseurs ; il se déclara leur ennemi et menaça de renvoyer honteusement celui de ses élèves qui se permettrait d'imiter ces nouveaux maîtres. Guido cependant avait été frappé du caractère particulier des tableaux sortis de cette école. Denis Calvart s'était attaché à la manière du Caravage, qui avait substitué

à l'étude des beautés de l'antique et des admirables compositions de Raphaël, de Michel-Ange et du Titien, l'imitation servile de la nature. C'était contre cette prétendue réforme que s'élevaient les Carrache : ils voulaient ramener la peinture dans la voie sévère d'où le Caravage l'avait fait sortir, restituer au dessin sa pureté, au coloris son éclat doux et flatteur, et remplacer les bizarreries de l'imagination par des compositions savantes et gracieuses.

Le Guide, que son génie éclairait, comprit que le succès ne pouvait manquer de couronner les efforts des Carrache et devint le secret partisan de leur méthode. Il souffrait avec peine l'amère critique que Calvart faisait de leurs œuvres; toutefois son caractère doux et timide, le respect qu'il portait à son maître l'empêchaient d'en rien laisser voir. Mais à mesure que la réputation des Carrache grandit, la jalousie de Denis s'envenima, et, voyant que ses élèves ne la partageaient pas comme il l'eût voulu, il se permit envers eux de violents reproches, des injures et de mauvais traitements.

A la suite d'une scène comme presque chaque jour il s'en produisait dans l'atelier, le Guide quitta Denis Calvart, en compagnie de l'Albane, son protégé, du Guerchin et de quelques autres jeunes gens. Tous se rendirent à l'école des Carrache, où ils furent admis sans difficulté.

Le talent de Guido ne tarda pas à être apprécié par Louis et Annibal; sachant qu'il serait un jour la gloire de leur école, ils lui prodiguèrent les soins les plus intelligents et les plus affectueux. Le Guide en profita merveilleusement : s'il avait fait des progrès sous la direction de Calvart, il ne pouvait manquer d'étonner ses nouveaux maîtres, dont la méthode lui paraissait aussi simple qu'excellente.

Il n'y avait encore que peu de temps qu'il la suivait quand il fit son tableau d'*Orphée et Eurydice*, tableau qui frappa les amateurs par une composition pleine de noblesse, un coloris frais et vrai, une rare entente du clair-obscur, une touche légère et hardie. Si jeune que fût Guido, on le regarda dès

lors comme un grand artiste, et les Carrache opposèrent ce chef-d'œuvre aux tableaux du Caravage.

Michel-Ange Caravage n'était pas homme à supporter patiemment ce qu'il regardait comme une injure, et la guerre éclata entre les deux écoles. Le Guide, en butte aux tracasseries et aux provocations des partisans de ce peintre, apprit qu'on n'est pas impunément un artiste en renom avant d'être un homme; mais il fit preuve de beaucoup de sagesse et de modération dans plusieurs rencontres et ne répondit aux invectives de ses adversaires qu'en leur disant :

— Je préfère la manière des Carrache à celle du Caravage, parce que j'aime mieux la lumière du jour que les ténèbres de la nuit; je ne m'oppose point à ce qu'il suive ses goûts; qu'il me permette donc d'obéir aux miens.

La justesse de ce raisonnement désarma ses ennemis, qui le laissèrent travailler en paix. Les félicitations obtenues par le Guide l'encouragèrent à en mériter de nouvelles. Il ne se persuada pas, comme il arrive trop souvent aux jeunes gens après un premier succès, qu'il n'avait plus rien à apprendre; il redoubla d'ardeur, au contraire, et, non content d'étudier les œuvres des maîtres, il voulut les copier. Il reproduisit le beau tableau de *Sainte Cécile* envoyé à Bologne par Raphaël, et fit hommage de cette reproduction au cardinal Facchinetti, son protecteur. On s'extasia sur la beauté de cette toile et sur la facilité avec laquelle le jeune artiste avait imité l'incomparable Raphaël; et le Guide ayant envoyé à la même époque deux autres tableaux à Rome, on l'invita à s'y rendre.

Rome, la ville bien-aimée, la véritable patrie des artistes, avait déjà passé bien des fois dans les rêves du Guide; aussi sa joie, en s'y voyant appelé, fut extrême. L'Albane, son ami, l'y avait précédé et s'était lié avec plusieurs peintres célèbres, auxquels il se fit un plaisir de recommander le Guide; car il n'avait point oublié tous les services qu'il en avait reçus pendant son séjour chez Denis Calvart.

Le Josépin accueillit avec faveur Guido Reni, en qui il voyait non-seulement l'ami de l'Albane, mais l'adversaire du Caravage, et se chargea de le présenter aux illustres personnages qui ne le connaissaient encore que par ses œuvres. L'extérieur distingué du jeune artiste, ses manières élégantes, son esprit, sa conversation pleine de charmes, achevèrent ce que la vue de ses tableaux avait commencé, et il ne tarda pas à devenir le peintre à la mode. Tous les salons lui furent ouverts, et ce fut à qui emploierait le premier son pinceau.

Le Josépin, vaincu dans un concours par le Caravage, ne le lui avait point pardonné; jugeant Guido Reni plus capable que lui-même de prendre une revanche de cette défaite, il intrigua auprès du cardinal Borghèse et obtint qu'un *Crucifiement de saint Pierre*, confié d'abord au Caravage, lui fût repris et donné au Guide.

Dès que le Caravage, alors absent de Rome, eut appris ce qui se passait, il accourut et appela en duel le Josépin, qui refusa de se battre, son titre de gentilhomme ne lui permettant pas, dit-il, de se mesurer avec un roturier. Une telle réponse porta au comble la colère du Caravage, dont le caractère était des plus impétueux et des plus difficiles. Il résolut d'aller à Malte, de s'y faire recevoir chevalier servant, et d'ôter ainsi à son ennemi tout prétexte de lui refuser satisfaction. Mais avant de partir, il voulut voir le Guide, contre lequel il nourrissait depuis longtemps un violent dépit, et se permit de l'injurier. Reni lui répondit sur le même ton, et le Caravage, à qui la fureur ôtait la raison, s'empara d'une épée et le blessa gravement au visage.

Après cet exploit, il s'enfuit de Rome, et, ne renonçant point au désir de se venger du Josépin, il courut à Malte, où il obtint, comme il l'espérait, le titre de chevalier; mais après s'être jeté, grâce à son humeur bouillante, dans de tragiques aventures, il mourut misérablement.

Le Guide, guéri de sa blessure, se remit au travail, fut

choisi par le pape Paul V pour décorer sa chapelle privée au palais de Monte-Cavallo, et sut se montrer digne de ce choix. Une *Vue du Paradis*, qu'il peignit sur la voûte, et une *Annonciation*, derrière le maître-autel, charmèrent le pontife, qui ne pouvait se lasser d'admirer la facilité avec laquelle travaillait son peintre et la liberté d'esprit dont il faisait preuve, en soutenant quelque conversation que ce fût sans que son pinceau se ralentît un instant. Presque chaque jour, Paul V allait visiter sa chapelle et prenait plaisir à s'entretenir avec le Guide, comme autrefois Jules II avec Michel-Ange, et Léon X avec Raphaël.

La faveur dont jouissait Guido Reni excita la jalousie de quelques-uns de ses rivaux. Ils le calomnièrent à la cour pontificale, et, étant parvenus à influencer le trésorier du pape, ils causèrent à l'artiste toutes sortes de désagréments. Le Guide, humilié d'être obligé de réclamer le prix de son travail et de le débattre avec un homme dont le mauvais vouloir n'était que trop évident, quitta Rome sans en prévenir personne et retourna à Bologne.

Ses concitoyens le reçurent avec empressement, le remercièrent de s'être souvenu d'eux et lui demandèrent quelques tableaux. Il se rendit à leurs sollicitations et peignit l'*Apothéose de saint Dominique* et le *Massacre des Innocents*. Ces deux toiles n'étaient pas terminées, que le Guide reçut la visite du légat de Bologne, qui venait, de la part du pape, le prier de retourner à Rome.

Paul V avait appris avec autant de peine que de surprise le départ de son artiste favori, et, ne sachant quelle route le Guide avait prise, il avait envoyé dans toutes les directions des courriers chargés de le ramener, après lui avoir promis réparation de tous les torts dont on pourrait s'être rendu coupable envers lui. Mais Reni avait trop d'avance sur ces courriers pour qu'ils pussent le rejoindre; il avait donc paisiblement continué sa route vers Bologne, tandis que le pontife menaçait d'une disgrâce ceux qui avaient osé offenser son

peintre et privaient ainsi Rome d'un talent éminent. Dès qu'il eut reçu la nouvelle de l'arrivée du Guide dans sa ville natale, il écrivit à son légat pour lui ordonner de le renvoyer promptement auprès de lui. Mais le Guide se montra fort peu disposé à céder aux instances du légat, et ce ne fut qu'après d'assez longues négociations qu'il consentit à retourner à Rome.

Dès que les cardinaux en furent informés, ils envoyèrent leurs carrosses au-devant de lui, suivant le cérémonial observé pour l'entrée des ambassadeurs des grandes puissances, et Paul V le reçut avec les témoignages de la plus sincère affection. Il lui accorda une forte pension, lui fit don d'un magnifique équipage, et fit comprendre aux ennemis du peintre qu'il ne serait pas sûr pour eux de tenter à l'avenir quelque chose contre lui.

La chapelle de Monte-Cavallo étant entièrement décorée, le Guide entreprit celle de Sainte-Marie-Majeure et se surpassa lui-même dans cet admirable travail. Sa réputation s'accrut tellement, que, pour obtenir de lui le moindre tableau, il fallait le payer fort cher et avant même qu'il fût commencé. Les princes et les rois se disputaient ses ouvrages, et, quelle que fût sa prestesse, il ne parvenait pas à les satisfaire tous. On peut juger cependant de cette merveilleuse facilité par un seul trait. Le duc Jean-Charles de Toscane lui ayant demandé une tête d'Hercule, il la peignit en moins de deux heures en présence du prince, qui lui donna 60 pistoles, une chaîne d'or et sa médaille.

Hors de son atelier, le Guide était modeste, affable, plein d'indulgence et de bonté ; mais redevenu peintre, il était fier et superbe. Il ne travaillait qu'entouré d'un certain apparat : il était vêtu d'habits magnifiques, et ses élèves, rangés à ses côtés dans un profond silence, écoutaient ses leçons, le regardaient peindre, préparaient sa palette et nettoyaient ses pinceaux. Il ne fixait jamais le prix de ses tableaux, il recevait une récompense et non un salaire. Il eût vécu dans l'o-

pulence, s'il ne se fût laissé entraîner par la passion du jeu, à laquelle il sacrifia des sommes énormes.

De nouvelles contrariétés, œuvre d'une jalousie qui ne se lassait point, engagèrent le Guide à quitter Rome une seconde fois, et ce fut encore à Bologne qu'il se retira. Il y peignit les *Travaux d'Hercule*, quelques autres scènes mythologiques, une *Madone* et une *Annonciation*, qu'on regarde comme ses compositions les plus remarquables. Chacun de ces tableaux avait été commandé par un roi ou un prince souverain. Jamais artiste n'avait joui d'une plus haute réputation. On l'appela à Naples, où des travaux importants lui furent confiés; mais Ribera et les autres peintres napolitains l'ayant fait menacer d'un coup de poignard, s'il ne quittait leur ville, le Guide, qui savait qu'on peut tout craindre des envieux, aima mieux se retirer que de rester en butte à leurs persécutions.

C'est à peu près vers cette époque qu'il commença à s'abandonner à son amour effréné pour le jeu. En peu de temps, la fortune qu'il avait si noblement acquise fut engloutie; il eut recours aux usuriers; et quand cette ressource lui manqua, il reprit son pinceau. Mais comme il lui fallait de l'or, beaucoup d'or, à jeter à cette insatiable passion du jeu, le Guide, perdant ce respect de son talent auquel il n'avait jamais manqué jusque-là, livra, sans souci de sa gloire, à qui les voulut acheter, des peintures que jadis il eût rougi de signer.

Quand la chance lui avait été contraire, ce qui arrivait souvent, quand il avait joué et perdu sur parole quelque somme considérable, il avait hâte de s'acquitter, et on l'a vu, en pareilles circonstances, faire jusqu'à trois tableaux par jour. Tant que le Guide fut jeune et fort, il trouva dans son inépuisable fécondité les moyens de satisfaire ce besoin d'émotions qui devient bientôt toute la vie du joueur; mais quand l'âge et ces émotions mêmes l'eurent affaibli, il s'adressa à ses amis et fit des dettes, qu'il se trouva dans l'im-

possibilité de payer. Ces demandes se renouvelant, ceux qui d'abord lui avaient ouvert leur bourse l'abandonnèrent, et l'artiste, qui eût pu être le plus heureux de toute l'Italie, mourut de chagrin et de misère en 1642.

Les compositions du Guide se distinguent par beaucoup de richesse et de majesté. Son pinceau est léger, moelleux et coulant; sa touche, vive, gracieuse et spirituelle; son dessin, correct; ses draperies sont admirablement jetées; ses têtes, pleines de noblesse et d'expression; et ses carnations, d'une merveilleuse fraîcheur.

Il a laissé à Rome et à Bologne ses œuvres les plus parfaites. Gênes, Modène et Ravenne en possèdent aussi que ne désavouerait aucun maître; enfin on en trouve dans presque tous les musées de l'Europe. Celui du Louvre en compte plusieurs, parmi lesquelles on remarque une *Annonciation* faite pour la reine Marie de Médicis.

Le Guide s'occupait aussi de sculpture, de musique et de gravure. Il a reproduit à l'eau-forte plusieurs sujets de piété peints par Annibal Carrache, le Parmesan et quelques autres artistes; mais on a aussi beaucoup gravé d'après lui. Ses dessins sont très-estimés pour la franchise, la hardiesse, la légèreté de la touche, la beauté des airs de tête et le grand goût des draperies.

LE DOMINIQUIN.

Domenico Zampieri naquit à Bologne, le 21 octobre 1581. Son père était un cordonnier qui, grâce à un travail assidu, s'était acquis une certaine aisance, et qui se fit un bonheur d'élever le fils que Dieu lui avait donné comme étaient élevés les jeunes gens des meilleures familles de Bologne. Domenico profita bien des leçons qui lui furent données et se fit chérir de ses maîtres par une docilité et une douceur

exemplaires. Un bon cœur, un esprit juste, une modestie qui dégénérait quelquefois en une timidité excessive, tel était le caractère de Zampieri. Ses parents crurent ne pouvoir mieux faire que de tourner ses vues vers l'état ecclésiastique, et il ne témoigna aucune répugnance à se soumettre à leur désir.

Mais bientôt une autre vocation se révéla en lui : quelques tableaux des grands maîtres, tableaux qu'il contempla avec un indicible plaisir, lui inspirèrent pour le dessin un goût auquel ne tardèrent pas à céder tous les autres. Ses études littéraires furent un peu négligées; il abandonna la lecture et renonça même aux distractions qu'on aime tant à son âge, pour s'occuper de copier, tant bien que mal, des gravures et des dessins achetés sur les faibles sommes destinées à ses menus plaisirs.

Il ne voulut d'abord rien dire de ce goût, qu'il pensait n'être qu'une fantaisie passagère ; mais quand il se fut assuré que rien ne lui plairait autant que la peinture, il en fit la confidence à son père ; celui-ci, qui l'aimait trop pour le contraindre à quoi que ce fût, le retira du collége et le plaça chez Denis Calvart, peintre hollandais, alors en réputation à Bologne.

Une autre école de peinture s'était élevée depuis quelques années à côté de celle de Denis, c'était celle des Carrache ; mais la réforme tentée par ces jeunes artistes comptait encore peu de partisans, et le père de Domenico préféra confier son fils aux soins du Hollandais.

Deux des meilleurs élèves de Denis, le Guide et l'Albane, l'avaient récemment quitté pour entrer chez les Carrache, et la jalousie de l'étranger contre ses rivaux s'en était de beaucoup accrue. Injuste, comme on l'est toujours lorsqu'on cède aux conseils de l'envie, il déchirait sans pitié les Carrache, critiquait leur manière et niait leur talent. A l'entendre, Louis, Augustin et Annibal étaient d'ambitieux ignorants, et la révolution qu'ils s'efforçaient d'opérer dans

la peinture ne devait aboutir à rien moins qu'à la ruine complète de cet art.

Le jeune Zampieri ne douta pas d'abord que son maître n'eût raison, et il s'appliqua avec zèle à suivre les leçons qu'il en recevait. Mais quand il eut fait assez de progrès pour juger par lui-même du mérite d'un tableau, il étudia ceux de la nouvelle école et trouva que Denis traitait bien sévèrement les œuvres des Carrache. Quant à lui, il y remarqua un dessin correct, un bon coloris, des attitudes nobles et vraies, de belles pensées, et, ce qui manquait surtout à son maître, une fidèle imitation de la nature.

Zampieri se procura secrètement quelques modèles des Carrache et les copia non moins secrètement ; car Denis avait expressément défendu qu'un seul de ces modèles parût dans son atelier. Ce n'était que pendant les absences du maître que Domenico substituait les tableaux de cette école à ceux qu'on lui donnait à copier. Mais un jour que, se croyant seul pour longtemps, il s'était mis à ce travail, Calvart rentra et s'approcha de lui avant que, tout troublé de ce retour inattendu, Zampieri eût pu faire disparaître le modèle prohibé.

Le maître, furieux, lui arracha le tableau, le déchira, le foula aux pieds, et accabla d'injures l'élève, qui, tout confus et n'osant entreprendre de se justifier, résolut de laisser passer cet orage. Mais Denis n'était pas homme à pardonner une telle offense : dès ce jour, Zampieri devint l'objet de sa haine ; il n'eut plus pour lui une parole de bienveillance ou d'encouragement ; loin de là, il affecta de le traiter en toutes rencontres avec mépris et dureté ; il lui prédit qu'il ne serait jamais qu'un barbouilleur et le fit cruellement souffrir.

Malgré sa douceur et sa patience, Domenico, las de se voir en butte à des tracasseries et à des reproches continuels, regrettait fort de n'être pas entré chez les Carrache plutôt que chez cet homme violent, auquel on ne pouvait

faire entendre raison ; mais il n'osait le quitter et taisait à son père tout ce qu'il était obligé d'endurer. Un jour pourtant, Denis, plus irrité encore que d'habitude contre ses adversaires, peut-être parce qu'il ne pouvait méconnaître leur mérite, se permit de les critiquer avec la plus grande amertume, et, suivant sa coutume, après avoir épanché la bile qu'il nourrissait contre les Carrache, il invectiva Zampieri.

— Pardonnez-moi, dit avec calme le timide élève, je n'ai pas voulu vous offenser ; je croyais que, pour devenir un artiste, il est bon d'étudier les œuvres de plusieurs maîtres, afin de chercher à imiter ce que chacun d'eux a de bon.

La réponse était juste ; mais précisément parce qu'il la trouvait telle, Calvart entra en fureur, et, à défaut de meilleurs arguments à opposer à son élève, il saisit un chevalet et l'en frappa. C'était plus que n'en pouvait supporter Domenico : il quitta l'atelier, les larmes aux yeux, et rentra chez son père, auquel il ne put cacher le sujet de sa tristesse. Zampieri, indigné, lui reprocha doucement de ne s'être pas plaint plus tôt, et se rendit chez Louis Carrache, pour le prier de se charger de son fils.

Dès le lendemain, Domenico s'y présenta et fut reçu avec d'autant plus d'affection qu'il avait plus souffert pour la cause de ses nouveaux maîtres. Louis surtout le prit en amitié, et, à cause de sa douceur, de sa timidité, de son apparence faible et chétive, il lui donna le surnom de Domenichino (petit Dominique), surnom qui lui est resté.

Les Carrache enseignaient avec zèle, mais avec bonté, et sous leur direction le Dominiquin fit de sensibles progrès. Toutefois ce n'était pas un de ces artistes qui n'ont presque pas besoin de leçons, qui devinent, sans qu'on les leur explique, les secrets de l'art ; son génie était plus froid, plus réfléchi ; il demandait à être fécondé par l'étude et le travail. Louis Carrache était bien le maître qui convenait à cet élève ;

car lui-même avait été dans sa jeunesse accusé d'incapacité ; il prit donc à tâche de l'encourager et de lui inspirer une certaine confiance en ses propres forces.

Il n'y réussit pas d'abord, et un concours ayant été proposé quelque temps après son admission dans l'atelier, le Dominiquin s'excusa d'y prendre part. Toutefois, comme ce n'était point par paresse qu'il refusait de concourir, il fit, comme les autres élèves, le tableau demandé. Le jour fixé pour la distribution des récompenses étant arrivé, l'ouvrage de chacun fut sérieusement examiné par les trois Carrache, et Louis, aux soins duquel Zampieri était spécialement confié, lui dit qu'il avait eu tort de ne pas vouloir essayer ses forces. Le Dominiquin rougit, s'éloigna un instant et reparut portant un tableau, qu'il présenta en tremblant à son professeur.

A peine Louis y eut-il jeté les yeux, qu'il le jugea digne d'être présenté à Augustin, à Annibal et aux amateurs qui s'étaient joints à eux pour décider du mérite des concurrents. Tous les ouvrages furent étudiés de nouveau et comparés à celui du Dominiquin, auquel la préférence fut unanimement accordée. Ce triomphe combla de joie le jeune artiste, mais n'altéra nullement sa modestie.

Au nombre des élèves de Louis Carrache était l'Albane. Charmé des bonnes qualités du Dominiquin, il se lia avec lui d'une étroite amitié, et dès lors il ne manqua plus rien au bonheur de Zampieri. Mais ce bonheur devait peu durer : l'Albane, plus âgé que lui de quelques années, quitta l'école des Carrache et partit pour Rome, où l'appelait un ardent désir d'étudier les œuvres des grands maîtres. Il y retrouva Annibal Carrache et dut à ce peintre quelques commandes qui le firent connaître. Il n'oublia cependant pas son ami, et, après une année de séjour à Rome, il lui envoya plusieurs dessins qu'il avait faits d'après Raphaël.

Le Dominiquin fut émerveillé des progrès de l'Albane et résolut, lui aussi, de se rendre dans la ville qui possédait

de si admirables chefs-d'œuvre. L'Albane le vit, un jour, arriver sans en avoir été prévenu ; mais il l'accueillit avec joie, le présenta à Annibal, et celui-ci, en souvenir du temps que le Dominiquin avait passé sous la direction de Louis, l'admit à partager ses travaux. Zampieri apprécia le service que lui rendait son ami et lui voua la plus vive reconnaissance ; car sa timidité l'eût, sans ce secours, empêché de trouver quelque protecteur à Rome, où il arrivait inconnu.

Annibal Carrache peignait les fresques de la galerie Farnèse, magnifiques pages que l'artiste eut la douleur de se voir marchander, lorsqu'il les eut terminées ; mais il travaillait alors avec enthousiasme, et le Dominiquin, heureux de recevoir les conseils d'un tel maître, savait les mettre à profit. Tout le temps qu'il n'employait pas au palais Farnèse, il le passait au Vatican devant les sublimes compositions de Raphaël et de Michel-Ange ; c'était là sa seule distraction.

De grands succès ne pouvaient manquer de récompenser tant d'amour du travail, et un tableau de la *Mort d'Adonis,* confié par Annibal au pinceau du jeune homme, produisit une vive sensation dans le monde des artistes et des connaisseurs. Le Dominiquin se plaçait tout d'un coup, par cette œuvre, au premier rang des peintres que Rome comptait alors ; mais il n'eut pas le loisir de jouir en paix d'une réussite que sa modestie l'avait empêché de rêver : une basse envie lui suscita de nombreux ennemis, et il se trouva en butte à des persécutions de tout genre. L'Albane seul lui resta fidèle, le consola, l'encouragea, et s'efforça de lui faire prendre en mépris les injures de ceux auxquels sa naissante réputation portait ombrage. La modération du Dominiquin fut admirable, mais son bon cœur fut cruellement froissé de voir se tourner contre lui ceux qu'il regardait presque déjà comme des amis.

Augustin Carrache, jaloux comme beaucoup d'autres de ce

nouvel astre qui s'élevait, se rangea parmi les ennemis du Dominiquin et ne lui épargna pas les railleries. La réflexion, la lenteur que le jeune homme apportait au travail, fournirent à Augustin l'idée de le surnommer *le Bœuf*, et il ne se servit plus, soit en parlant de lui, soit en l'interpellant, que de ce surnom injurieux. Annibal Carrache était rarement d'accord avec Augustin, son frère, quoiqu'il l'aimât beaucoup ; il prit la défense du Dominiquin, dont il entrevoyait l'avenir, et dit un jour à Augustin, qui se permettait envers Zampieri cette grossière appellation :

— Si Dieu nous donne encore quelques années de vie, à moi et à toi, mon frère, nous verrons le champ de la peinture fertilisé par ce bœuf, qui trace si laborieusement son sillon.

Lors de l'apparition de la *Mort d'Adonis*, le Bolonais Agucchi avait recommandé au cardinal son frère le jeune Zampieri, et le cardinal avait promis de le protéger ; mais les discussions élevées par les envieux sur le mérite de ce tableau refroidirent ses bonnes dispositions et lui firent ajourner l'exécution de ses promesses. Il fallut qu'un nouvel ouvrage vînt mettre au grand jour le talent du Dominiquin : la *Délivrance de saint Pierre* fut admirée, et le cardinal Agucchi confia à l'artiste, un instant méconnu, la décoration de la chapelle de Saint-Onuphre.

Le Dominiquin s'en acquitta à merveille et se montra de jour en jour plus digne de la protection qui lui était accordée. Il produisit successivement plusieurs pages fort remarquables : *Suzanne et les Vieillards*, le *Ravissement de saint Paul*, un *Saint François* et un *Saint Jérôme*.

Annibal Carrache étant mort vers cette époque, le Dominiquin, chargé de lui ériger un tombeau, en donna le plan, y fit lui-même quelques sculptures, et peignit au-dessus du monument le portrait de celui qui avait été son maître et son ami.

La réputation du jeune artiste allait croissant : le cardinal

Aldobrandini le choisit pour décorer son palais du Belvédère ; et quelque temps après, le cardinal Odoard lui demanda, pour l'abbaye de Grotta-Ferrata, quelques scènes de la vie de saint Barthélemy. Pendant qu'il s'occupait de ce travail, il eut occasion de voir dans quelques-uns des salons où il était admis une jeune fille dont la candeur et la modestie lui plurent ; il résolut de la demander en mariage. N'osant encore se déclarer, il attendit que sa position fût plus sûre, afin de n'avoir point à redouter un refus ; mais, voulant donner à celle qu'il regardait déjà comme sa fiancée une preuve de ses sentiments, il la plaça, en costume de page, dans un de ses tableaux. La ressemblance était si frappante, que le nom de la jeune fille circula de bouche en bouche, et ses parents, au lieu d'en être flattés, comme l'avait trop naïvement supposé le Dominiquin, s'en indignèrent, et, employant auprès du cardinal Odoard leur influence et celle de leurs amis, ils obtinrent le renvoi de l'artiste.

Heureusement pour le Dominiquin, l'Albane était encore à Rome. Il reçut la confidence des nouveaux chagrins de son ami, et, cette fois encore, les adoucit en les partageant. Il fit donner au Dominiquin une partie des peintures à exécuter au château de Bassano, et celui-ci fit preuve d'un si rare talent, qu'on lui confia la direction des fresques de la chapelle de Saint-André.

Là, il se trouva en concurrence avec le Guide, qu'il avait vu jadis dans l'école des Carrache. Le Dominiquin peignit un *Saint André battu de verges,* et le Guide un *Saint André en prières.* L'œuvre du Guide fut jugée supérieure à celle de son émule et payée 400 écus, tandis que Zampieri n'en reçut que 150. Cet échec fut très-pénible au Dominiquin, qui, sans prétendre l'avoir emporté sur le Guide, se flattait du moins de l'avoir égalé. Il résolut de quitter une ville où l'on appréciait si mal son talent et de retourner à Bologne. Il était prêt à partir, lorsqu'on lui commanda pour le maître-autel de San-Girolamo della Carità la *Communion de saint Jérôme.* Il

reprit son pinceau, et, animé du désir de prendre enfin une éclatante revanche de l'injustice qui le poursuivait, il se surpassa lui-même et produisit une œuvre digne d'être placée auprès de celles des plus grands maîtres. Chacun voulut voir la *Communion de saint Jérôme,* et tous les connaisseurs exempts de passion déclarèrent que cette admirable page pouvait être comparée à la *Transfiguration* de Raphaël.

En présence d'un tel succès, l'envie se tut un instant, écrasée par l'impossibilité de contester la beauté de cette sublime composition ; mais bientôt s'enhardissant, elle commença de murmurer tout bas que cette œuvre n'était qu'une copie ; que si le Dominiquin avait réussi dans la peinture, l'idée n'était pas de lui, et qu'il l'avait empruntée à Augustin Carrache, l'un de ses anciens ennemis. Augustin avait, en effet, traité ce sujet ; mais le Dominiquin l'avait de beaucoup surpassé, et il n'existait entre leurs deux tableaux que l'analogie qu'on trouve entre ceux des différents maîtres qui ont retracé les mêmes scènes : ainsi la *Sainte Famille* ou l'*Adoration des Mages*.

Le *Saint Jérôme* du Dominiquin, reproduit par la gravure, se répandit dans toute l'Europe ; la réputation du peintre menaçant d'obscurcir celle de ses persécuteurs, Lanfranc, qui, malgré son incontestable talent, s'était rangé parmi les adversaires de Zampieri, fit graver aussi le tableau d'Augustin Carrache, afin de diminuer, par la comparaison qu'on en ferait, la gloire du Dominiquin.

Profondément affligé de ces menées et de la haine vivace qu'elles prouvaient, notre artiste, qui ne se souvenait pas d'avoir jamais fait de mal à personne et qui ne demandait qu'à aimer ses rivaux, fut sur le point de laisser le champ libre à leurs calomnies et d'aller vivre inconnu dans quelque retraite éloignée ; mais, quoique travaillant beaucoup, il n'avait pu que suffire bien modestement à ses besoins, et il n'eût pu même payer son voyage. Il voyait couvrir d'or les toiles des autres artistes, et lui ne recevait qu'un modique

salaire. La *Communion de saint Jérôme*, qui est encore regardée aujourd'hui comme un des chefs-d'œuvre de la peinture, ne lui avait été payée que 50 écus. Il fut donc obligé de lutter contre le découragement qui s'emparait de son cœur et de demander au travail sa seule consolation.

Chargé des fresques de la chapelle Sainte-Cécile, dans l'église Saint-Louis des Français, il y déploya un si rare talent, qu'on le supplia de décorer la cathédrale de Fano. Le Dominiquin désirait trop vivement quitter Rome pour ne pas accueillir avec joie les propositions qui lui étaient faites ; il partit, heureux d'échapper, pour quelque temps du moins, aux tracasseries sans nombre qui faisaient de sa vie un perpétuel tourment.

Reçu à Fano par la famille Nolfi avec toute la distinction due à son mérite, il se mit à l'œuvre avec une sérénité d'esprit qu'il n'avait pas goûtée depuis bien des années. Son œuvre s'en ressentit : la suite des fresques représentant l'histoire de la Vierge, dont il orna la cathédrale de Fano, respire quelque chose de la béatitude céleste. Les années qu'il consacra à ce travail furent les plus heureuses de sa vie, et il ne les oublia jamais. Le calme dont il jouit pendant ces années lui ayant rendu ses doux souvenirs d'enfance, il voulut, en quittant Fano, revoir sa ville natale. Il espérait que ses concitoyens, lui rendant justice, l'accueilleraient comme un artiste dont ils pouvaient être fiers. Il n'en fut rien : Bologne réservait toutes ses sympathies pour un autre de ses enfants, pour le Guide, qui y était revenu entouré d'un luxe princier, tandis que le Dominiquin y rentrait pauvre comme il en était sorti.

Après cette nouvelle déception, il retourna à Rome ; mais il y était à peine arrivé, qu'une noble famille bolonaise le rappela dans sa patrie pour le charger d'un grand tableau destiné à l'église San-Giovanni in Monte. Ce tableau devait représenter la Vierge du Rosaire. Pendant qu'il y travaillait, les seigneurs de Ratta, ses nouveaux protecteurs, le présen-

tèrent aux parents d'une jeune fille nommée Marsibilia Barbetti. Le Dominiquin, séduit par les bonnes qualités de Marsibilia autant que par sa rare beauté, la demanda en mariage. De son côté, la jeune fille, flattée du talent de Zampieri et plus touchée encore de ses chagrins, consentit à se charger de les lui faire oublier.

Une dot assez considérable avait été promise à la fiancée; mais quand il fallut la payer, des difficultés s'élevèrent, et le Dominiquin, obligé de soutenir un procès contre la famille de sa femme, ne recueillit, après le gain de sa cause, que quelques débris de la fortune qu'elle devait posséder. Il s'en consola facilement toutefois : Marsibilia était une bonne et dévouée compagne; pleine de respect et de tendresse pour l'artiste, elle relevait son courage en lui faisant entrevoir un meilleur avenir, et elle savait lui rendre si agréable son modeste intérieur, que, s'il désirait la richesse et la réputation, c'était seulement pour lui en faire hommage.

Deux enfants vinrent encore ajouter à sa félicité, et Zampieri, se rappelant ses longues années de souffrance et d'isolement, rendait grâces à Dieu d'avoir enfin pris pitié de lui, quand ces deux enfants, son orgueil et sa joie, lui furent enlevés. Ce coup fut affreux pour le pauvre père, et il fallut que Marsibilia imposât, pour le consoler, silence à sa propre douleur. Elle essaya de reporter les pensées de l'artiste vers la gloire, qu'il commençait à oublier pour le bonheur, et l'engagea à retourner à Rome.

Le Dominiquin céda à ses instances. Grégoire XV, qui l'aimait beaucoup et qui, avant de parvenir au trône pontifical, avait été le parrain de l'un de ses fils, lui fit le plus gracieux accueil. Sur la recommandation du pontife, le cardinal Montalte, qui venait de faire bâtir l'église de Saint-André della Valle, choisit Zampieri pour la décorer. L'artiste, qui avait besoin de se distraire, se livra tout entier à ce travail, et une admiration enthousiaste salua l'apparition de ses belles fresques. Depuis que Raphaël était mort, on n'avait rien vu

de plus parfait. Les *Quatre Evangélistes* et un tableau du *Martyre de sainte Agnès* se faisaient surtout remarquer par d'éminentes qualités. Le pape voulut lui-même féliciter le Dominiquin, et tout ce que Rome comptait d'illustres personnages imita Grégoire XV.

Zampieri, touché de ces preuves d'intérêt, se promettait de prouver qu'il en était digne, en couronnant ces beaux travaux par quelque chose de mieux encore. Il rêvait pour la coupole de Saint-André une composition qui surpassât tout ce qu'il avait fait jusque-là ; il y rêvait nuit et jour. Mais quand il crut l'avoir trouvée et que, tout fier déjà du succès, il voulut se mettre à l'œuvre, il apprit que Lanfranc s'était fait donner par le cardinal les peintures du dôme. Plus attristé que surpris de ce nouveau contre-temps, le Dominiquin ne chercha point à se venger du tort qui lui était fait ; il avait tant souffert déjà, que la résignation commençait à lui devenir facile. Le pape, informé de ce qui se passait, voulut le dédommager de cette injustice et lui donna l'intendance des palais et des bâtiments du saint-siége. Il se distingua dans cet emploi, car il était aussi bon architecte que bon peintre ; mais la mort de Grégoire XV le lui fit perdre ; et le Dominiquin, n'ayant plus à Rome que des envieux, attendit avec impatience que quelque commande importante d'une autre ville lui permît de s'en éloigner.

Un jour, il rentra tout joyeux et prévint sa femme qu'elle eût à faire ses préparatifs de départ.

— Tu as donc reçu quelque bonne nouvelle ? lui demanda Marsibilia.

— Une excellente. On m'appelle à Naples pour décorer le dôme de Saint-Janvier.

— A Naples ! fit la jeune femme en pâlissant.

— Oui, à Naples ; et juge de ma joie : la coupole de Saint-Janvier, beaucoup plus vaste que celle de Saint-André, me permettra de donner un libre essor aux idées que j'avais conçues et de prouver à ceux qui m'ont préféré Lanfranc

combien ils ont eu tort. Mais qu'as-tu donc, mon amie? et pourquoi ne partages-tu pas mon allégresse?

— Tu oublies, répondit doucement Marsibilia, qu'à Naples, plus que partout ailleurs, tu as à redouter la jalousie qui t'a toujours poursuivi.

— Non, je n'oublie rien. Je sais que les peintres napolitains ont juré de ne permettre à aucun étranger de venir leur disputer la palme ; mais puisque je ne fais que me rendre aux sollicitations qui me sont adressées, ils n'ont aucun reproche à me faire. D'ailleurs, ici, tu en conviens toi-même, j'ai des ennemis ; pourquoi donc la crainte d'en rencontrer d'autres à Naples m'empêcherait-elle d'y entreprendre un ouvrage digne de moi?

— Tu sais si je désire ta gloire, reprit Marsibilia; mais, sans que je puisse me rendre compte de ce que j'éprouve, je suis persuadée que ce voyage te sera funeste. Renonces-y, je t'en conjure, si ce n'est pour ta sécurité, que ce soit du moins pour l'amour de ta femme et de ta fille, dont tu es l'unique appui.

Les instances de Marsibilia furent vaines. Ne pouvant rien obtenir de l'artiste, elle voulut du moins l'accompagner à Naples. La suite justifia ses pressentiments. A la nouvelle que le Dominiquin allait entreprendre les peintures du dôme de Saint-Janvier, les peintres napolitains, à la tête desquels se trouvait Ribera, s'engagèrent à abreuver le nouveau venu de tant d'humiliations, à lui susciter tant d'embûches, qu'il dût bientôt abandonner son œuvre.

Personne n'était plus patient que le Dominiquin ; il ferma les yeux sur les persécutions dont il était l'objet, et, ne voulant pas s'abaisser à lutter contre la malice de ses rivaux, il ne s'occupa que de son travail. Chaque jour des menaces lui étaient faites ; il n'en tenait nul compte ; mais, ayant échappé comme par miracle au poignard des *bravi*, payés pour l'assassiner, il quitta Naples. Sa femme et sa fille devaient aller le rejoindre dans un bref délai. Il les attendit en vain : on

n'avait pas voulu les laisser partir, on voulait qu'il achevât la coupole. Dès qu'il l'eut appris, il revint, ne pouvant vivre loin de ces deux chères affections de son cœur. Il reprit ses pinceaux, bien décidé, quoi qu'il pût arriver, à ne les déposer qu'après avoir terminé son travail.

Tant de résolution étonna ses ennemis, sans les déconcerter ; ils gagnèrent, à force d'argent et de belles promesses, l'ouvrier chargé de préparer l'enduit sur lequel peignait le Dominiquin. Des cendres furent mélangées par lui à la chaux et au sablon ; et quand l'artiste eut longtemps travaillé, il s'aperçut que de nombreuses gerçures sillonnaient sa fresque.

Qu'on juge de son désespoir ! Tout était à refaire. Il ne savait à quoi attribuer ce malheur ; mais il y reconnaissait la main de ses rivaux, et il lui était permis de craindre qu'ils ne trouvassent quelque nouveau moyen de lui nuire. Quand il se fut assuré de la trahison commise par l'ouvrier qu'il employait, il ne voulut plus permettre que personne approchât de lui ; il confectionna lui-même ses enduits, les posa, et broya ses couleurs. Seul, enfermé dans l'église, il répara de son mieux l'œuvre ainsi endommagée ; mais sa santé, déjà fort altérée par ce qu'il avait souffert, se ressentit de ce nouveau chagrin et du surcroît de travail qu'il s'imposait.

Il était à peine rétabli, que, secrètement averti qu'on avait résolu de l'empoisonner, il dut s'astreindre à préparer lui-même sa nourriture. Peu soucieux d'une vie qui n'avait été qu'une longue suite de peines, il tenait cependant à la conserver assez pour terminer son œuvre. Mais de quelque précaution qu'il s'entourât, quelque peine qu'il prît pour se soustraire aux mauvais desseins formés contre lui, la tradition assure qu'il succomba au poison versé par une main mercenaire. Si la tradition se trompe sur ce détail, on peut du moins affirmer que les soucis et les chagrins hâtèrent sa fin, et ses ennemis n'en restent pas moins responsables de sa mort.

Toutefois on eût dit que ce n'était pas encore assez pour leur haine. Ils critiquèrent injustement les travaux commencés, et Lanfranc, chargé de les achever, intrigua tant, qu'il obtint l'autorisation de faire gratter tout ce qu'avait peint son prédécesseur. Non contents de cet outrage à la mémoire du Dominiquin, les artistes napolitains firent conseiller au vice-roi espagnol d'exiger la restitution des sommes touchées par le malheureux peintre, et l'on a honte de dire que cet ignoble conseil fut suivi.

Peu d'artistes ont été aussi constamment en butte à la souffrance que le Dominiquin ; et s'il est vrai que l'envie s'attache aux grands talents, le nombre de ceux qui peuvent prétendre l'emporter sur lui est bien petit. La postérité du moins lui a rendu justice, et son mérite, si longtemps contesté, a été reconnu. Le Poussin, admirant ses nombreux ouvrages, l'a nommé le peintre par excellence.

On ne peut rien voir de mieux raisonné que ses compositions : les passions y sont exprimées avec une parfaite vérité ; son dessin est pur ; ses attitudes, bien choisies ; ses airs de tête, d'une simplicité et d'une variété étonnantes ; ses draperies, jetées avec beaucoup de grâce ; son coloris, frais et suave. Ses fresques sont encore plus estimées que ses tableaux à l'huile ; tout y est étudié avec un soin extrême, la plus heureuse harmonie y règne, et rien n'y trahit la fatigue ; car le Dominiquin, toujours maître de son sujet, avait résolu d'avance toutes les difficultés d'exécution qu'il pourrait rencontrer. Aimant peu le monde, où d'ailleurs son extérieur simple et dénué d'agréments l'empêchait de réussir, il cherchait à se suffire à lui-même. Après avoir employé de longues heures au travail, il se délassait par une promenade dans la campagne, et, tout en donnant à son corps cet exercice salutaire, il s'occupait encore des sujets qu'il avait choisis. Son désir de rendre ses tableaux vrais était si grand, qu'il se servait de modèle à lui-même et se livrait à la

gaîté ou à la tristesse, selon les sentiments qu'il avait à reproduire.

Bon, humain, généreux par caractère, il ne laissa jamais approcher de son cœur la haine ni le désir de la vengeance, et il avait coutume de dire qu'il aimait mieux être victime que bourreau.

Il mourut à l'âge de soixante ans.

RIBERA.

Joseph Ribera, né à Xativa, près de Valence, en 1588, fut destiné d'abord à la carrière militaire, que son père avait suivie, et fut envoyé de bonne heure à Valence pour y faire ses études. Doué d'une grande intelligence, il fit de rapides progrès, et déjà ses maîtres rêvaient pour lui un brillant avenir, quand tout à coup il prit en dégoût ses études pour ne plus s'occuper que de dessin et de peinture.

Son père, qui le voyait à regret s'engager dans cette voie, essaya de l'en détourner; mais Ribera lui déclara qu'il ne serait jamais qu'un pauvre docteur et un mauvais soldat, si l'on contraignait sa vocation; tandis que si on le laissait libre de la suivre, il était sûr de devenir un grand peintre; et, malgré son jeune âge, il le disait avec tant de conviction, avec une si ferme confiance en lui-même, que son père en fut frappé et lui permit de quitter l'université, pour entrer dans l'atelier de Francisco Ribalta.

Sous la direction de cet habile maître, Joseph, qui avait réellement un goût décidé pour les arts, ne tarda pas à se distinguer, et Ribalta l'admit à partager ses travaux. L'ambition de Ribera eût dû se trouver satisfaite; mais à mesure qu'il devenait peintre, un ardent désir d'admirer les chefs-d'œuvre de l'Italie, dont il avait entendu vanter la beauté, se développait dans son cœur, et, au moment où Ribalta se fé-

licitait d'avoir trouvé dans cet élève un successeur, Joseph lui annonça son prochain départ. Son frère aîné, qui allait prendre dans le royaume de Naples le commandement d'une compagnie de cavalerie, eut beaucoup de peine à le décider à l'attendre. Toutefois, Joseph se rendit à ses instances, et ils quittèrent ensemble leur patrie.

Tout alla bien d'abord, le voyage parut charmant aux deux jeunes gens; mais l'officier ayant été fait prisonnier dès la première rencontre, Joseph, resté seul, sans appui, sans ressource aucune, dans un pays étranger, ne put s'empêcher de regretter l'Espagne, qu'il avait si joyeusement abandonnée. Cette faiblesse dura peu : dans un corps d'enfant, Ribera avait le cœur d'un homme; il ne songea pas à retourner auprès de sa famille. Il était venu en Italie pour voir les merveilles de Rome, il voulut aller à Rome. Il prit à pied le chemin de cette ville, mendiant le long de la route, quand la faim le pressait trop cruellement, et dormant à la belle étoile. Il y arriva exténué de fatigue et couvert à peine de quelques misérables haillons.

Se présenter ainsi chez un artiste, c'était s'exposer à un affront inévitable, et Ribera était trop fier pour s'y hasarder. Il vécut à Rome comme il avait vécu en s'y rendant; il lui fallait d'ailleurs bien peu de chose : quelques croûtes de pain, quelques légumes jetés au coin d'une borne lui suffisaient. Il passait ses journées à étudier dans les églises les œuvres des maîtres ou à dessiner dans la rue même ce qui lui paraissait mériter son attention.

Le cardinal Borgia se rendant, un jour, en grand équipage au Vatican, l'aperçut occupé à reproduire en petit la fresque qui ornait la façade d'un palais. Il ordonna à ses gens d'arrêter et d'amener auprès de lui ce petit mendiant.

Ribera s'avança jusqu'au carrosse de Son Eminence.

— Que fais-tu là? lui demanda le cardinal.

— Je dessinais, Monseigneur, répondit Joseph.

— Tu es donc artiste?

— Non, Eminence; mais je le deviendrai. Je n'ai quitté que pour cela ma famille et mon pays.

— En effet, tu es étranger.

— Je suis Espagnol, Monseigneur.

— Et tu n'as à Rome ni ami ni protecteur?

— Votre Eminence ne le voit que trop, répondit le jeune homme en jetant un regard ironique et piteux sur ses misérables vêtements.

— Veux-tu me montrer ton esquisse?

— La voici.

— Mais, en vérité, c'est fort bien! s'écria le cardinal, après avoir examiné l'ébauche. Tu as trop de talent pour qu'on t'abandonne. Dès aujourd'hui tu fais partie de ma maison.

Sur un signe de leur maître, le cocher fouetta ses chevaux, et un valet de pied, s'approchant de Ribera, lui offrit de le conduire au palais Borgia, ce qu'il accepta avec autant d'orgueil que de joie; car il savait que de puissants personnages s'étaient de tout temps fait honneur d'offrir aux artistes une royale hospitalité.

Ribera n'oubliait qu'une chose : c'est que, comme il l'avait dit lui-même au prélat, s'il comptait bien devenir un peintre célèbre, il ne l'était pas encore. Il espérait trouver des respects, il ne rencontra que de la bonté; il rêvait une place dans le salon et à la table du cardinal, on ne lui ouvrit que l'antichambre et l'office. Son orgueil, déjà bien grand, en fut cruellement blessé; mais il avait tant souffert de la misère, qu'il se laissa aller, pendant quelque temps, à profiter du bien-être inattendu qui lui arrivait. Le cardinal l'avait engagé à continuer ses études et lui laissait la libre disposition de tout son temps. Rien n'eût été plus facile au jeune homme que de profiter de sa paisible position pour travailler à son avenir. C'était bien ce qu'il voulait faire; mais il différa pendant quelques jours à reprendre son pin-

ceau ; puis des semaines s'écoulèrent, et enfin des mois, sans qu'il se fût remis courageusement au travail.

Plus réfléchi qu'on ne l'est ordinairement à son âge, Ribera comprit qu'il avait besoin, pour soutenir son énergie, d'une lutte avec la misère, et que c'en était fait de ses brillantes espérances, s'il s'endormait plus longtemps dans cette opulence d'emprunt.

— Il ne sera pas dit que j'aurai quitté ma patrie pour n'arriver à être ici qu'un valet! s'écria-t-il, après avoir mûrement pensé à ce qu'il devait faire. Je reprendrai mes pauvres vêtements et ma vie d'autrefois ; j'aime mieux des haillons qu'une livrée. Vive ma joyeuse misère! J'avais faim quelquefois, j'étais libre toujours....

Ce parti pris, Ribera le mit sans retard à exécution. Quittant le palais Borgia, il reprit son existence vagabonde; mais il ne mendia plus. Il avait appris à connaître la ville et les ressources qu'elle offrait. Un brocanteur lui achetait pour quelques menues pièces de monnaie tout un cahier de dessins, et ce misérable salaire suffisait à Ribera jusqu'à ce qu'il en eût gagné un nouveau. Il arrivait souvent que, sans qu'il eût besoin de s'adresser au marchand de bric-à-brac, qui le traitait si mal, il trouvait à se défaire de ses croquis : quelque enfant riche, les voyant étalés autour de lui, s'en éprenait, et ils étaient alors payés plus généreusement.

Le hasard l'ayant ainsi servi deux ou trois fois, Ribera acheta des pinceaux, des couleurs, et tira meilleur parti de ses ouvrages. Il commençait à se faire connaître, du moins des jeunes gens dont la position ne s'éloignait pas trop de la sienne. Ne sachant point son véritable nom, ils l'appelaient *lo Spagnoletto*, le petit Espagnol, et c'est encore sous ce surnom de l'Espagnolet que Ribera est aujourd'hui le plus connu.

A force de patience, de travail et d'économie, Joseph, qui grandissait et commençait à avoir honte de sa misère, par-

vint à se vêtir convenablement ; ce grand obstacle levé, il songea à se faire admettre dans l'atelier d'un maître. Les belles œuvres de Raphaël et de Michel-Ange avaient excité son enthousiasme ; mais ces grands génies n'étaient plus, et parmi les peintres alors en réputation à Rome, le Caravage était celui qui, en raison de sa manière fière, hardie et même quelque peu extravagante, lui plaisait le plus.

Il se présenta chez cet artiste, et, lui montrant ce qu'il avait fait, sans autre maître que la nature, il le pria de le recevoir au nombre de ses élèves. Le Caravage reconnut dans les ouvrages de Ribera d'excellentes dispositions. Le jeune homme, mis en confiance par ce bienveillant accueil, lui ayant raconté toute son histoire, le caractère du petit Espagnol sourit au peintre, qui était lui-même d'humeur fort aventureuse. Ribera devint son disciple et ne fut pas le moins fougueux de ses partisans. Il saisit parfaitement la manière de ce peintre et l'imita si bien, que, quand le Caravage mourut, il fut impossible de distinguer les tableaux de ce maître de ceux de l'Espagnolet.

Ribera n'avait pas encore vingt ans alors. N'ayant rien perdu de cette soif de tout voir et de tout étudier qui l'avait amené à Rome, il se rendit à Parme, où le Corrége a laissé de magnifiques ouvrages. Le style du Corrége, dont le caractère distinctif est une grâce inimitable, impressionna vivement Ribera, habitué à l'énergie sauvage de celui de son défunt professeur. Saisi d'enthousiasme à la vue de ces immortelles pages, il ne se contenta pas de les admirer, il les copia avec une si patiente attention, qu'il parvint à en reproduire la suave beauté. Il reconnut ce qu'il y avait de faux et d'outré dans le genre mis à la mode par le Caravage ; il garda de ce maître une touche large et puissante, un coloris vigoureux, beaucoup de feu et de hardiesse ; mais il parvint à tempérer ces qualités, que le Caravage avait fait dégénérer en défauts, par quelque chose de doux, de mélancolique, de gracieux,

emprunté à l'étude intelligente et approfondie des compositions du Corrége.

Heureux de ce succès, il revint à Rome, ne doutant pas que son talent, qui venait de se révéler sous un nouveau jour, ne lui valût une réputation brillante, ou tout au moins une fortune honnête. Il se trompait : ses amis et les marchands auxquels il avait eu affaire avant son départ se montrèrent plus surpris que satisfaits des progrès qu'il avait faits, et lui conseillèrent de revenir à la méthode du Caravage, qui ne pouvait manquer de lui être beaucoup plus avantageuse.

Pour se soustraire à leurs importunes sollicitations et peut-être aussi à celles de la nécessité, car il commençait à reconnaître que son nouveau style ne serait pas goûté à Rome, il partit pour Naples, riche encore d'illusions, mais si léger d'argent, que, ne pouvant payer l'hôtelier chez lequel il était descendu, il fut obligé de lui laisser son manteau en gage. La misère, qu'il avait oubliée depuis quelques années, revint l'assaillir, et il eut d'autant plus de peine à la supporter, qu'il avait la conscience de son mérite, et qu'avec la volonté de le produire, il n'en trouvait pas l'occasion. Enfin, après avoir longtemps parcouru la ville, demandant partout du travail, il rencontra un marchand de tableaux qui, touché de son dénûment autant que les autres en avaient été effrayés, lui fournit ce qu'il lui fallait pour peindre et promit de l'occuper, si réellement il avait quelque talent.

C'était tout ce que souhaitait Ribera. Il commença par un portrait, et l'honnête marchand, reconnaissant que l'artiste ne s'était pas vanté, le paya bien, lui procura de l'ouvrage et devint son protecteur ; bientôt même il lui donna sa fille en mariage.

La position de l'Espagnolet, si longtemps pauvre et méconnu, changeait enfin. La fortune et les relations de son beau-père lui fournirent le moyen de répandre ses œuvres,

à la perfection desquelles il apportait d'ailleurs une extrême attention. Il commençait à jouir d'une certaine réputation, quand une singulière circonstance acheva de le mettre en relief. C'était l'usage en Italie que les peintres exposassent aux regards du public les tableaux qu'ils venaient de terminer; cet usage avait le double avantage de faire connaître l'artiste et de lui permettre de profiter des critiques souvent justes que la multitude faisait de son œuvre. Un jour que Ribera, trop avide de gloire pour manquer à cette coutume, venait d'exposer sur son balcon un *Martyre de saint Barthélemy*, la foule devint si compacte, que le vice-roi voyant ce rassemblement, de la terrasse de son palais, crut à une émeute et ordonna à ses officiers d'aller immédiatement rétablir l'ordre.

Sa surprise fut grande lorsqu'il apprit que les cris séditieux qu'il croyait avoir entendus n'étaient que d'enthousiastes acclamations arrachées au peuple napolitain par la vue d'un chef-d'œuvre. Il voulut voir aussitôt le peintre et son tableau. Ribera se présenta au palais et reçut les plus chaleureuses félicitations. Le vice-roi partagea l'émotion qu'avait ressentie la foule; mais quand il reconnut dans Ribera un compatriote, la vice-royauté de Naples dépendant de l'Espagne, il lui tendit les bras, et, après lui avoir donné devant sa cour ce témoignage de sympathie, il le nomma son peintre, lui assura une pension considérable, et exigea que l'artiste vînt s'établir dans son palais.

La fortune de l'Espagnolet était faite : de toutes parts lui arrivèrent des commandes importantes ; les églises, les couvents, les édifices publics, les palais voulurent s'enrichir de quelqu'une de ses productions. Une *Descente de croix* et une *Vierge*, connue sous le nom de la *Madone blanche*, mirent le sceau à sa réputation. Le roi d'Espagne, Philippe IV, auquel le vice-roi de Naples envoya quelques tableaux de Ribera, le combla d'honneurs et de largesses. Un tel succès n'affaiblit point le goût que l'Espagnolet

avait toujours eu pour le travail ; il redoubla de zèle, au contraire, afin de ne pas rester au-dessous de sa renommée, qui grandissait à chaque instant. Son ardeur était si grande, qu'il lui arriva plus d'une fois de passer la journée entière devant son chevalet, sans boire ni manger. Cette assiduité ne pouvant manquer de compromettre sa santé, le vice-roi lui fit promettre d'avoir toujours auprès de lui un serviteur chargé de lui rappeler de temps à autre depuis combien d'heures il travaillait.

Il n'y avait pas à Naples une maison montée sur un plus grand pied que celle de Ribera : la fortune lui était venue avec les honneurs, et il eût été difficile de reconnaître dans l'élégant seigneur qu'on voyait parfois se promener avec le vice-roi ou causer avec des princes et des ducs, le pauvre Spagnoletto obligé de vendre ses esquisses pour un morceau de pain ou une portion de macaroni. Lui, toutefois, n'oubliait pas combien il avait souffert ; et ses infortunes passées avaient laissé dans son cœur un levain d'amertume et de haine. Chose étrange ! le souvenir de sa misère, au lieu de le rendre compatissant envers ceux qui avaient leur avenir à faire, au lieu de lui inspirer le désir de leur venir en aide, le rendait froid et hostile aux jeunes talents qui cherchaient à se produire.

On a peine à comprendre ce sentiment d'égoïsme et de jalousie de la part d'un homme supérieur ; mais il n'est que trop vrai que Ribera fut l'âme de cette association d'artistes qui jurèrent d'interdire à tout peintre étranger l'entrée de Naples, et d'en chasser par tous les moyens possibles celui qui serait assez hardi pour braver cette interdiction. Annibal Carrache, et, après lui, le Josépin et le Guide, appelés pour travailler à la décoration du fameux dôme de Saint-Janvier, furent forcés de renoncer aux espérances que cet appel leur avait fait concevoir. Les élèves de Ribera et les partisans de sa manière, transformés en

bravi, menacèrent de mort les nouveaux venus et parvinrent à en débarrasser leur maître.

Le Dominiquin seul s'obstina à rester à Naples, malgré les conseils de ses amis et les prières de sa femme. Nous avons dit quelles persécutions lui furent infligées et comment il mourut. Cette mort, dont Ribera ne peut être regardé comme innocent, est une tache à sa gloire, et l'on ne peut louer son talent sans blâmer son caractère.

Ribera donnait des fêtes brillantes, où se pressait toute l'aristocratie napolitaine. Il y assistait, mais n'en faisait que bien rarement les honneurs. On le voyait se promener seul dans ses jardins ou rester des heures entières accoudé à un balcon ; mais on se fût bien gardé de le troubler dans ses méditations ; car au milieu de la noble foule attirée chez lui par l'amour du plaisir, il rêvait à ses travaux du lendemain. Il arrivait même souvent que, frappé des traits de quelque gentilhomme qui lui était présenté, il faisait son portrait séance tenante, sans qu'on songeât à blâmer cette fantaisie d'artiste.

L'académie de Saint-Luc reçut Ribera parmi ses membres, et le pape, charmé de son rare talent, lui envoya la décoration de l'ordre du Christ. Ses tableaux, non moins estimés en Espagne qu'en Italie, lui étaient royalement payés. On raconte que deux officiers espagnols, passant à Naples, voulurent le saluer en qualité de compatriote. Ribera les accueillit fort bien ; mis en confiance par cet accueil, les deux étrangers lui demandèrent s'il ne lui plairait point de prendre part à une spéculation qui ne pouvait être que très-productive.

— L'art et le commerce sont, à mon avis, deux choses incompatibles, dit en souriant Ribera ; mais si vous preniez la peine de vous expliquer....

— Nous ne vous demandons point, seigneur, de négliger votre pinceau, reprit l'un des visiteurs ; nous voudrions seulement vous associer à une affaire des plus brillantes. Mon

ami et moi nous avons depuis longtemps étudié l'alchimie, et aujourd'hui cette admirable science n'a plus de secrets pour nous. Par malheur, les expériences qu'il nous a fallu faire ont épuisé nos ressources, et, faute de quelques milliers d'écus nécessaires pour nous procurer des instruments, nous sommes forcés de renoncer aux merveilleux résultats de notre découverte.

— Et vous venez me demander ?...

— Nous venons vous demander, maître Ribera, à vous qui êtes aussi riche que puissant, les fonds qui nous manquent, et nous nous engageons sur l'honneur à partager avec vous les bénéfices.

— Ainsi, messeigneurs, vous possédez le talent de faire de l'or ?

— Nous sommes prêts à vous le prouver; et dès que vous aurez consenti à unir vos intérêts aux nôtres, il n'y aura ni roi ni prince qui pourront rivaliser avec vous de faste et de splendeur.

— Je vous suis fort obligé d'avoir pensé à me mettre en tiers dans cette magnifique affaire, répondit Ribera ; mais moi aussi j'ai le secret de faire de l'or.

— Vous, seigneur ? Est-il possible ?

— Vous en jugerez tout à l'heure. Mais permettez-moi, je vous prie, de mettre la dernière main à ce tableau que j'achevais, quand vous êtes entrés.

Les deux officiers s'assirent, fort intrigués de savoir ce que Ribera promettait de leur montrer. Au bout d'une heure, le peintre appela un domestique et le chargea d'aller porter chez un marchand qu'il lui désigna le tableau qu'il venait de finir. Le valet obéit, et, revenant quelques instants après, il remit à son maître une somme de 400 ducats.

— Que vous disais-je, messeigneurs ? fit Ribera en versant sur la table le contenu des rouleaux qu'il venait de recevoir. Voilà l'or que je sais faire. Vous semble-t-il de bon aloi ?

Les deux officiers baissèrent la tête, et, comprenant que toute nouvelle tentative serait inutile, ils s'éloignèrent, pleins d'admiration pour un talent qui valait bien les chimériques trésors de l'alchimie.

Une femme qui l'aimait et deux filles richement douées par la nature faisaient la joie de Ribera. Un gentilhomme espagnol demanda et obtint la main de l'aînée, et l'artiste, ne pouvant consentir à se séparer d'elle, parvint à faire nommer son gendre premier ministre du vice-roi. L'amour du plaisir et l'orgueil de Ribera perdirent la seconde.

Le second don Juan d'Autriche donnait de magnifiques fêtes auxquelles la haute aristocratie napolitaine était seule admise ; mais comme il n'y a pas de distance sociale que le talent ne nivelle, le grand peintre y était invité. Toutefois, ce n'était pas assez pour lui. Fier de l'incomparable beauté de sa fille, il résolut de la produire sur ce théâtre enfin digne d'elle, et obtint de l'y présenter. La jeune fille fut, en effet, trouvée charmante ; mais personne ne se montra plus enthousiaste de sa grâce et sa beauté que le prince lui-même. Affectant pour le talent de Ribera une estime sans égale, il vint le voir souvent à son atelier et sut si bien flatter sa vanité, que le peintre l'admit dans l'intimité de sa famille.

C'était une grande faute, et Ribera ne tarda point à le reconnaître. Un jour, il entra tout soucieux dans son atelier : sa fille n'était pas venue lui demander le baiser du matin, et cet oubli navrait l'artiste ; car il idolâtrait son enfant. Sans qu'il y songeât, son image chérie venait se placer dans presque toutes les compositions échappées de son pinceau. Il attendit avec une impatience qui ne tarda point à dégénérer en une poignante inquiétude, et, n'y pouvant plus résister, il quitta son travail pour aller chercher cette caresse quotidienne, sans laquelle il n'y avait que trouble dans son esprit et angoisse dans son cœur. Il se rendit à

l'appartement de sa fille, l'appela, s'informa d'elle, la chercha dans la maison et dans les jardins ; mais ce fut en vain. Les domestiques, redoutant sa colère, s'éloignaient de lui en tremblant, et ce ne fut qu'après de nombreuses questions, ou plutôt d'ardentes prières, qu'il apprit la terrible vérité : le prince, qu'il croyait son ami, avait enlevé sa fille.

Ribera, un instant anéanti sous ce coup terrible, retrouva bientôt toute son énergie. Il ramassa à la hâte l'argent qu'il possédait, saisit ses armes, et, suivi d'un valet qui lui était tout dévoué, il quitta sa maison, jurant de n'y rentrer que vengé de l'odieuse trahison dont le prince s'était rendu coupable envers lui.

On ne l'y revit jamais, et nul n'entendit parler de lui ni de son fidèle serviteur. On suppose que, désespérant d'atteindre ou tout au moins de pouvoir punir son puissant adversaire, et ne pouvant se résoudre à reparaître déshonoré dans cette ville de Naples qui l'avait vu si fier et si glorieux, il termina sa vie par le suicide.

Nous avons parlé du caractère de Ribera. Ce caractère irascible, hautain et haineux, se retrouve dans ses ouvrages. S'il a réussi à peindre de beaux anges et de saintes madones, on sent qu'il ne s'y est pas plu comme à reproduire les scènes terribles du martyre des défenseurs de la foi. Son génie n'est jamais si grand que quand, se laissant aller à son inspiration, le peintre représente des membres torturés, des visages contractés par la souffrance ou des regards ardents de fureur. Le *Martyre de saint Bathélemy*, auquel Ribera dut sa subite élévation, et *Prométhée sur le Caucase*, sont les deux chefs-d'œuvre de cette manière terrible qu'il affectionnait surtout. Mais outre ces deux toiles, dont l'effet est saisissant, on cite les *Douze Apôtres* et l'*Echelle de Jacob*, tableaux admirables que Madrid possède, et une *Adoration des Bergers*, qui se trouve au musée du Louvre.

Quoiqu'il ait passé en Italie toute sa carrière d'artiste, Ribera n'a pas pris pour modèle les chefs-d'œuvre de l'école romaine. On ne retrouve pas dans ses tableaux les types d'une pureté idéale mis en honneur par le Pérugin et Raphaël. Ribera, par l'attention qu'il a mise à reproduire la nature dans toute sa vérité, appartient à l'école espagnole. Ses compositions se distinguent par une merveilleuse entente du clair-obscur, par une finesse et une vigueur de pinceau que peu de peintres ont égalées, enfin par l'inimitable talent avec lequel y sont représentés les têtes chauves, les figures ridées et les vieillards estropiés.

Ribera avait soixante-neuf ans lorsqu'il mourut, ou plutôt lorsqu'il disparut de Naples, puisque l'époque de sa mort est incertaine.

VÉLASQUEZ.

Don Diégo Vélasquez de Silva, né à Séville en 1599, descendait d'une des plus nobles et des plus illustres familles du Portugal. Ses parents, rêvant pour lui quelque carrière digne de sa naissance, lui firent donner une brillante éducation, et le jeune Diégo en profita de manière à surpasser toutes leurs espérances. Il finit ses études de bonne heure, et, en attendant qu'il eût l'âge de se choisir une position, il consacra tous ses loisirs à la peinture. Tandis que les jeunes gentilshommes avec lesquels il était lié couraient après le plaisir et dissipaient en folies de toutes sortes la fortune paternelle, don Diégo passait dans la solitude et le travail des jours paisibles et heureux.

Il prit tant de gout à cette occupation, que, ne se sentant pas la force d'y renoncer, il supplia son père de lui permettre de n'aspirer qu'à devenir un grand artiste; et il plaida sa cause avec tant d'éloquence, qu'il lui fut permis d'entrer dans l'atelier de Francisco Herrera.

Francisco était un habile maître, mais un homme dur, hautain, fantasque, aux manières duquel il était fort difficile de s'habituer. Vélasquez, élevé avec toutes sortes de ménagements dans la maison paternelle, doué d'un caractère doux et timide, devant à l'éducation des manières distinguées et des habitudes polies, eut à souffrir plus que personne des bizarreries et des emportements de Herrera. L'amour de son art l'aida pendant quelque temps à tout supporter; mais sa patience et sa résignation, loin de toucher le maître, n'ayant fait que l'engager à prendre Vélasquez pour souffre-douleur, celui-ci le quitta et se fit recevoir parmi les élèves de Pacheco.

Pacheco, tout aussi habile peintre que Herrera, était de plus un homme du monde. Son esprit aimable, sa conversation enjouée, l'aisance et la noblesse de ses manières l'avaient mis en relation avec tout ce que Séville comptait d'illustres ou de savants. Le nouveau maître de Vélasquez le distingua de ses autres apprentis et lui donna des soins tout particuliers. L'élève, plein de reconnaissance, le regarda bientôt comme un second père, et leur mutuelle affection se resserrant chaque jour, Pacheco promit à Vélasquez de lui donner, quelques années plus tard, sa fille en mariage.

Beaucoup d'imagination, un pinceau facile et sûr distinguèrent les premières œuvres de Diégo et firent comprendre à Pacheco que ce jeune homme l'emporterait un jour sur lui; toutefois il manquait à Vélasquez ce qui développe promptement chez les artistes le sentiment du beau : il n'avait encore vu aucune de ces immortelles compositions, la gloire et la richesse de l'Italie. Travaillant assidûment, il étudiait sans cesse la nature; mais il ne savait pas encore combien le génie peut ajouter à sa beauté. Quelques peintures italiennes et flamandes, nouvellement arrivées à Séville, le lui apprirent. Voyant qu'il lui restait beaucoup à apprendre, Vélasquez dit adieu à son maître, devenu son meilleur ami, et partit pour Madrid.

Il avait alors vingt-trois ans et passait déjà à tous les yeux, excepté aux siens, pour un peintre de premier ordre. Recommandé par sa famille à don Juan de Fonseca, qui occupait un emploi à la cour, Vélasquez fut reçu comme un parent par ce gentilhomme, qui se chargea de le présenter à Philippe IV. Le roi avait entendu vanter le mérite du jeune artiste, il l'accueillit avec distinction et lui commanda son portrait.

Vélasquez était fort habile dans ce genre de peinture ; il se mit à l'œuvre, plein d'espérance, et le succès prouva qu'il n'avait pas trop préjugé de son talent. Philippe fut si content de ce portrait, qu'il ordonna de détruire tous ceux qu'on avait faits de lui jusque-là et nomma Vélasquez son premier peintre.

Cette position, à laquelle don Diégo était loin de prétendre sitôt, ne lui fit pas oublier qu'il était venu à Madrid poussé par le désir de s'instruire. Les bons maîtres manquaient dans cette capitale ; mais quelques beaux tableaux des meilleurs artistes italiens révélèrent à Vélasquez les mystères de l'art. En les étudiant avec une religieuse attention, il modifia sa manière et fit de rapides progrès. Quelque temps après son arrivée dans la capitale des Espagnes, un concours de peinture fut ouvert par le roi, et le sujet à traiter fut l'expulsion des Maures de la Péninsule. Vélasquez l'emporta sur tous les autres concurrents, et Philippe IV, non moins heureux que lui de ce triomphe, lui donna deux nouvelles charges à la cour.

La faveur de Diégo grandit promptement. Philippe IV, sujet à de terribles accès de mélancolie, avait besoin de distraction ; et comme il se piquait d'être artiste, c'était aux artistes qu'il demandait de lui faire oublier les cruels soucis dont il était accablé. Les dessins de Vélasquez, dessins pleins de malice et d'esprit, parvenaient souvent à faire rire le roi, et les vers de Caldéron achevaient de dissiper ses humeurs noires. Le peintre et le poëte vivaient dans l'intimité du

monarque et disposaient l'un et l'autre d'un grand pouvoir. Une caricature de Vélasquez, une satire de Caldéron suffisaient pour ôter au favori de la veille les bonnes grâces du roi ou faire avorter les projets des ministres; aussi les deux artistes avaient-ils de nombreux courtisans et des ennemis plus nombreux encore. Mais Vélasquez sut, au milieu des intrigues de cette cour, rester fidèle à l'art et à sa conscience. Il ne loua que ce qu'il croyait juste, bon, utile à la gloire ou à la prospérité de son pays, et ne critiqua que ce qu'il savait être inique et nuisible. Il resta ce qu'il avait été avant son élévation, probe, modeste, bienfaisant, laborieux, accessible à tous ceux qui avaient besoin d'encouragement ou de secours.

Il y avait six ans que Vélasquez habitait Madrid, quand on annonça que le roi d'Angleterre avait choisi pour son ambassadeur auprès de Philippe IV le célèbre peintre Rubens. Cette nouvelle fit sensation à la cour, mais surtout elle ravit Vélasquez, qui connaissait déjà Rubens par ses œuvres. Rubens, de son côté, avait entendu vanter le talent de Vélasquez; ils s'estimaient et s'admiraient sans s'être vus, et, dès leur première rencontre, ils s'aimèrent. Tout le temps que ne réclamait point le service de leurs maîtres respectifs, ils le passaient ensemble. Vélasquez montrait à Rubens ce que Madrid et l'Escurial renfermaient de peintures, et Rubens racontait à Vélasquez ce qu'il avait vu à Venise, à Florence, à Rome. Sa chaude et entraînante parole subjuguait l'Espagnol, qui, lui aussi, croyait voir les sublimes fresques de Michel-Ange, les admirables tableaux de Raphaël, du Titien, de Léonard de Vinci. Mais il vint un moment où ces descriptions, si exactes et si colorées qu'elles fussent, ne lui suffirent plus; un ardent désir de visiter la terre des beaux-arts s'empara de son cœur; il en perdit le sommeil, l'appétit, la gaîté et même le goût du travail.

Un matin, Vélasquez, qui avait ses grandes et ses petites entrées chez le roi, le voyant sourire comme il ne souriait

pas souvent, se jeta à ses pieds et le supplia de lui permettre de s'absenter pendant quelques mois. Aux premiers mots de son peintre, Philippe se récria et l'accusa d'ingratitude. Ce ne fut qu'après avoir exhalé toutes ses plaintes qu'il songea à s'informer du motif de cette absence.

— Je voudrais, sire, répondit Vélasquez, mériter le titre de premier peintre de Votre Majesté, titre que le roi mon maître a daigné m'accorder en consultant plutôt son indulgence que mon talent. Sire, je voudrais visiter l'Italie; on ne peut être un grand artiste sans avoir étudié les merveilles qu'y ont laissées Raphaël et Michel-Ange, les maîtres par excellence.

— Dis plutôt que tu veux m'abandonner, Vélasquez; car un peintre comme toi n'a rien à envier, fût-ce même aux illustres morts que tu viens de citer; et si tu tiens à me donner meilleure opinion de ton cœur, sur lequel je me plaisais à compter comme sur celui d'un ami, ne me reparle jamais de ce voyage.

Vélasquez comprit que toutes ses instances seraient vaines et résolut d'attendre que quelque circonstance imprévue lui permit de solliciter de nouveau son congé.

Chaque fois que le roi, émerveillé de quelque ouvrage de son peintre ou reconnaissant des distractions que lui procurait le crayon spirituel et mordant de Vélasquez, exprimait le désir de le récompenser, l'artiste en profitait pour parler de son rêve favori, un voyage en Italie. Enfin, ce rêve menaçant de devenir une idée fixe, Philippe IV, trouvant que don Diégo perdait chaque jour de sa bonne humeur et de sa verve railleuse, consentit au départ du peintre, après lui avoir fait promettre toutefois de ne passer en Italie que le temps strictement nécessaire pour voir les chefs-d'œuvre qu'il paraissait si jaloux d'admirer.

Vélasquez reçut cette permission avec des transports de joie : il lui tardait d'ailleurs de jouir un peu de cette liberté que ne connaissent pas ceux qui vivent auprès des rois; il

se faisait une fête de n'être plus pour personne le favori de Philippe IV, mais un simple artiste voyageant à sa guise et s'arrêtant partout où il trouvait un beau site à peindre ou un grand souvenir à évoquer. Mais il dut renoncer au plaisir qu'il se promettait de cet incognito : le roi, ne voulant pas que son peintre menât le train d'un voyageur ordinaire, le chargea de lettres de recommandation, de décorations, de titres, et mit à sa disposition une suite aussi nombreuse que brillante.

A Venise, l'ambassadeur d'Espagne le reçut avec la plus grande distinction, et, sachant faire sa cour à Philippe IV en honorant son peintre, il donna à Vélasquez des fêtes brillantes, auxquelles fut invitée toute la noblesse vénitienne. Ces fêtes terminées, Diégo se mit à l'étude. Les belles œuvres de Giorgione, du Titien, du Tintoret, de Paul Véronèse, le remplirent d'enthousiasme, et, malgré la recommandation que le roi lui avait faite de se hâter, il eût peut-être passé à Venise plusieurs années, si la guerre qui éclata alors entre la France et l'Espagne pour la succession de Mantoue ne l'eût forcé de quitter cette ville.

Il partit pour Rome, où le pape Urbain VIII l'accueillit comme un des premiers artistes de son siècle. Vélasquez reconnut qu'en lui vantant les merveilles renfermées dans la capitale du monde chrétien, Rubens n'avait rien exagéré. Michel-Ange et Raphaël lui inspirèrent une admiration qu'il serait impossible d'exprimer. Il les étudia avec une religieuse attention, et, non content de les étudier, il copia plusieurs morceaux de Raphaël et la moitié de l'immortelle fresque du *Jugement dernier*. Puis, il fit, suivant les modifications apportées dans sa manière par ce travail consciencieux, deux tableaux, dont il voulait faire hommage au roi lors de son retour en Espagne. Ces deux tableaux, les *Forges de Vulcain* et la *Tunique de Joseph*, n'étaient pas finis quand Vélasquez reçut l'ordre de retourner promptement à Madrid, Philippe IV ne pouvant s'habituer à son absence. Il

les acheva à la hâte, mais il ne voulut pas abandonner l'Italie sans avoir visité Naples, où Ribera, son compatriote, jouissait alors d'une grande réputation. Les deux artistes, qui se connaissaient déjà par leurs œuvres, passèrent quelques jours ensemble; puis, Vélasquez, craignant qu'un plus long retard n'irritât le roi son maître, reprit le chemin de l'Espagne.

Philippe IV était trop heureux de le revoir pour lui faire des reproches. Il prit un extrême plaisir à écouter le récit du voyage de son peintre et à l'entendre faire avec enthousiasme la description des chefs-d'œuvre qu'il regrettait de n'avoir pu admirer plus longtemps. Les deux tableaux faits à Rome par Vélasquez achevèrent de faire oublier au roi l'ennui qu'il avait éprouvé pendant que son artiste favori lui manquait; il l'accabla de félicitations et de riches présents. La cour applaudit, comme le monarque, à l'essor qu'avait pris le talent déjà si beau de Vélasquez, et c'était justice.

Ces succès ne firent que redoubler en lui l'amour du travail. Une noble émulation s'était emparée de son cœur; tout ce qu'il avait vu de beau lui inspirait le désir de se surpasser lui-même, et il y réussit. Il ne quitta presque plus son atelier, et Philippe, qui se plaisait fort auprès de lui, ne voulant plus permettre qu'on le dérangeât, prit l'habitude d'aller le visiter, au lieu de le faire appeler comme jadis. De longues conversations sur les arts s'engageaient entre eux, et le monarque oubliait, pendant ces heures trop tôt écoulées, les cruels soucis de la royauté.

Philippe IV parlait depuis des années de fonder à Madrid une académie de peinture, et ce sujet revenait souvent dans ses entretiens avec Vélasquez. Le peintre pressait de toutes ses forces la réalisation de ce projet; l'amour de l'art lui inspirait sans doute ces instances; mais nous devons avouer qu'il y entrait bien aussi quelque peu d'égoïsme. Pour doter l'Espagne d'une académie de peinture, il fallait réunir un certain nombre de marbres antiques, de tableaux anciens et

modernes, d'objets d'art de toutes sortes, et Vélasquez ne doutait pas que le roi ne le chargeât de les choisir. Donc, un second voyage en Italie deviendrait nécessaire, et notre artiste pourrait, prétextant les exigences de sa mission, y prolonger son séjour plus qu'il n'avait osé le faire la première fois. Les préoccupations de la politique firent ajourner la fondation de cet établissement, en obligeant Philippe de se rappeler qu'avant d'être artiste, il devait être roi, et ce ne fut que dix-sept ans après le retour de Vélasquez à Madrid qu'eut lieu son second voyage en Italie. Pendant ces dix-sept ans, il reproduisit dans un grand nombre de tableaux les faits les plus remarquables du règne de Philippe IV. Son rare talent ne fit que croître et lui valut, de la part du roi, d'insignes faveurs.

Une des plus belles toiles que Vélasquez ait faites à cette époque est celle qui représente la famille de son souverain. Pendant qu'il s'occupa de ce tableau, les visites de Philippe à l'atelier furent plus fréquentes que jamais; il ne pouvait se lasser d'admirer avec quelle merveilleuse facilité naissaient, sous le pinceau de don Diégo, ces belles et nobles figures si vraies, si expressives, qu'on eût pu les croire vivantes. Vélasquez s'était peint lui-même dans ce tableau, le roi l'ayant exigé, jaloux de rendre hommage une fois de plus au génie de celui qu'il appelait son ami.

Quand cette toile fut achevée, le peintre la montra à Philippe, qui en témoigna chaudement sa satisfaction.

— Ainsi, dit Vélasquez, Votre Majesté trouve qu'il ne manque rien à ce tableau?

— Ai-je donc dit cela? demanda le roi en souriant.

— Non, sire, mais Votre Majesté a daigné louer mon travail de telle sorte, que, si je ne connaissais l'indulgence du roi, je croirais pouvoir me flatter de laisser à la postérité une page irréprochable.

— Sache bien, ami Vélasquez, que je ne suis pas indulgent, mais juste. C'est pourquoi, au risque d'humilier

quelque peu ton orgueil d'artiste, je te prie de me passer ta palette et ton pinceau, afin que je remédie à ce qui manque à ton œuvre.

Vélasquez obéit, sans pouvoir dissimuler toutefois une certaine inquiétude : le roi peignait assez bien ; mais c'eût été grand dommage de gâter ces magnifiques portraits. Philippe devina parfaitement ce qui se passait dans l'esprit de Diégo ; mais il n'en prit aucun souci, et, s'avançant vers le tableau, il peignit sur la poitrine de Vélasquez, qui y était placé, la croix de Saint-Jacques, auprès de celles des autres ordres dont l'artiste était déjà décoré.

Vélasquez, pénétré de reconnaissance, fléchit le genou devant lui ; mais Philippe, le relevant, l'embrassa et lui dit :

— N'est-ce donc pas un grand honneur pour le roi d'Espagne d'avoir mis la main à un tableau de Vélasquez ?

Revenons à la fondation de l'académie de peinture. Philippe, commençant à vieillir et craignant que la mort ne le frappât avant qu'il eût pu donner aux arts un éclatant témoignage de sa royale protection, envoya enfin Vélasquez à Rome.

Le pape Innocent X l'y reçut avec les plus grands honneurs et le pria de faire son portrait. Une telle demande était trop flatteuse pour que le peintre espagnol ne s'empressât pas d'y souscrire. Ce portrait, exposé en public, produisit une telle sensation, qu'il fut décidé qu'on le porterait processionnellement dans les rues de Rome et qu'on le couronnerait ensuite, triomphe auquel Vélasquez ne resta point insensible.

L'envoyé de Philippe IV se mit en relation avec les peintres célèbres de cette époque et commanda à douze d'entre eux un tableau qu'il devait joindre à ceux des maîtres anciens qu'il s'était procurés à grands frais ; il acheta des marbres antiques, quelques statues des siècles précédents, et le roi d'Espagne lui ayant recommandé de

ne rien épargner pour que la collection fût digne de Philippe IV et de Vélasquez, il parvint à réunir un certain nombre de morceaux très-précieux.

Il revint à Madrid, suivi de ses richesses, et le monarque, heureux de la manière dont il avait exécuté ses ordres, le nomma, en récompense, maréchal des logis du palais. Mais ni richesses ni honneurs ne purent altérer sa modestie et son ardeur au travail. Plus on le louait, plus il éprouvait le désir de se rendre digne de ses louanges, qu'il croyait ne pas mériter, et, ne trouvant de charme que dans la culture de son art, il eût abandonné la cour plutôt que de sacrifier aux soucis de l'ambition les douces joies que lui donnait son pinceau.

Il excellait dans le portrait, mais aucun autre genre ne lui était étranger. Il savait mettre dans ses compositions historiques beaucoup de noblesse et de poésie ; dans ses paysages, une vérité et une simplicité admirables ; dans ses petites scènes d'intérieur, une grâce et une suavité au-dessus de toute expression ; enfin il peignait les animaux, les fleurs et les fruits, en homme pour qui la nature n'a pas de secrets. Une grande pureté de dessin, un pinceau ferme et léger tout à la fois, un bon ton de couleur, une entente parfaite du clair-obscur et de la perspective, distinguent tous ses ouvrages.

Vélasquez travailla pendant dix années encore après son retour d'Italie, et, quoique sa santé s'altérât sensiblement, il ne voulut point consentir à quitter ses chères occupations. Son talent d'ailleurs, loin de décroître, semblait mûrir chaque jour ; sa main était toujours sûre, son imagination pleine de la généreuse ardeur de la jeunesse, et l'âge ne lui avait apporté qu'une connaissance plus approfondie des mystères de l'art, de l'étude et de l'expérience.

Philippe se flattait de conserver longtemps encore son artiste bien-aimé : le Titien n'avait-il pas vécu presque

un siècle? Et, pour ne pas l'affliger, il insistait moins qu'il ne l'eût fait, s'il n'eût pris conseil que de son affection, sur la nécessité où se trouvait Vélasquez de suspendre ses travaux.

Sur ces entrefaites, le cardinal Mazarin ayant mené à bien les négociations entreprises avec l'Espagne pour le mariage de Louis XIV, Philippe IV s'engagea à conduire jusqu'à la frontière sa fille Marie-Thérèse, qui allait devenir reine de France. Louis, dans tout l'éclat de la jeunesse et de la gloire, suivi d'une cour nombreuse et brillante, vint au-devant de sa fiancée jusqu'à Irun. Vélasquez quitta Madrid avec Philippe; en sa qualité de maréchal des logis du palais, il fut chargé de préparer, dans l'île des Faisans, le pavillon où devaient se rencontrer les deux monarques, et de régler tout le cérémonial de cette entrevue. Les soucis de ce voyage, le mouvement qu'il fut obligé de se donner pour que rien ne manquât à la pompe déployée dans ces solennelles occasions par la cour d'Espagne, hâtèrent les progrès de sa maladie. On le ramena à Madrid, à la fin du mois de mars 1660, et il y mourut le 7 août suivant, à l'âge de soixante et un ans.

Le roi lui fit faire de magnifiques funérailles, auxquelles assistèrent la cour et la ville de Madrid tout entière. Il fut inhumé dans l'église de San-Juan, où sa veuve, la fille de son ancien maître Francisco Pacheco, vint le rejoindre au bout de quelques jours.

MURILLO.

Le 1er janvier 1618, naquit, dans une des plus pauvres maisons de Séville, un enfant qui devait être le peintre le plus célèbre de l'Espagne. Son nom de famille était Murillo, et il reçut au baptême les noms de Bartholomé-

Esteban. Rien ne parut d'abord annoncer quel brillant avenir lui était réservé : sa première enfance s'écoula dans les privations de la misère ; c'est à peine si l'on songea à lui faire apprendre à lire et à écrire ; mais dès que ses parents s'en occupèrent, il montra tant d'intelligence et de bonne volonté, qu'étonnés de ses progrès, ils se demandèrent si le petit Bartholomé ne pourrait pas, quelque jour, sortir de la triste condition dans laquelle ils gémissaient.

Sa mère surtout y pensait souvent, et plus son fils montrait de bonnes qualités, plus elle s'attachait à cet espoir. Elle avait un frère, nommé Juan del Castillo, qui était peintre et qui, bien qu'il n'eût ni fortune ni réputation, était relativement à Murillo dans une position brillante. Elle alla le trouver, lui parla de l'excellent caractère et de la facilité de son fils, et le pria de lui donner quelques leçons. Juan, sans partager les espérances de sa sœur, consentit à enseigner à son neveu les éléments de son art.

Dès que le petit Murillo eut en main un crayon et à sa disposition une belle feuille de papier, trésors qu'il convoitait depuis longtemps, il se trouva plus heureux qu'un roi ; et tout fier de ce bonheur, il se prit, lui aussi, à rêver de l'avenir. Il se voyait peintre comme son oncle, il avait un atelier garni de beaux tableaux, une petite chambre propre et jolie, et de l'argent, qu'il versait en pleurant de joie sur les genoux de sa bonne mère. Or, comme pour réaliser ce beau rêve, il fallait travailler beaucoup, l'enfant ne perdit plus un instant, et Juan del Castillo ne tarda pas à reconnaître en lui de grandes dispositions.

C'était un assez pauvre coloriste que Juan, mais il dessinait bien, et ses leçons furent très-utiles à Bartholomé. Par malheur, il se décida à quitter Séville pour aller se fixer à Cadix. Murillo l'eût suivi volontiers ; mais ses parents ne pouvaient payer une pension, et Castillo ne se trouvait pas

assez riche pour se charger d'un surcroît de dépenses. Il fallut que Bartholomé se résignât à le voir partir, et ce fut un douloureux sacrifice ; car avec son maître le pauvre enfant perdait toutes ses riantes illusions. Puis le temps passé chez Castillo était un temps doublement perdu ; car si Murillo n'eût pas espéré devenir un artiste, il se fût mis de bonne heure en apprentissage chez quelque ouvrier, et maintenant que le voilà grand et fort, il pourrait gagner sa vie. Que faire ?... Telle fut la question que s'adressa Bartholomé.

Retourner chez ses parents, qui avaient tant de peine à suffire à leurs besoins, restreindre la portion si minime déjà que le travail apportait à chacun ? Le jeune homme n'y pouvait songer. Abandonner la peinture pour apprendre un métier ? Il y pensa ; mais, outre le chagrin qu'il éprouvait à renoncer à la carrière qu'il s'était choisie, il comprenait que plusieurs années s'écouleraient encore avant qu'il pût compter sur son salaire. Ne valait-il pas mieux essayer de continuer seul l'étude de la peinture ? Cela n'était pas douteux ; car Murillo sentait que là seulement était pour lui le succès. Mais là encore sa pauvreté se présentait comme un insurmontable obstacle. Pour étudier, il fallait du temps et des modèles ; Bartholomé n'avait rien de tout cela, et la nécessité de se procurer le pain de chaque jour ne lui permettait pas de choisir son travail.

Les armateurs des galions d'Amérique achetaient alors une grande quantité d'images de la Vierge, dont ils trouvaient le placement chez les nouveaux chrétiens du Mexique, du Pérou et de la Guadeloupe. Ces images, grossièrement peintes, se nommaient, pour cette raison, des Notre-Dame de la Guadeloupe, et il va sans dire que les armateurs s'en procuraient à vil prix. Mais, comme nous venons de le voir, Murillo n'avait pas d'autre parti à prendre que de se faire peintre de pacotille ; il barbouilla des madones et fut au moins assuré de ne pas mourir de faim.

Murillo exerçait ce métier depuis quelque temps déjà

quand un peintre en renom, Pédro de Moya, arriva à Séville. Pédro avait reçu des leçons de Van Dyck, et Bartholomé, qui n'avait jamais vu de plus beaux tableaux que ceux de son oncle Juan del Castillo, fut saisi d'une admiration profonde en contemplant les œuvres du nouveau venu. Il eut honte de son pauvre travail et résolut d'imiter autant qu'il le pourrait Pédro de Moya. Ses dispositions naturelles aidant, l'étude de ces peintures lui profita beaucoup, et ses Notre-Dame ne ressemblèrent plus à celles qu'il avait faites jusque-là.

Murillo le reconnut, et, ce succès l'enhardissant, il se présenta chez Pédro, un de ses ouvrages à la main, et pria instamment l'artiste de l'aider de ses conseils. Pédro, après avoir examiné le petit carré de toile peint par le jeune homme, lui adressa quelques paroles d'encouragement et l'autorisa à fréquenter son atelier. Mais la joie de Murillo ne fut pas de longue durée : il perdit son second maître comme il avait perdu le premier. Pédro de Moya ne resta que quelques mois à Séville, et son départ laissa Bartholomé dans un profond découragement.

Ce qu'il avait vu chez Pédro lui avait révélé l'art, et il lui devenait impossible de continuer le labeur tout mécanique auquel il se livrait auparavant. Au milieu de ce découragement et de cette douleur du pauvre jeune homme, une idée surgit, idée dont la réalisation semblait impossible, mais qui, pour cela même, sourit à son désespoir. Murillo se dit :

— L'étude des chefs-d'œuvre que l'Italie renferme ferait de moi un artiste aussi habile que Pédro de Moya ; dussé-je mendier le long de la route, j'irai en Italie.

Mais comme mendier répugnait trop à sa fierté pour qu'il pût s'y résoudre sans une absolue nécessité, il se remit au travail avec une fiévreuse ardeur, y passa les jours, les nuits, et fit en quelques semaines une si grande quantité de madones, d'enfants Jésus, de saints et de saintes, qu'une somme assez ronde lui fut comptée.

Dès qu'il se vit assez riche pour se rendre jusqu'à Madrid, il partit seul, à pied, et, se nourrissant d'un peu de pain, buvant de l'eau, il arriva dans la capitale de l'Espagne. Là, les peintures de Vélasquez excitèrent son admiration bien autrement encore que ne l'avaient fait celles de Pédro de Moya, et il resta à les étudier tant que dura son petit trésor. Quand il eut dépensé sa dernière pièce de monnaie, il vendit à un brocanteur les copies qu'il avait essayé de faire de ces tableaux, et, rassuré pour quelques jours encore contre la faim, il reprit ses études.

Le plus grand désir de Murillo était de voir l'auteur de ces belles compositions ; il lui semblait que l'être doué d'un tel génie devait être plus qu'un homme. Il s'informa du lieu où il lui serait possible de le rencontrer, et il apprit que le lendemain la cour se rendant à Aranjuez, il n'aurait qu'à se tenir sur le passage du cortége royal pour voir le peintre de Philippe IV. Murillo n'eut garde d'y manquer ; touché de la physionomie douce et bienveillante de Vélasquez autant qu'il avait été frappé de son talent, il résolut de chercher à lui parler. Huit jours d'un travail assidu lui permirent de remédier au délabrement de sa toilette, et, dès que Vélasquez fut de retour à Madrid, Murillo se présenta au palais et demanda, s'appuyant sur son titre de peintre sévillan, à être admis auprès du grand artiste.

Vélasquez, malgré son élévation, était resté accessible à tous : il donna l'ordre d'introduire dans son atelier le visiteur inconnu. A la vue de toutes les richesses artistiques qui y étaient renfermées, Murillo tomba dans une espèce d'extase ; un rayon céleste parut illuminer son visage, et des larmes de joie coulèrent de ses yeux. Il avait oublié l'artiste pour l'art. Pendant ce temps Vélasquez examinait l'intelligente figure du jeune homme, son air de franchise, de bonté, de résolution, et il se sentait tout disposé à lui être utile. Quand l'émotion de Murillo se fut un peu dissipée, le peintre du roi, le voyant confus et interdit, vint à son aide.

— Vous êtes peintre, je le vois, mon jeune compatriote, lui dit-il.

— Si j'avais pu le croire, je serais désabusé depuis que j'ai vu vos ouvrages, seigneur, répondit Murillo. Hélas! non, je ne suis pas peintre; mais je pourrais le devenir, si Dieu me faisait rencontrer un protecteur.

— Expliquez-vous, mon ami, reprit Vélasquez.

Murillo lui raconta alors toute sa vie, ses espérances deux fois déçues, son désir de se rendre à Rome et la cruelle pauvreté qui lui en interdisait la réalisation. Vélasquez l'écouta avec intérêt, et, quoiqu'il n'eût jamais eu à lutter contre la misère, il comprit les douleurs de cette lutte à laquelle le faisait assister le jeune Sévillan.

— Montrez-moi quelqu'un de vos ouvrages, lui dit-il, et si le ciel vous a destiné, comme je le crois, à devenir un artiste, vous trouverez en moi le protecteur que vous souhaitez.

Murillo porta à ses lèvres la main que lui tendait l'illustre maître, et, rougissant de faire paraître ses pauvres essais au milieu de tant de chefs-d'œuvre, il plaça sous les yeux de Vélasquez une petite madone comme il en avait si longtemps fait. Pendant les quelques minutes que le peintre du roi mit à l'étudier, Murillo subit les plus terribles angoisses : il n'osait interroger la physionomie de son juge, et, tout tremblant, il attendait son arrêt.

— Il y a de l'avenir dans cette ébauche, dit enfin Vélasquez. Courage, mon ami, et un jour viendra où Séville sera fière de vous.

Murillo, suffoqué par la joie, s'était laissé glisser aux genoux de celui qui venait de lui prédire la gloire. Vélasquez le releva et le serra dans ses bras, sans que le jeune homme pût trouver une parole pour exprimer son ivresse et sa reconnaissance.

— Comment vous nommez-vous? lui demanda-t-il.

— Murillo, répondit l'étranger. Et si jamais Votre Sei-

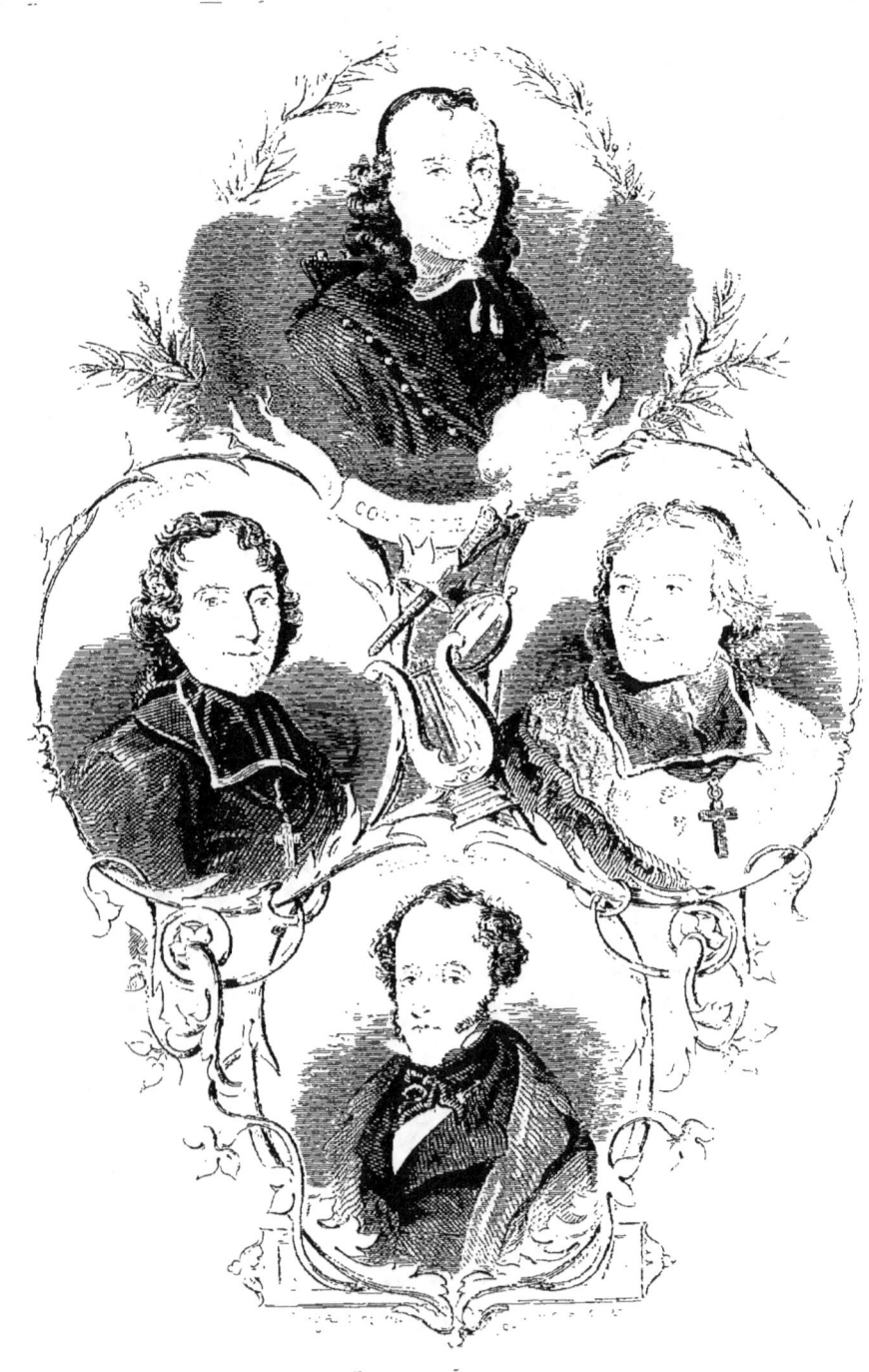

gneurie a besoin que quelqu'un meure pour elle, tout mon sang lui appartiendra.

— Merci, mon enfant, dit Vélasquez; je crois à votre gratitude et à votre dévouement; mais, grâce à Dieu, j'espère n'avoir point à en réclamer une telle preuve. Vous ne mourrez pas pour moi, Murillo, vous vivrez pour l'art. Et maintenant voulez-vous que je vous donne un conseil?

— Je vous écoute, seigneur.

— N'allez pas en Italie. Madrid vous offrira, pendant quelques années du moins, tout ce que vous pourriez demander à Rome. Les châteaux royaux, l'Escurial, ce palais et mon atelier renferment un assez grand nombre de toiles de différents maîtres; tout cela est à votre disposition. Etudiez-le; et quand vous serez parvenu à vous faire un nom et à vous créer des ressources, il vous sera plus facile et plus avantageux d'entreprendre ce voyage. Alors je pourrai vous recommander à quelques artistes célèbres dont j'ai fait la connaissance, quand j'ai visité ce beau pays; ils vous accueilleront comme un frère, tandis que je ne pourrais aujourd'hui vous adresser à eux.

— Que de bontés, seigneur! Oui, je suivrai vos avis, et dans quelques années, je l'espère, vous n'aurez point à rougir de la noble protection que vous daignez m'accorder.

Murillo reçut le lendemain l'autorisation d'entrer partout où se trouvaient de beaux modèles à copier, et il ne tarda point à en profiter. Le Titien, Paul Véronèse, Rubens, Van Dyck le séduisirent surtout et devinrent ses maîtres favoris. Son génie se développa rapidement, et Vélasquez, charmé d'avoir deviné dans de grossières ébauches un talent de premier ordre, prit plaisir à enseigner à son protégé tous les secrets de son art. Grâce à ces leçons et à un travail assidu, Murillo, qui avait commencé par souhaiter ardemment d'égaler Juan del Castillo et qui avait aspiré ensuite à atteindre

Pédro de Moya, n'eut plus rien à envier à Vélasquez lui-même.

Il eût pu entrer en rivalité avec son bienfaiteur et briguer la faveur royale; il n'en fit rien; conseillé par la reconnaissance, il quitta Madrid pour rentrer à Séville. Ses compatriotes, qui l'avaient connu pauvre et peu habile, ne se préoccupèrent nullement de son retour, et aucune commande ne lui fut faite, si ce n'est celle de trois tableaux pour le cloître de Saint-François, tableaux que les bons pères, étant peu riches, ne pouvaient faire faire par un artiste en renom. Mais Murillo, habitué à vivre de peu et sachant d'ailleurs combien il lui importait de se faire connaître, ne se montra pas bien difficile sur les conditions, et se mit aussitôt à l'œuvre. Les trois tableaux achevés, le succès dépassa son attente. Pendant plusieurs semaines, la chapelle des franciscains fut assiégée : chacun voulait voir ces merveilleuses toiles, et ceux qui les avaient longtemps contemplées voulaient les admirer encore.

La réputation de Murillo était faite. De tous côtés lui arrivèrent des travaux; et deux ans après son retour à Séville, son nom était déjà si glorieux, qu'il put épouser une noble et riche dame, dona Béatrix de Cabrera y Sotomayor. Exempt d'ambition et préférant l'indépendance aux honneurs dont il avait vu Vélasquez entouré, Murillo se fixa définitivement à Séville; et s'il ne renonça point à visiter l'Italie, sa passion pour le travail s'opposa toujours à ce qu'il accomplit ce rêve de ses jeunes années.

Doué d'une imagination brillante et féconde, d'une âme tendre et poétique, Murillo choisit de préférence à tous les autres les sujets sacrés, qui permettent à l'art de s'élancer dans les espaces infinis. Aucun peintre n'a su créer des *vierges* plus admirables ni donner à ses *christs* et à ses *anges* une beauté plus divine. C'est celui de tous les maîtres espagnols qui s'est le plus rapproché de l'école italienne. Les artistes de cette école sont, pour la plupart du moins, désignés

sous le nom de peintres idéalistes, parce qu'ils ont cherché le beau au delà même du réel et ont laissé souvent à l'esprit de leurs admirateurs le soin de deviner leurs pensées. Les peintres espagnols, au contraire, sont connus sous la dénomination de naturalistes, parce qu'ils ont surtout tâché d'être vrais et qu'ils ont exprimé toutes leurs idées, sans rien laisser à l'interprétation du spectateur. Ribera et Vélasquez tiennent le premier rang parmi les peintres naturalistes : Vélasquez a reproduit la nature avec plus de naïveté et de charme que Ribera, mais Ribera a su la rendre avec plus de force et de puissance. Murillo, en mettant dans ses œuvres autant de poésie et d'idéal que les artistes italiens, est resté néanmoins fidèle aux traditions de l'école espagnole, en ce qu'il n'y a dans ses tableaux rien de sous-entendu. Ainsi, quand il veut représenter un saint en extase, il ne se contente pas de donner à la physionomie du saint l'expression qu'elle doit avoir; il montre le divin spectacle qui, un instant découvert à ses yeux, répand sur ses traits un rayon de béatitude infinie : le ciel ouvert, le Christ dans sa gloire, et les anges entourant le trône de l'Eternel.

La période la plus brillante du génie de Murillo fut celle qui précéda sa mort. Parvenu à l'âge de soixante ans, il avait gardé toute la fraîche poésie de sa jeunesse, et son pinceau paraissait obéir plus fidèlement que jamais à ses nobles inspirations. Murillo a produit un très-grand nombre d'ouvrages; mais les plus célèbres appartiennent à sa vieillesse. En 1674, il termina ses tableaux de l'hôpital de la Charité, vastes compositions parmi lesquelles on cite la *Multiplication des pains*, *Moïse frappant le rocher*, *Abraham prosterné devant les trois anges*, le *Retour de l'Enfant prodigue* et une *Sainte Elisabeth de Hongrie*, qui passe pour un des plus précieux chefs-d'œuvre de la peinture.

Dans l'intervalle qui s'écoula depuis l'an 1674 jusqu'à sa mort, il fit, pour le couvent des capucins, vingt-trois grands tableaux, un *Enfant Jésus distribuant du pain aux pauvres*

et l'*Extase de saint Antoine de Padoue*, qu'on voit encore aujourd'hui dans une des chapelles de la cathédrale de Séville.

Depuis longtemps Murillo était appelé à Cadix pour décorer le maître-autel du couvent des capucins ; il s'y rendit en 1681 et y commença le *Mariage mystique de sainte Catherine*. Cette belle composition devait encore ajouter à sa gloire, mais il n'eut pas la joie de la finir. En y travaillant, il tomba de son échafaudage et se blessa grièvement. Il se fit aussitôt reconduire à Séville. Tous les soins dont il fut entouré ne purent que prolonger ses souffrances, et il expira le 3 avril 1682, à l'âge de soixante-quatre ans.

Ses compatriotes, qui avaient appris à le connaître et à l'aimer, le pleurèrent sincèrement. On l'inhuma dans celle des chapelles de l'église de Santa-Crux qu'il affectionnait le plus, parce qu'elle possédait un tableau de Pierre de Champagne qu'il avait mille fois admiré pendant son enfance et sa jeunesse. Le sujet de ce tableau était une Descente de croix. Un jour, après l'office, Murillo resta si longtemps en contemplation devant cette toile, que l'heure où l'on fermait les portes de l'église arriva. Le sacristain avertit les fidèles de se retirer, sans que le jeune homme entendît rien ; il eût sans doute passé la nuit devant l'autel, comme il y avait passé la journée, sans s'apercevoir que la lumière d'une lampe avait remplacé celle du soleil, quand le sacristain, le voyant debout et immobile, s'approcha de lui et lui demanda pourquoi il ne se retirait pas.

— J'attends, lui répondit l'artiste, que ces saints personnages aient achevé de descendre Notre-Seigneur de la croix.

Le sacristain le prit pour un fou et le congédia en haussant les épaules.

On distingue dans les œuvres de Murillo trois manières différentes, que les Espagnols nomment froide, chaude, vaporeuse, et il a également réussi dans ces trois manières.

Un coloris onctueux, un pinceau suave et léger, des carnations pleines de fraîcheur, une grande intelligence du clair-obscur, une manière vraie et piquante, un charme irrésistible rendent très-précieuses les productions de cet artiste. Ses principaux ouvrages sont à Séville ; mais le musée du Louvre possède un assez grand nombre de tableaux de ce maître pour qu'on puisse, sans franchir les Pyrénées, rendre justice à son rare mérite. Parmi ces tableaux, on admire surtout une *Sainte Famille*, une *Assomption* et une magnifique *Conception de la Vierge*, achetée 586,000 fr. aux héritiers du maréchal Soult.

La vie de Murillo fut aussi paisible et aussi modeste que celle de Vélasquez avait été agitée et splendide ; ami du calme et du travail, il sut se contenter de son sort et doubler son bonheur en faisant du bien. Les qualités de son cœur égalaient son talent, et, n'ayant rien oublié de la misère de son enfance, des douleurs et des soucis de sa jeunesse, il prit plaisir à faire part aux pauvres des richesses qu'il devait à son génie et à ouvrir aux artistes sans fortune le chemin de la gloire.

Séville lui doit une académie de dessin, dont on le nomma directeur et dont il voulut être le premier maître. Il apportait à sa tâche de professeur un zèle, une patience et une bonté qui lui gagnaient tous les cœurs. Ses disciples le vénéraient et l'aimaient comme un père ; il en eut un assez grand nombre, parmi lesquels se distinguèrent Antolinez, Villavicencio, Osorio et Tobar, qui, ne pouvant atteindre à la réputation de leur maître, s'efforcèrent du moins de marcher sur ses traces.

Murillo avait deux fils, dont il eût désiré faire des artistes. Gabriel, qui était l'aîné, préféra le commerce à la peinture et alla s'enrichir en Amérique ; Gaspard, resté près de son père, devint son élève ; mais Murillo, ayant reconnu que la nature n'avait pas mis en lui le goût des arts, cessa de l'en-

gager à s'y appliquer et le laissa libre d'embrasser l'état ecclésiastique.

Dans l'espace de trente ans l'Espagne avait vu naître trois grands génies, Ribera, Vélasquez, Murillo, sans compter Alonzo Cano, qui, peintre, sculpteur et architecte, sut se distinguer dans ces trois arts différents ; mais après ces artistes, elle ne produisit plus de peintre célèbre.

RUBENS.

Pierre-Paul Rubens naquit à Cologne, le 29 juin 1577. Sa famille, originaire de Styrie, était noble et attachée à la maison de l'empereur Charles-Quint. Barthélemy Rubens, son aïeul, ayant été amené en Flandre lors du couronnement de cet empereur, qui eut lieu à Aix-la-Chapelle, s'y maria et obtint de quitter la charge qu'il occupait à la cour, pour aller s'établir à Anvers, dans la famille de sa femme.

Jean Rubens, père du grand artiste, naquit de cette union, et épousa, lui aussi, une jeune fille d'Anvers. On la nommait Marie Pipeling. Jean Rubens jouissait dans cette ville d'une estime et d'une considération générales ; il fut élu conseiller du sénat et en remplit les fonctions pendant six ans. L'hérésie des protestants commençait à exercer ses ravages en Flandre ; elle arma les Anversois les uns contre les autres, et Jean Rubens, zélé catholique, résolut d'aller chercher loin de cette ville la liberté de suivre les pratiques de sa religion. Marie fut de son avis, et, réunissant tout ce qu'ils possédaient, ils allèrent se fixer à Cologne. La fortune de Jean ayant souffert quelques atteintes pendant ces troubles, il s'établit argentier, fit d'excellentes affaires et acheta une maison, dans laquelle devait mourir plus tard la reine Marie de Médicis.

Il avait déjà six enfants quand Pierre-Paul vint au monde ; et cette famille était non-seulement l'une des plus honnêtes et des plus chrétiennes, mais des plus heureuses de Cologne. La naissance de ce septième enfant fut accueillie comme une nouvelle faveur de la Providence, et pourtant nul ne pouvait prévoir combien serait glorieux un jour le nom de cette frêle petite créature.

Le prince de Chimay et la comtesse de Lalaing voulurent tenir Pierre-Paul sur les fonts du baptême. Ses premières années s'écoulèrent au milieu des caresses de ses aînés, qui l'aimaient passionnément et l'eussent gâté à plaisir, si son père et sa mère, sachant de quelle importance est la première éducation des enfants, n'y eussent mis bon ordre. Pierre-Paul était d'une remarquable beauté et d'une telle précocité d'intelligence, qu'à l'âge de quatre ou cinq ans il étonnait tout le monde par ses reparties. Il avait un bon cœur, un caractère gai et aimable, mais d'une pétulance extrême, et il supportait difficilement la moindre contrariété.

Jean donna les plus grands soins à son éducation ; il lui choisit un gouverneur français ; et comme lui-même ne parlait jamais à l'enfant qu'en latin et dame Rubens qu'en flamand, Pierre-Paul apprit, sans y songer, ces trois langues. On le mit ensuite au collége, et à l'âge de dix ans il traduisait les auteurs grecs à la première vue ; il jouait aussi fort bien du luth, montait à cheval, faisait des armes ; en un mot, excellait dans tout ce qu'il voulait apprendre.

Jean Rubens se préoccupait fort de l'avenir de cet enfant ; il comprenait que Dieu ne l'avait pas si merveilleusement doué pour que ses jours s'écoulassent inutiles ; il le priait de diriger vers le bien ces étonnantes facultés et de lui faire connaître quelle carrière Pierre-Paul devait embrasser. Le digne homme n'eut pas la joie de voir l'effet de sa prière. Un soir qu'il lisait paisiblement au coin du feu, il entendit dans la rue une voix qui appelait au secours ; il se leva pour cou-

rir vers ceux qui étaient en péril ; mais, dans sa précipitation, il se heurta la tête contre la corniche de la cheminée et se brisa la tempe.

Cette perte cruelle décida la mère de Pierre-Paul à réaliser sa fortune et à revenir à Anvers, où elle avait encore des parents. Le jeune Rubens y continua ses études avec autant de succès qu'à Cologne ; il l'emporta bientôt sur tous ses condisciples ; les travaux du collége ne suffisant pas à son ardeur, il apprit l'anglais, l'espagnol et l'italien. Si Jean s'était inquiété de savoir ce qu'il ferait de son fils, on comprend combien ce souci devait occuper sa veuve. La comtesse de Lalaing ayant témoigné le désir d'avoir Pierre-Paul au nombre de ses pages, dame Rubens assembla sa famille, et, chacun lui ayant conseillé d'accepter les propositions de la noble châtelaine, le filleul de la comtesse quitta le collége pour entrer chez sa marraine.

Mais la vie dissipée des jeunes gentilshommes ne put plaire longtemps à Rubens, habitué à l'austère simplicité de la maison paternelle. Après une année d'absence, il revint passer quelques jours auprès de sa mère, et, pour charmer ses loisirs, il s'occupa de peinture. Il avait dès sa plus tendre enfance montré beaucoup de goût pour le dessin, et depuis quelque temps, pour échapper à l'ennui inséparable de l'oisiveté, il avait repris son crayon. Sa mère, étant, un matin, entrée dans sa chambre, le trouva occupé à achever un petit tableau et se montra charmée de son habileté. Pierre-Paul en profita pour la prier de lui permettre d'entrer comme élève chez quelque peintre en renom.

A cette demande, la surprise de dame Rubens fut grande : elle ne croyait pas qu'un jeune gentilhomme, ayant, comme son fils, tout ce qu'il fallait pour réussir dans le monde, pût songer à se faire peintre. Elle le dit à Pierre-Paul, qui insista en lui représentant le vide et l'inutilité de la vie qu'il menait chez la comtesse de Lalaing. La sage mère partagea sur ce point l'opinion de Pierre-Paul et décida qu'il resterait auprès

d'elle. C'était déjà quelque chose, mais ce n'était pas tout. Le goût du jeune Rubens pour la peinture prenait tous les caractères d'une véritable vocation. Plusieurs fois il en reparla à sa mère, dans les moments où il la croyait le mieux disposée à l'écouter ; mais il ne fut pas plus heureux. Il insista de nouveau et s'efforça de persuader à dame Rubens que l'état de peintre, qu'elle regardait comme indigne d'un homme noble, était au contraire la plus belle et la plus glorieuse des professions. La veuve, n'osant prendre sur elle de s'opposer aux volontés de son fils ni d'y accéder, convoqua cette fois encore les membres de sa famille, et, après que Rubens eut exposé devant eux ses désirs et ses espérances, ils jugèrent à propos de ne point le contredire.

Quelques jours après, Pierre-Paul, conduit par son tuteur, se présenta chez Adam Van Ort, peintre qui jouissait d'une grande réputation à Anvers, et fut admis au nombre de ses élèves. Adam Van Ort était un homme brusque, grossier, sans aucune éducation. Il fallut à Rubens une patience admirable pour supporter son humeur dure et acariâtre ; mais, soutenu par l'amour de l'art, il sut imposer silence à sa vivacité naturelle. Il resta pendant dix-huit mois sous la direction de ce maître ; mais un jour, Adam rentra plus ivre que de coutume ; après avoir injurié ses élèves, il voulut battre Jacques Jordaens, le plus jeune et le plus faible d'entre eux. Rubens et quelques-uns de ses condisciples arrachèrent l'enfant de ses mains et résolurent de quitter enfin un professeur qui se conduisait si mal. Pierre-Paul revint chez sa mère, qui l'engagea à renoncer pour toujours à la peinture, puisque des gens aussi mal élevés que Van Ort s'y livraient.

Le jeune Rubens n'avait pas encore répondu, lorsqu'on annonça la visite du prince de Chimay, son parrain. Le prince présenta à dame Rubens un étranger qui l'accompagnait et qui n'était autre que maître Otto Vænius, le plus célèbre peintre qu'eût alors la Flandre. Paul, qui le connais-

sait depuis longtemps de réputation, le supplia de l'accepter pour disciple, et dame Rubens, voyant quels témoignages d'estime et de respect étaient prodigués à cet artiste, reconnut que l'art de la peinture avait de plus dignes représentants que Van Ort. Otto Vænius, avant de s'engager à rien, voulut voir quelque ouvrage du jeune Rubens. On lui montra un petit tableau représentant l'enlèvement d'Orythée, tableau que le jeune homme avait fait pour l'anniversaire de la naissance de sa mère. A la vue de ce travail, le peintre ne put retenir un cri de surprise et d'admiration ; il embrassa Rubens et lui prédit qu'il serait un jour le plus grand peintre de la Flandre et de l'univers.

Dame Rubens, entendant s'exprimer ainsi celui qu'on regardait comme un maître des plus habiles, n'hésita plus à lui confier son fils. Dès le lendemain, Otto Vænius retourna à Bruxelles, où Rubens l'accompagna. Les rares dispositions du jeune homme, son ardeur au travail, son charmant caractère le firent aimer de ce maître, qui le regarda bientôt comme son fils. Otto Vænius savait bien que son nouvel élève le surpasserait, mais il n'en éprouvait nulle jalousie et s'attachait de tout son pouvoir à développer le génie que la Providence avait mis en lui.

Pendant trois ans, Rubens fut, de sa part, l'objet de la plus tendre sollicitude ; mais alors, Otto Vænius, sentant qu'il était indispensable que le jeune homme voyageât, provoqua lui-même cette séparation, qui devait lui être si douloureuse.

— Je n'ai depuis longtemps plus rien à t'apprendre, mon fils, lui dit-il, et mes conseils te seraient désormais superflus ; il faut que tu visites l'Italie ; car l'étude des œuvres des grands maîtres achèvera de te perfectionner.

A cette annonce de son prochain départ, Rubens ne put retenir ses larmes ; car, s'il souhaitait ardemment de faire le voyage de Rome, il était navré de se séparer de son second père. Mais il suivait avec tant de confiance et de docilité les

avis de ce digne maître, qu'il ne fit aucune objection et se rendit, en compagnie d'Otto Vænius, auprès de dame Rubens, afin d'obtenir son consentement à ce voyage. Les parents et tuteur de Pierre-Paul délibérèrent de nouveau, et le jeune peintre obtint la permission de quitter la Flandre.

Otto Vænius avait de nombreux amis en Italie ; il donna à son cher élève des lettres de recommandation pour tous et se chargea de le présenter, avant son départ, à l'archiduc Albert et à son épouse Isabelle. Rubens reçut d'eux le plus aimable accueil : l'archiduc détacha de son cou une chaîne d'or qu'il passa à celui du jeune peintre, afin, dit-il, de lui rappeler les liens qui devaient l'attacher à son pays, et l'archiduchesse lui fit présent d'une bague magnifique. Après avoir reçu la bénédiction de sa mère, les adieux de ses frères, de ses sœurs, et les souhaits de son bon maître, il se mit en route au mois de mai de l'an 1600.

Venise fut la première des villes de l'Italie qu'il visita. Les chefs-d'œuvre du Titien, de Giorgione, de Paul Véronèse, le transportèrent ; il les étudia avec ardeur et s'efforça d'imiter ce qui le frappait le plus dans la manière de chacun de ces grands maîtres. Un noble mantouan, qui habitait la même maison que Rubens, ayant vu quelques-uns de ses tableaux, les trouva si beaux, qu'il écrivit à Vincent de Gonzague, duc de Mantoue, pour lui faire l'éloge de ce jeune artiste. Vincent invita aussitôt Rubens à venir à sa cour ; reconnaissant que l'éloge fait de son talent n'était point exagéré, il le nomma son peintre ordinaire, le combla de présents et lui témoigna en toutes rencontres beaucoup d'estime et d'affection. Quelques différends étant survenus entre le roi d'Espagne et le duc de Mantoue, ce prince, désirant envoyer à Madrid un homme capable de dissiper les préventions que le roi pouvait avoir conçues contre lui, ne vit personne qu'il pût charger de ce soin avec plus de confiance que Rubens. Le jeune homme

accepta cette mission et partit pour l'Espagne avec une suite de vingt-deux personnes.

Il offrit à Philippe III, de la part de Vincent, un magnifique carrosse attelé de six chevaux napolitains, et, bien qu'il ne fût alors âgé que de vingt ans, il surpassa toutes les espérances que le duc avait fondées sur ce voyage. Sa loyauté, sa franchise, la conviction avec laquelle il parla des sentiments de la cour de Mantoue lui assurèrent le succès le plus complet. Philippe III lui témoigna sa satisfaction de ce que le duc l'eût choisi pour ambassadeur, et lui fit remettre, lors de son départ, des marques de sa bienveillance. A son retour à Mantoue, le duc le reçut à bras ouverts, le proclama aussi habile diplomate que grand peintre, et voulut qu'il passât la journée dans les appartements de la duchesse, comme *un fils de la maison,* dit un historien ferrarais.

Une année s'écoula sans que Rubens pût songer à quitter Mantoue ; cependant, comme les bontés du duc ne pouvaient lui faire oublier dans quel but il était venu en Italie, il sollicita son congé et l'obtint enfin. Vincent le força d'accepter une somme considérable et lui fit présent d'une superbe chaîne d'or, quoique, dit encore le même historien, « Rubens en eût tant reçu en Espagne, qu'il ne restait guère de place sur sa poitrine pour la nouvelle ; car il portait pour plus de 20,000 ducats d'or et de pierreries, présents et témoignages honorables des rois, princes et princesses dont il avait peint les portraits ou dont il avait visité les cours. »

Rubens se rendit à Rome et y fut accueilli avec distinction par le cardinal Cynthio Aldobrandini, auquel le duc Vincent l'avait recommandé. Aldobrandini le présenta au pape Clément VII, son oncle, qui, ravi du beau talent de cet artiste, tenta de le retenir à Rome ; mais Pierre-Paul n'y voulut séjourner que quelques mois, et, après avoir fait pour la chapelle de Sainte-Hélène, dans l'église de Sainte-Croix, trois tableaux que lui avait commandés l'archiduc Albert, il partit pour Florence.

Le duc, heureux de sa visite, le chargea de faire son propre portrait et le plaça dans la galerie où étaient rassemblés les portraits des plus grands peintres de l'univers. Après avoir exécuté à Florence quelques travaux importants, il alla à Bologne visiter les Carrache et retourna à Venise, pour revoir encore les immortelles compositions des peintres qui ont illustré cette ville. Il était encore à Venise quand une lettre du pape le rappela à Rome, où il peignit, pour le palais Rospigliosi, douze tableaux représentant les douze apôtres. Il fit aussi plusieurs toiles pour la princesse Scalamara, le cardinal Chigi, le prince Colonna, le saint-père, et, commençant à désirer de revoir la Flandre, il partit pour Milan, qu'il voulait visiter, ainsi que Gênes, avant de quitter l'Italie.

A Milan, il dessina la fameuse *Cène* de Léonard de Vinci. A Gênes, qu'il ne devait voir qu'en passant, il s'arrêta beaucoup plus longtemps ; il y dessina et y fit graver une splendide collection, qui fut depuis publiée à Anvers sous le titre de *Palazzi di Genua* (palais de Gênes).

Pierre-Paul ne voulut entreprendre aucun autre travail avant d'avoir revu sa patrie et embrassé sa mère ; depuis sept ans qu'il avait quitté cette mère chérie, il avait acquis assez de fortune et de gloire pour contenter l'ambition la plus exigeante ; il avait assez fait pour rendre célèbre le nom qu'il portait ; il avait besoin de voir la joie de dame Rubens à son retour et de recevoir, après tant d'autres félicitations, les félicitations maternelles. Il fréta un petit vaisseau qui devait le conduire promptement en Flandre et se disposa à partir. Au moment où il allait s'embarquer, il reçut une lettre par laquelle cette bonne mère, dangereusement malade, exprimait le désir de le revoir avant de mourir. Qu'on juge de sa douleur et des transes mortelles auxquelles il fut en proie pendant la traversée ! En arrivant en Flandre, il apprit qu'il était trop tard.... Alors, au lieu de se rendre à Anvers, où l'attendait sa famille, il alla s'enfermer au couvent

de Saint-Michel, où l'on avait inhumé dame Rubens. Il y passa quatre mois, tout entier à sa douleur et au soin pieux de faire élever un monument à sa mère bien-aimée. Il ne voulait plus quitter le cloître, et il fallut toutes les instances d'Otto Vænius, son bon maître, et celles de l'archiduc Albert, pour le décider à reprendre son pinceau.

L'archiduc l'appela à sa cour, le nomma son peintre et lui remit la clef d'or de chambellan. Rubens, touché de tant de bienveillance, ne résista plus ; mais, craignant de ne pouvoir, s'il restait au palais, consacrer assez de temps au travail, il obtint de se fixer à Anvers. Il y acheta une maison, qu'il fit reconstruire à la romaine, et y réunit tous les objets d'art qu'il avait achetés dans ses voyages, tels que peintures, statues antiques, bustes, bas-reliefs, médailles et camées. Il s'y ménagea un magnifique atelier, auquel conduisait un escalier royal par lequel pouvaient passer d'immenses tableaux.

A peine fixé à Anvers, il épousa Isabelle Brant, jeune fille aussi vertueuse que belle, dont la femme de Philippe Rubens, son frère aîné, était la tante. Le premier enfant de Pierre-Paul fut tenu sur les fonts du baptême par l'archiduc et reçut le nom d'Albert.

Jamais peintre ne s'éleva si vite ni si haut dans l'estime de ses compatriotes. Avant son voyage en Italie, Rubens, d'après le conseil d'Otto Vænius, avait caché ses ouvrages à tout le monde ; depuis son retour en Flandre, il n'avait encore rien fait, et pourtant on ne parlait plus que de lui. Les peintres qui jouissaient naguère d'une certaine réputation la perdirent, et, après avoir quelque peu cédé à la jalousie, reconnurent sa supériorité et devinrent ses admirateurs les plus ardents, dès qu'ils eurent vu une *Sainte Famille* que l'archiduc avait commandée à Pierre-Paul, pour en orner son oratoire.

La confrérie de Saint-Ildefonse le reçut au nombre de ses membres, et Rubens exécuta pour la chapelle de cette con-

frérie un tableau qui représente la Vierge assise sur un trône d'or et donnant la chasuble à saint Ildefonse. Sur deux volets recouvrant ce tableau étaient peints les portraits des souverains Albert et Isabelle. L'admiration causée par cette belle page surpassa tout ce qu'on peut imaginer. Les trésoriers de la confrérie vinrent offrir à Rubens une somme considérable pour prix de ce chef-d'œuvre ; mais il la refusa noblement, en disant qu'il se trouvait trop payé par l'honneur de faire partie d'une si illustre société.

Les années qui suivirent l'établissement de Rubens en Flandre ne firent qu'ajouter à son talent, à sa renommée et à sa fortune. Il vivait en prince ; mais, fidèle à l'art auquel il devait tant, il ne se trouvait jamais si heureux que dans son atelier. Ce n'était pas assez pour Pierre-Paul d'être un peintre éminent ; il se montra très-habile architecte, en faisant, sur la demande des jésuites d'Anvers, le plan d'une église pour la construction de laquelle ces religieux voulaient utiliser une grande quantité de marbres divers pris par les Espagnols sur un corsaire algérien. Cette église fut fort admirée, et Rubens l'enrichit de magnifiques peintures. Par malheur, cet édifice fut entièrement détruit par le feu du ciel en 1718.

La reine Marie de Médicis, voulant décorer son palais du Luxembourg, chargea l'ambassadeur de France d'inviter Rubens à venir à Paris. Rubens s'y rendit aussitôt, et, après s'être entendu avec cette princesse sur les sujets qu'il avait à traiter, il obtint la permission d'aller exécuter chez lui ces grands travaux. Pierre-Paul employa vingt mois à faire vingt-quatre tableaux qui contiennent toute l'histoire de Marie de Médicis jusqu'en 1620, époque à laquelle ils furent peints. Rubens les amena lui-même à Paris et les fit placer, à la grande joie de la reine, qui ne pouvait se lasser d'admirer le talent qu'il y avait déployé et la promptitude avec laquelle il avait satisfait à ses désirs.

La cour partagea l'enthousiasme de Marie, et Rubens fut

chargé de retracer dans une nouvelle suite de tableaux les hauts faits du roi Henri IV, tâche qu'il accepta avec plaisir. Mais peu de temps après, la discorde ayant éclaté entre la reine-mère et Louis XIII, cette princesse quitta la France, et le travail du grand peintre fut interrompu.

Rubens avait vu à Paris le duc de Buckingham, ambassadeur d'Angleterre, et avait appris de lui que le roi Charles Ier renouerait volontiers avec l'Espagne les vieilles relations d'amitié que les événements avaient troublées. Rubens rapporta à l'archiduchesse Isabelle, fille du roi d'Espagne, les paroles de Buckingham, et Isabelle, sachant combien on pouvait compter sur l'habileté de l'artiste, le chargea d'entretenir une correspondance diplomatique avec le duc, tandis qu'elle-même chercherait à ramener le roi d'Espagne aux sentiments témoignés par la cour d'Angleterre.

Tout en s'occupant de ces négociations, Rubens ne négligeait pas la peinture. C'est même vers cette époque qu'il fit ceux de ses tableaux qu'il jugeait les meilleurs. Renfermé dans un château qu'il avait fait bâtir près de Malines, il peignit pour la cathédrale et l'église Saint-Jean de Malines plusieurs compositions admirables, entre autres la *Pêche miraculeuse*.

La mort de sa femme, arrivée en 1626, vint l'arracher à sa chère solitude, ses amis le pressant de voyager pour faire diversion à sa douleur. Il parcourut la Hollande, en visita tous les artistes en renom, et enrichit sa collection de quelques-unes de leurs œuvres, qu'il paya royalement. Il trouva aussi dans ce voyage le moyen d'être utile à l'archiduchesse, en ramenant la bonne intelligence entre les états généraux de la Hollande et la cour de Bruxelles.

Le roi d'Espagne, Philippe IV, manda peu de temps après à l'archiduchesse sa fille de lui envoyer Rubens, afin qu'il pût s'entendre avec lui au sujet des négociations entamées avec l'Angleterre. Il partit pour Madrid en 1627. C'est là qu'il fit la rencontre de Vélasquez, avec lequel il se lia d'une

étroite amitié. Il étonna et émerveilla Philippe IV par sa pénétration et son habileté dans les affaires autant que par son talent pour la peinture ; ce prince le retint auprès de lui pendant dix-huit mois, puis il l'envoya en Angleterre, après lui avoir fait présent d'une bague d'un prix inestimable et de six chevaux andalous, les plus beaux qu'on pût voir. Quand Rubens arriva à Londres, Buckingham était mort ; il s'adressa au chancelier Cottington, qui, charmé de son rare mérite, se chargea de le présenter au roi.

Charles Ier accueillit parfaitement l'illuste peintre et lui commanda son portrait. Mais Rubens n'oubliait pas la mission dont Philippe IV l'avait chargé : il sut rendre sa conversation agréable au roi d'Angleterre, qui, sachant qu'il revenait d'Espagne, l'entretint des difficultés survenues entre les deux cours. Rubens lui dit alors de quelles propositions il était porteur, et Charles l'ayant accepté pour médiateur, il parvint à faire poser les bases d'un traité de paix favorable à l'Angleterre aussi bien qu'à l'Espagne. Charles Ier en fut si ravi, qu'il nomma Rubens chevalier en plein parlement, lui mit au doigt une riche bague, lui donna une chaîne à laquelle était attaché son portrait, et le força même d'accepter la ganse de son chapeau, qui valait plus de 30,000 fr. Rubens laissait en Angleterre dix-sept tableaux, un plafond peint au palais de White-Hall, et un portrait équestre du roi, sous la figure de saint Georges.

Le grand artiste revint à Bruxelles ; mais il n'y fit que passer et retourna en Espagne, chargé par l'archiduchesse d'une mission pour Philippe IV. Ce prince lui témoigna sa satisfaction de ce qu'il avait fait à Londres, lui donna la clef d'or, distinction fort enviée à la cour d'Espagne, lui fit de nouveaux présents, et le chargea de ses instructions pour les états généraux de la Hollande.

Rubens rentra avec joie dans sa maison d'Anvers et se remit au travail avec un sentiment de bonheur qu'il n'avait pas éprouvé depuis longtemps. Quoiqu'il n'eût pas aban-

donné son art, la diplomatie l'en avait beaucoup distrait pendant les quatre années qui venaient de s'écouler. Bien résolu de vivre désormais en simple particulier, il épousa en secondes noces Hélène Forman, qui, beaucoup plus jeune que lui et d'une remarquable beauté, ne chercha dans cette alliance que l'éclat du nom qu'elle allait partager. Aussi Rubens regretta-t-il plus d'une fois la douce et modeste Isabelle, qui l'avait aimé pour lui-même et n'avait jamais eu d'autre souci que son bonheur.

L'illustre peintre trouva dans le travail une précieuse consolation : assailli de demandes, il parvenait, tant était grande sa facilité, à ne refuser personne. Ses élèves, d'ailleurs, sincèrement dévoués à sa gloire, faisaient ce qu'avaient fait les élèves de Raphaël : sous leur pinceau jaillissait la pensée du maître, et Rubens, par quelques touches larges et savantes, achevait leurs œuvres et y imprimait le cachet de son génie.

Cette belle et glorieuse carrière finit trop tôt. Pierre-Paul n'avait encore que cinquante-sept ans, quand de violents accès de goutte vinrent interrompre son travail. Il supporta ces souffrances, soutenu d'abord par la pensée qu'elles lui laisseraient quelque relâche ; mais elles augmentèrent tellement, qu'il comprit que c'en était fait de son talent. Il s'y résigna, se rappelant les vertus de son père et les pieuses leçons de sa mère. Pendant six ans, il endura les plus cruelles douleurs et l'oisiveté qu'elles lui imposaient sans se permettre un murmure ; enfin il mourut le 30 mai 1640, à l'âge de soixante-trois ans.

Il fut inhumé dans l'église de Saint-Jacques, à Anvers, où Hélène lui fit élever un tombeau, dont le plus bel ornement est un tableau de la main de Rubens.

Les principaux ouvrages de ce grand maître sont à Bruxelles, à Gand, à Malines, à Anvers, à Londres, à Paris, à Madrid et à Rome. Il n'y a pas de musée qui n'en possède plusieurs ; car on n'évalue pas à moins de treize cents les

peintures qu'il a laissées. Aucun genre ne lui a été étranger : l'histoire, le paysage, le portrait, les fruits, les fleurs, les animaux, ont tour à tour occupé son pinceau, sans qu'on puisse dire ce qu'il a fait avec le plus de perfection. Rubens réunissait toutes les qualités qui font les grands peintres : génie élevé, imagination vive et féconde, instruction variée, touche large, facile et légère, coloris brillant et vrai.

On ne saurait trop admirer l'éclat, l'harmonie et la force qui caractérisent ses tableaux. Nulle part on ne trouve de plus belles idées rendues avec plus de noblesse et de charme, des airs de tête plus variés, des carnations plus fraîches, des draperies jetées avec plus d'art, une expression plus vraie et mieux sentie. Quelques critiques lui reprochent un peu d'incorrection dans ses figures et un dessin un peu lourd; mais si quelques-uns des ouvrages de Rubens sont entachés de ces défauts, il est permis de croire qu'ils ne sont pas tout entiers de sa main ; car ceux qu'il a travaillés avec soin en sont tout à fait exempts.

Rubens inventait si facilement, que, quand il avait à recommencer plusieurs fois le même sujet, il trouvait aussitôt une nouvelle ordonnance pour les scènes qu'il avait à reproduire, des attitudes diverses, des personnages tout différents, et faisait de chacune de ces copies une véritable création. Il travaillait avec une telle liberté d'esprit, que, pendant qu'il peignait, il se faisait lire les ouvrages des auteurs et des poëtes célèbres ou récitait lui-même des vers ayant rapport à son sujet. Les dessins de cet artiste sont d'une touche ferme et savante, et brillent par beaucoup d'esprit et d'harmonie. Rubens a aussi gravé quelques morceaux.

Le génie de ce grand homme devait l'élever au premier rang, quelle que fût la carrière qu'il choisît. Enfant, il s'était fait remarquer par de prodigieuses dispositions pour l'étude des langues, des belles-lettres et des sciences; jeune homme, il excella dans les arts; parvenu à l'âge mûr, il conduisit avec une rare habileté les plus difficiles négocia-

tions. Isabelle, après la mort de l'archiduc Albert, réclama souvent son aide et ses conseils ; le roi d'Espagne et le roi d'Angleterre lui confièrent leurs intérêts et n'eurent point à s'en repentir.

Dès l'âge de vingt ans, il était déjà riche et honoré ; et jusqu'à sa mort, sa réputation et sa fortune ne firent que croître. Sa figure et ses manières étaient pleines de noblesse, son esprit était aussi brillant que solide, et le charme de sa conversation le faisait rechercher des princes comme des artistes. Plusieurs seigneurs des différentes cours de l'Europe entretinrent avec lui une correspondance suivie, et les rois eux-mêmes s'estimaient heureux de son amitié. Sa maison était un magnifique palais, dont ses tableaux n'étaient pas la moindre richesse ; il y recevait la visite de tout ce que la Flandre comptait d'hôtes illustres, soit par leur rang, soit par leurs talents. Rubens y vivait entouré de ses disciples comme un prince au milieu de sa cour, ou, pour parler plus juste, comme un père au milieu de ses enfants. Parmi eux se distinguèrent Diepenbach, Jacques Jordaens, David Téniers, Juste, Vanmol, Van Tulden, et plusieurs autres ; mais Van Dyck les éclipsa tous et hérita de la gloire de son illustre maître.

Quoique Rubens ait étudié avec grand soin les écoles italiennes, il n'appartient à aucune d'elles. Il est lui-même le chef d'une école qui changea la face de la peinture. On ne retrouve en lui rien des peintres idéalistes ; il a imité la nature, non pas servilement ; mais il a su en rendre toute la puissance et la force, sans jamais en altérer la grâce ni la beauté. Quelque chose de grand et de noble empêche cette imitation de la nature de tomber dans la trivialité ; et s'il n'a pas demandé ses types à l'idéal, ils ne sont pas moins remarquables par leur noblesse que par leur vérité.

VAN DYCK.

Antoine Van Dyck naquit à Anvers, le 22 mars 1599. Son père, qui était peintre sur verre, et sa mère, qui peignait fort bien le paysage, lui donnèrent, dès son enfance, des leçons dont il profita tellement, qu'ils résolurent de faire de lui un artiste. Quand il fut en âge de quitter la maison paternelle pour l'atelier d'un maître, ils le placèrent chez Henri Van Balen, qui passait pour être habile dans son art. Il avait, en effet, voyagé en Italie et étudié avec succès les chefs-d'œuvre que ce pays renferme. Il ne tarda pas à reconnaître dans son élève les plus rares dispositions ; il les cultiva avec zèle, et, après quelques années passées sous sa direction, Van Dyck se présenta à Rubens, qui était alors le roi de la peinture.

Rubens l'admit au nombre de ses disciples, pour lesquels il fut bientôt un second maître ; car il saisit promptement la manière de l'illustre artiste et gagna sa confiance et son affection. Surchargé de travaux, Rubens laissait à Van Dyck le soin de faire les parties les moins apparentes de ses tableaux, puis il les lui fit peindre en entier, se réservant seulement d'y retoucher avant d'y inscrire le nom de Rubens.

Un jour que ce grand maître, appelé par une affaire importante, avait oublié de fermer la porte de l'atelier particulier dans lequel il aimait à travailler seul, ses élèves, cédant à la curiosité, s'y glissèrent pour examiner son ouvrage. Le tableau commencé était la *Descente de croix*, l'un des chefs-d'œuvre de Rubens. Les jeunes gens admirèrent d'abord avec respect cette belle toile plus qu'ébauchée ; mais bientôt ils oublièrent en quel lieu ils se trouvaient, et, les plus étourdis agaçant les autres, il s'ensuivit des courses, des luttes

joyeuses à travers l'atelier, courses et luttes qui finirent tragiquement. L'un des élèves glissa, et, en tombant, entraîna le tableau de Rubens. Un cri de détresse retentit ; mais que devinrent nos espiègles, quand, en relevant la toile, ils virent que le bras de la Madeleine et une partie de la figure de la Vierge étaient effacés ? Que faire ? Une faute suivie d'un pareil accident n'obtiendrait point l'indulgence de Rubens ; il chasserait assurément les coupables, et où retrouveraient-ils un maître qui pût remplacer celui-là ?

Van Dyck engagea ses camarades à cesser des plaintes inutiles et leur offrit d'essayer de réparer le dommage. Il se mit aussitôt à l'œuvre, et, au bout de quelques heures, le tableau était tel que l'avait laissé Rubens. Les élèves sortirent du cabinet, dont la porte fut refermée, et chacun attendit le lendemain avec anxiété. Le maître vint comme d'habitude, et, suivi des jeunes gens auxquels il voulait distribuer le travail de la journée, il s'arrêta devant son tableau de la *Descente de croix*. Il l'examina quelques instants, puis, content de son travail, il dit à ses élèves :

— Que vous semble-t-il de cette tête et de ce bras ? Ce n'est assurément pas ce que j'ai fait hier de moins bien.

Les élèves stupéfaits ne répondirent point, et Rubens se remit au travail. Mais il s'aperçut alors que les parties du tableau qu'il venait de louer n'étaient pas de sa main, et il fallut bien lui avouer la vérité. Le maître félicita Van Dyck, l'embrassa tendrement et lui conseilla de partir pour l'Italie. Ce voyage sourit au jeune homme ; il fit ses préparatifs de départ et vint, quelques semaines après, faire ses adieux à Rubens, qui lui donna un magnifique cheval, une bourse pleine d'or, et lui souhaita bonne chance.

Quelques historiens ont dit que Rubens n'avait engagé son élève à partir que dans la crainte de voir sa propre réputation pâlir devant celle du jeune artiste ; mais au point où Rubens était parvenu, il n'avait rien à redouter, et nous

sommes beaucoup plus porté à croire que son conseil était tout à fait désintéressé.

Van Dyck partit tout joyeux sur le beau cheval que lui avait donné son maître ; mais il faillit ne pas aller bien loin. Emerveillé de la beauté d'une jeune fille qu'il avait aperçue dans un des villages qu'il traversait, il oublia l'Italie, s'installa près de sa demeure et y resta pendant plusieurs mois. Il fallut que Rubens, instruit de ce qui se passait, vînt lui-même rappeler à Van Dyck à quelle gloire il renonçait pour quelques jours de plaisir. Docile à cette voix respectée, Van Dyck reconnut ses torts et continua sa route. Il laissait dans ce village un tableau, *Saint Martin partageant en deux son manteau, pour en couvrir un mendiant.* Van Dyck, ayant dépensé tout ce qu'il devait à la libéralité de Rubens, offrit au curé de faire pour son église tel tableau qu'il lui demanderait, pourvu qu'on lui fournît la toile et les couleurs. Le bon curé, qui avait ouï parler de ce jeune homme comme de l'élève favori du grand peintre d'Anvers, s'empressa de lui procurer ce qu'il voulait et fut si satisfait de cette production, qui est en effet une des plus belles de Van Dyck, qu'il lui compta aussitôt 100 florins.

Cette somme suffit aux besoins du jeune artiste pendant son voyage. A Venise, il étudia et copia les compositions du Titien, de Paul Véronèse et du Tintoret, puis il se rendit à Rome, visita Naples et la Sicile, puis revint à Gênes, où il resta quelque temps, occupé à faire les portraits des principaux personnages de cette ville. Enfin, content des progrès qu'il avait faits, il voulut revoir la Flandre, et s'y créa en peu d'années une réputation brillante, qu'une espèce d'échec qu'il essuya ne fit qu'accroître.

Les chanoines de Courtray lui ayant commandé un tableau pour le maître-autel de leur chapitre, Van Dyck fit un *Christ en croix*, et choisit le moment où les bourreaux, après l'y avoir attaché, élèvent, pour le planter, l'arbre du salut. Le tableau était admirable ; mais il eut le malheur de ne pas

plaire aux chanoines. Ils jetèrent les hauts cris et dirent que le peintre dont on leur avait tant vanté le mérite n'était bon tout au plus qu'à barbouiller des enseignes. Van Dyck ne répondit point, fit placer le tableau et en réclama le prix, sur lequel il ne voulut rien rabattre. Les chanoines désolés se plaignirent de leur mésaventure ; mais, à leur grande surprise, les connaisseurs auxquels ils firent voir ce *Christ* ne purent se lasser de l'admirer et déclarèrent qu'ils n'avaient jamais rien vu de plus beau. Plus le tableau avait été décrié, plus on le loua ; on vint de tous côtés pour le voir, et les chanoines, reconnaissant leur erreur, demandèrent deux autres toiles à Van Dyck, qui refusa de les faire.

La jalousie lui suscita des ennemis parmi les peintres flamands ; et Van Dyck, qui aimait la paix par-dessus tout, quitta Anvers et alla s'établir à la Haye, où le prince d'Orange l'accueillit avec honneur. Tous les grands personnages de la cour, à commencer par le prince et la princesse, voulurent avoir leur portrait de la main de Van Dyck.

De la Haye, il passa en Angleterre ; mais il n'y était pas connu et n'y séjourna que fort peu de temps. Ce fut seulement après son départ qu'on apprit à Londres quel artiste on avait laissé partir. Le roi Charles Ier députa aussitôt vers lui l'un de ses gentilshommes, pour le prier de revenir. Van Dyck céda aux instances qui lui furent faites et reçut du roi l'accueil le plus flatteur. Ses premiers tableaux causèrent une sincère admiration à la cour ; Charles, passionné pour les arts, le créa chevalier du Bain et lui fit présent d'une chaîne d'or et de son portrait, enrichi de diamants.

La faveur royale releva l'éclat du mérite de Van Dyck, qui fut assailli de commandes. Un mariage illustre acheva de le poser : lord Ruthwen, comte de Gorée, lui donna sa fille. Il tint dès lors un grand état de maison, eut des écuyers, des pages et des chevaux, les plus beaux de Londres. Le luxe de sa table égalait celui de ses équipages ; il avait coutume d'y offrir une place aux puissants personnages qui venaient

poser dans son atelier, et des musiciens à ses gages faisaient entendre, pendant les repas, les plus délicieuses symphonies.

Van Dyck recevait pour ses moindres tableaux des sommes si considérables, qu'il eût pu sans danger se permettre toutes ces dépenses, si son goût pour l'alchimie ne lui eût fait sacrifier à de chimériques espérances plus d'or encore qu'il n'en fallait à l'entretien de sa maison. Ces frais énormes l'obligèrent à un travail forcé qui ne pouvait manquer d'altérer sa santé. Il ne s'en aperçut pas d'abord, et, trouvant qu'il avait acquis en Angleterre assez de renommée, il se rendit à Paris, pour solliciter l'honneur de peindre la galerie du Louvre ; mais il y arriva trop tard : la décoration de cette galerie venait d'être confiée au Poussin.

Van Dyck, après cette inutile démarche, retourna dans sa patrie ; mais sa femme ne pouvant s'habituer à vivre en Flandre, il la reconduisit en Angleterre. Dès qu'on y eut appris son retour, de nouvelles demandes lui furent adressées de toutes parts ; il n'y avait pas, dans le Royaume-Uni, un noble seigneur qui n'eût vendu quelqu'une de ses terres ou hypothéqué l'un de ses châteaux pour léguer à ses descendants son portrait peint par Van Dyck. L'artiste reprit donc son pinceau, sans vouloir écouter ses amis, qui le priaient de modérer son ardeur. Ce qu'ils craignaient arriva : trop de fatigue épuisa l'illustre peintre ; il tomba en langueur et mourut à l'âge de quarante et un ans.

Il fut inhumé avec la plus grande pompe dans l'église de Saint-Paul de Londres, où on lui éleva un magnifique tombeau.

On reconnaît dans les ouvrages de Van Dyck les principes et la manière de Rubens ; cependant, comme peintre d'histoire, il est resté au-dessous de ce maître, quoique son pinceau soit souvent plus coulant et plus net, ses carnations plus fraîches et son dessin plus élégant. Mais c'est dans le portrait que Van Dyck a excellé. Aucun peintre n'a su mieux

que lui saisir la physionomie d'une personne, exprimer son caractère dans ses traits, en un mot, rendre la nature avec plus de grâce, d'esprit, de noblesse et de vérité. Un coloris éclatant, des têtes et des mains parfaites, une merveilleuse entente de l'ajustement, distinguent les portraits de Van Dyck et les placent à côté de ceux du Titien, sur lesquels ils l'emportent même par la beauté des détails.

On a beaucoup gravé d'après ce maître, et lui-même a reproduit, par ce procédé, quelques-uns de ses meilleurs tableaux. On lui doit les portraits des principaux artistes de son temps, portraits pour lesquels il ne voulut recevoir aucune rétribution, trop heureux, disait-il, de pouvoir s'immortaliser lui-même en reproduisant les traits de ceux au génie desquels la postérité rendrait hommage.

REMBRANDT.

Paul Gerretz, connu sous le nom de Rembrandt, naquit en 1606, dans un moulin situé sur un bras du Rhin, entre les villages de Leyendorp et de Konkerck, à quelques lieues de Leyde. Son père, à qui appartenait ce moulin, se faisait appeler Van Rhyn, pour se distinguer des autres membres de sa famille ; ce qui fait que souvent ce nom est ajouté à celui du peintre dont nous entreprenons l'histoire.

Paul fut envoyé fort jeune à l'université de Leyde ; car ses parents voulaient en faire un savant et rêvaient pour lui tout autre chose que la profession paternelle. Aussi leur déception fut grande lorsqu'ils apprirent que, soit manque d'intelligence, soit défaut de bonne volonté, cet enfant ne faisait que fort peu de progrès. Ils le firent revenir auprès d'eux, décidés, quoiqu'il leur en coûtât beaucoup de renoncer à leurs espérances, à utiliser ses forces.

au moulin. Rembrandt quitta Leyde sans regret; mais il ne fut pas difficile à son père de reconnaître qu'il n'aurait pas en lui un auxiliaire bien vigilant. Paul s'occupait fort peu de retenir les instructions qui lui étaient données, et, au lieu de travailler, comme on l'y engageait, il passait la plus grande partie de ses journées à copier des gravures qu'il avait achetées à Leyde ou à dessiner les divers objets qui s'offraient à sa vue.

— Ce n'est pas en passant ton temps à de pareils enfantillages que tu deviendras riche, lui dit un jour son père, qui savait que la fortune préoccupait déjà Paul.

— Qui sait, mon père? répondit le jeune homme. N'avez-vous pas ouï parler des richesses fabuleuses de maître Rubens, le peintre flamand? Pourquoi ne ferais-je pas fortune comme lui?

Van Rhyn secoua la tête.

— Essayez de me placer pendant quelques mois chez un peintre, reprit Paul; et si, au bout de ce temps, il ne me reconnaît pas de dispositions pour son art, je reviendrai auprès de vous, et alors, je vous le promets, je travaillerai.

Ce seul nom de Rubens avait réveillé dans le cœur du meunier l'ambition, à laquelle il avait si difficilement renoncé, de voir son fils se distinguer dans quelque brillante carrière; il céda aux désirs de Paul et le fit entrer dans l'atelier de Jacques Zvaanemburg. Jacques n'était pas un habile maître, mais le génie de son nouvel élève suppléait à l'insuffisance de ses leçons. Au lieu de quelques mois, Rembrandt passa trois ans sous sa direction, et le quitta pour se rendre à Amsterdam, où Pierre Lastman et Georges Schooten achevèrent de lui enseigner les principes de la peinture. Quand ils n'eurent plus rien à lui apprendre, Paul revint auprès de sa famille, où il étudia la nature avec une infatigable ardeur. Son père et sa mère, émerveillés de son talent, lui conseillaient d'aller s'établir dans

une grande ville, ne doutant pas qu'il n'éclipsât aussitôt les plus grands talents. Mais Paul, se défiant un peu de leur jugement à cet égard, s'obstinait à ne laisser voir à personne ses essais. Il travailla pendant quelque temps ainsi ; enfin, cédant un jour aux sollicitations de sa mère, il consentit à montrer à quelques amis un petit tableau qu'il venait de terminer. Ceux-ci en parlèrent à d'autres, et des étrangers qui se trouvaient alors au village voulurent voir l'ouvrage du jeune meunier. Leur surprise fut grande, quand, au lieu d'une ébauche de commençant, on leur présenta une toile que n'eût pas désavouée un maître en renom ; ils le témoignèrent à Rembrandt, en lui promettant un bel avenir et en l'engageant à porter ce tableau à la ville, où il ne manquerait pas d'amateurs.

Paul suivit leur conseil et faillit devenir fou de joie en s'entendant offrir 100 florins de ce tableau. Il revint triomphant au moulin paternel, mais seulement pour dire adieu à ses parents ; car il avait déjà fait choix d'un atelier à la Haye. Dès qu'il y fut installé, il se remit au travail avec un zèle que stimulait le plaisir de recevoir en paiement de chacune de ses toiles une somme considérable. En peu de temps le jeune peintre se fit connaître ; et quand il eut atteint le degré de réputation qu'il souhaitait, il ouvrit une école de peinture, où bientôt vinrent se faire inscrire un assez grand nombre d'élèves. Rembrandt estimait fort cher ses leçons, et il ne tarda pas à jouir d'une aisance qui, au bout de quelques années, devint de la richesse.

Bien différent en cela des artistes qui, pour la plupart, dépensent l'argent aussi facilement qu'ils le gagnent, et qui aiment à s'entourer de toutes les superfluités du luxe, de toutes les recherches d'une vie élégante, Rembrandt garda ses habitudes de simplicité et de parcimonie. Il fit choix d'une femme riche, mais d'une paysanne, afin qu'elle ne l'obligeât pas à voir le monde, pour lequel il ne se sentait

aucun goût, peut-être parce qu'on ne peut le fréquenter sans s'exposer à de grands frais.

Paul aimait l'argent, non pour les jouissances qu'il procure, mais pour l'argent même ; et si l'on en croit ses historiens, il admit sans examen tous les moyens de s'en procurer. Il passait au travail une partie des nuits pour suffire aux nombreuses demandes qui lui étaient adressées. Il vendait les copies de ses élèves comme ses propres ouvrages, après les avoir retouchées et leur avoir donné ce cachet qui n'appartient qu'à lui. En vain les personnages les plus recommandables de la Haye, soit par leur naissance, soit par leur talent, firent-ils des avances à l'artiste ; il n'y répondit point et continua de préférer à leur société celle des gens du commun. Quand on lui en demandait la raison, il répondait qu'exempt de toute ambition, il ne désirait que de vivre libre et oublié ; mais il se gardait bien d'avouer que l'intérêt avait à ce choix beaucoup plus de part que la modestie.

La seule passion qu'il se permit fut celle des vieux meubles, des vieilles étoffes, des anciennes armures et des instruments de toutes sortes. Il en remplissait son atelier, qu'on eût pris, en y entrant, pour la boutique d'un marchand de bric-à-brac. Il les nommait plaisamment ses *antiques*, depuis que des connaisseurs, ayant remarqué quelque incorrection dans ses ouvrages, lui avaient conseillé de faire le voyage d'Italie, pour se perfectionner par l'étude des beaux morceaux de l'antiquité.

Rembrandt ne songeait guère à entreprendre un tel voyage ; on eût dit qu'il craignait de perdre la vogue dont il jouissait, tant il mettait d'ardeur à exploiter la mine d'or que son pinceau lui avait ouverte. Il restait assis tout le jour sur un escabeau de bois, devant son chevalet, au milieu de toutes ses vieilleries, et n'interrompait son travail que pour prendre ses repas, qui consistaient presque invariablement en un hareng salé et un morceau de fro-

mage, arrosés d'un verre d'eau. Il veillait à ce que le même régime ou quelque autre tout aussi peu dispendieux fût suivi par sa femme, son fils, et la vieille servante qui composait tout son domestique. Le luxe des vêtements répondait à celui de la table, et quiconque eût vu maître Rembrandt l'eût pris pour un artisan nécessiteux, et non pour un peintre archimillionnaire.

Mais il existe pour les avares un bonheur devant lequel tous les autres s'effacent. Quand chacun reposait dans sa maison, Paul, entr'ouvrant la cassette qui renfermait ses trésors, les contemplait avec ivresse. La musique n'avait pas d'harmonie plus agréable à ses oreilles que le tintement de l'or. Il le comptait, le recomptait, plongeait avec délices ses mains dans cette masse qu'il soulevait et faisait retomber en cascades brillantes ; puis, tremblant d'être épié, d'être aperçu, il refermait à la hâte son coffre-fort et s'en constituait le gardien.

Quand quelque pauvre fermier, ruiné par l'intempérie des saisons, ne pouvant payer ses redevances, s'adressait à maître Rembrandt, qu'on disait riche, très-riche ; quand quelque fils de famille, pressé de dissiper l'héritage paternel, venait frapper à la porte de son atelier, ni le fermier ni le jeune gentilhomme ne s'en retournaient les mains vides, s'ils avaient une bonne caution à fournir et consentaient à compter au prêteur de lourds intérêts. Il fallait bien que Rembrandt leur fît payer la privation de cet or que pendant quelque temps il ne pourrait ni voir, ni entendre, ni caresser.

On savait bien que Rembrandt était avare, qu'il prêtait à usure, que toutes les ruses lui étaient bonnes pour augmenter sa richesse ; mais on faisait grand cas de son talent, et ses ouvrages, quelque prix qu'il y voulût mettre, ne manquaient jamais d'acheteurs. Quand il croyait voir se refroidir leur enthousiasme, il feignait d'être décidé à quitter la Hollande, pour se fixer soit en Italie, soit en

France, et l'on ne songeait plus à marchander ses chefs-d'œuvre, qui, pensait-on, seraient peut-être les derniers qu'on pût se procurer.

Souvent, lorsqu'il envoyait son fils vendre, ses dessins ou ses gravures, il lui recommandait de dire qu'il les lui avait pris, et que maître Rembrandt, réservant sa collection de dessins et de gravures pour un prince étranger, serait furieux, s'il savait qu'on les vendît isolément. Et comme il craignait que le jeune homme ne gardât pour lui une partie de la somme qui lui serait comptée, il ne manquait pas, après lui avoir si bien appris à mentir, de lui faire un sermon sur l'horreur que nous devons avoir pour le mensonge.

Enfin, la plus bizarre idée que lui ait suggérée l'amour du gain fut assurément celle de se faire passer pour mort. Il la confia à sa femme, qui, non moins avide que lui-même, prit le deuil et annonça en pleurant que maître Rembrandt, son cher époux, parti depuis quelques jours, venait de trépasser. La nouvelle s'en répandit promptement, et les amateurs s'empressèrent d'accourir chez le défunt, pour traiter avec la veuve des ouvrages qu'il avait laissés. L'atelier en était fort bien garni ; mais en quelques heures tout fut enlevé, à des prix beaucoup plus élevés que ceux qu'on offrait à l'artiste ; car, puisqu'il était mort, on ne retrouverait jamais de tableaux qui pussent être comparés aux siens pour la magie du coloris, la force de l'expression, l'entente du clair-obscur et la minutieuse étude des détails. Les marchands disputaient ces chefs-d'œuvre aux amateurs ; et comme ils devaient rester la propriété du plus offrant, Rembrandt, qui assistait caché derrière une tapisserie à cette étrange comédie, se frottait joyeusement les mains et avait toutes les peines du monde à ne pas intervenir dans le débat.

Quand la vente fut terminée, il se montra et remercia

chaudement ses admirateurs de toutes les louanges qu'ils lui avaient données.

— J'ai voulu, leur dit-il, m'assurer de ce que penserait de moi la postérité; l'épreuve m'a été si favorable, que, quand mon heure sera venue, je pourrai, grâce à vous, messieurs, m'endormir en paix. Mais, grâce à Dieu, j'espère travailler pendant quelques années encore et satisfaire ceux d'entre vous qui regrettaient de ne posséder qu'un petit nombre de mes toiles.

Les mystifiés prirent le parti de rire de cette aventure et se dirent qu'un peu d'originalité est bien permise aux hommes de génie. Rembrandt, après avoir compté ses florins, reprit tranquillement son pinceau et recommença sa vie accoutumée. Un grand nombre de tableaux d'histoire, de scènes d'intérieur, de portraits, l'occupèrent sans relâche. Parmi les premiers, on cite surtout *Tobie*, admirable composition dont toutes les têtes vivent et pensent, et qui ne laisse rien à désirer comme ordonnance, comme couleur et comme fini.

Rembrandt réussissait à merveille dans le portrait. On raconte que, pour faire connaître son talent dans ce genre, il reproduisit les traits de sa domestique et exposa cette toile à la fenêtre. Les voisines y furent trompées les premières et saluèrent la vieille, qui ne leur répondit pas. Etonnés de cette impolitesse, qui n'était pas dans les habitudes de la gouvernante, naturellement curieuse et bavarde, elles s'approchèrent et reconnurent leur méprise avec de grands éclats de rire. Elles en parlèrent à qui voulut les entendre, et bientôt il n'y eut personne dans la Haye qui n'eût vu le portrait fait par maître Rembrandt. Les plus nobles et les plus riches personnages se firent alors peindre par lui, et rien n'égale l'expression, la vérité, la vie qu'il a su donner à ses portraits. Toutefois, il avait le défaut de ne vouloir écouter aucune observation de la part de ses modèles; il ne consentait ni à les flatter,

ni à les rajeunir, ni à leur laisser prendre telle ou telle pose plutôt que telle autre. Il était le maître, et force était de lui obéir ou de renoncer à se voir reproduire par son pinceau.

Ce qu'il voulait n'était pas toujours juste ni convenable. Qu'on en juge. Pendant qu'il était occupé à faire un tableau de famille, on vint lui apprendre qu'un singe qu'il aimait beaucoup venait de mourir. Rembrandt en témoigna ses regrets et reprit son ouvrage ; mais, par une singulière fantaisie, il plaça sur le devant du tableau la figure de ce favori qu'il venait de perdre. Quand les personnes qu'il avait commencé de peindre virent cette tête de singe, elles trouvèrent la plaisanterie fort déplacée ; mais ce fut bien autre chose, quand l'artiste déclara qu'il avait voulu donner ce souvenir à l'animal qu'il avait aimé, et qu'il était bien décidé à ne pas l'effacer. On se fâcha, puis on s'apaisa et on le pria de faire disparaître cette figure grimaçante. Rembrandt ne voulut rien entendre ; il préféra garder le tableau et restituer les avances qui lui avaient été faites.

C'était un grand sacrifice fait à la mémoire de son compagnon ; aussi les disciples de Rembrandt eurent-ils peine à y croire, eux qui savaient si bien à quel point l'artiste portait l'amour de l'argent, que souvent ils prenaient plaisir à peindre sur du papier des pièces de monnaie, qu'ils jetaient à terre et que Rembrandt ramassait avec avidité. Cette avidité et le désappointement du maître reconnaissant son erreur causaient dans l'atelier un fou rire, auquel le peintre finissait presque toujours par s'associer.

— Que voulez-vous, mes enfants, disait-il, les temps sont durs, et il n'y a si petite pièce de monnaie qui n'aide à atteindre le bout de l'an. Vous êtes jeunes et prodigues, je suis vieux et économe ; vous êtes fous, et je suis sage.

Ainsi cet homme qui ne vivait que de privations, qui se refusait non-seulement les plaisirs que recherchent tous les hommes, mais la suprême joie d'adoucir les souffrances de ses semblables, de voir le bonheur descendre au sein d'une pauvre famille sous la forme d'un peu de cet or qu'il enfouissait, cet homme se croyait sage. Etrange effet des passions, qui, en s'emparant de notre cœur, obscurcissent notre intelligence et faussent notre jugement.

Rembrandt mourut en 1674, à l'âge de soixante-huit ans. On le compte parmi les plus célèbre artistes. Il avait reçu de la nature un génie remarquable, que le travail seul développa, puisqu'il ne voulut étudier aucun des maîtres anciens ni des modernes. Ce qui le distingue surtout, c'est une puissante originalité ; il n'a imité rien de ce qui avait été fait avant lui, et aucun des peintres qui l'ont suivi n'a saisi sa manière. Rembrandt possédait à un degré éminent l'intelligence du clair-obscur, et l'on ne peut le comparer qu'au Titien pour la fraîcheur et la vérité de ses carnations. Ses figures paraissent se détacher en relief sur le fond du tableau, ses physionomies sont variées, pleines de naïveté et d'expression, ses têtes de vieillards surtout sont admirables.

Les tableaux de ce maître sont, à les regarder de près, heurtés et raboteux ; mais vus de loin, ils sont tout harmonie et suavité. Le fond en est presque toujours noir, et les rayons de la lumière, se réunissant sur les figures principales, en rendent l'effet merveilleux. Si l'on ne rencontre pas dans ses compositions la beauté des types et la pureté des lignes qui caractérisent la peinture italienne, on y trouve la nature rendue avec tant de piquant et de vérité, qu'on ne peut se lasser de les admirer.

Rembrandt a laissé de beaux paysages, des dessins un peu incorrects, mais très-expressifs, et des gravures que les connaisseurs estiment beaucoup. La plus célèbre de ces

gravures représente le Christ guérissant les malades. Elle est connue sous le nom de *la pièce de cent francs*, parce que chacune des épreuves était vendue ce prix-là par Rembrandt. Cet artiste a eu un grand nombre d'élèves, parmi lesquels on cite Flinck, Eckoutz, et surtout Gérard Dow, dont les petits tableaux sont autant de merveilles de grâce, de fraîcheur et de vérité.

LE POUSSIN.

Nicolas Poussin naquit le 16 juin 1594, au château de Villiers, près des Andelys. Son père était de bonne noblesse et avait épousé, en raison de son peu de fortune, la veuve d'un procureur. Chacun d'eux avait sur l'enfant que le ciel venait de leur donner des idées bien différentes : fidèle aux nobles souvenirs de sa race, le gentilhomme voulait faire de Nicolas un vaillant homme de guerre, tandis que tous les vœux de la châtelaine étaient que ce fils chéri embrassât la carrière ecclésiastique. Ni l'un ni l'autre ne devaient voir se réaliser leur rêve favori.

Nicolas avait témoigné, dès son enfance, beaucoup de goût pour le dessin : crayonner des portraits, peindre des fleurs, des arbres, des oiseaux, avaient été son plus doux passe-temps. Quentin Varin, peintre qui jouissait de quelque célébrité en Normandie, ayant été chargé de restaurer le château de Vernon, fit connaissance avec le père de Nicolas, et, ayant vu les ébauches de l'enfant, il y reconnut de telles dispositions, qu'il voulut lui enseigner les principes du dessin. Les progrès de son élève surpassèrent tellement ses espérances, qu'il engagea son ami, dont il connaissait la position précaire, à faire de son fils un peintre plutôt qu'un soldat.

Le sieur Poussin se rendit avec quelque peine à cet avis,

mais enfin il s'y rendit, et Quentin Varin ayant, au bout d'un certain temps, déclaré qu'il n'avait plus rien à apprendre à Nicolas, celui-ci, qui venait d'atteindre sa dix-huitième année, dit adieu au château où s'était écoulée son enfance et partit pour Paris, où il espérait trouver d'habiles maîtres et faire promptement fortune. Mais il reconnut bientôt qu'il s'était bercé d'illusions : les maîtres lui étaient inférieurs, et, au lieu de la fortune, ce fut la misère qu'il rencontra. Mais la misère n'abat pas les hommes de génie ; le Poussin attendit, ne doutant pas que le succès ne vînt enfin.

Il travaillait avec ardeur ; et, quand il sortait de la pauvre chambre qui lui servait d'atelier, c'était pour étudier la nature. Dans une de ses excursions à travers la campagne, il rencontra un jeune gentilhomme avec lequel il causa pendant quelques heures ; ils se séparèrent en se promettant de se revoir, et quelques jours plus tard ils s'aimaient comme deux frères. Le jeune seigneur, ayant été rappelé en Poitou par sa famille, décida Nicolas à l'y accompagner, en lui assurant que sa mère serait ravie de le recevoir et heureuse de décorer son château de quelques-uns des ouvrages de l'artiste. Le Poussin se rendit aux sollicitations de son ami. Mais on lui fit un accueil froid et presque dédaigneux dans cette maison qu'il avait promis de regarder comme la sienne, et le jeune peintre, dont la fierté égalait le talent, ne profita que pendant quelques jours de cette hospitalité. La vue de plusieurs gravures de Raphaël et de Jules Romain lui avait inspiré le désir de faire le voyage de Rome ; il résolut de travailler sans relâche, afin d'amasser la somme nécessaire aux frais de ce voyage. Travailler !... Mais qui lui donnerait de l'ouvrage ? Il frappa vainement à la porte des châteaux et des couvents : il paraissait trop pauvre pour qu'on pût concevoir une bien haute opinion de son mérite. Il fut donc partout éconduit, et dut, pour dernière ressource, se faire peintre d'enseignes.

Ce travail était bien peu rétribué, et encore manquait-il souvent.

Le Poussin endura toutes sortes de privations, et, ne sachant plus que faire pour ne pas mourir de faim, il se vendit à deux recruteurs; mais le jeûne l'avait tellement affaibli, qu'il fut reconnu impropre au service militaire et rendu à toutes ses perplexités. Il reprit courage toutefois, et, se félicitant, malgré sa mauvaise fortune, d'avoir recouvré sa liberté et son pinceau, il chercha de l'ouvrage avec tant de persistance, qu'il en trouva. Si médiocre que fût son salaire, il en mettait chaque jour une partie de côté; car il n'avait pas renoncé à voir les chefs-d'œuvre de l'Italie. Son petit trésor s'arrondissait, et il calculait déjà l'époque de son départ, quand, un beau matin, il s'aperçut que la bourse sur laquelle reposaient toutes ses espérances lui avait été volée.

Se désoler était inutile ; ce qu'il y avait de mieux à faire était d'oublier ce malheur et de recommencer à travailler et à économiser. Le Poussin le comprit et revint à Paris, qu'il avait quitté pour se rapprocher de l'Italie, tout en utilisant son talent dans chacune des villes qu'il traversait. Il y était encore pauvre et inconnu, quand, en 1632, les jésuites célébrèrent la canonisation de saint Ignace et de saint François Xavier. Les élèves des pères voulurent faire don à l'église de leur collége de plusieurs tableaux représentant les miracles de ces deux saints, et un grand nombre d'entre eux, étant liés avec Nicolas, lui offrirent de s'en charger; ce qu'il accepta avec empressement. Le Poussin fit, en six jours, six tableaux en détrempe, dont les amateurs admirèrent la hardiesse. De ce nombre fut le cavalier Marin, poëte italien, qui, prêt à retourner dans sa patrie, offrit au jeune peintre de l'y emmener. Nicolas eût bien volontiers accueilli cette offre; mais il avait promis plusieurs ouvrages, et, ne voulant pas manquer à sa parole, il resta.

Dès qu'il eut terminé les tableaux qu'il s'était engagé à faire, il prit à son tour la route de l'Italie. Il n'était pas en-

core bien riche; mais en travaillant le long de la route, il arriva à Rome sans avoir entièrement épuisé ce que lui avaient rapporté ses derniers tableaux. Il y retrouva le cavalier Marin, qui l'accueillit avec cordialité, le recommanda au cardinal Barberini, et l'engagea à étudier non-seulement les chefs-d'œuvre de la peinture, mais les poëtes anciens et modernes, et la vie des grands hommes. Le Poussin comprit qu'il trouverait dans ces lectures de nobles inspirations et suivit le conseil de son protecteur. Malheureusement pour lui, le poëte mourut peu de temps après son arrivée à Rome, et le cardinal Barberini partit pour la France.

Le Poussin, resté sans ami et sans appui, se trouva réduit, pour vivre, à se faire tour à tour architecte, sculpteur, peintre en tous genres. La peinture commençait alors à tomber en décadence dans la ville des beaux-arts. La manière de Michel-Ange Caravage s'était substituée au style sublime de Raphaël, et les premiers tableaux que le Poussin fit paraître le faisant reconnaître pour un adversaire de la nouvelle méthode, dont beaucoup d'amateurs s'étaient déclarés les partisans, ces tableaux furent mal accueillis. Le Poussin, en voyant s'évanouir l'espoir qu'il avait conçu de se faire un nom, dès qu'il parviendrait à obtenir l'attention des artistes et des connaisseurs, éprouva le plus cruel supplice qui puisse être infligé à un homme de génie: il douta de lui-même et se demanda s'il continuerait la lutte ou s'il n'abandonnerait pas sans retour son pinceau.

C'est alors qu'il fit la connaissance d'un peintre français, nommé Dughet, qui jouissait à Rome de quelque réputation. Ce peintre avait une fille, belle, bonne, courageuse surtout, qui, appréciant le talent du Poussin, le soutint, le consola, et, l'ayant épousé, lui rendit la conscience de son mérite. Nicolas se remit au travail et combattit avec persévérance les ennemis du bon goût. Plusieurs chefs-d'œuvre sortis de son pinceau plaidèrent éloquemment la cause de l'art: la *Mort de Germanicus,* la *Prise de Jérusalem par Titus,* la *Peste*

des *Philistins, Eliézer devant Rébecca,* le *Testament d'Eudamidas,* l'*Enlèvement des Sabines*, l'*Evanouissement d'Esther devant Assuérus, Moïse foulant aux pieds la couronne de Pharaon*, enfin le *Triomphe de Neptune.*

Le chevalier Cassiano del Pozzo, lui ayant demandé les *Sept Sacrements*, fut si charmé de la manière dont ces sujets furent traités, qu'il voua au Poussin une éternelle amitié, le recommanda aux puissants personnages avec lesquels il était en relation, et, faveur plus précieuse que les autres, mit à la disposition du peintre son cabinet d'antiques. C'était, en effet, dans l'étude des chefs-d'œuvre de l'antiquité que le Poussin puisait ce beau idéal qui, caractérisant ses moindres ouvrages, semblait faire revivre en lui Raphaël.

Le cardinal de Richelieu fit demander au Poussin quelques tableaux pour son palais. Accueillies en France avec enthousiasme, les compositions de l'artiste français inspirèrent au cardinal le désir de ramener dans sa patrie ce beau génie, dont Rome commençait à s'enorgueillir. Le Poussin reçut le brevet de premier peintre du roi et l'invitation de se rendre à Paris, pour décorer la grande galerie du Louvre. Le Poussin hésitait à quitter sa chère retraite pour aller prendre possession de la dignité qui lui était offerte; Louis XIII, pour l'y décider, lui écrivit une lettre des plus flatteuses, et M. de Chanteloup, qui était alors à Rome, engagea si vivement le grand peintre à l'accompagner en France, qu'il consentit à partir à la fin de l'année 1640.

Louis XIII, prévenu de son arrivée, lui envoya un de ses carrosses, lui fit l'accueil le plus gracieux et lui donna un appartement aux Tuileries. Le peintre fit hommage au roi de son beau tableau du *Testament d'Eudamidas*, que possède aujourd'hui le musée de Rouen, et fut gratifié d'une pension de 3,000 livres. Le cardinal de Richelieu ne se montra pas moins bienveillant pour l'artiste. Mais, comme tout homme supérieur, le Poussin devait avoir des envieux. Jacques de Fouquers, peintre flamand, que la reine protégeait, avait été

jadis chargé de la décoration de la galerie du Louvre ; il vit avec dépit le nouveau venu empiéter sur ce qu'il appelait ses droits, et résolut de les faire valoir. Lemercier, premier architecte du roi, se montra également hostile au Poussin, ce grand maître ayant été obligé de faire changer les compartiments de la voûte, qu'il trouvait trop massifs pour ses dessins. Simon Vouet, peintre de mérite, à qui l'école française devait sa première gloire, ne put voir non plus sans jalousie le triomphe du Poussin, qui le reléguait au second rang ; ses élèves prirent parti pour lui, et l'illustre artiste, qui n'estimait rien tant, après la peinture, que les douceurs d'une vie exempte de trouble et d'intrigue, regretta bientôt les heureux jours qu'il avait passés à Rome.

D'un autre côté, il se voyait presque chaque jour détourné de ses travaux et occupé à des détails relatifs à la décoration du Louvre, détails auxquels eût pu suffire un talent ordinaire. Il acheva cependant la *Cène* et le *Miracle de saint François Xavier;* mais, ne pouvant plus résister à l'ennui et au chagrin qui s'emparaient de son cœur, il sollicita la permission de retourner à Rome, sous le prétexte d'arranger ses affaires et de décider sa femme à venir se fixer en France. Cette permission lui ayant été accordée, il se hâta de repasser les Alpes. Une seule chose l'inquiétait : il avait promis au roi et au cardinal de revenir à Paris ; mais comme il ne se hâta point de terminer ses affaires, il apprit la mort de Richelieu, et bientôt après celle de Louis XIII. Sa parole se trouvant ainsi dégagée, il ne songea plus à quitter Rome, sa patrie d'adoption et le berceau de sa gloire.

Il conserva sous Louis XIV le titre de premier peintre du roi, et, tant par les excellents modèles qu'il envoya en France que par les conseils qu'il donna aux jeunes artistes qui venaient se perfectionner à Rome, il justifia ce titre. Plus le Poussin avança dans la carrière, plus son beau génie se développa. Un peu de dureté, de sécheresse même, aurait pu être reproché à ses premiers ouvrages ; il se corrigea de ce

défaut et choisit des sujets dans lesquels les beautés de la nature pussent trouver place. Sans rien perdre du goût élevé que lui avait donné l'étude de l'antique, il sut mettre dans ses compositions de la grâce, du charme, une certaine poésie mélancolique qui touche et fait rêver. *Eurydice piquée par un serpent pendant qu'Orphée chante auprès d'elle les louanges des dieux*, les *Restes de Phocion expulsés de l'Attique, Diogène brisant sa coupe*, les *Fêtes de Cérès et de Bacchus, Booz et Ruth,* admirables pages qui ajoutèrent à la gloire du Poussin, furent créées dans les années qui suivirent son retour à Rome.

Cet artiste ne s'enrichit pas comme plusieurs des peintres célèbres dont nous avons écrit l'histoire. Simple dans ses goûts, il regardait une honnête aisance comme bien préférable à une grande fortune. Il vivait dans une modeste retraite, qu'embellissaient les tendres soins de sa femme et les visites de quelques amis sincères. C'était dans leur conversation que le Poussin se délassait de ses travaux; et quand les convenances l'obligeaient à voir le monde, il se sentait mal à l'aise et avait hâte de retrouver sa douce solitude. Toutes les superfluités d'une vie fastueuse n'ayant aucun prix à ses yeux, il travaillait pour la gloire et non pour l'argent. Il avait coutume d'inscrire derrière chaque tableau qu'il terminait le chiffre auquel ce tableau devait être vendu, et il renvoyait tout ce qui lui était offert au delà de son estimation.

Le Poussin avait tant d'amour pour son art, que, devenu le premier peintre de son siècle, il ne croyait pouvoir se dispenser encore d'étudier la nature, et que, quand il quittait son atelier, c'était toujours pour aller demander à la campagne quelque beau site, quelque riant paysage dont il pût orner le fond de ses tableaux. Il n'était pas rare qu'il rapportât de ces excursions des pierres, des mousses, des herbes, des branches d'arbuste; car il ne pensait pas qu'un

peintre pût prendre trop de précautions pour rendre avec vérité les plus petits détails.

Un travail trop assidu altéra la santé du Poussin, et une attaque de paralysie l'ayant frappé, il comprit que sa carrière ne serait pas désormais bien longue. Il se rétablit pourtant et acheva son beau tableau de la *Samaritaine,* qu'il envoya en France à M. de Chanteloup, qui lui était resté tendrement attaché. Dans la lettre qui accompagnait cette toile, le peintre parlait de sa fin prochaine et annonçait à son ami que ce serait sans doute le dernier ouvrage qu'il aurait la joie de faire pour lui. Il ne peignait plus que quelques heures par jour; car sa main se fatiguait vite et n'obéissait plus qu'avec peine à ses inspirations, restées aussi vives, aussi lumineuses qu'au plus beau temps de sa jeunesse. La mort de sa vertueuse et bien-aimée compagne fut un coup terrible pour le Poussin. Il se résigna en pensant qu'il ne lui restait plus que peu de jours à passer sur la terre, et il appela de tous ses vœux la mort qui devait les réunir. Le travail vint encore à son aide, et, si souffrant qu'il fût, il acheva les *Quatre Saisons,* qu'il avait ébauchées avant sa maladie.

Pendant qu'il s'en occupait, la vie sembla se ranimer en lui; et ces quatre tableaux achevés, le Poussin, profitant du dernier éclat que jetait ce flambeau près de s'éteindre, entreprit le *Déluge,* sublime composition dans laquelle il surpassa tout ce qu'il avait fait de mieux jusque-là. Ce fut son testament de gloire : le *Déluge* était à peine terminé, qu'une nouvelle attaque de paralysie enleva entièrement à l'illustre artiste l'usage de ses mains. Il languit pendant quelque temps encore, attendant avec calme et la foi d'un chrétien que sa dernière heure sonnât, et consolant par avance de sa perte ses parents et ses amis. Enfin, quelques jours avant qu'il atteignît sa soixante-douzième année, la nouvelle de sa mort jeta le deuil dans Rome, où il était universellement aimé. On ne déploya point à ses funérailles un luxe qui eût été en con-

tradiction avec la simplicité de sa vie; mais la population tout entière les honora de ses regrets.

Le Poussin est le plus grand peintre qu'ait eu la France, un des plus grands qu'ait comptés l'Europe. Aucun maître n'a eu la gloire de le former et lui-même n'a pas laissé de disciples. Une composition riche, noble et sage tout à la fois, un dessin correct et savant, des idées ingénieuses, un style élevé et puissant, un bon ton de couleur, des sites bien choisis, quelque chose de doux et de poétique, distinguent les ouvrages de cet homme illustre. De patientes études secondèrent son génie : la géométrie, la perspective, l'architecture, l'anatomie, l'occupèrent tour à tour; puis l'histoire, la poésie, la recherche des antiques et la contemplation de la nature remplirent tout le temps qu'il n'employait pas à la culture de son art.

Il a peint avec un égal succès l'histoire, le paysage, la mythologie et les scènes chrétiennes. Il modelait avec beaucoup de bonheur les statues, les bas-reliefs; et s'il se fût appliqué à la sculpture, il y eût réussi sans doute comme dans la peinture. Les connaisseurs lui reprochent d'avoir poussé trop loin le goût qu'il avait pour l'antique, et prétendent reconnaître dans ses tableaux quelques-unes des statues qui lui ont servi de modèle; ils trouvent aussi que les plis de ses draperies sont en trop grand nombre et que ses airs de tête ne sont point assez variés; mais ces légers défauts, s'ils existent, n'empêchent pas le nom du Poussin de briller parmi les noms les plus illustres dans l'histoire de l'art.

Non moins distingué par ses vertus que par ses talents, cet artiste, même aux plus beaux jours de sa gloire, fit preuve d'une modestie et d'un désintéressement au-dessus de tout éloge. Probe, généreux, ami de la justice et de la vérité, il ne brigua point la faveur des grands, ne s'abaissa jamais à encenser leurs qualités, bien moins encore à flatter leurs vices. Il préféra aux intrigues des cours les joies de la famille et

les douceurs du travail. Si modeste que fût sa maison, elle était le rendez-vous des artistes, et les plus hauts personnages se faisaient un plaisir d'y venir converser avec le Poussin, qui était non-seulement un honnête homme dans toute l'acception du mot et un peintre éminent, mais un savant aimable et spirituel.

Un soir, le cardinal Mancini vint le voir. La conversation se prolongea fort tard ; le Poussin travaillait, et le cardinal ne se lassait point d'admirer avec quelle merveilleuse facilité il causait, sans que son pinceau cessât d'agir. Le moment de se retirer vint enfin, et le prélat fit ses adieux à l'artiste. Le Poussin prit la lampe et reconduisit le noble visiteur. Le cardinal, confus de la peine qu'il lui causait, lui en demanda pardon et ne put s'empêcher de lui dire :

— En vérité, monsieur Poussin, je vous trouve bien à plaindre de n'avoir pas un seul valet.

— Et moi, Monseigneur, répondit le peindre, je vous plains de tout mon cœur d'en avoir un si grand nombre.

Rome possède plusieurs beaux ouvrages du Poussin ; mais la plupart sont en France. Ce grand homme ne laissa point de postérité ; il adopta et traita toujours comme son fils le jeune frère de sa femme, Guaspre Dughet, auquel on donne quelquefois le nom de Poussin. Dughet hérita du talent de son beau-frère pour le paysage. Une touche délicate et spirituelle, une connaissance parfaite de la perspective, un coloris plein de fraîcheur et de vérité, un rare talent pour représenter les bourrasques, les orages, l'agitation des arbres, enfin des sites d'un effet piquant, donnent beaucoup de prix à ses tableaux. On assure que plusieurs des figures qui animent ces paysages sont de la main du Poussin.

CLAUDE LE LORRAIN.

Claude Gelée, plus connu sous le nom de Claude le Lorrain, naquit dans le diocèse de Toul, en l'an 1600. Ses parents, qui vivaient péniblement de leur travail, voulurent néanmoins qu'il s'instruisît et l'envoyèrent de bonne heure à l'école; mais Claude, malgré toute son attention à écouter les leçons du maître, fit si peu de progrès, que son père crut devoir renoncer au désir qu'il avait caressé pendant quelques années de faire autre chose de cet enfant qu'un pauvre mercenaire comme lui. Il songea donc à lui donner un état et le plaça, dès qu'il eut atteint l'âge de dix ans, chez un pâtissier traiteur, qui s'efforça de lui apprendre à lier une sauce et à préparer un hachis.

Là, Claude ne fut pas plus heureux qu'à l'école; il n'avait aucune mémoire, il lui arrivait souvent de faire tout le contraire de ce qu'on lui avait recommandé, et ses bévues causèrent plus d'une fois au patron un dommage qu'on fit payer au pauvre enfant par de durs reproches et de mauvais traitements. Les autres mitrons ses camarades se moquaient sans cesse de lui et le regardaient comme un idiot, bon tout au plus à les divertir. Claude supportait tout avec une patience et une douceur extrêmes, ou plutôt il ne paraissait s'apercevoir d'aucune des railleries dont il était l'objet; car sa physionomie restait en tout temps calme et souriante.

Cependant il ne se plaisait guère chez le pâtissier; mais son apprentissage devait durer trois ans; c'était marché conclu, il n'y avait pas moyen de se dédire. Comme il ne pouvait ni assaisonner un ragoût, ni veiller à un rôti, ni chauffer le four, ni faire la pâte, ni répondre à la pratique, le traiteur, ne sachant à quoi l'employer, se contenta de

l'occuper à porter en ville les commandes qui lui étaient faites.

Claude eut alors un peu plus de liberté et regretta moins de n'avoir nulle disposition pour l'art culinaire. Il aimait peu à courir avec les enfants de son âge ; d'ailleurs, ses petits compagnons lui jouaient tant de ces méchants tours décorés du nom de farces, qu'il se plaisait beaucoup mieux seul qu'en leur société. Mais dans ses courses à travers la ville, il avait découvert un agréable passe-temps : il s'arrêtait devant les magasins de bric-à-brac et se trouvait très-heureux, quand, au milieu des vieux habits et des meubles de rebut, il apercevait quelques tableaux. Lorsque, dans ces toiles, bien médiocres pour la plupart, se rencontrait par hasard quelque paysage éclairé par un gai rayon de soleil, c'était fête pour le petit pâtissier ; il s'oubliait à l'admirer et rentrait plus tard que de coutume, au risque de recevoir une verte réprimande.

Un jour qu'il allait porter dans une des plus riches maisons de la ville un superbe dessert, il vit à l'étalage d'un de ces brocanteurs deux tableaux tout neufs, et qui lui parurent très-beaux. Il voulut passer outre, se promettant de revenir par le même chemin ; car on lui avait recommandé de se hâter de remettre les pâtisseries à leur adresse ; mais la tentation fut plus forte que son courage, il s'arrêta en se disant :

— Quelques minutes de retard n'ôteront rien à la qualité du dessert ; d'ailleurs, je les regagnerai en marchant plus vite.

Claude avait gardé sur sa tête la corbeille pleine ; mais comme elle le gênait pour regarder de plus près les peintures qui se trouvaient être tout à fait de son goût, il la déposa sur une borne, tout près de lui. Il ne voulait rester là que cinq minutes ; mais il y avait déjà bien une demi-heure que, les yeux fixés sur les tableaux qu'il admirait alternativement, il oubliait les ordres de son maître, quand, se les rappelant

soudain, il voulut reprendre sa course. Mais quelles furent sa surprise et sa douleur! les pâtisseries et la corbeille avaient disparu. Claude reconnut sa faute, un peu tard, il est vrai, et se mit à pleurer amèrement; mais ses larmes ne remédièrent à rien, et, après s'être bien désolé, il n'en fut pas moins obligé de retourner chez son patron.

Que dire pour s'excuser? Claude eut un instant la pensée de faire croire que des voleurs l'avaient dépouillé et même battu; mais comme de sa vie il n'avait menti, il eut honte d'avoir songé à employer cette ruse, et il se contenta de raconter tout simplement la vérité. Le pâtissier entra dans une grande colère : il s'était surpassé lui-même dans la confection de ce dessert et il comptait bien en recevoir force compliments. C'était donc bien plus qu'une perte d'argent que lui causait la désobéissance de son apprenti. Il lui eût peut-être pardonné, s'il eût été possible de remplacer les pièces volées; mais le temps manquait, et Claude fut chassé.

Il fit bien tristement son petit paquet et sortit de chez le traiteur aussi habile qu'il y était entré. Ce peu de succès ne l'encouragea point à suivre la profession qu'on avait voulu lui donner, et aucune autre ne lui plaisait plus que celle-là. Il n'avait encore que treize ans; mais il était grand et fort, il résolut de se placer en qualité de domestique. Claude était la probité même, c'est pourquoi le pâtissier avait si longtemps souffert ses maladresses; ses nouveaux maîtres ne tardèrent point à lui reconnaître cette qualité; mais ils s'aperçurent encore plus vite de sa gaucherie et de sa distraction; car il n'avait pas assez de finesse pour dissimuler ces défauts ou se les faire pardonner en flattant ceux dont il avait besoin.

On le renvoya. Le pauvre enfant, ne sachant que faire pour gagner sa vie, se joignit à quelques jeunes gens sans ressources qui allaient chercher fortune en Italie. Ils vécurent le long de la route mendiant souvent, maraudant quelquefois; mais cette existence vagabonde ne pouvait plaire à

Claude, et, arrivé à Gênes, il se sépara de ses compagnons et annonça l'intention de chercher à s'occuper dans cette ville.

Sa bonne étoile le fit entrer au service d'Augustin Tassi, peintre d'un certain talent. Les infortunes de Claude ne l'avaient rendu ni plus leste ni plus adroit ; mais Augustin, appréciant sa douceur et sa bonne volonté, se montra indulgent. Le jeune homme, touché de cette bonté, s'attacha sincèrement à l'artiste, qui, de son côté, conçut aussi de l'affection pour lui.

Tassi, ayant remarqué que Claude le regardait peindre avec une attention extrême, tout en rangeant et nettoyant l'atelier, lui proposa un jour, en riant, de lui enseigner les principes de son art. Claude répondit qu'il essaierait volontiers de faire de beaux ouvrages comme en faisait son maître ; mais il le dit sans aucun enthousiasme. Le peintre, voulant pousser la plaisanterie jusqu'au bout, mit un crayon entre les mains du jeune homme et lui indiqua la manière de s'en servir.

L'intelligence de Claude parut d'abord aussi rebelle à ses leçons qu'elle l'avait été à celles du maître d'école et du pâtissier ; mais, sans se décourager, chaque jour, à l'heure dite, il venait humblement prier le peintre de guider encore ses essais.

Enfin un rayon de lumière perça ces épaisses ténèbres, le Lorrain comprit ce que depuis longtemps on lui expliquait inutilement, et, saisi pour l'étude d'un amour d'autant plus ardent que son ignorance était plus profonde, il ne se permit plus un instant de repos. Devenu, comme par enchantement, aussi actif et aussi adroit qu'il l'avait été si peu jusque-là, il faisait son service en quelques heures et se rendait à l'atelier, où, après avoir préparé la palette ou broyé les couleurs de son maître, il se mettait lui-même au travail et ne l'abandonnait que quand il y était forcé. Le soir, rentré dans sa petite chambre, il prenait ou ses livres ou ses crayons et

n'accordait au sommeil que le temps strictement nécessaire à la conservation de sa santé.

Bientôt il mania assez habilement le pinceau pour que Tassi ne craignît point de le regarder comme son élève et comprît que cet élève le surpasserait un jour. La nature avait enfermé le génie de Claude dans une enveloppe rude et informe, comme elle cache un diamant dans le roc ou sous l'argile; l'enveloppe était brisée; la pierre précieuse allait briller de tout son éclat.

Mais le Lorrain ne devait pas être un artiste comme en avait tant produit l'Italie. Ce qui devait sourire à son pinceau, ce n'étaient ni les grandes scènes historiques, ni les compositions mythologiques, ni les sujets religieux avec leur suave poésie; c'était la représentation des sites sauvages ou gracieux offerts à ses regards, c'était la prairie tout émaillée de fleurs, le ruisseau qui se perd sous le feuillage, le torrent qui bondit en écumant sur les rochers, l'ombre menaçante des grands bois, le village assis sur la pente d'une colline verdoyante, la lune éclairant de sa douce lueur le paysage endormi, ou le soleil versant à flots ses chauds rayons sur la nature épanouie.

Ce fut un suprême ravissement pour Claude, lorsqu'il vit, pour la première fois, surgir de sa toile un des sites que chaque jour il allait admirer; c'en fut un plus délicieux encore, car le jeune homme, si souvent raillé, se défiait de lui-même, quand il entendit son maître dire qu'il ne désavouerait point ce tableau. Claude n'avait pu être ni pâtissier ni domestique, et il était peintre.

Augustin Tassi avait fait beaucoup pour le Lorrain; car, sans ses bontés, jamais, peut-être, le génie de son pauvre serviteur ne se fût éveillé; mais arrivé au point dont nous parlons, Claude n'eut plus d'autre maître que la nature. Il l'étudiait avec une patience et un amour dont on ne peut se faire qu'une imparfaite idée. Levé bien avant le jour, il se plaisait à la voir sécher, sous les premières caresses de

l'astre vivifiant, son manteau de rosée, et à comparer diverses physionomies que prend le paysage aux différentes heures de la journée. Ce n'était plus le jeune homme à l'air doux et honnête, mais inintelligent et distrait, qu'Augustin avait, par pitié, pris à son service; c'était un artiste auquel rien n'échappait et qui savait faire exprimer à son pinceau tout ce qu'il avait remarqué.

Toutefois, soit reste de la défiance qu'il avait toujours eue de lui-même, soit difficulté réelle, Claude travaillait lentement et avec hésitation; il lui arrivait souvent de peindre et d'effacer, pendant tout un jour, une branche d'arbre, un buisson, une pierre, et quelquefois, après une semaine de travail, sa toile n'était guère plus avancée qu'avant qu'il se mît à l'œuvre; mais quand elle était terminée, c'était un véritable bijou, digne d'être offert aux plus grands rois.

Cet artiste avait pour habitude de fondre ses touches et de les noyer dans une espèce de glacis qui couvre tous ses tableaux. Personne n'a mieux entendu que lui la perspective aérienne, n'a mis plus de fraîcheur dans ses teintes et n'est parvenu à rendre avec plus de charme et de vérité les effets de la douce lumière du matin, de l'ardente chaleur du midi et des suaves brises du soir. Aussi Claude le Lorrain est regardé comme le premier paysagiste du monde.

Sa réputation grandit rapidement; un grand nombre de jeunes gens briguèrent l'honneur de devenir ses élèves; mais ce changement de position ne lui fit oublier ni la misère et les humiliations de ses jeunes années, ni la reconnaissance qu'il devait à son bienfaiteur. Les tableaux de Claude le Lorrain, recherchés de tous les amateurs, acquirent en peu de temps un prix considérable; et si ce peintre ne devint pas immensément riche, c'est que le souvenir des privations qu'il avait endurées et qu'il avait vu endurer à sa famille le rendit humain et généreux. Il ne pouvait voir sans être attendri jusqu'aux larmes un vieillard, un enfant, implorer la pitié publique; et si bien garnie

que fût sa bourse, il s'empressait de la verser entre leurs mains.

Probe, laborieux, serviable, plein de douceur et de bonté, il se fit chérir de ses élèves, estimer et aimer de tout le monde. Il parlait souvent, sans affectation comme sans honte, de son enfance triste et repoussée de chacun, de sa jeunesse ignorante et timide, et personne ne savait mieux que lui encourager les artistes. Il regardait comme un devoir de tendre la main au talent méconnu, et jamais aucun des peintres qui s'adressèrent à lui ne fut repoussé.

Claude le Lorrain mourut à Rome, à l'âge de quatre-vingt-deux ans, sans avoir presque abandonné son pinceau, et ses derniers ouvrages ne sont pas moins remarquables que les premiers.

Cet artiste, outre le paysage, a parfaitement peint les marines; mais il ne réussissait pas dans les figures. Aussi disait-il à ses amis :

— Je vends le paysage et je donne les figures par-dessus le marché.

Un grand nombre de celles qui animent ses tableaux sont dues au pinceau de Philippe Lauri, de Courtois, ou de quelque autre de ses élèves. Le Lorrain était un homme trop supérieur pour ne pas rendre à ses disciples la justice qu'ils méritaient, et il ne craignait pas de leur confier le soin d'achever ses admirables paysages. Claude était aussi excellent graveur; il a fait à l'eau-forte plusieurs morceaux que les connaisseurs estiment infiniment.

La vie de cet homme célèbre est de celles qu'on aime à mettre sous les yeux des jeunes gens; car elle apprend à ceux dont l'intelligence paraît rebelle, qu'il n'y a pas de difficultés que la patience et le courage ne surmontent, et à ceux qui ont reçu de la nature d'heureuses dispositions, qu'ils ne doivent pas railler ceux pour lesquels elle semble s'être montrée avare de ses dons.

LE SUEUR.

Eustache le Sueur, dont le nom se place à côté de celui du Poussin, naquit à Paris en 1617. Son enfance se passa dans l'atelier de son père, qui était sculpteur, et il prit goût de bonne heure à modeler et à dessiner. Bientôt il abandonna tout à fait l'argile pour le crayon, et ses heureuses dispositions pour la peinture se fortifiant de jour en jour, on le plaça tout jeune encore chez Simon Vouet, qui jouissait alors d'une grande réputation, réputation méritée par un talent réel et qui ne lui fut enlevée que par le retour du Poussin en France. Simon avait un grand nombre d'élèves; mais le Sueur se distingua entre tous autant par ses progrès que par la douceur et la bonté de son caractère. Il profita tellement des leçons de Vouet, qu'en peu d'années il le surpassa. Quelques chefs-d'œuvre des grands maîtres ayant été offerts à son admiration, il les étudia avec une religieuse attention, en reconnut les beautés et s'attacha à les imiter. Dès lors il cessa de copier Simon Vouet et suivit les conseils de son génie.

A peine sorti de l'atelier de son maître, il se fit connaître par huit dessins de tapisseries, dans lesquels il fit preuve d'imagination, de goût et de talent. L'académie de Saint-Luc l'ayant reçu au nombre de ses membres, il peignit pour cette académie un *Saint Paul guérissant les malades,* qui produisit une vive sensation. Le Poussin, qui arrivait alors de l'Italie, vit cette toile et prédit à le Sueur le plus glorieux avenir. Séduit par la physionomie noble et douce du jeune artiste, par ses manières distinguées et par la reconnaissance avec laquelle il recevait ses avis, il s'occupa de lui pendant les deux années qu'il passa en France ; et quand, cédant à l'ennui et au chagrin qui s'emparaient de son âme, il reprit la

route de Rome, il promit à le Sueur de ne pas l'oublier. Il tint parole, lui envoya à diverses reprises des croquis très-précieux, et lui témoigna dans les lettres qui les accompagnaient un sincère et tendre intérêt.

Une mutuelle sympathie devait rapprocher ces deux grands hommes, dont les caractères avaient entre eux plus d'un point de ressemblance. Comme le Poussin, le Sueur aimait le travail, la simplicité, la paix ; il haïssait l'intrigue et dédaignait de répondre aux calomnies de ses ennemis. Marié à l'âge de vingt-cinq ans, il se fût trouvé heureux, s'il eût pu faire vivre honorablement sa famille, en s'occupant de travaux dignes de lui ; mais il avait des rivaux puissants, auxquels appartenait la vogue, et, ne pouvant obtenir des commandes importantes, il dessinait des frontispices de livres, des images de la Vierge et quelques autres ouvrages courants, auxquels tout autre crayon que le sien eût fort bien pu suffire. Toutefois il ne se plaignait pas, il attendait.

Quelques portraits de Louis XIV, du cardinal Mazarin et de la reine-mère, l'ayant fait connaître à la cour, Anne d'Autriche le nomma son peintre, et, quelque temps après sa promotion à cet emploi, le chargea de représenter la Vie de saint Bruno, dont elle voulait faire don à la Chartreuse de Paris.

Le Sueur, fidèle à l'habitude qu'il avait prise de consulter en tout la nature, se retira dans le couvent, afin d'étudier les chartreux et de donner à son œuvre le caractère de la vérité. Il y réussit à merveille. Cette Histoire du saint fondateur, divisée en vingt-deux tableaux, est tout un poëme, dans lequel le peintre a su rendre avec un charme ineffable la sérénité d'âme, la douce quiétude devenue le partage de ceux qui ont renoncé à tout et à eux-mêmes pour suivre leur divin maître. Ces peintures placèrent le Sueur au premier rang des artistes français et ne manquèrent pas de lui susciter des envieux. On s'étonna, on s'irrita de voir un jeune homme quitter les sentiers battus et s'élancer dans une route

abandonnée, sans autre guide que le sillon lumineux qu'y avait laissé l'incomparable Raphaël.

C'était, en effet, Raphaël que le Sueur avait pris pour maître et pour modèle; ces types si purs, ce beau idéal, cette riche ordonnance, ce pinceau ferme et suave avaient séduit le jeune peintre, et il s'était tellement attaché à la manière du divin artiste, que, bien qu'il n'eût jamais vu l'Italie, on eût pu le prendre pour un des meilleurs élèves de Raphaël Sanzio. Le Sommeil de saint Bruno, le Refus qu'il fait de la dignité épiscopale, et la Mort de ce pieux fondateur de l'ordre des Chartreux, furent surtout admirés et méritaient de l'être. La réputation de le Sueur grandit, et on le chargea, en 1649, de peindre le tableau que le corps des orfèvres offrait, le 1er mai, à Notre-Dame de Paris.

Le Brun avait fait, quelques années auparavant, pour cette solennité, un *Saint André*, puis un *Saint Etienne*, dont on avait beaucoup vanté la beauté. Le Sueur choisit pour sujet *Saint Paul convertissant les gentils à Ephèse*, et son tableau fut un chef-d'œuvre, bien supérieur à tous ceux qui avaient été faits auparavant. Il reçut de la confrérie des orfèvres une somme de 400 fr. C'était bien peu pour une si belle page; mais le prix en était fixé, et, à défaut d'avantages pécuniaires, le Sueur gagna à ce succès une plus grande renommée. L'abbaye de Marmoutiers, près de Tours, lui demanda deux tableaux en l'honneur de saint Martin, et ces deux tableaux surpassèrent encore le *Saint Paul* de Notre-Dame. La *Condamnation de saint Gervais et de saint Protais* parut ensuite, et cette seule toile suffirait à la gloire d'un grand peintre. Le Sueur déploya dans cette composition toute la beauté, la richesse de son pinceau, et toute l'élévation de son âme. Les anges ne sont ni plus purs ni plus beaux que ces deux jeunes gens paraissant devant leurs juges, et le rayon dont la foi illumine leurs fronts semble dérobé d'avance à l'éternelle félicité. Ce tableau peut être regardé comme le chef-d'œuvre de le Sueur et comme une

des plus admirables choses qu'ait produites l'école française.

Le Sueur fut alors appelé à décorer l'hôtel du président de Thorigny, qu'on appela depuis l'hôtel Lambert, et entra en concurrence avec le Brun, premier peintre du roi. Il n'avait peint jusque-là que des tableaux d'église, et le Brun s'était fait dans la peinture mythologique une réputation sans égale ; aussi ce maître, qui ne manquait ni de talent ni même de génie, ne se vit-il pas sans surprise et sans jalousie surpassé par le Sueur, dont l'imagination grandiose et féconde, la touche ferme et suave excitèrent l'admiration des nombreux visiteurs de l'hôtel. Le Brun craignait que le peintre ne profitât de cette circonstance pour se faire recommander au roi ; mais il connaissait peu le Sueur. Ce jeune artiste, satisfait de la gloire qu'il s'était acquise, aimait trop son indépendance et se trouvait trop heureux au sein de la modeste aisance qu'il devait à son pinceau, pour briguer les faveurs de la cour, auxquelles il savait qu'il faut souvent sacrifier sa conscience et toujours sa liberté.

Après avoir décoré l'hôtel de Thorigny, le Sueur reprit la peinture religieuse, qu'il préférait à toute autre ; un grand nombre de toiles d'une rare beauté sortirent de son pinceau. Enfermé dans son atelier et se livrant à un travail assidu, il fermait l'oreille aux calomnies dont ses rivaux ne craignaient pas de le noircir, et n'y répondait qu'en produisant chef-d'œuvre sur chef-d'œuvre. Entouré de soins et d'affections par la femme qu'il s'était choisie, par son beau-frère, par Pierre, Philippe et Antoine le Sueur, ses trois frères, qui faisaient leur gloire de la sienne et partageaient ses travaux, chéri de ses élèves, estimé de tous ceux qui le connaissaient, le Sueur trouvait dans cette estime et cette tendresse une puissante consolation. Il espérait d'ailleurs que son calme et surtout son désintéressement finiraient par imposer silence aux envieux ; il se trompait : plus il se montrait grand, plus ses adversaires désiraient l'abattre.

Il s'anima à la lutte, poussé d'ailleurs par son amour pour l'art et par la volonté ferme et ardente d'arriver à la perfection ; il croyait n'avoir rien fait tant qu'il espérait pouvoir faire mieux, et ceux qui l'aimaient le prièrent en vain de ménager ses forces, que trop d'assiduité au travail altérait visiblement. Soutenu par son courage, le Sueur seul ne s'en apercevait pas ; sa santé d'ailleurs avait toujours été très-délicate, et il n'apportait qu'une légère attention à des souffrances auxquelles il était habitué. Mais un grand chagrin qui vint le frapper acheva ce que la fatigue avait commencé. Le Sueur perdit sa femme, ses frères se marièrent, et ce vide fait autour de lui le plongea dans une profonde tristesse. Ses ennemis, devinant ce qu'il souffrait, nouèrent contre lui de nouvelles intrigues, et l'artiste, en proie à un profond découragement, tomba dans un état de langueur que bientôt il jugea mortel.

Le désir de passer paisiblement et pieusement le peu de jours qui lui restaient à vivre remplaça dans son cœur l'amour de la gloire ; il laissa inachevé son dernier tableau, un *Saint Gervais et saint Protais*, qui lui rappelait un de ses plus beaux triomphes, et, retrouvant au fond de son âme le souvenir des instants qn'il avait passés à la Chartreuse, tandis qu'il peignait l'*Histoire de saint Bruno*, il sentit qu'il serait heureux de s'endormir du sommeil éternel dans ce saint asile.

Les religieux reçurent à bras ouverts le peintre affligé et malade ; ils lui prodiguèrent des soins si tendres, qu'il eût pu se croire encore au sein de sa famille. Le terme de cette vie si pure et si bien remplie était arrivé ; tous les efforts des pieux cénobites n'aboutirent qu'à prolonger de quelques jours les souffrances de le Sueur ; mais ils le consolèrent et rendirent à son cœur la paix, la joie, la confiance en Dieu. Il vit approcher sa dernière heure avec le calme d'une bonne conscience et cette sérénité que l'espoir d'un meilleur avenir donne au chrétien. Les

religieux l'entouraient en priant, et chacun d'eux, sans doute, demandait à Dieu pour lui-même une mort aussi douce que celle de cet homme de génie. Enfin, sans regret et presque sans douleur, il expira, à l'âge de trente-huit ans. On l'inhuma à Saint-Etienne du Mont.

Il n'a manqué à le Sueur, pour être parfait comme artiste, qu'une étude plus approfondie des œuvres des grands coloristes ; un voyage à Venise lui eût sans doute donné cette merveilleuse entente de la couleur qui distingue le Giorgione et le Titien ; mais il ne quitta jamais la France et sut cependant atteindre au sublime de l'art. Ses tableaux se distinguent par la noble simplicité, la grâce et la majesté des meilleures productions de l'école romaine. Ses idées sont grandes ; il les exprime avec une franchise de touche, une fraîcheur, une facilité admirables. Ses airs de tête sont variés ; ses attitudes, contrastées avec bonheur ; ses draperies, jetées avec art ; et son dessin, d'une pureté que rien ne peut surpasser.

Le Sueur a laissé quelques esquisses faites à l'huile et à gouache auxquelles les connaisseurs attachent le plus grand prix. On a reproduit par la gravure un grand nombre des ouvrages de ce maître, et lui-même a gravé à l'eau-forte une *Sainte Famille* d'une grande beauté. Le musée du Louvre et plusieurs églises de Paris possèdent de ses tableaux.

SALVATOR ROSA.

Salvator Rosa, peintre, musicien et poëte, naquit en l'année 1615, au village de l'Arenella, près de Naples, et fut placé, dès son enfance, chez les pères somasques, afin de se mettre en état, par de bonnes études, de faire un jour son chemin dans une carrière honorable et pro-

ductive. Doué d'une intelligence rare et qui semblait aller au-devant de tout ce qu'on voulait lui enseigner, Salvator étonna les religieux par ses progrès et gagna toute leur affection. Mais quand il commença à grandir, son goût pour l'étude parut se refroidir : on ne le rencontrait plus ses livres à la main, pendant que ses compagnons se livraient aux jeux de leur âge; mais on était sûr de le trouver occupé à graver, à l'aide de son couteau, des figures sur les arbres du jardin, à tracer des dessins sur le sable des allées ou des portraits au charbon le long des murailles.

Les bons pères prirent ce passe-temps de Salvator pour un caprice qui n'aurait pas de durée et se contentèrent de l'engager doucement à ne pas négliger ses leçons; l'enfant promit de les savoir toujours aussi bien que par le passé, et il tint parole. Mais comme sa mémoire était prodigieuse, il ne lui fallait qu'un instant pour les étudier, et il ne cessait de crayonner, aussi bien pendant les heures des classes que pendant celles des récréations. On en informa son père. Antonio Rosa était maçon et se prétendait architecte; sa femme appartenait à une famille de peintres, mais de peintres médiocres et si pauvres, pour la plupart, qu'Antonio, qui gagnait avec peine de quoi faire honneur à ses affaires, avait été souvent obligé de leur venir en aide. Personne plus que lui ne méprisait la peinture; aussi apprit-il avec grand chagrin que Salvator, en qui déjà il avait placé de grandes espérances, montrait du goût pour la profession qui ne fournissait même pas du pain à ses oncles. Il recommanda donc aux religieux de punir sévèrement leur élève chaque fois qu'ils le surprendraient à dessiner ou à peindre.

Défense fut faite à Salvator de se livrer à sa chère distraction; et comme il lui arriva plusieurs fois de n'en pas tenir compte, les pensums et la prison le rappelèrent à son devoir. Il s'indigna de cette tyrannie et s'en vengea

en faisant sur les murs la caricature de ses maîtres. La surprise des religieux fut grande, lorsqu'ils se reconnurent ainsi défigurés ; il ne fut question de rien moins que de chasser Salvator du couvent ; mais un d'entre eux, qui aimait beaucoup le jeune Rosa, obtint sa grâce et parvint à lui faire entendre raison. Salvator lui promit de se soumettre autant qu'il le pourrait à ce qu'on exigeait de lui, et il reprit ses études. Les pères, satisfaits de sa soumission, se relâchèrent de leur sévérité et lui accordèrent de temps en temps un jour de congé. Rosa ne vivait plus que pour ce jour-là. Dès qu'il était libre, il courait chez le peintre Gréco, l'un de ses oncles, et peignait sous sa direction jusqu'à ce que l'heure de rentrer au couvent fût arrivée. Cela dura pendant deux ou trois années, après lesquelles Salvator déclara à son père, dont il redoutait pourtant beaucoup la sévérité, qu'il ne se sentait aucun goût pour la carrière qu'on voulait lui faire embrasser et désirait ne pas continuer ses études. Les religieux conseillèrent à Antonio Rosa de ne pas contraindre plus longtemps le jeune homme et de le reprendre auprès de lui. Toutefois Antonio ne se rendit pas encore ; il refusa obstinément à Salvator ce qu'il fallait pour dessiner et pour peindre, espérant qu'il aurait honte de son oisiveté et reprendrait les livres qu'il avait abandonnés. Il n'en fut rien : Salvator avait rompu sans retour avec ce genre de travail ; mais, ne pouvant suivre sa vocation, qui l'entraînait vers la peinture, il s'adonna à la musique et à la poésie.

Quelques chants qu'il composa devinrent populaires à Naples ; on lui promit la fortune et la gloire, si bien qu'Antonio, vaincu, lui permit de faire ce qu'il voudrait. Salvator, plein de joie, courut chez Gréco et réclama ses leçons. Mais il ne tarda pas à s'apercevoir que ce peintre n'était qu'un pauvre barbouilleur, et il se disposait à chercher un maître étranger, quand une de ses sœurs

épousa Francazano, disciple de Ribera. Salvator quitta l'atelier de son oncle pour celui de son beau-frère; mais il dut beaucoup plus à l'étude de la nature qu'aux conseils de ce nouveau professeur. Peintre et poëte, il savait faire exprimer à son pinceau toutes les émotions qu'excitait en lui la contemplation du beau ciel de Naples, des flots bleus qui baignent la paresseuse cité, du Vésuve qui la menace, des sites pittoresques qui l'entourent. Il avait de beaucoup dépassé Francazano, ou plutôt ce qu'il faisait ne pouvait être comparé aux ouvrages d'aucun autre peintre, tant sa manière lui était propre; et Antonio, malgré toute ses préventions contre l'art, ne pouvait s'empêcher d'être fier du génie qui se révélait dans ces toiles signées Salvatoriello (petit Salvator); il espérait que ce jeune homme, bientôt connu et apprécié, jouirait d'une brillante position; mais, avant que son rêve se réalisât, la mort vint frapper cet excellent père.

A la douleur que cette perte causa à Salvator, à peine âgé alors de dix-sept ans, se joignirent de cruels soucis : il restait chargé de sa mère, d'une sœur, de deux frères encore enfants, et, quelles que fussent sa bonne volonté, son assiduité au travail, il lui était impossible de subvenir aux besoins de cette famille. Tous ses efforts n'aboutissaient qu'à empêcher ces êtres si chers de mourir de faim. Sa mère et sa sœur, souffrant de lui causer tant de peine, et craignant que la nécessité où il se trouvait de produire beaucoup et vite ne nuisît au développement de son talent, entrèrent comme domestiques dans la maison du vice-roi de Naples, et la charité publique lui vint en aide pour soutenir ses jeunes frères. De son côté, Francazano n'avait pu parvenir à se faire un nom, et la plus affreuse misère régnait chez lui. Trop fière pour se plaindre et pour mendier, la sœur de Salvator languit pendant quelque temps et mourut de besoin.

Tout ce que souffrit Salvator, doué d'une âme fière et gé-

néreuse, d'un cœur aimant, d'un génie qui ne demandait qu'à se produire, serait impossible à exprimer ; c'est à ces souffrances qu'il faut attribuer cette teinte sombre, cette âpre et sauvage tristesse qu'on retrouve dans toutes ses compositions. Travaillant sans relâche, il vendait ses tableaux à un brocanteur de Naples, qui ne les payait guère ; et quand le pauvre enfant avait mis de côté la somme nécessaire à l'achat de sa toile et des couleurs qu'il lui fallait pour entreprendre un autre ouvrage, il lui restait à peine de quoi se nourrir.

La ville de Naples fut un jour mise en émoi par l'arrivée de Lanfranc, le célèbre peintre de coupoles, qui venait pour décorer le dôme de Saint-Janvier. Chacun voulait voir cet artiste, dont on vantait le rare talent, et Salvator, plus que personne, tenait à chercher sur son front l'empreinte du génie. Confondu dans la foule, il suivait ce grand peintre, quand il le vit s'arrêter à l'étalage du brocanteur chez lequel lui, Salvator, portait ses paysages. Lanfranc parut frappé de ce travail, et, appelant le marchand, il s'entretint à demi-voix avec lui. Salvator, pâle d'émotion, s'était glissé jusqu'auprès des deux interlocuteurs ; il ne perdit pas un mot de la conversation. Il eût pu, quand Lanfranc témoigna le désir de voir l'auteur de ces tableaux, s'écrier : « Me voici ! » Mais un coup d'œil jeté sur ses haillons le retint, et, de peur que le brocanteur ne l'aperçût et ne trahît sa présence, il s'éloigna de toute la vitesse de ses jambes. Toutefois il ne manqua pas de revenir dans la journée, et ce qu'il avait prévu arriva : le marchand lui offrit d'une petite toile qu'il apportait un peu plus d'argent que jadis. Salvator fit le difficile et vanta le mérite de son tableau, dont le brocanteur finit par donner une somme assez ronde. Le jeune Rosa courut tout joyeux chez un tailleur d'habits, choisit un vêtement complet et se présenta, dès le lendemain, chez maître Lanfranc.

Il en fut bien accueilli et reçut la commande de quelques

paysages, que le peintre lui paya bien. Les marchands de tableaux, qui avaient si longtemps dédaigné ses productions, commencèrent alors à se les disputer. La fortune souriait à Salvator ; après avoir tant souffert de la misère pour lui et pour les siens, il se trouvait riche depuis que son travail lui procurait de quoi vivre honorablement. Il ne désirait rien de plus ; mais Lanfranc lui conseilla d'aller à Rome, afin de se perfectionner par l'étude des grands maîtres. Il lui en fournit les moyens en le recommandant à un gentilhomme fort riche, qui se chargea avec joie d'emmener avec lui Salvator et le défraya magnifiquement le long de la route.

Le jeune peintre vit avec enthousiasme les merveilles rassemblées dans la ville des arts ; il ne pouvait se lasser d'admirer les chefs-d'œuvre de Michel-Ange, de Raphaël, et les beaux morceaux de l'antique ; mais, au milieu de ces études, il tomba malade et fut obligé, pour se rétablir, de retourner à Naples. La réputation que Lanfranc lui avait faite dans son pays natal lui permit d'y mener une existence sinon fastueuse, du moins honorable. Il y fit quelques tableaux d'histoire, qu'on loua beaucoup ; mais ses combats, ses marines, ses paysages furent surtout admirés.

Salvator excellait à représenter les sites sauvages et pittoresques, les montagnes, les gorges abruptes, les torrents, les forêts, et il savait animer tout cela de figures qui achevaient de donner à ses œuvres un caractère grandiose ou terrible. Il peignait avec une telle facilité, que souvent il faisait un tableau dans un jour. Quand il avait besoin de quelque modèle, soit pour les attitudes, soit pour la physionomie de ses figures, il posait lui-même devant un grand miroir et étudiait les changements que la joie, le rire ou la douleur imprimait à ses traits.

Il continuait de cultiver la poésie, et sa maison était le rendez-vous des beaux esprits de Naples. Mais il est dans la nature de l'homme, que Dieu a créé pour un bonheur autre

que celui qui se rencontre ici-bas, de n'être jamais satisfait de son sort. Salvator regrettait Rome, qu'il n'avait fait qu'entrevoir et qui revenait sans cesse dans ses rêves de poëte et d'artiste. Une place lui ayant été offerte dans la maison du cardinal Brancaccio, il l'accepta avec transport et dit encore une fois adieu à sa patrie. Il croyait la quitter pour longtemps ; mais il chérissait encore plus son indépendance qu'il n'aimait le séjour de Rome, et, sentant une mélancolie profonde s'emparer de lui sous les lambris dorés du palais Brancaccio, il revint à Naples.

Il semblait être dans la destinée de Salvater d'aller sans cesse d'une de ces villes à l'autre ; à peine eut-il revu Naples, qu'il pleura Rome ; mais cette fois, au charme poétique de la ville éternelle se joignit dans l'imagination du peintre le mirage de la fortune et de la gloire. Il ne se faisait pas illusion cependant sur les obstacles qu'il aurait à surmonter pour se faire un nom dans cette capitale, où d'illustres artistes, tant italiens qu'étrangers, étaient en possession de la renommée. Toutefois il compta, pour se faire connaître, autant sur sa verve de poëte que sur le mérite de son pinceau, et l'événement prouva qu'il avait raison.

On était alors au carnaval. Déguisé en charlatan, Salvator parcourut Rome pendant plusieurs jours en débitant contre ses rivaux des épigrammes et des satires pleines de fines et mordantes saillies. Bientôt il ne fut bruit dans toute la ville que de ce spirituel marchand d'orviétan, dont rien ne pouvait intimider ou embarrasser la muse railleuse. On voulut le voir, l'entendre ; il mit les rieurs de son côté en signalant les ridicules ou les faiblesses de ses adversaires ; et quand, sûr de son public, il montra ses tableaux, il fut salué d'acclamations enthousiastes. La curiosité fit d'abord rechercher ses ouvrages par les plus grands personnages de Rome ; puis le mérite en ayant été apprécié, la vogue de ses tableaux alla croissant, et sa fortune fut faite. Il mena le train d'un grand seigneur et s'entoura d'un faste inouï. Mais cette opu-

lence venait bien tard ; et si elle flattait l'amour-propre du peintre, elle ne satisfaisait point son cœur : sa mère et ses sœurs bien-aimées étaient mortes sans avoir pu la partager. Devenu riche et célèbre, il voulut toutefois revoir Naples, où il avait vécu pauvre et ignoré.

Il était encore dans cette ville quand y éclata, en 1647, la révolution qui mit à la place du vice-roi de Philippe IV le pêcheur Masaniello. Le souvenir de sa misère passée et l'amour de la liberté jetèrent Salvator dans le parti populaire ; il soutint la révolte de toute l'éloquence de sa parole et donna des conseils à Masaniello. Mais à l'approche des troupes de Philippe IV, un revirement eut lieu dans l'opinion publique, et le pêcheur-roi fut mis à mort par ceux-là mêmes qui l'avaient proclamé leur chef. Salvator s'enfuit et gagna Rome, où il fit les plus célèbres de ses ouvrages : *Démocrite au milieu des tombeaux*, *Prométhée sur le Caucase*, *la Mort de Socrate*, *le Supplice de Régulus*, puis *la Fragilité humaine* et *la Fortune*, allégories dans lesquelles le pouvoir voyant une satire, un ordre d'emprisonnement fut signé contre Salvator.

Il se réfugia à Florence, où le grand-duc le chargea de décorer le palais Pitti. Pendant dix ans, Rosa jouit de la faveur de ce prince, que charmait son triple talent de peintre, de musicien et de poëte. Il n'y avait pas de belle fête à la cour, s'il n'en faisait partie, et toute la noblesse florentine semblait s'être donné rendez-vous chaque soir dans la somptueuse demeure de l'artiste. Le désir de revoir Rome l'arracha à cette vie heureuse et calme. Il retrouva dans cette capitale les haines et l'envie qui, à diverses reprises, l'y avaient poursuivi ; on alla jusqu'à nier son génie pour la peinture et la poésie ; mais il répondit à ce défi en composant le poëme de l'*Envie*, et en peignant pour Louis XIV une magnifique *Bataille*, qu'on voit aujourd'hui au musée du Louvre.

A de telles preuves on ne pouvait plus rien opposer ; les

jaloux se turent, et Salvator, considéré comme un des plus grands artistes de son siècle, se montra digne des hommages dont il était entouré, en produisant encore plusieurs pages sublimes, dont la plus célèbre est l'*Ombre de Samuel apparaissant à Saül,* pour lui annoncer sa fin prochaine.

Salvator était jeune encore ; mais ses années de douleur avaient pesé d'un double poids dans la balance de la mort ; sa vue s'affaiblit, puis sa mémoire, le pinceau trembla dans sa main naguère encore si sûre et si hardie ; une affection au foie le fit longtemps souffrir, puis une hydropisie se déclara, et en 1673 ce grand artiste mourut, âgé de cinquante-huit ans.

Il conserva jusqu'à la fin son humeur enjouée ou plutôt sa verve railleuse ; car, pour se laisser tromper à sa fausse gaîté, il fallait ne pas savoir qu'il avait choisi ce masque ironique pour dissimuler aux regards des indifférents toute l'amertume que ses jeunes années avaient amassée dans son cœur. Le charme de sa conversation attirait chez lui tout ce qu'il y avait à Rome d'artistes, de gens d'esprit et de goût ; ceux qui ne cherchaient que le plaisir se trouvaient aussi très-heureux d'y être admis ; car Salvator donnait de magnifiques fêtes et des repas que ce nouveau Lucullus savait présider avec un merveilleux entrain. Les salles basses de sa maison avaient été décorées par lui et transformées en un théâtre, où il faisait jouer et jouait lui-même des pièces de sa composition. Le prix élevé mis à ses tableaux lui permettait de se montrer hospitalier et généreux comme un prince. Il semblait prendre plaisir à exiger des amateurs de son pinceau des sommes folles, lui qui avait eu jadis tant de peine à vivre du fruit de son travail ; et telle était sa réputation, qu'on ne trouvait jamais ses prétentions exorbitantes.

Le connétable Colonna, lui ayant demandé un tableau, lui envoya, après l'avoir reçu, une bourse pleine d'or. Salvator répondit à cette générosité par un second tableau

plus beau que le premier. Colonna lui fit remettre une bourse plus considérable. Le peintre fit une troisième, puis une quatrième toile, qui chacune furent payées de même. Enfin un cinquième envoi ayant été fait au connétable, celui-ci adressa deux bourses à Salvator, en lui disant qu'il lui cédait l'honneur du combat et le reconnaissait doué d'un inépuisable génie.

Aucun peintre n'a pu jusqu'à présent saisir la manière de Salvator. Ses figures laissent bien parfois quelque chose à désirer, sous le rapport de la correction et de l'élégance ; mais elles ont un cachet de vérité, de hardiesse et de grandeur, qui ajoute à l'effet du paysage qu'elles sont destinées à animer. Les batailles que ce grand artiste a reproduites font frémir celui qui les contemple, tant il a su rendre avec perfection la fureur des combattants, les souffrances des blessés, et faire de ce pêle-mêle d'hommes et de chevaux un drame vivant, à toutes les horreurs duquel le spectateur croit assister.

Les *Bandits* de Salvator sont aussi parfaitement reproduits ; c'est là sans doute ce qui a suggéré à ses ennemis l'idée de l'accuser d'avoir, après la révolution de Naples, fait partie d'une bande de brigands réfugiés dans les Abruzzes ; mais rien n'est plus gratuit que cette supposition. C'est dans son imagination vive et hardie que Salvator a trouvé la plupart des types qu'il a rendus d'une manière si saisissante.

Ce grand artiste fut inhumé à la Chartreuse de Rome.

GRAVEURS.

ALBERT DURER.

Albert Durer, la gloire de l'école allemande, naquit à Nuremberg en 1471. Son père, originaire de la Hongrie, était venu depuis quelques années se fixer en Allemagne, pour se perfectionner dans l'orfévrerie, et il était devenu très-habile dans cette profession, qui touche de très-près à l'art. Albert fut son second fils, et quatorze autres enfants lui naquirent ensuite. Durer éleva dans la crainte de Dieu et l'amour de la vertu cette nombreuse famille, et, voulant créer une position à chacun de ses enfants, il étudia avec grand soin leurs caractères et leurs goûts. Albert se distingua de bonne heure par son intelligence, sa douceur, son application à l'étude, et ce fut lui que son père choisit pour lui succéder un jour. Quand il le trouva assez instruit, il commença à lui enseigner l'orfévrerie.

Le jeune Durer faisait tous ses efforts pour contenter son

maître, et au bout de quelques années il travaillait avec beaucoup de goût l'or et l'argent. Mais les orfévres se trouvant alors fréquemment en rapport avec les peintres, qui leur fournissaient les dessins à exécuter sur les pièces d'orfévrerie, Albert, après avoir admiré longtemps leur talent, essaya de copier, sans le secours d'aucun conseil, quelques petits tableaux qui ornaient la maison paternelle. Il n'y réussit pas d'abord ; mais, à force de travail, il parvint à n'être pas trop mécontent de ces essais, et il exprima à son père le désir qu'il éprouvait de quitter l'orfévrerie pour la peinture. Durer, ne voyant dans ce désir qu'un de ces caprices auxquels cèdent trop facilement les jeunes gens, réprimanda son fils et lui défendit de s'occuper désormais d'autre chose que de la besogne qu'on lui donnait.

Albert promit d'obéir, et il tint parole pendant quelques mois ; puis, un jour, une belle image de la sainte Vierge ayant été achetée par sa mère, il oublia la défense qu'il s'était engagé à respecter et passa une partie de la nuit à copier cette image. La lumière de sa lampe le trahit, et, pendant que, tout entier à sa joie, il achevait sa madone, la porte de sa chambre s'ouvrit, et Durer entra. Rappelé aussitôt à lui-même, Albert, confus de sa désobéissance, se leva, et, s'approchant de son père, lui en demanda humblement pardon.

— Je croyais avoir en vous un fils soumis et respectueux, lui dit celui-ci, et je vois avec regret que je me trompais.

— Rétractez cette parole, je vous en supplie, mon père. Je vous vénère, je vous aime, et je n'ai pas eu l'intention de vous offenser. Depuis votre défense, je n'avais pas touché un crayon, et je ne sais comment il se fait qu'en voyant cette belle image, je ne me sois plus souvenu de la promesse que je vous avais faite. Vous m'en voyez honteux et repentant ; encore une fois, pardonnez-le-moi.

— Il n'est pas l'heure de causer longuement ; vos frères

et vos sœurs dorment, faites comme eux. Demain j'aurai à vous parler.

Albert s'inclina, et l'orfévre n'avait pas encore regagné sa chambre, que l'esquisse était rangée et la lampe éteinte. Mais quoique le jeune homme eût bien voulu dormir, comme son père le lui conseillait, la pensée de la réprimande qui l'attendait sans doute au réveil tint ses yeux ouverts pendant plusieurs heures. Ce n'était pas que Durer fût un père bien dur ; il ne parlait jamais à ses enfants que le langage de la raison ; mais précisément parce qu'il était bon, un mot sévère devenait dans sa bouche une punition redoutée.

Le jour vint. Albert se leva, et, après la prière à laquelle assistait toute la famille, il suivit son père dans son cabinet. Mais au lieu des reproches qu'il s'attendait à recevoir, il vit Durer lui tendre la main. Il la prit et la porta à ses lèvres avec tendresse et reconnaissance.

— J'ai pensé beaucoup à vous cette nuit, mon fils, lui dit le vieillard. Je crois qu'en effet vous pourrez réussir dans la peinture. Venez avec moi, je vais vous conduire chez Hupse Martin.

Qu'on juge de la joie d'Albert : Hupse Martin était, comme peintre et graveur, en grande réputation à Nuremberg, et depuis longtemps le jeune orfévre rêvait au bonheur d'être un jour admis au nombre de ses élèves. Sous la direction de ce maître, le jeune Durer devint habile dans la gravure et commença à peindre. Ayant ensuite quitté l'atelier de Martin pour celui de Michel Wolfmuth, qui s'occupait plus particulièrement de peinture, il s'adonna à l'étude de cet art et à celle de l'architecture.

Il resta chez Wolfmuth jusqu'à l'âge de vingt et un ans, se livrant à un travail assidu et surpassant toutes les espérances que ce savant maître avait conçues de lui. Non content d'écouter attentivement ses leçons, Albert, pour les mieux graver dans sa mémoire, en écrivait chaque jour le résumé, et, grâce à cette précaution, il put, quelques années plus tard,

publier des traités de perspective et d'architecture civile et militaire, ouvrages qui ajoutèrent beaucoup à sa réputation.

En 1492, il se rendit à Colmar, où les frères Schongauer, étonnés de trouver tant de talent dans un jeune homme, lui firent un excellent accueil. Albert travailla pendant deux ans à Colmar et revint à Nuremberg, où il épousa la fille d'un habile mécanicien. Albert Durer s'était fait une manière de peindre et de graver qui n'était point celle de ses maîtres, et l'on ne tarda pas à juger ses ouvrages bien supérieurs à tout ce qu'avaient fait jusque-là les artistes allemands.

Albert, heureux d'être parvenu par son talent à se créer une position assurée, ne connaissait pas l'ambition qui tourmente souvent les hommes de génie; il ne souhaitait qu'une chose : pouvoir vivre en paix dans son ménage et trouver, pour se délasser après une journée de travail, la société d'une femme aimante et dévouée. Ce vœu ne fut point réalisé : la compagne qu'il s'était choisie était d'humeur acariâtre et tracassière ; quelques concessions que pût faire l'artiste, il ne pouvait calmer ses emportements ni se soustraire à ses persécutions.

Ce fut une cruelle découverte pour Albert ; sa vie entière était empoisonnée ; il ne se plaignait pas, mais il en ressentit un tel chagrin, que ni fortune ni honneurs ne purent le consoler. L'empereur Maximilien, ayant vu de lui quelques tableaux, l'appela à sa cour et l'y reçut avec la plus grande distinction. Il lui confia la décoration de son palais, et, son estime pour l'homme égalant bientôt son admiration pour l'artiste, il se fit un plaisir de venir le voir travailler et de s'entretenir avec lui.

Un jour qu'Albert dessinait un groupe sur la muraille, l'empereur remarqua que l'échelle sur laquelle il était monté vacillait un peu et fit signe à l'un des gentilshommes de sa suite de la soutenir. Celui-ci, surpris de recevoir un tel ordre, fit un pas en arrière, et, appelant un de ses domestiques, il

lui commanda de tenir l'échelle. Maximilien congédia d'un geste le serviteur, et, s'approchant lui-même du peintre, ne quitta le pied de l'échelle que quand le dessin fut achevé. Alors, Albert étant descendu, l'empereur le créa gentilhomme et lui donna pour armoiries trois écussons d'argent sur champ d'azur.

— Sachez, dit-il à ses courtisans, que le titre que j'accorde à Albert Durer ne l'élèvera dans l'estime d'aucun homme sensé; car il doit à son talent une noblesse bien autrement grande et illustre que celle dont vous vous glorifiez. Un acte de notre volonté impériale peut faire un comte et un duc, tandis qu'il n'appartient qu'à Dieu de faire un artiste.

Albert resta quelque temps à la cour et fit, outre de beaux morceaux de peinture, un grand nombre de gravures très-estimées. De retour à Nuremberg, il continua de chercher dans le travail une consolation à ses ennuis. De toutes parts lui arrivaient des commandes auxquelles il avait peine à suffire ; les rois et les princes se disputaient ses gravures et ses tableaux. Charles-Quint et Ferdinand, roi de Hongrie, le comblèrent de présents et de témoignages d'affection, et tous les personnages considérables de Nuremberg briguèrent son amitié. Mais, quoique plein de bienveillance et de politesse envers tout le monde, il n'était pas prodigue du beau titre d'ami; car il comprenait dans toute leur étendue les qualités qu'il exige et les devoirs qu'il impose. On voit par les lettres qu'il écrivit d'Italie au sénateur Pirkheimer, qu'il regardait cet ami comme un autre lui-même et ne craignait pas de lui ouvrir son cœur tout entier.

Parlons un peu de ce voyage d'Italie, qui fut l'époque la plus heureuse de la vie de notre artiste. Albert Durer avait trente-quatre ans lorsqu'il voulut visiter la patrie de Michel-Ange, de Raphaël et du Titien. Ceux qui l'aimaient véritablement lui conseillaient depuis longtemps ce pèlerinage artistique ; mais sa femme, qui prenait un malin plaisir à contra-

rier tous ses goûts, l'empêcha, tant qu'elle le put, de suivre cet avis. Albert, doué d'une intelligence supérieure, d'une âme grande et noble, d'un génie puissant, mais par-dessus tout ami du calme, avait pris l'habitude d'obéir à son exigeante compagne, et il ne trouvait pas dans son cœur la force de secouer le joug. Il fallut que Pirkheimer l'y décidât par d'instantes prières.

Enfin le peintre se mit en route. Dans les différentes villes d'Allemagne où il s'arrêta, on lui rendit les plus grands honneurs; car son nom était devenu populaire. A Venise, l'accueil fut plus enthousiaste encore : tout ce que cette belle cité comptait d'artistes s'empressa autour d'Albert, dont les magnifiques gravures avaient été répandues en Italie. La confrérie des marchands allemands obtint la préférence sur tous les corps qui demandaient un tableau à l'illustre visiteur. Albert fit pour ses compatriotes résidant à Venise un *Saint Barthélemy*, qui fut trouvé admirable et qu'on lui paya 110 florins. Tous les nobles vénitiens voulurent voir ce peintre habile et se disputèrent l'honneur de lui offrir l'hospitalité. Entouré de tant de témoignages flatteurs, Durer oublia ses chagrins domestiques et laissa tous ceux qui le virent aussi enchantés de son charmant esprit, de ses manières affectueuses et de son aimable gaîté, que de son rare talent.

En quittant Venise, il se rendit à Bologne, et n'y fut pas moins bien accueilli. Il y consacra quelque temps à l'étude de la perspective, et il se disposait à partir pour Rome quand des affaires l'obligèrent à retourner en Allemagne. Il dit adieu avec regret à ce beau ciel de l'Italie sous lequel il avait senti s'épanouir son cœur et se développer son génie, et reprit tristement le chemin de Nuremberg. Le premier ouvrage qu'il fit, au retour de ce voyage, fut son portrait, qu'il envoya à Raphaël. Il avait eu la joie de voir cet incomparable artiste, et tous deux s'étaient promis de renouer connaissance à Rome. Ce portrait, peint à gouache sur une toile très-

fine, excita l'admiration de Raphaël, qui s'empressa de remercier Albert par une lettre des plus amicales et par l'envoi de plusieurs dessins fort précieux.

Pendant quatorze ans, Durer travailla sans relâche, tantôt peignant, tantôt gravant, tantôt sculptant, et chaque jour ses œuvres acquirent un nouveau degré de perfection. Sincèrement religieux, il s'est plu à représenter des sujets sacrés et particulièrement la mère de Dieu, pour laquelle il avait une dévotion toute particulière. Rien n'est plus pur et plus suave que ses saintes madones ; on sent, en les contemplant, que le cœur de l'artiste a guidé son pinceau. Les *Christs* d'Albert Durer sont aussi merveilleusement beaux et divins ; la foi seule a pu leur donner ce caractère d'une simplicité sublime.

On regarde comme le chef-d'œuvre d'Albert Durer dans la peinture, le *Sauveur sur la croix*, environné d'une Gloire et ayant à ses pieds des empereurs, des cardinaux et des papes. Quant à la gravure, on cite un *Saint Jérôme méditant sur les Ecritures*, qui est peut-être ce que cet art a produit de plus beau jusqu'à nos jours.

En 1520, Albert Durer fit un nouveau voyage ; mais ce fut vers les Pays-Bas, et non vers l'Italie, qu'il se dirigea. Il y fit connaissance avec Lucas de Leyde, qui lui offrit sa maison et avec lequel il vécut pendant quelques mois comme avec un excellent frère. En se séparant, ils se firent mutuellement don de leur portrait, et, quoique éloignés l'un de l'autre, ils ne s'oublièrent jamais. L'artiste allemand fut parfaitement accueilli à Anvers, qui comptait alors un grand nombre de peintres réunis en corporation. Ils donnèrent en son honneur un banquet, auquel le public fut admis, afin que chacun pût voir l'illustre étranger. La foule ne manqua point à cet appel, et Albert, rendant compte de son voyage dans son *Journal des Arts*, dit plaisamment qu'à l'empressement de ce peuple qui s'écrasait de chaque côté des tables pour parvenir jusqu'à lui, il était tenté de se prendre pour *M. Célébrité.*

Le couronnement de Charles-Quint ayant eu lieu vers cette époque, Durer se rendit à Aix-la-Chapelle, pour assister aux fêtes données en cette solennelle circonstance. L'empereur voulut le voir et lui témoigna toute l'estime qu'il faisait de son talent. Enhardi par la bienveillance de Charles-Quint, Albert offrit à l'archiduchesse Marguerite, fille de ce même Maximilien qui avait si noblement vengé l'artiste des dédains d'un gentilhomme, le portrait de son auguste père; mais la princesse le refusa. Albert en éprouva beaucoup de peine; quelques autres contrariétés s'étant jointes à cette humiliation, le peintre revint à Nuremberg.

Là, il reprit sa chaîne; car, en vieillissant, la femme qui avait l'honneur de porter son nom n'avait point appris à apprécier son génie et ses excellentes qualités, et, ne songeant point à se corriger, afin de lui rendre la vie plus douce, elle était devenue un véritable fléau. Albert eut besoin de toute la patience, de toute la résignation d'un chrétien, pour supporter ce supplice de chaque jour. Il s'était flatté de parvenir à s'y habituer; mais on ne s'habitue point à se voir méconnu et persécuté. Le chagrin s'empara de son cœur; sa santé n'y put résister, et, après avoir langui quelques années, il mourut, âgé seulement de cinquante-sept ans.

On admire dans les ouvrages d'Albert Durer une imagination vive et féconde, un génie élevé, une exécution ferme, un fini prodigieux et une couleur brillante. Toutefois il n'a pu éviter entièrement les défauts des peintres ses compatriotes : un dessin trop raide et un style trop sec. Il est à regretter aussi qu'Albert ait un peu négligé l'art de la perspective dans la dégradation des couleurs et l'étude des costumes. Ce ne fut pas moins un homme de grand génie. Il se forma seul et racheta les imperfections de son travail par le sentiment, l'énergie, la passion, qui font de ses compositions, soit peinture, soit gravure, autant de drames et de poëmes.

Albert Durer a laissé un très-grand nombre de gravures

sur bois, sur cuivre, sur fer, sur étain, et une multitude de dessins à la plume et au crayon. Il a parfaitement réussi dans le portrait et a fait aussi des paysages qui plaisent par beaucoup de piquant et de grâce. Cet artiste a été le meilleur graveur de son siècle, et Raphaël fut si frappé de la beauté de ses estampes, qu'il engagea Antonio Raimondi à étudier la manière de l'habile étranger et occupa depuis sans relâche son burin.

Albert Durer a écrit sur la géométrie, la perspective et les proportions des figures humaines.

CALLOT.

Jacques Callot, né à Nancy en 1593, était fils d'un héraut d'armes de Lorraine, qui, le destinant à suivre la même carrière que lui, le mit à l'école, afin qu'il apprît à lire et à écrire. Tout alla bien d'abord : Jacques ne manquait ni de docilité ni d'intelligence; mais à mesure qu'il grandit, il sentit se développer en lui une grande aversion pour la profession paternelle, aversion qui ne venait que du goût qu'il avait pris pour une autre que sans doute on ne lui permettrait pas de suivre. Son plus grand plaisir et son occupation la plus assidue étaient de dessiner sur ses livres, sur ses cahiers, et de graver, à l'aide de son couteau, sur les tables de la classe ou sur les arbres du jardin, des portraits et des figures de toutes sortes, que ses camarades contemplaient avec étonnement et curiosité.

Ce goût prononcé pour le dessin inquiéta son père, qui lui défendit expressément de s'y livrer et confisqua sans pitié les crayons et les modèles que l'enfant était parvenu à se procurer. Ce fut le sujet d'un grand chagrin. Jacques eût bien voulu obéir; mais quelque chose de plus fort que lui l'entraînait; il acheta de nouveaux crayons, de nouvelles es-

tampes, et se remit au travail avec plus d'ardeur que jamais. Pendant quelque temps il se cacha si bien, qu'on ne soupçonna point sa désobéissance; mais il finit par se relâcher de ses précautions, et son père le surprit en flagrant délit. Maître Callot, vivant au milieu des camps, y avait pris une rudesse, une sévérité dont Jacques fit l'épreuve. Une pensée coupable vint alors à l'esprit de l'enfant : celle de s'arracher à cette autorité qu'on ne pouvait braver impunément ; il s'y arrêta, la mûrit, et un beau jour, trompant la surveillance dont il était l'objet, il s'enfuit du toit paternel.

Il marcha tant que ses jambes de douze ans le purent porter, et, sorti de la ville, se jeta à travers champs, dans la crainte d'être poursuivi. Le soir vint, et le pauvre enfant, harassé de fatigue, mourant de faim et de frayeur, commença à se repentir de ce qu'il avait fait. Il songea à l'inquiétude de sa mère, si bonne et si tendre; il se reprocha amèrement les larmes qu'il lui coûterait, et, cédant à une bonne inspiration, il retourna sur ses pas. Mais il avait tant marché déjà, qu'à moins de faire rencontre de quelque charrette de paysan, il ne pouvait guère espérer de rentrer à la ville avant le lendemain. Il faudrait donc avouer sa fuite et les motifs qui la lui avaient conseillée. Que dirait maître Callot, qui par malheur était alors au logis? Quel châtiment infligerait-il à son fils rebelle?

Jacques eut peur, et, ne sachant plus à quoi se résoudre, il s'assit sur le gazon qui bordait le chemin et fondit en larmes. Malgré son chagrin, malgré les tiraillements de son estomac, malgré les fantômes dont son imagination, bercée de contes terribles, peuplait les ténèbres devenues plus épaisses, il finit par s'endormir. Il fut éveillé, au point du jour, par une troupe de bohémiens qui l'entouraient et qui s'étonnaient fort de rencontrer à cette heure matinale un enfant bien vêtu, couché tout seul au bord d'une route. Callot, un instant interdit à la vue de ces bizarres personnages, se rassura bientôt et leur conta ce qu'il avait fait.

Les vagabonds, au lieu de l'engager à retourner chez lui, au risque d'être vertement réprimandé et puni par son père, l'invitèrent à les suivre en Italie, où ils se rendaient. Jacques, aussi peu instruit qu'on l'est à son âge, n'ignorait pas cependant que l'Italie comptait beaucoup d'hommes habiles dans l'art du dessin; puis, comme ce qui l'avait fait le plus souffrir la veille était l'isolement, il accepta avec joie la proposition des bohémiens. Un frugal déjeuner lui rendit des forces, et, sans oser songer à ses parents dont il s'éloignait, pour bien longtemps peut-être, il suivit ses étranges compagnons.

La troupe avait pour vivre plus d'une ressource : les vieilles femmes disaient la bonne aventure, les jeunes filles chantaient et dansaient sur les places publiques, les enfants mendiaient et les hommes se livraient à la maraude ou rançonnaient les voyageurs. Il y avait bien loin de là aux honnêtes principes dans lesquels Jacques avait été élevé; aussi regretta-t-il plus d'une fois son escapade et ne se la pardonna-t-il jamais. Il ne prit toutefois aucune part aux actes répréhensibles des bohémiens auxquels le hasard l'avait associé; il s'occupait pendant les haltes à dessiner les figures les plus expressives de ses compagnons, et, dans les villes où ils passaient, les aventuriers vendaient ces dessins aux brocanteurs, ainsi que les autres objets provenant de leur suspecte industrie.

La bande atteignit enfin l'Italie. Sans maître et sans autres modèles que ceux que lui offrait la nature, Callot avait fait de grands progrès, et ses dessins, si imparfaits qu'ils fussent, avaient un tel caractère de vérité et d'originalité, qu'ils ne manquaient guère d'acheteurs. Depuis longtemps il formait le projet de se séparer des bohémiens; mais, surveillé de plus près que dans la maison de son père, il n'avait encore pu l'exécuter, quand, arrivé à Florence, il eut le bonheur d'inspirer de l'intérêt à un officier du grand-duc. Cet officier le prit sous sa protection, et, après le départ des bohémiens,

le plaça chez un graveur en renom, Remigio Canta Gallina. Jacques reçut les leçons de ce maître avec une reconnaissance et une attention extrêmes, et il en profita si bien, qu'au bout de très-peu de temps, il fut en état de copier les œuvres des grands peintres, travail qui développa son talent et forma son goût.

Après quelques années passées à Florence, Callot partit pour Rome, où il espérait se perfectionner dans son art. A peine était-il installé dans cette ville, qu'il fut reconnu par des marchands de Nancy, amis de son père. Jacques fut heureux d'apprendre des nouvelles de sa famille, qu'il n'avait pas oubliée et qu'il se réjouissait d'aller revoir, lorsque, devenu un grand artiste, il croirait avoir quelques droits à l'indulgence de maître Callot. Mais les honnêtes négociants ne voulurent pas laisser échapper l'occasion de ramener en France cet enfant prodigue dont on avait tant pleuré la perte, et, leurs affaires terminées, ils forcèrent Jacques à partir avec eux.

Le désir d'embrasser ses parents et de se faire pardonner sa fuite, qui lui pesait sur la conscience, empêcha Callot de résister et le soutint pendant une partie du voyage; mais plus on approchait de Nancy, plus il redoutait les suites de sa soumission. Quoiqu'il fût encore bien jeune, il avait passé, depuis son départ de la maison paternelle, par trop d'épreuves pour que sa raison ne se fût pas précocement mûrie ; ce qu'il craignait, ce n'étaient plus les reproches ni les punitions, c'étaient les efforts que ne manqueraient pas de faire son père et sa mère pour l'arracher à la carrière qu'il s'était choisie, et le goût qu'il avait montré dès l'enfance était devenu en lui une irrésistible vocation.

Il continua, pendant quelques jours encore, son chemin, en proie à une inquiétude qui lui ôtait le sommeil et l'appétit ; puis, prenant enfin une détermination, il abandonna les marchands et reprit la route de l'Italie. Mais la pensée

de ceux qu'il n'avait pas cessé de chérir, et dont il s'éloignait encore une fois comme un ingrat, ralentissait son ardeur, et il n'y avait guère qu'une semaine qu'il était séparé de ses compagnons de route quand son frère aîné, averti par eux, se mit à sa poursuite. Il l'atteignit avant sa sortie de France, et Jacques n'eut pas de peine à se laisser emmener par lui jusqu'à Nancy.

Callot avait eu bien tort de craindre un accueil sévère: n'y a-t-il pas dans le cœur d'un père et d'une mère un inépuisable trésor d'indulgence et d'amour? Introduit par son aîné, Jacques se jeta en pleurant aux genoux de maître Callot, qui, après de vains efforts pour garder la froideur dont il avait armé son visage, ouvrit les bras au fugitif et le serra tendrement contre son cœur. Sa mère n'essaya pas de dissimuler la joie dont l'inondait le retour de cet enfant tant aimé; elle ne songea pas même à lui reprocher les larmes qu'il lui avait coûtées; elle le revoyait, tout était oublié.

Maître Callot parla bien encore, il est vrai, du noble métier des armes; mais Jacques lui ayant répondu en étalant devant lui les dessins qu'il avait apportés d'Italie, le vieillard ne put s'empêcher de les admirer, et, prenant les mains de son fils, il lui dit:

— Sois donc artiste, puisque tu le veux.

Callot, ravi d'avoir enfin obtenu ce consentement, n'osa parler aussitôt d'un second voyage en Italie; il comprit qu'il devait consacrer quelque temps à sa famille, que son absence avait tant attristée; et pour que ce retard ne nuisît point à son avenir, il s'exerça, sous la direction de Philippe Thomassin, à manier le burin. La peinture avait pour lui peu d'attraits, mais il ne tarda point à exceller dans la gravure; et quand enfin il eut dit adieu à sa ville natale pour retourner en Italie, le grand-duc de Florence Côme II, charmé de son rare talent, le retint à sa cour et le combla d'honneurs et de présents.

C'est à Florence que Callot commença à graver à l'eau-forte ces petits sujets dans lesquels il a déployé toute l'abondance et la finesse de son génie. Sa réputation grandit promptement, et il ne put revenir en Lorraine qu'après la mort de Côme, qui l'avait pris en haute estime et lui portait une affection toute particulière. L'amour de la patrie lui fit alors repousser toutes les offres qui lui furent faites pour l'engager à se fixer définitivement à Florence; il revint à Nancy, où le duc de Lorraine l'accueillit avec distinction et lui assura une position brillante. Jacques continua de travailler avec autant d'ardeur que s'il eût eu encore son nom et sa fortune à faire.

Louis XIII, ayant entendu vanter son talent, l'invita à venir à sa cour et lui confia le soin de graver le siége de la Rochelle et la prise de l'île de Rhé. Callot s'en acquitta de manière à mériter les suffrages de tous les connaisseurs et à obtenir la bienveillance du roi et du cardinal de Richelieu. Quelque temps après, la guerre qui avait pour but l'abaissement de la maison d'Autriche ayant éclaté, la ville de Nancy fut prise par les troupes françaises. On sait que la Lorraine fut gouvernée par la postérité de Gérard d'Alsace jusqu'en 1735, époque à laquelle le traité de Vienne la réunit à la France, à la condition que Stanislas Leczinski, dépouillé du trône de Pologne, règnerait jusqu'à sa mort sur ce duché érigé en royaume.

Louis XIII ordonna à Callot de représenter la prise de Nancy comme celle de la Rochelle et de l'île de Rhé; mais Callot n'était pas Français, il était Lorrain. Il avait appris avec douleur l'échec éprouvé par le duc, son maître, et le désastre de sa ville bien-aimée ; mais il n'avait pas songé qu'on pourrait lui demander d'éterniser par son burin le souvenir de cette défaite et de cette désolation. Il supplia le roi de l'en dispenser et lui expliqua les motifs pour lesquels il se trouvait dans l'impossibilité d'obéir. Un des seigneurs présents à cette entrevue de Louis XIII et de son

graveur crut faire sa cour au roi en essayant d'intimider Callot par des menaces.

— Sire, voici ma main droite, répondit Jacques, vous pouvez la faire abattre, et je vous jure que je la couperais plutôt moi-même que d'obéir aux ordres de Votre Majesté.

Le roi admira le patriotisme et le courage de l'artiste, lui promit de n'exiger de lui rien de ce que l'honneur le plus rigoureux pourrait blâmer, et lui promit une pension de 3,000 livres pour l'attacher à son service. Callot remercia Louis XIII, et le pria de trouver bon qu'il n'acceptât point ces propositions, si brillantes et si flatteuses qu'elles fussent, et d'agréer qu'il retournât en Lorraine, afin que personne ne pût l'accuser d'abandonner son pays pour ceux qui s'en étaient déclarés les ennemis, et que lui-même ne pût se reprocher d'avoir quitté le duc de Lorraine vaincu, pour vivre des bienfaits du vainqueur.

Louis XIII, tout en regrettant de perdre ce grand artiste, ne put s'empêcher de louer son désintéressement et sa grandeur d'âme, et le laissa libre de quitter Paris dès qu'il le voudrait. Jacques, rentré à Nancy, y reprit son travail; et lorsqu'il mourut, à l'âge de quarante-deux ans, le recueil de ses gravures ne contenait pas moins de seize cents pièces.

Personne n'a égalé ce maître dans l'art de représenter les grotesques. Les vieillards, les mendiants, les estropiés, les figures bizarres prenaient sous son crayon une vérité saisissante. On suppose que le temps qu'il passa dans sa première jeunesse avec les bohémiens lui fournit les principaux types qu'il a reproduits et variés avec tant de bonheur. Les *Foires*, les *Marchés*, les *Supplices*, les *Scènes de Taverne*, les *Misères de la guerre*, la *grande et la petite Passion*, l'*Eventail*, le *Parterre*, la *grande rue de Nancy*, sont, parmi les œuvres de Callot, les plus recherchées des amateurs.

Il a gravé au burin, et plus souvent à l'eau-forte ; cette dernière manière est la plus estimée. L'esprit et la finesse de sa pointe, la fécondité et le feu de son génie, l'expression de ses figures, le choix et la distribution des sujets, la variété de ses groupes, dans lesquels n'existe aucun contraste forcé, la facilité du travail, la manière dont il a su donner aux plus petits détails quelque chose de piquant et de neuf, le placent au rang des artistes les plus célèbres. Sa conduite à la cour de Louis XIII en fait un noble et courageux citoyen ; enfin, sa probité, la bonté de son cœur, son empressement à secourir les victimes de la guerre, sa compassion pour tous ceux qui souffraient le recommandent à l'estime comme ses talents à l'admiration de la postérité.

MUSICIENS.

LULLI.

Bien que Jean-Baptiste Lulli soit né à Florence, en l'année 1633, la France le met, à juste titre, au nombre des grands hommes dont elle est fière ; car c'est en France que le génie qu'il avait reçu de la nature s'est développé et qu'il a composé les ouvrages auxquels il doit sa célébrité. Lulli, tout enfant, montra d'excellentes dispositions pour la musique et devint en peu de temps si habile, qu'un officier français, charmé de son talent, l'engagea à l'accompagner à Paris, en lui promettant que tous les moyens de se perfectionner lui seraient offerts. C'était promettre beaucoup ; car la musique était loin d'avoir atteint alors le degré de gloire auquel, depuis, elle est parvenue.

Lulli consentit à suivre l'officier, et, arrivé à Paris, entra en qualité de sous-marmiton chez Mademoiselle de Montpensier, cousine du roi. Le comte de Nogent, ravi des dispositions que Lulli montrait pour la musique, le tira d'un emploi

qui ne lui convenait point et lui fit donner des leçons dont il profita merveilleusement. Mademoiselle parla du jeune étranger à Louis XIV, qui voulut l'entendre, lui donna l'inspection de ses violons, et en créa une nouvelle classe, qu'on nomma les *petits violons*, pour les distinguer de la bande des vingt-quatre, la plus célèbre qu'il y eût alors en Europe. Lulli s'occupa activement de ses élèves, composa pour eux un grand nombre de morceaux, et devint si bon professeur, que les *petits violons* jouirent bientôt d'une brillante réputation.

Lulli ne s'en tint pas là. Passionné pour son art, il découvrit, à force d'études, d'importants secrets ignorés avant lui. On n'avait jamais considéré, dans les morceaux pour violon, que le chant du dessus, c'est-à-dire de la partie supérieure; celle-là seule était l'objet de l'attention du compositeur; la basse et les autres parties n'étaient regardées que comme devant former l'accompagnement. Lulli trouva le moyen de faire chanter toutes les parties aussi agréablement que la première et introduisit dans ses morceaux des fugues admirables. Il fit entrer dans les concerts toutes sortes d'instruments, jusqu'aux tambours et aux cymbales, ce qu'on n'avait jamais songé à faire; enfin, des faux accords et des dissonances contre lesquels les plus habiles venaient échouer, il sut tirer les plus beaux effets en les préparant et en les plaçant avec art.

En 1672, Lulli fut nommé directeur de l'Opéra, en remplacement de l'abbé Perrin, et son merveilleux talent brilla alors de tout son éclat. Il composa dix-neuf grands opéras et donna à ce genre, qui est le chef-d'œuvre de la musique, une perfection jusqu'alors inconnue. Il fit pour le roi une vingtaine de ballets; pour le théâtre de Molière, la musique de plusieurs pièces, des symphonies, des trios pour violon, et plusieurs motets à grands chœurs.

Comme tous les artistes illustres, Lulli eut des envieux qui essayèrent de diminuer sa haute réputation. Ils dirent

que ce maître célèbre devait aux vers de Quinault tous ses succès, et qu'il ne réussirait pas à rendre aussi bien une poésie énergique et élevée. Cette opinion, ayant trouvé de l'écho, se répandit en peu de temps jusque chez les personnes que Lulli admettait dans son intimité; l'une d'elles lui ayant dit ce que la malveillance pensait de son talent, le musicien se mit aussitôt au clavecin et chanta, en s'accompagnant, ces vers empruntés à l'*Iphigénie* de Racine :

> Un prêtre, environné d'une foule cruelle,
> Portera sur ma fille une main criminelle,
> Déchirera son sein, et, d'un œil curieux,
> Dans son cœur palpitant consultera les dieux !

L'effet produit par ce chant et cette musique fut tel, que les auditeurs crurent assister au sanglant spectacle dont parle Agamemnon, et que, pâles, haletants, ils se regardèrent entre eux, sans même songer à applaudir celui qui venait de leur causer une si pénible émotion. C'est du moins ce que dit Racine fils, à qui l'un des personnages présents à cette scène fit part de ses impressions.

Le principal caractère de la musique de Lulli est une grande variété, une douceur, une simplicité, un charme qui captivent et qui, lorsqu'on a écouté ses airs avec attention, les gravent dans la mémoire. Un grand nombre de ses compositions devinrent populaires. On les chantait sur le Pont-Neuf, et Lulli dirigeait souvent sa promenade de ce côté. Il faisait alors arrêter son carrosse pour les écouter, et il lui arrivait plus d'une fois de donner au chanteur le ton et au joueur de violon le mouvement juste de l'air qu'ils exécutaient.

Son amour pour la musique lui coûta la vie. En battant la mesure avec sa canne, il se frappa rudement le bout du pied, et, sans se préoccuper de la douleur qu'il y ressentait, il continua, le lendemain et les jours suivants, d'assister aux répétitions d'un de ses opéras. Son pied s'enflamma; une

plaie se forma, et, après de cruelles souffrances, Lulli mourut de la gangrène. Il n'avait encore que cinquante-quatre ans.

Il avait épousé la fille du musicien Lambert. Il en eut deux fils, Louis et Jean, auxquels il enseigna son art et qui composèrent aussi quelques morceaux ; mais ils ne parvinrent jamais à la gloire de leur père.

MOZART.

Wolfgang-Amédée Mozart naquit à Saltzbourg en 1756. Son père, qui était musicien, lui donna, dès la plus tendre enfance, des leçons de son art ; et quelques succès qu'il pût désirer ou rêver, ses espérances furent de beaucoup surpassées par les progrès de son élève. A quatre ans, Amédée commença à jouer du clavecin, et son père, émerveillé du prodigieux talent qu'il annonçait, n'eut aucun besoin de stimuler son ardeur. Deux ans plus tard, il exécutait les morceaux les plus difficiles avec tant de précision et tant d'âme, que, cédant aux conseils de ses amis, Mozart se décida à le conduire à Vienne. Bientôt il ne fut bruit dans toute la ville que de cet enfant, déjà plus habile que beaucoup de maîtres, et l'empereur François Ier voulut l'entendre.

Amédée toucha plusieurs morceaux avec un aplomb dont toute la cour fut ravie ; l'empereur l'embrassa, déclara qu'il le prenait sous sa protection, le retint auprès de lui, et lui permit de partager les jeux de l'archiduchesse Marie-Antoinette, qui était à peu près de l'âge du petit musicien.

L'année suivante, Mozart vint en France, où déjà l'ambassadeur avait parlé de lui, et toucha l'orgue devant Louis XV, dans la chapelle de Versailles. Le roi fut ravi, et les belles dames de la cour se disputèrent le petit prodige, qu'elles comblèrent de caresses et de présents. Il fut pendant quelque

temps le personnage le plus important et le plus fêté de cette brillante cour ; le roi fit faire son portrait et lui accorda autant de bienveillance que l'empereur d'Autriche.

Pendant un an que dura le séjour d'Amédée en France, son talent grandit encore. Le roi d'Angleterre, Georges III, qui aimait passionnément la musique, l'ayant invité à venir à Londres, le jeune virtuose s'y rendit. Georges le retint auprès de lui le plus longtemps qu'il put et le laissa partir à regret pour visiter les Pays-Bas. Dans toutes les villes où il se faisait entendre, Mozart excitait une admiration enthousiaste ; mais plus on l'admirait, plus il voulut se rendre digne de tels suffrages ; et, rentré dans sa ville natale, il reprit avec ardeur ses études musicales.

Appelé à Vienne en 1768, il ne se borna point à exécuter les œuvres des maîtres en renom ; il composa pour l'empereur Joseph II la musique d'un opéra ; et bien qu'il eût à peine douze ans, il s'en acquitta avec bonheur. Deux ans après, il partit pour l'Italie et s'arrêta à Bologne pour voir le célèbre Martini. Cet artiste fut surpris de trouver dans un enfant un génie déjà si développé, et, ébloui, selon sa propre expression, des éclairs de cette rare intelligence musicale, il prédit à Mozart l'avenir le plus glorieux.

Le jeune homme ayant demandé de faire partie de l'Académie des philharmoniques de Bologne, on lui donna le thème d'une fugue à quatre voix, qu'il composa en une demi-heure, au grand étonnement de la société, qui le reçut par acclamations.

Le grand-duc de Florence, informé du passage de Mozart dans sa capitale, l'invita à se rendre au palais, et là, comme en présence des souverains devant lesquels il avait été admis, le jeune homme obtint un véritable triomphe.

Les cérémonies de la semaine sainte, si bien faites pour inspirer le génie d'un grand artiste, l'appelèrent à Rome, et il assista, auprès de l'ambassadeur d'Autriche, à tous les offices célébrés par le pape dans la chapelle Sixtine. Le *Mise-*

rere d'Allegri, chant sublime que les souverains pontifes n'avaient permis à qui que ce fût de copier, le frappa d'étonnement et d'admiration. Il l'écouta plongé dans une sorte d'extase, et chacune des notes de ce morceau divin se grava tellement dans sa mémoire, que, rentré à l'ambassade, il put l'écrire en entier. Il s'assura le lendemain, en écoutant de nouveau cette œuvre, de l'exactitude de son travail; et, quelques jours après, il toucha dans le salon de son protecteur le *Miserere* d'Allegri, avec une perfection si grande, que chacun y découvrit des beautés jusqu'alors inaperçues.

Clément XIV, instruit de ce fait, voulut voir le jeune Allemand. Mozart se rendit au Vatican, où le pape, après s'être entretenu avec lui pendant quelques instants, le bénit et lui promit une gloire plus grande que celle d'Allegri.

Après quelques mois de séjour à Rome, Amédée se rendit à Naples. Jamais ses succès ne furent si brillants que dans cette ville, où la musique est une passion. Son merveilleux génie y causa tant d'enthousiasme, qu'on alla jusqu'à prétendre qu'il le devait à des moyens surnaturels. Les mots de magie et de sortilége furent prononcés; mais Mozart ne s'en émut point; il savait ne devoir son talent qu'à Dieu et au travail.

Il reprit le chemin de l'Allemagne et vint se fixer à Vienne, où il composa plusieurs opéras dont les principaux sont : *Don Juan, les Noces de Figaro, Mithridate* et *la Flûte enchantée*. Il n'oublia point l'effet qu'avait produit sur son âme le *Miserere* d'Allegri, et il composa pour l'église des motets d'une remarquable beauté. Mais son chef-d'œuvre fut, sans contredit, son dernier ouvrage, la messe de *Requiem*.

A peine âgé de trente-cinq ans, Mozart, dont la santé avait toujours été délicate, tomba en langueur; et cet état de souffrance influant sur ses inspirations, il commença la

musique d'une messe de mort. Jamais, peut-être, Mozart ne fut plus tendre, plus poétique, plus touchant que dans cette belle composition. Ses amis, et il en avait beaucoup, ne pouvaient le voir, sans en être navrés, travailler, avec autant d'assiduité que le lui permettait son mal, à ces saintes prières, à ces derniers adieux que les vivants font aux morts en implorant pour eux la miséricorde divine. Ils essayèrent de ramener l'esprit de Mozart vers des idées plus gaies ; ils lui parlèrent d'opéras, de romances, de valses, de toutes ces charmantes fantaisies dans lesquelles il avait tour à tour fait éclater son talent. Mozart leur répondit qu'il voulait avant tout finir sa messe, et qu'il verrait ensuite. Un triste sourire, qu'il s'efforçait en vain de leur dissimuler, disait assez qu'il ne se faisait point illusion sur son état. Quelques mois se passèrent ainsi ; l'illustre compositeur s'affaiblissait de jour en jour ; mais il ne quittait pas le travail, et c'était pitié de le voir, pâle déjà de la pâleur de la mort, tirer de son clavecin les funèbres accords que ses mélancoliques pensées lui avaient inspirés. Bientôt il ne voulut plus se laisser rassurer sur les suites de sa maladie.

— N'essayez pas de me tromper, dit-il à ceux qui l'entouraient : mes jours sont comptés, et le terme n'en est pas éloigné. Aidez-moi plutôt à me résigner, car je regrette de mourir au moment où j'allais recueillir le fruit de mes travaux, où, après avoir triomphé par de longues études de toutes les difficultés de mon art, j'allais pouvoir écrire sous la dictée de mon cœur.

Mais quelles paroles adresser à celui dont la foi, la confiance en Dieu, la certitude d'une vie meilleure s'exhalaient en chants si beaux et si sublimes ? Mozart se préparait à la mort par ces magnifiques prières dans lesquelles il mettait son âme tout entière. L'œuvre avançait, et le malade n'avait plus qu'un souffle de vie ; il fallait qu'il se hâtât, s'il voulait la finir : la mort n'attend pas. Pourtant elle parut, cette fois, s'incliner devant l'homme de génie : le *Requiem* fut achevé.

Mozart le relut pour la dixième fois peut-être, et, n'y trouvant plus rien à changer ou à perfectionner, il laissa retomber le cahier sur son lit, en disant :

— C'est sur ma tombe qu'il sera chanté pour la première fois. Je le savais...

Une heure après, il expira. C'était le 5 décembre 1791.

BOÏELDIEU.

Adrien Boïeldieu naquit à Rouen, le 16 décembre 1775. Une belle voix et une grande intelligence musicale le firent distinguer, dès l'âge de sept ans, parmi les enfants de chœur de la cathédrale ; il devint l'objet de soins tout particuliers, et son père lui fit, en outre, donner des leçons par l'organiste de cette église. Cette étude devint son occupation favorite, et, après s'y être appliqué pendant deux ans, il se trouva capable d'improviser sur l'orgue. Un talent si précoce faisait l'étonnement et l'admiration de tous ceux qui connaissaient le petit Adrien, et lui attirait chaque jour force compliments et brillantes prédictions. Lui-même rêvait déjà la gloire de l'artiste, et, afin de se livrer sans aucune entrave à l'étude de la musique, il quitta la maison paternelle et prit la route de Paris, où il avait ouï dire qu'il y avait d'excellents maîtres.

Le soir venu, ses parents l'attendirent en vain. Ils crurent d'abord que, retenu par quelque pensum, il ne tarderait pas à paraître ; puis, cédant à leur inquiétude, ils envoyèrent à la maîtrise de Notre-Dame demander des nouvelles de l'enfant. On leur répondit qu'on ne l'y avait pas vu de la journée, et les plus tristes pressentiments vinrent agiter son père et sa mère. Ils le cherchèrent de tous côtés, le firent chercher par leurs voisins et leurs amis, qui s'y prêtèrent de bonne grâce ; car Adrien était aimé pour son bon caractère et ses rares dispositions. La nuit s'étant passée en recherches infruc-

tueuses, un vieux domestique, qui avait élevé le petit Boïeldieu et qui le chérissait comme son fils, monta à cheval et courut à toute bride vers Paris ; car il ne doutait pas que ce ne fût de ce côté que son jeune maître s'était dirigé.

Il l'atteignit et le décida sans peine à revenir avec lui à Rouen, où l'on pleurait son absence ; l'enfant y avait déjà songé, et le repentir était entré dans son cœur. Il demanda son pardon, l'obtint, et reçut en même temps la promesse que lui fit son père de le laisser se rendre à Paris, quand les leçons qu'il pouvait lui procurer deviendraient insuffisantes. Rassuré sur ce point, Adrien se remit à l'étude et continua de faire de merveilleux progrès.

En 1795, il quitta Rouen, où son génie lui avait fait une brillante réputation, et, précédé de cette renommée, il alla se fixer à Paris. Son talent sur le clavecin fut promptement apprécié, et la composition de plusieurs romances acheva de lui concilier les sympathies du public. Nommé professeur de piano au Conservatoire, il s'acquitta de sa tâche avec beaucoup de zèle et eut la joie de faire de bons élèves. Il se sentait appelé à autre chose qu'à enseigner son art, et il employait ses loisirs à se préparer, par l'étude de la composition, à produire les chefs-d'œuvre qui devaient rendre son nom si célèbre.

En 1797, Boïeldieu fit paraître ses premiers ouvrages. Le genre qu'il avait choisi était l'opéra-comique, et ses débuts furent accueillis avec la plus grande faveur. Ces succès encouragèrent le jeune compositeur, et, pendant les années suivantes, la réputation qu'il s'était faite fut justifiée par la création de plusieurs chefs-d'œuvre. *Ma Tante Aurore*, qu'il composa en 1800, eut un tel retentissement, que l'empereur de Russie fit prier Boïeldieu de se rendre à sa cour. L'accueil le plus flatteur fut fait à l'illustre Français. Alexandre le nomma maître de sa chapelle et lui demanda quelques opéras pour son théâtre de l'Ermitage. Boïeldieu, cédant au désir du czar, se rendit aussi célèbre en Russie qu'en France,

et la munificence de l'empereur jeta les fondements de sa fortune. *Télémaque,* grand opéra en trois actes, qu'il fit avant de quitter la cour moscovite, passa pour son chef-d'œuvre et obtint un succès prodigieux.

Cependant, il tardait à Boïeldieu de revoir sa chère patrie, que ni les richesses ni les honneurs ne pouvaient lui faire oublier. Il demanda à l'empereur la permission de rentrer en France, permission qui lui fut accordée sous la promesse qu'il fit de retourner en Russie dès qu'il aurait revu ses amis et rappelé par quelque bel ouvrage son nom à ses compatriotes. Boïeldieu n'avait pas à craindre l'oubli qu'il voulait conjurer : les œuvres qu'il avait composées à l'étranger étaient connues à Paris, lorsqu'il y revint en 1811.

La guerre, qui éclata peu de temps après entre la France et la Russie, l'empêcha de retourner à Saint-Pétersbourg, ainsi qu'il s'y était engagé, et il aima mieux renoncer aux brillants avantages qui lui avaient été promis que de rien devoir aux ennemis de son pays.

Le *Nouveau Seigneur du Village,* qu'il fit paraître quelques années plus tard, mit le sceau à sa réputation. Plusieurs artistes de talent entrèrent alors en collaboration avec lui : MM. Berton, Chérubini, Kreutzer, Paër, Nicolo, Bayard, et M^{me} Gail, l'une des meilleures élèves de Boïeldieu.

En 1821, à l'occasion de la naissance du duc de Bordeaux, il composa, en société avec quelques-uns de ces artistes, *Blanche de Provence, ou la Cour des Fées,* grand opéra allégorique en trois actes, qui fut joué sur le théâtre de la cour et à l'Académie royale de musique. Cinq ans après parut la *Dame blanche,* une des plus charmantes productions de cet homme de génie.

Boïeldieu ne se fit pas moins estimer par ses vertus privées, sa modestie, sa loyauté, son désintéressement, qu'admirer par son rare talent.

Il termina sa glorieuse carrière le 8 octobre 1834, et fut sincèrement pleuré de tous les amis des arts. La ville

de Rouen, fière de lui avoir donné naissance, lui fit élever une statue et un monument funèbre, dans lequel fut déposé avec la plus grande pompe le cœur de cet illustre artiste.

Le nom de Boïeldieu restera célèbre ; car il n'a point été éclipsé par un autre nom, auquel nous devons ici rendre hommage, celui de Rossini, l'immortel génie qui a composé, outre de magnifiques opéras, la sublime musique du *Stabat*, qu'il semble avoir dérobée aux concerts des esprits célestes.

POËTES.

HOMÈRE.

Homère, le plus illustre des poëtes de la Grèce, pour ne pas dire du monde, naquit, si l'on en croit Hérodote, vers l'an du monde 3120. Sept villes de la Grèce se disputèrent l'honneur de lui avoir donné le jour; mais l'opinion la plus répandue à cet égard est que cet homme célèbre, n'étant point apprécié pendant sa vie comme il le fut après sa mort, errait de l'une à l'autre de ces sept villes en chantant ses beaux vers, trop heureux encore lorsqu'il obtenait, pour récompense, de quoi subvenir à ses besoins.

Homère a entrepris le genre de poésie le plus long, le plus difficile, et s'est élevé à un tel degré de perfection, que ses deux immortels poëmes de l'*Iliade* et de l'*Odyssée* n'ont été égalés en beauté et en sublime que par cet autre grand poëme qu'on appelle la Bible. Il faut lire, dans le *Génie du Christianisme* de Chateaubriand, les deux chapitres dans lesquels il compare Homère à l'Ecriture sainte et prouve, par

des exemples choisis avec un rare talent, la supériorité de la Bible, en prenant pour terme de comparaison la simplicité, l'antiquité des mœurs, la narration, la description, les comparaisons ou les images, et enfin le sublime. Mais, comme le dit cet illustre auteur, après avoir mis en parallèle divers passages d'Homère et de la Bible, il n'y a pas de honte à la mémoire de ce poëte de n'avoir été vaincu que par des hommes écrivant sous la dictée du ciel.

Homère a su rendre la nature dans tout son éclat et faire de sa poésie une peinture vive et brillante de ce qu'il y a de plus beau dans l'univers, de plus noble et de plus doux dans le cœur de l'homme. La richesse de l'expression, en harmonie avec celle de la pensée, l'élévation du style, la beauté des images, ont assuré, de siècle en siècle, à Homère, la première place parmi les grands génies, et il est plus sage d'essayer de l'imiter que de prétendre le surpasser.

Les deux poëmes épiques d'Homère sont : l'*Iliade*, ou la colère d'Achille, si pernicieuse aux Grecs qui assiégeaient Ilion ou Troie, et l'*Odyssée*, ou les voyages et les aventures d'Ulysse, après la prise de cette ville. On attribue encore à Homère un poëme burlesque, la *Batrachomyomachie*, que plusieurs poëtes ont traduit.

Ce grand poëte reçut, après sa mort, le surnom de Divin : justice un peu tardive, il est vrai, mais qui, dans la suite des temps, a dû consoler plus d'un homme de génie méconnu.

VIRGILE.

Publius Virgilius Maro naquit à Andes, village peu éloigné de Mantoue, l'an de Rome 684. Lors du partage des terres du Mantouan et du Crémonais fait aux vétérans d'Octave,

devenu empereur sous le nom d'Auguste, Virgile fut dépouillé de son patrimoine; ce bien lui ayant été rendu quelques années plus tard, il composa, pour remercier Auguste, sa première églogue. Cette pièce fut fort admirée à la cour, et ce prince encouragea par des bienfaits le jeune poëte, dont le talent venait de se révéler à lui. Mécène, favori d'Auguste et son premier ministre, lui avait conseillé de tourner l'activité des Romains vers les études littéraires, et s'était déclaré lui-même le zélé protecteur des beaux-arts. Tite-Live, Ovide, Horace, eurent part, comme Virgile, aux libéralités de l'empereur, et ces grands hommes donnèrent à leur patrie, rassasiée de la gloire des combats, celle de l'éloquence et de la poésie, dont la Grèce seule avait joui jusque-là.

Virgile fit en trois ans ses *Bucoliques*, ouvrage dans lequel on admire beaucoup d'élégance et de délicatesse, jointes à la plus grande simplicité et à une extrême pureté de langage. Après les *Bucoliques*, il entreprit les *Géorgiques*, qu'on regarde comme ce que la poésie latine a produit de plus achevé. Il employa ensuite quatorze ans à la composition de l'*Enéide*, et, voyant approcher sa fin sans avoir pu faire à ce poëme les changements qu'il jugeait nécessaires, il ordonna, avant de mourir, qu'on jetât au feu cet ouvrage indigne de lui. Les amis qu'il chargea de ce soin n'eurent garde d'exécuter cet ordre rigoureux, et, quel que fût leur respect pour la volonté d'un mourant, ils ne crurent pas devoir anéantir un chef-d'œuvre qui devait placer le nom de Virgile à côté de celui d'Homère dans les fastes de la poésie.

Auguste aimait beaucoup les vers de Virgile, et il prenait plaisir à se faire lire, de temps à autre, un chant de l'*Enéide*. Il y trouvait un délassement aux soucis de l'empire et une consolation à ses chagrins. Au moment où il semblait n'avoir plus rien à désirer ni à redouter, un coup terrible le frappa. Il perdit Marcellus, son neveu et son

gendre, prince accompli qu'il avait déjà désigné pour son successeur.

Virgile plaça avec beaucoup d'art dans le sixième livre de l'*Énéide* l'éloge de ce jeune homme trop tôt ravi à la tendresse de l'empereur et à l'espoir des Romains. Voici ces vers, empruntés à la traduction de Delille :

> Cette fleur d'une tige en héros si féconde,
> Les destins ne feront que la montrer au monde.
> Dieux, vous auriez été trop jaloux des Romains,
> Si ce don précieux fût resté dans leurs mains !...
> Quel enfant mieux que lui promettait un grand homme ?
> Orgueil de ses aïeux, il l'eût été de Rome....
> Ah ! jeune infortuné, digne d'un sort plus doux,
> Si tu peux du destin vaincre un jour le courroux,
> Tu seras Marcellus........

En entendant lire ces lignes si touchantes, Auguste ne put retenir ses larmes ; et Octavie, mère de Marcellus, s'évanouit de douleur à ces mots : Tu seras Marcellus.... Revenue à elle-même et voulant récompenser le poëte, elle ordonna qu'on lui comptât pour chaque vers 10,000 sesterces (2,000 fr. de notre monnaie).

Virgile mourut à Brindes, à l'âge de quarante-neuf ans. On a aussi souvent comparé ce grand poëte à Homère que Racine à Corneille, et le résultat de ces deux comparaisons a été le même : Homère et Corneille avaient plus de génie que Virgile et Racine, Virgile et Racine avaient plus d'art. Homère et Corneille ont pris un vol plus élevé, Virgile et Racine se sont mieux soutenus.

Personne n'a su mieux que Virgile peindre les travaux et les mœurs champêtres ; personne n'a mieux exprimé le bonheur d'une vie simple, pure et laborieuse, et n'a répandu plus de charme sur les tableaux que sa plume a reproduits. La douceur et la suavité de ses derniers chants l'ont fait surnommer le cygne de Mantoue. Un des caractères particuliers

du génie de Virgile est le contraste qu'il met entre les événements malheureux et l'heure sereine, le lieu charmant où ils s'accomplissent.

LE CAMOËNS.

Luis de Camoëns naquit à Lisbonne en 1524. Sa famille, originaire d'Espagne, était noble et le destinait au métier des armes, le seul par lequel un gentilhomme dût alors songer à rétablir ou à augmenter sa fortune. Luis se distingua de bonne heure par d'excellentes dispositions pour l'étude et par un goût tout particulier pour la poésie. Ce n'était pas toutefois un de ces enfants chez lesquels la raison devance les années et qui, sérieux et réfléchis, préfèrent une conversation intéressante à tous les jeux de leur âge et sacrifient à une lecture qui les attache les plaisirs les plus bruyants. C'était, au contraire, un pétulant écolier, aussi ardent à la récréation qu'au travail, aussi vif, aussi hardi qu'intelligent, et tout aussi souvent disposé à la révolte qu'à l'obéissance.

On lui pardonnait bien des fautes en considération de ses merveilleux progrès; on ne pouvait d'ailleurs s'empêcher de l'aimer, car il était bien plus étourdi que méchant; mais on s'efforçait de combattre cette hardiesse et cet amour de l'indépendance qu'on remarquait en lui et qui pouvaient compromettre son avenir. Il promettait de veiller sur lui-même et de se corriger; mais il oubliait bientôt et les avis qu'il avait reçus et les promesses qu'il avait faites.

Ses études terminées, Luis se livra à son goût pour la poésie et composa plusieurs satires pleines d'esprit et de feu, qui lui firent d'irréconciliables ennemis. Il n'en prit nul souci et ne craignit pas d'attaquer les grands. Son temps se partageait entre la culture de son art et les plaisirs d'un

jeune seigneur qui, sûr de sa supériorité sur le vulgaire, croit n'avoir rien à ménager. Quelques aventures dont il fut le héros ou auxquelles il se trouva mêlé, firent scandale à Lisbonne, et ceux qu'il avait flagellés dans ses écrits saisirent avec empressement l'occasion de prendre leur revanche. Luis accepta la lutte; mais les forces étaient trop inégales; et comme depuis longtemps il avait le projet de voyager, il céda au conseil que ses amis lui donnèrent de s'embarquer.

Il s'engagea comme volontaire à bord d'un vaisseau de guerre qui se rendait aux Indes. Pendant le voyage, le bâtiment eut à soutenir un combat, dans lequel Luis se fit remarquer par une héroïque valeur. Il y perdit un œil, et, n'étant pas encore guéri de cette blessure quand le vaisseau arriva à Goa, il fut mis à terre. Sa belle conduite lors de l'attaque du navire ayant été connue, quelques personnages puissants s'intéressèrent à lui, et quand ils eurent pu apprécier son esprit, ils se déclarèrent ses protecteurs et ses amis. Tout allait bien; mais Luis fut à peine rétabli, qu'oubliant les soucis que lui avait causés, à Lisbonne, sa passion de censurer, il composa de nouvelles satires, dans lesquelles le vice-roi lui-même ne fut point épargné. Le châtiment se fit peu attendre : un ordre d'exil frappa l'auteur de ces vers ironiques et mordants, et un vaisseau le transporta sur les frontières de la Chine, à Macao, où les Portugais venaient d'établir un comptoir.

Privé de toute société dans ce pays sauvage, le Camoëns déplora l'usage qu'il avait fait de son génie, et, ne trouvant que dans le travail une consolation aux douleurs de son isolement, il entreprit de célébrer dans un poëme la conquête des Indes Orientales faite par les Portugais, sous le commandement de Vasco de Gama. Ce poëme, qui a pour titre *la Lusiade,* s'éloigne par son caractère de simplicité de la manière des anciens poëmes épiques. Il roule tout entier sur la découverte d'un nouveau pays; mais le génie de Camoëns a

su remédier à la stérilité du sujet. La beauté, la richesse des descriptions, la variété, le coloris, la grandeur des images, la noblesse des fictions, l'élévation des idées en font un chef-d'œuvre. Toutefois on a peine à pardonner au poëte le mélange qu'il a fait des fables ridicules du paganisme et des augustes vérités de la religion chrétienne. On lui reproche aussi avec raison de donner à ses sauvages une érudition rare même chez les peuples les plus civilisés.

Luis de Camoëns, ayant obtenu, grâce aux instances des amis qu'il avait conservés à Goa, la permission de retourner en Europe, se hâta de quitter ces contrées inhospitalières, et, son poëme pour toute richesse, il prit passage sur le premier vaisseau en partance pour le Portugal. Une violente tempête ayant éclaté pendant la traversée, il faillit perdre le fruit de ses veilles et voir s'évanouir la gloire qu'il en attendait; mais, à l'imitation de César, il nagea d'une main seulement pour gagner la terre près de laquelle le vaisseau venait de s'engloutir, et éleva de l'autre la *Lusiade* au-dessus des flots. Un bâtiment marchand recueillit les naufragés et les conduisit en Portugal.

Luis rentra à Lisbonne, où il ne doutait pas que la fortune et les honneurs ne vinssent le trouver, dès que son poëme serait connu ; mais tous ceux auxquels il en proposa la lecture ne daignèrent pas y jeter un coup d'œil : le dénûment du Camoëns était trop grand pour qu'on pût croire à son génie. Pendant quelque temps encore, l'espoir le soutint; mais succombant enfin aux privations et aux chagrins, il tomba malade. Quelques voisins charitables, mais tout aussi pauvres que lui, le portèrent dans un hospice. Les soins qu'on lui donna eussent peut-être triomphé de son mal ; mais le sentiment de l'injustice dont il était victime, la conscience d'avoir produit un chef-d'œuvre et la pensée que ce chef-d'œuvre mourrait avec lui le conduisirent au tombeau, en 1579.

Le Camoëns se trompait : la *Lusiade* fut lue après son décès, et les Portugais n'eurent pas assez d'éloges à donner à

la mémoire du poëte qu'ils avaient laissé mourir de misère et de douleur sur un lit d'hôpital.

LE TASSE.

Torquato Tasso, le plus célèbre des poëtes italiens, naquit à Sorrente, en 1544. Bernardo Tasso, son père, dernier rejeton d'une noble famille, perdit presque en naissant les auteurs de ses jours et fut élevé par l'évêque de Recanati, son oncle, qui s'attacha tendrement à lui et l'adopta pour son fils. Mais Bernardo avait à peine sept ans quand le digne évêque fut assassiné. Privé de ce dernier soutien et resté sans fortune, Tasso fut envoyé à Padoue pour y faire ses études. Il y vécut de privations et ne dut souvent qu'à la pitié qu'inspirait son isolement le peu qui suffisait à sa subsistance. Le courage, toutefois, ne lui manquait pas : il étudia avec ardeur et devint un des élèves les plus distingués de l'université. Le comte Guido Rangone, touché de ses malheurs et de son mérite, le reçut dans sa maison en qualité de page; quelques années plus tard, Bernardo passa au service de la duchesse de Ferrare. Cette princesse étant devenue reine de France par son mariage avec François Ier, Tasso passa dans la maison du prince de Salerne, avec lequel il voyagea dans diverses parties de l'Europe. Il revint enfin se fixer en Italie, où il avait obtenu un emploi honorable et lucratif; il y épousa une jeune Napolitaine, Porcia de Rossi, qui fut la mère de Torquato.

Quelque temps après la naissance de cet enfant, la fortune, qui avait paru vouloir sourire à Bernardo, l'abandonna de nouveau. Le prince de Salerne, auquel il devait son élévation, s'étant déclaré contre Charles-Quint dans la guerre qui éclata entre ce monarque et François Ier, fut vaincu, et Bernardo alla expier dans l'exil sa fidélité à son bienfaiteur.

Torquato l'y suivit, et, en s'occupant de l'éducation de cet enfant, le proscrit trouva quelque soulagement à sa douleur. Doué des plus rares dispositions et d'un grand amour pour l'étude, Torquato, à l'âge où la plupart des enfants ne pensent encore qu'à jouer, était fort avancé dans l'étude de l'histoire, des langues et des belles-lettres. Sa plus douce récréation était la lecture des poëtes, et il avait appris par cœur presque toute l'*Iliade* et l'*Odyssée*, aussitôt qu'il avait pu les traduire. Il n'avait pas encore sept ans, que déjà il s'essayait lui-même à faire des vers. Son père souriait en le voyant occuper ainsi ses loisirs, et se réjouissait intérieurement de la facilité dont Torquato faisait preuve. Il ne songeait pas cependant à en faire un poëte; car, dès que le jeune homme eut fini ses études sous sa direction, il le plaça chez un célèbre jurisconsulte de Padoue, qui se chargea de lui faire faire son droit.

L'étude des lois eut peu de charme pour Torquato ; au lieu de s'y livrer, comme l'y avait engagé son père, il s'occupa de poésie, et, quelques amis auxquels il confia ses essais l'ayant beaucoup applaudi, il négligea bientôt les codes sur lesquels il avait à travailler. Dans la crainte cependant d'affliger son père, il n'y voulut pas renoncer tout à fait ; mais Bernardo étant mort peu de temps après avoir éloigné de lui le jeune Torquato, celui-ci quitta le docteur chez lequel ce sage père l'avait placé, et composa le poëme de *Renaud*. Ces beaux vers produisirent une vive sensation, et, le succès encourageant Torquato, il commença son grand poëme de la *Jérusalem délivrée*. Les premiers chants qui en furent publiés établirent d'une manière si brillante la réputation du jeune poëte, qu'Alphonse d'Este, duc de Ferrare, l'appela à sa cour.

Le Tasse s'y rendit et fut comblé par Alphonse et par l'archiduchesse Barbe, fiancée de ce prince, des plus éclatants témoignages d'estime et d'admiration. Les expressions manquaient pour louer son talent, et, pour trouver à qui le

comparer, il fallait remonter jusqu'à Homère. La cour partagea l'enthousiasme des princes, et Torquato fut en quelque sorte le roi des magnifiques fêtes données pour célébrer le mariage du duc. De tels hommages enivrèrent le jeune homme. En voyant Alphonse le traiter comme son égal, il crut que le génie suffisait à combler toutes les distances et osa porter ses vues jusqu'à la princesse Eléonore d'Este, sœur du duc, dont la rare beauté avait fait sur lui une impression profonde. Effrayé toutefois de sa témérité, il eut la sage pensée de quitter Ferrare, de sortir même de l'Italie, et le cardinal d'Este lui ayant proposé de l'accompagner en France, il y consentit avec empressement.

Le départ du cardinal devant tarder encore un peu, Torquato se rendit auprès de sa mère, que depuis longtemps déjà il n'avait pas embrassée. Elle vivait pauvrement avec sa fille ; mais la gloire de ce jeune homme qui venait à elle, heureux et fier, la consolait et lui faisait faire de beaux rêves pour l'avenir de sa chère Cornélia. Les jours que Torquato passa auprès de ces deux femmes, si tendres, si dévouées, furent les plus doux de sa vie ; il s'arracha à ce bonheur pour aller remplir un pieux devoir aux lieux où était mort son père. Une simple croix de bois indiquait la place où reposait Bernardo : le jeune poëte donna des ordres pour qu'un tombeau lui fût élevé ; sa fortune n'ayant pas grandi aussi vite que sa renommée, il vendit, pour subvenir à ces dépenses, jusqu'aux tapisseries qui garnissaient sa chambre.

Il rejoignit ensuite le cardinal et partit avec lui. Le séjour de la France ne lui plut pas. Il regrettait le beau ciel de Sorrente, les flots bleus de la mer de Naples, et le Vésuve, qui la couronne d'un panache de flammes. La France d'ailleurs était alors déchirée par les querelles religieuses qui ensanglantèrent le règne des derniers Valois. Les crimes de la Saint-Barthélemy le saisirent d'une telle horreur, qu'il s'enfuit malgré le cardinal, et rentra en Italie.

Après avoir passé quelques mois à Rome, il retourna à

Ferrare, où le duc Alphonse l'accueillit comme un ami de l'absence duquel il avait souffert. Il lui fit donner un appartement dans son palais, le combla de présents et l'admit dans l'intimité de sa famille. La duchesse Barbe et la belle Eléonore trouvèrent aussi pour le poëte, qu'elles n'avaient point oublié, de flatteuses paroles et d'aimables attentions. Il les charmait en leur récitant ses vers; pour avoir chaque jour à leur en dire de nouveaux, il travaillait avec ardeur, et son poëme de *Godefroi* devenait la *Jérusalem délivrée*. Quelquefois il suspendait ce travail et s'occupait, à la demande des princesses, de composer des tragédies, qui, jouées en leur présence, n'étaient pas moins applaudies que ses sublimes chants. Le nom de Torquato devenait célèbre ; le peuple le connaissait comme les grands ; ses beaux vers étaient mis en musique et chantés de toutes parts ; les seigneurs lui offraient leurs palais ; mais le Tasse ne songeait pas à s'éloigner de Ferrare. Pourtant la duchesse d'Urbin ayant écrit à Alphonse pour le prier de lui envoyer son poëte, Torquato dut céder à ses instances.

La réception qui lui fut faite à Urbin acheva de lui persuader qu'il pouvait sans crainte, lui, le poëte dont toute l'Italie vantait l'admirable génie, aimer une princesse, et, à son retour à Ferrare, il osa laisser voir de quels sentiments son cœur était rempli. Eléonore, touchée de cet hommage, eût volontiers, oubliant l'esclavage auquel sont condamnés les puissants de ce monde, échangé son nom contre le nom glorieux du Tasse ; mais Alphonse, instruit des prétentions du poëte, s'en irrita et le fit mettre en prison.

Ce fut un cruel réveil après un si beau rêve. Le Tasse en prison, comme un malfaiteur ! Le chantre sublime des exploits de Godefroi gémissant au fond d'un cachot ! Le poëte privé de l'air, de la lumière, des parfums qu'il aimait tant, privé de la liberté surtout et de la vue d'Eléonore !

L'indignation et la douleur qui remplissaient son âme lui

ôtèrent d'abord la faculté de penser ; puis, à mesure qu'elles s'apaisèrent, un ardent désir d'échapper à ceux qu'il avait crus ses protecteurs et qui se déclaraient ses ennemis, s'empara de lui. Trouvant dans ce désir une force dont personne ne l'eût cru capable, il descella les barreaux de sa fenêtre, et, s'élançant au risque de se briser, il tomba demi-mort dans les fossés creusés autour du château fort. Il se releva pourtant, gagna, à la faveur des ténèbres, un village dans lequel il échangea ses vêtements contre ceux d'un berger, et, marchant la nuit, se cachant le jour, il arriva chez sa sœur, qui lui donna un asile. Tant de fatigues, jointes au chagrin qu'il avait éprouvé, altérèrent sa santé et firent craindre pour sa raison ; de violents accès de fièvre, accompagnés d'un délire furieux, l'assaillirent, et, pour comble de malheur, le secret de sa retraite n'ayant pas été assez fidèlement gardé, il fut obligé, pour échapper aux poursuites du duc Alphonse, de s'embarquer sur un bâtiment qui faisait voile pour la France.

Sa sœur voulut l'y accompagner ; elle lui prodigua les plus tendres soins, et Torquato, sans recouvrer le calme et la joie, revint du moins à la vie.

Cependant Alphonse d'Este le faisait chercher avec persistance ; la France ne lui offrit bientôt plus assez de sécurité ; il passa en Flandre, où il vécut ignoré pendant quelque temps. Mais cette existence lui pesait cruellement ; il lui tardait de revoir sa patrie. Cornélia, comprenant qu'un plus long séjour dans ce pays amènerait infailliblement la mort pour ce pauvre jeune homme, cessa de s'opposer à ce qu'il rentrât en Italie. Elle veilla seulement à ce que leur incognito fût sévèrement gardé. Tout alla bien d'abord, et elle se croyait déjà paisiblement installée dans sa maison avec ce frère pour lequel elle se sentait une tendresse toute maternelle, quand Torquato fut reconnu et arrêté de nouveau. Quelques-uns de ces accès de délire auxquels il était resté sujet fournirent au duc un prétexte pour le faire enfermer

dans l'hôpital des aliénés. Le Tasse traité comme un fou, quelle humiliation !...

Nous n'entreprendrons pas de retracer toutes les souffrances du grand homme; mais nous pouvons dire que la plus cruelle de toutes fut la pensée qu'il était devenu réellement fou. Il n'est peut-être arrivé à personne de visiter une de ces maisons destinées au traitement des aliénés, sans se demander, en voyant à combien d'aberrations étranges la pauvre raison humaine est assujettie et combien est faible la distance qui la sépare de la folie, en remarquant surtout combien chacun de ces malades, sûr de lui-même, prend en pitié l'état de son voisin, il n'est peut-être arrivé à personne, disons-nous, de visiter un de ces établissements sans se demander si soi-même on n'est point atteint de cette triste infirmité, qui se produit sous des faces si diverses. Qu'on juge donc de ce que durent être les angoisses de Torquato, obligé de vivre en présence de cet affreux spectacle.

En vain s'adressa-t-il à tous les puissants personnages qu'il avait connus, à l'empereur Rodolphe, au cardinal Albert d'Autriche, à plusieurs autres princes et seigneurs; il n'en reçut aucune réponse. Ses lettres, interceptées, ne sortaient des mains du directeur de l'hospice que pour passer dans celles du duc Alphonse; et, si l'Italie demandait ce que pouvait être devenu son poëte, il ne se trouvait personne pour dire que Torquato Tasso était prisonnier dans une maison de fous.

Quand le Tasse eut vu s'évanouir l'espoir qu'il avait conçu de recouvrer sa liberté, il essaya de trouver dans la poésie quelque soulagement à ses mortels chagrins. Mais cette distraction même lui manqua; on osa lui refuser du papier et des plumes. Oh! combien alors le poëte maudit sa gloire ! combien, songeant au bonheur du paysan qui vivait de son travail, du pêcheur qui jetait ses filets dans le golfe de Naples, du lazzarone qui dormait à l'ombre des palais, re-

gretta-t-il que le ciel, prodigue envers lui de ses dons les plus rares, ne lui eût pas, au lieu de la renommée, laissé le calme d'une existence obscure ! Mais combien surtout il se reprocha l'orgueil auquel il avait cédé en se croyant l'égal d'un prince !

Quand un peu de calme succédait à ses douleurs, il jetait les plans de nouveaux ouvrages, composait de mémoire des vers qu'il parvenait à polir comme s'ils eussent été écrits, et qu'il n'avait plus qu'à copier quand, par un heureux hasard, il parvenait à se procurer un crayon et du papier. Alors il eût ardemment souhaité de pouvoir donner à ce travail une partie de ses nuits, dont l'insomnie faisait un supplice ; mais on ne lui donnait pas de lumière, et, un soir, il composa un sonnet dans lequel il suppliait un chat, dont il voyait la prunelle verte briller dans l'ombre, de lui prêter cette étincelle. La religion venait, plus encore que la poésie, en aide à l'infortuné. Il avait toujours eu la plus tendre dévotion envers la mère de Dieu, il l'invoquait avec ferveur, et trouvait dans la certitude de sa protection la force qui lui eût manqué. Souvent, dans ses rêves, il voyait cette divine consolatrice des affligés descendre dans sa cellule et l'entretenir du bonheur d'une autre vie, dans laquelle il n'y a plus ni puissants, ni faibles, ni persécuteurs, ni opprimés.

Le Tasse eût sans doute fini ses jours dans cette prison, si la mort de la princesse Eléonore n'eût engagé Alphonse à céder aux instances de quelques personnages de distinction, pour lesquels le triste sort du noble poëte n'était plus un secret. Il signa l'ordre de son élargissement ; quelques auteurs prétendent toutefois que ce fut sans savoir que cet ordre concernait Torquato. Le duc de Mantoue offrit un asile à cet homme de génie ; mais le Tasse, qui avait supporté les souffrances de sa terrible captivité, ne put résister à la douleur que lui causa la perte d'Eléonore. Pendant plusieurs jours sa vie fut en danger, et sa santé, déjà

cruellement altérée, fut détruite sans retour par ce dernier coup.

Dès qu'il fut en état de quitter la cour de Mantoue, rien ne put l'y retenir. Il partit sans vouloir faire connaître de quel côté il allait diriger ses pas. Il erra dans presque toutes les villes de l'Italie, tantôt se livrant avec frénésie aux plaisirs et aux distractions du monde, tantôt s'enfermant pour travailler, et d'autres fois enfin se retirant dans quelque monastère où il passait les jours et les nuits en prières. Il se rendit à Naples, où plusieurs seigneurs se disputèrent l'honneur de lui offrir l'hospitalité; mais un jour il disparut de cette ville et courut au couvent de Monte-Oliveto, dont le prieur le reçut avec toute la charité qu'enseigne l'Evangile. Le Tasse y retrouva un peu de calme et quitta ce pieux asile pour aller revoir Rome. Il y arriva malade, et, ne voulant pas se faire connaître, il se rendit dans un hôpital que ses ancêtres avaient fondé pour les étrangers. Il était à peine rétabli, que le grand-duc de Toscane, l'ayant reconnu dans cet établissement, qu'il visitait, l'emmena à Florence. Le Tasse y resta quelques mois, puis, cédant cette fois encore à l'impérieux besoin qu'il éprouvait de changer de lieu, il s'enfuit et retourna à Naples.

Le pape Clément VIII, informé de la présence de Torquato dans cette ville, lui écrivit pour lui offrir les honneurs du triomphe, comme au roi de la poésie. Pétrarque avait jadis reçu à Rome ce glorieux témoignage de l'admiration publique, et, le front ceint du laurier d'or, avait parcouru l'antique et noble cité au milieu des acclamations d'une foule enthousiaste qui se pressait autour de son char. Le Tasse répondit à la lettre du saint-père par les plus sincères protestations de reconnaissance; mais, se trouvant assez honoré du témoignage que Sa Sainteté rendait à son talent, il la suppliait de ne point exiger qu'il se prêtât à cette cérémonie. Les chagrins l'avaient désabusé de la gloire, et il ne demandait plus qu'à mourir en paix.

Cette lettre ne fit qu'augmenter le désir que Clément VIII éprouvait de rendre un éclatant hommage au génie si indignement traité dans la personne de Torquato. C'était une réparation qu'il croyait devoir lui faire, au nom de toute l'Italie.

Il députa donc vers le poëte trois cardinaux chargés de lui persuader de se rendre à l'appel du pape. Ces trois envoyés ne parvinrent à triompher des répugnances de l'artiste qu'en lui rappelant quelle soumission tout chrétien doit au chef de l'Eglise. Torquato, vaincu par cette considération, déclara qu'il était prêt à se mettre en route avec eux. Cette bonne nouvelle fut annoncée au saint-père, et des ordres furent donnés pour que toutes les villes que le Tasse devait traverser lui fissent un accueil digne de lui. Ces ordres furent exécutés avec joie par les populations; car le nom de Torquato Tasso était connu, et ses beaux vers, qui avaient fait les délices des princes et des nobles dames, charmaient le travail des pêcheurs, des artisans, et l'oisiveté des lazzaroni. Le Tasse, indifférent aux démonstrations qu'excitait sa présence, les recevait néanmoins avec une dignité calme et bienveillante, répondait aux harangues qui lui étaient adressées par les magistrats, et souriait aux jeunes filles qui lui offraient des vœux et des fleurs.

Clément VIII avait voulu envoyer au poëte une escorte, pour qu'il franchît sûrement les passages infestés par la troupe de bandits dont Mario Sierra était le chef. Torquato l'avait refusée, assurant qu'il avait plusieurs fois traversé ces montagnes sans courir aucun danger. Les bandits n'ignoraient pas quel illustre personnage allait se hasarder sur leurs domaines; ils vinrent au-devant de lui, et le redouté Mario sollicita du grand homme l'honneur de l'accompagner jusqu'à Rome. Le Tasse en fut touché, mais il remercia le terrible capitaine et le pria, s'il tenait à faire quelque chose qui lui fût agréable, de rentrer dans la forêt, afin que la vue de sa troupe n'effrayât point les voyageurs. Mario ordonna aussitôt

à ses hommes de disparaître, et Torquato continua son chemin.

Le peuple de Rome, prévenu de l'arrivée du poëte, lui décerna un véritable triomphe, en attendant celui pour lequel le pape avait mandé Torquato. Sur son passage la foule était accourue en habits de fête et le saluait de longs cris d'allégresse. Clément VIII le reçut comme un fils, lui ouvrit les bras, le remercia d'avoir enfin cédé à ses prières, et voulut le conduire lui-même au palais Aldobrandini, qu'il devait habiter. Au sortir du Vatican, la foule entoura de nouveau le grand génie, et les acclamations se partagèrent entre lui et le pape, qui le comblait de témoignages d'admiration et de tendresse.

Arrivé au palais, le Tasse, après avoir salué le cardinal qui avait obtenu de lui offrir l'hospitalité, se jeta aux pieds du pape et le conjura de lui épargner les honneurs du triomphe.

— Je suis venu pour vous obéir, très-saint père, lui dit-il; car je suis un respectueux fils de l'Église; mais j'ai compté sur votre bonté pour que l'éclat d'une vaine cérémonie qui n'ajoutera rien au mérite de mes ouvrages ne soit pas imposé à mes derniers jours. Laissez-moi les passer dans le recueillement et la prière, car toutes les pompes de ce monde sont sans aucun prix à mes yeux.

Le pape ne céda point aux vœux du poëte; il voulait, comme nous l'avons dit, réparer une grande injustice, et Torquato dut se résigner. Mais il était si faible, que la fatigue du voyage l'avait anéanti; le saint-père l'engagea à prendre du repos et promit de ne fixer le jour auquel le triomphe aurait lieu que quand le Tasse aurait repris assez de forces pour en supporter les émotions sans danger.

Torquato sourit avec mélancolie : cette promesse équivalait à la grâce qu'il avait sollicitée; car il sentait bien, lui, qu'il ne lui restait que peu de temps à vivre, et que ces forces sur lesquelles comptait Clément VIII ne reviendraient

pas. Il lui rendit grâces de sa bonté, et le pria, pour dernière faveur, de lui permettre de se retirer au couvent de Saint-Onuphre jusqu'à ce que sa santé se fût améliorée. Le pape y consentit, et, par son ordre, une cellule fut mise à la disposition du malade, que les religieux entourèrent des plus tendres soins.

— Ne vous occupez pas tant de mon corps, mes révérends pères, leur dit Torquato; ce à quoi il faut songer avant tout, c'est à mettre mon âme en état de paraître devant Dieu; car le nombre des jours qu'il doit m'accorder encore est bien petit, et je n'ai demandé à venir dans votre sainte maison que pour me préparer à la mort.

L'état de Torquato était tel, que les religieux, qui n'avaient pas, pour se faire illusion à cet égard, les mêmes raisons que Clément VIII, partagèrent la conviction du malade; et en voyant avec quelle résignation ou plutôt quelle joie il semblait voir approcher sa fin, ils n'essayèrent plus d'en détourner sa pensée.

— J'ai beaucoup offensé Dieu, mon père, disait le poëte à celui des religieux qui s'était chargé de le disposer à mourir; mais j'ai tant souffert, que je ne doute pas qu'il ne me pardonne et que la vierge Marie, ma sainte mère, ne me reçoive dans le ciel.

Et le bon père se détournait pour cacher ses larmes, en l'entendant parler ainsi. Clément VIII envoyait souvent prendre des nouvelles de Torquato; elles n'étaient ni bonnes ni mauvaises, il paraissait à peine souffrir et il pouvait rester encore longtemps ainsi. Le peuple impatient demandait le triomphe, et le saint-père, commençant peut-être à craindre que le poëte n'en jouît pas, crut pouvoir en fixer le jour. Mais ce matin-là même, au moment où la foule assiégeait déjà le couvent de Saint-Onuphre pour apercevoir plus tôt le triomphateur, Torquato demanda le saint viatique et l'extrême-onction. Il les reçut avec une piété dont tous les moines furent attendris, et, ces derniers devoirs rem-

plis, il s'endormit paisiblement du dernier sommeil. Au dehors, le peuple commençait à se plaindre du retard apporté à la glorieuse fête qu'on lui avait promise et appelait à haute voix le triomphateur.

— Priez Dieu pour lui, dit le prieur en se montrant sur le seuil. Torquato Tasso est mort....

Un cri de douleur s'éleva de la foule, qui fléchit les genoux et pria pieusement pour le défunt. Clément VIII partagea l'émotion publique et ordonna que les honneurs votés à l'illustre poëte fussent rendus à ses précieux restes. Le Tasse, revêtu d'une toge de pourpre, la tête ornée de la couronne de laurier, fut placé sur le char triomphal et conduit jusqu'au Capitole, au milieu des larmes de la multitude.

Ainsi se termina la glorieuse et triste carrière de ce grand homme, qui ne dut à son génie que des déceptions et des douleurs, mais dont le nom est un des premiers que cite avec orgueil l'Italie, si féconde en grands hommes. Si la vie du Tasse n'eût pas été traversée d'autant d'infortunes, il eût laissé sans doute un plus grand nombre d'ouvrages; mais ce qu'il en a produit suffit à sa gloire. On a de lui le poëme de la *Jérusalem conquise* ou de *Renaud*, les *Sept Journées de la création du monde*, la tragédie de *Torismond*, la pastorale d'*Aminthe*, des chansons, des sonnets, des madrigaux, des épigrammes et d'autres petites pièces de poésie légère. Dans tous ces divers genres, le Tasse est toujours grand, toujours animé de ce beau feu, de ce génie élevé qui fait les poëtes illustres. Mais il s'est surpassé lui-même dans sa *Jérusalem délivrée*, et, suivant l'opinion d'un grand nombre de savants, ce magnifique poëme n'est point inférieur à l'*Iliade*. Un intérêt soutenu, des peintures charmantes, des caractères bien tracés et essentiellement distincts les uns des autres, un art admirable dans l'emploi des nuances qui séparent telles vertus de telles passions, de grandes images, un style clair et élégant, caractérisent cet ouvrage, auquel cependant

on doit reprocher quelques épisodes mal cousus, quelques fables ridicules, et des vers dans lesquels l'auteur s'est livré à des jeux de mots puérils. Mais ces défauts mêmes font ressortir les brillantes qualités qui font de la *Jérusalem délivrée* un des plus beaux morceaux que la poésie moderne ait produits.

L'Italie n'a, depuis la mort de Torquato Tasso, donné naissance à aucun poëte qui puisse lui être comparé, et elle n'en compte avant lui que deux qui aient été réellement célèbres, le Dante et l'Arioste.

Dante Alighieri, né à Florence en 1265, s'est immortalisé par son poëme de *l'Enfer*. Il joignait à beaucoup de génie un style brillant et délicat ; mais il se laissa trop aller à son goût pour la satire et n'épargna rien de ce qu'il devait respecter ; aussi est-il du nombre des auteurs censurés par le saint-siége. Il mourut en l'année 1321.

L'Arioste (Ludovico Ariosto), né à Reggio vers la fin du xve siècle, se fit d'abord connaître par des satires, puis par des comédies, dans lesquelles on remarque beaucoup d'art. Son poëme de *Roland le furieux* mit le sceau à sa réputation. Un génie fécond et élevé, une diction pure et élégante, des descriptions pleines de charme, distinguent cet ouvrage, dans lequel le poëte a toutefois fait briller son esprit aux dépens de son jugement et placé un assez grand nombre d'épisodes fort peu vraisemblables.

MILTON.

Jean Milton naquit à Londres, en 1608. Son père, qui exerçait le notariat, était un homme très-savant et passionné pour les arts ; aussi fit-il donner à Jean l'éducation la plus brillante. L'enfant répondit à ces soins et se distingua par un tel amour de l'étude, que des veilles trop prolongées

firent craindre pour sa vue avant même qu'il eût atteint l'âge de douze ans. Il montrait déjà à cette époque beaucoup de goût pour la poésie et composait des vers latins remarquables par leur élégance. Il passa cinq années à Cambridge, où il suivit les cours de l'université avec un tel succès, qu'il devint l'objet de l'envie de quelques rivaux. Sa principale vertu n'était pas la patience, et, craignant de se laisser emporter à quelque violence regrettable, il quitta cette ville et revint à Londres. Destiné d'abord à l'Eglise, Milton y renonça, son caractère indépendant lui faisant redouter toute contrainte.

Son père s'étant retiré du notariat, le jeune homme le suivit à la campagne et s'y livra à l'étude avec une ardeur croissante. Il voulait tout savoir, tout approfondir, et nulle peine ne lui coûtait. Le seul délassement qu'il se permît était celui de faire des vers, et l'on suppose que c'est vers cette époque qu'il composa ses premiers ouvrages : *le Masque de Comus*, *l'Allegro*, *il Penseroso* et *Lycidas*. Ces ouvrages sont aujourd'hui peu connus, et ce n'est pas à eux que Milton doit la gloire de son nom, quoiqu'on y trouve de nombreux éclairs de ce beau génie qui devait briller d'un si vif éclat dans le *Paradis perdu*.

Milton obtint de son père de visiter l'Italie. Cette noble terre, patrie de tant d'artistes célèbres, l'attirait invinciblement. Il traversa la France, sans y faire un long séjour, et se rendit à Florence. L'illustre Galilée y expiait dans une prison l'honneur d'avoir découvert une grande vérité astronomique et le tort d'avoir osé dire que la terre tourne autour du soleil, principe que les hommes de ce siècle, peu éclairé encore, regardaient comme un démenti donné aux livres saints, dans lesquels il est fait mention de Josué arrêtant le soleil. Milton sollicita la permission de visiter le célèbre prisonnier et eut avec lui plusieurs conférences, à l'issue desquelles il dit sans doute,

comme Galilée lui-même, obligé de renoncer à ses prétendues erreurs :

— *E pur si muove* (et pourtant elle se meut)!...

Mais si le jeune poëte n'était étranger à aucun genre d'étude, il y en avait pourtant qui le préoccupaient plus que celle de l'astronomie, et, la *Jérusalem délivrée* à la main, il cherchait le silence et la solitude pour relire les beaux vers du Tasse et rêver à sa gloire. Inspiré par le beau ciel de l'Italie, il composa plusieurs petites pièces de poésie dans la langue du pays et obtint les suffrages de plusieurs académies italiennes.

Il se rendit à Rome, puis à Naples. Il se proposait de visiter la Grèce et la Sicile ; mais des troubles graves ayant éclaté en Angleterre, Milton, républicain enthousiaste, résolut d'y rentrer, afin de servir sa cause dès que l'occasion s'en présenterait. Il reprit sa route vers le Nord, s'arrêtant toutefois pour revoir encore les principales villes de ce beau pays qu'il regrettait de quitter sitôt. On raconte que pendant son séjour à Milan il vit représenter une comédie intitulée : *Adam, ou le Péché originel*. Cette pièce atteignit le comble de l'extravagance par la manière dont le sujet était traité ; mais Milton y découvrit une source de beautés que n'avaient pas vues ceux qui l'avaient composée ; et comme depuis longtemps déjà il songeait à doter sa patrie d'un monument littéraire, il crut avoir trouvé une idée sublime et neuve ; car on ne pouvait regarder comme un ouvrage sérieux la pièce jouée à Milan. Les admirateurs de Milton ont nié ce fait, comme portant atteinte au génie de ce grand homme ; ils ont eu tort : imiter ainsi, c'est créer.

Rentré à Londres, Milton parut oublier ses rêveries poétiques et se jeta au milieu des agitations dont l'Angleterre était alors le théâtre, agitations qui devaient bouleverser tout le royaume et conduire sur un échafaud l'infortuné Charles Ier. Milton eut le malheur de partager le fanatisme

des ennemis du roi ; et s'il ne prit aucune part à sa condamnation, il essaya du moins de justifier les odieux attentats de ceux qu'il croyait animés d'un généreux amour pour la nation.

Les écrits que publia Milton, alors secrétaire de Cromwell, ne sont remplis que de discussions politiques ; et tout en désapprouvant ses opinions, on est du moins forcé de rendre justice à sa bonne foi et à son désintéressement. Les hommes de génie, les grands poëtes sont, plus que personne, sujets à errer dans de semblables questions ; car ils se laissent enthousiasmer par les généreuses illusions de leur imagination et les ardentes aspirations de leur cœur. Milton sacrifia la petite fortune que lui avait léguée son père à ses fanatiques convictions et n'eut plus pour vivre que ses appointements de secrétaire. Il occupa cette place jusqu'à la mort de Cromwell. Richard, qui succéda à ce grand politique dans le Protectorat, ne jouit pas longtemps du pouvoir, et le général Monk aida Charles II à remonter sur le trône de ses pères.

Milton, qui avait été l'un des ennemis de la royauté, fut arrêté et conduit à la Tour de Londres. Il s'était trop gravement compromis pour ne pas concevoir de sérieuses inquiétudes sur les suites du procès qu'il aurait à subir, et déjà il se préparait à payer de sa vie la défaite de son parti ; mais le poëte Davenant, qu'il avait sauvé, en 1650, des rigueurs du parlement, profita du crédit que lui donnaient des services rendus à la cause de Charles II et obtint que Milton fût mis en liberté.

Ce grand homme se réfugia alors dans la solitude qu'il avait plus d'une fois regrettée et ne s'occupa plus que de la composition du poëme dont l'idée était restée dans son esprit. Marié deux fois déjà, mais devenu goutteux et tout à fait aveugle, il fit choix d'une nouvelle compagne qui pût, par ses soins et son affection, charmer sa vieillesse.

Sa première femme lui avait laissé trois filles, auxquelles il fit apprendre à lire le grec et l'hébreu, afin que, leurs jeunes yeux remplaçant les siens, il ne fût pas privé de ses deux plus chères lectures : Homère et l'Ecriture sainte.

Ce fut entouré de cette famille qu'au sein d'une médiocrité voisine de la misère, il fit le *Paradis perdu*. Il composait ses vers, les répétait, les corrigeait, les polissait de mémoire, et quand il en avait assemblé un certain nombre, il les dictait à sa femme, à ses filles ou à quelqu'un des rares amis qui venaient le visiter dans sa retraite. Il passait à ce travail toutes les journées et une partie des nuits ; le sommeil avait presque abandonné ses paupières toujours closes, et pour lui le jour et la nuit étaient une même chose. Aussi le poëme, que Milton n'interrompait que pour se distraire par un peu de musique, marchait rapidement.

En 1657, il était terminé depuis longtemps déjà, et Milton chercha un éditeur qui voulût le publier. Il en trouva un qui consentit à payer 30 livres sterling le chef-d'œuvre du vieillard. A défaut de la fortune que ne pouvait lui procurer cet admirable poëme, Milton comptait sur la gloire ; mais le *Paradis perdu*, signé d'un nom trop connu pendant les troubles du règne précédent, n'obtint qu'un très-médiocre succès. Le sujet d'ailleurs en paraissait mal choisi à la cour frivole et corrompue de Charles II. A peine cette œuvre, dont l'Angleterre devait un jour être si fière, trouva-t-elle quelques admirateurs. Milton se remit au travail et publia un *Abrégé de l'histoire d'Angleterre*, puis une tragédie de *Samson*, et entreprit, comme devant faire suite au *Paradis perdu*, un second poëme en quatre chants, auquel il donna pour titre le *Paradis reconquis*.

Ce dernier ouvrage est toutefois resté bien au-dessous du premier, et, accueilli d'abord avec la même froideur que le *Paradis perdu*, il ne s'est pas, comme celui-ci, relevé dans

l'opinion publique, bien que Milton le jugeât supérieur à toutes ses autres productions.

Pendant les dernières années de sa vie, le poëte composa quelques ouvrages savants et publia ceux qu'il avait écrits dans sa jeunesse; mais rien de ce génie à la fois sublime et gracieux qu'il avait répandu dans son grand poëme ne reparut dans ces arides discussions politiques et religieuses. Il s'occupa aussi de corriger le *Paradis perdu*, afin que les défauts qu'il y avait remarqués ne reparussent pas dans la seconde édition. Il mourut en 1674, à l'âge de soixante-cinq ans.

Le *Paradis perdu* ne se rapproche de rien de ce qui a été fait avant Milton; aucun poëte, depuis Homère, n'a mis dans ses œuvres le sublime qui se rencontre presque à chacune des pages de ces admirables chants. Des images grandes et magnifiques, des pensées hardies et même effrayantes, une poésie énergique et douce à la fois, la grandeur et la simplicité réunies constituent le sublime qui rachète des taches et des défauts du *Paradis perdu*. On reproche, en effet, à Milton d'avoir créé trop d'êtres chimériques, d'avoir admis de ridicules fictions, de n'avoir pas su donner à Dieu un langage assez inspiré pour qu'on pût le juger divin; enfin, de n'avoir pas été aussi grand, aussi poétique dans les derniers chants que dans les premiers.

Quelques années après la mort de Milton, son ouvrage commença à devenir populaire, et, avant la fin du siècle où il avait vécu, on le reconnut pour un des plus brillants génies qui eussent jamais existé. Le *Paradis perdu* prit rang parmi les plus merveilleuses productions de la poésie, et le nom de Milton devint aussi célèbre que ceux d'Homère, de Virgile et du Tasse.

CORNEILLE.

Pierre Corneille, né à Rouen en 1606, fut d'abord destiné au barreau par son père, qui était maître des eaux et forêts. Placé de bonne heure au collége des Jésuites, il se distingua par une grande docilité, un ardent amour pour l'étude et une prodigieuse facilité. Il gagna l'affection de ses professeurs, et ses progrès le placèrent au premier rang parmi les meilleurs élèves. Quand ses études furent terminées, il débuta au palais; mais, à la grande surprise de ses parents et de tous ceux qui connaissaient la supériorité de son intelligence et son rare savoir, il n'obtint que de très-médiocres succès. La peine qu'en éprouva sa famille lui inspira le désir de réussir et l'engagea à se livrer au travail avec plus d'ardeur encore. Ce fut en vain : Corneille, l'illustre poëte, n'eût jamais été qu'un obscur avocat.

Dieu avait allumé dans son âme le flambeau du génie et lui avait tracé la voie dans laquelle il devait marcher ; hors de cette voie, le flambeau ne devait jeter que de pâles et incertaines lueurs. Une timidité excessive nuisait d'ailleurs au talent du jeune avocat; ce qu'il disait mal, il l'eût parfaitement écrit; mais ce qu'il avait plus de plaisir encore à écrire, c'étaient des vers, des vers pleins de grandeur et de charme, qu'il se récitait à lui-même lorsqu'il était seul, et qu'il cachait à tout le monde; car son père n'eût pas voulu qu'il quittât la procédure pour la rime, et Pierre était un fils respectueux et soumis.

Cependant, quand il eut reconnu qu'il n'était point fait pour les luttes de la parole, il donna un peu plus de temps à ses occupations favorites, et, sans abandonner encore le palais, il pensa au théâtre et fit la comédie du *Menteur*. Cette pièce, dont il donna lecture à quelques amis, ayant produit

une vive sensation, Corneille la fit jouer, et ce début lui donna dans M. de Châlon un protecteur aussi bienveillant qu'éclairé. Il aida Pierre de ses conseils autant que de son appui et l'engagea à entreprendre la tragédie.

Le *Cid* parut. Jamais rien d'aussi beau n'avait été fait; aussi jamais pièce de théâtre n'eut un pareil succès. On la traduisit dans toutes les langues de l'Europe, excepté l'esclavonne et la turque. Le cardinal de Richelieu, alors tout-puissant, enthousiasmé du mérite de cette œuvre, en complimenta chaudement l'auteur et lui laissa, dit-on, supposer qu'il accepterait volontiers l'honneur de passer pour avoir été le collaborateur de Corneille; mais le poëte, plus sensible à la gloire que jaloux des richesses qui lui étaient offertes, resta sourd aux désirs du grand ministre. L'Académie, par l'ordre de Richelieu, publia, peu après, la critique de cette pièce; mais la critique, en signalant quelques défauts à l'attention des savants, n'empêcha pas ces mots : « Beau comme le *Cid*, » de passer en proverbe.

Les *Horaces*, *Cinna*, *Polyeucte*, la *Mort de Pompée*, *Rodogune*, *Héraclius*, *Nicomède*, *Sertorius* et plusieurs autres tragédies suivirent celle-là et affermirent la réputation de Corneille, que le *Cid* avait placé au-dessus de tous les auteurs de son temps.

Mais la fortune n'était pas en rapport avec la réputation. Corneille ne vendait pas ses chefs-d'œuvre bien cher, et du produit de son immortelle plume il avait grand'peine à faire vivre sa femme et ses enfants. Son frère Thomas et lui, ayant épousé les deux sœurs, résolurent, par économie, de ne former qu'un seul ménage. Ils s'installèrent dans une modeste maison de Rouen et s'y livrèrent ensemble au travail. Thomas était poëte aussi; Pierre le consultait sur ce qu'il se proposait de faire, suivait ses avis quand il les croyait bons, et ne craignait pas d'offenser cet excellent frère quand il ne jugeait pas à propos d'en tenir compte. Thomas avait une merveilleuse mémoire, travaillait avec

une étonnante facilité et connaissait parfaitement les règles du théâtre, mais il n'avait pas le feu, le génie de son frère.

— Ah! pauvre Thomas, s'écriait un jour Boileau, tes vers, comparés à ceux de Pierre, font bien voir que tu n'es qu'un cadet de Normandie.

Les deux frères vivaient dans une étroite intelligence et trouvaient dans leur amitié le plus grand bonheur qu'ils pussent souhaiter. Thomas était le plus sincère admirateur de Pierre et lui sacrifiait avec plaisir ses meilleures rimes. La même union régnait entre les deux sœurs et faisait du toit habité par cette laborieuse et modeste famille, l'asile d'une paix digne d'envie. Après vingt-cinq ans de mariage, les frères Corneille n'avaient pas encore songé au partage du bien de leurs femmes, et ce partage ne fut fait qu'après la mort de Pierre.

Tous deux travaillaient assidûment; mais, malgré tout le soin avec lequel leurs dignes compagnes administraient la maison, malgré la peine qu'elles prenaient de se charger de tous les travaux du ménage, la gêne régnait parfois au logis. Elles n'avaient garde de s'en plaindre cependant, de peur de troubler par de vulgaires soucis les méditations des deux poëtes. On remettait à quelques mois l'achat des meubles ou des vêtements dont on avait besoin; et comme il fallait bien peu de chose à ces hommes simples et bons, ils ne s'apercevaient pas de cette gêne momentanée.

Quand Pierre avait achevé quelqu'une de ses belles œuvres, il allait la placer à Paris, et il est facile d'imaginer quels vœux ardents l'accompagnaient. Les jours les plus heureux de cette excellente famille étaient ceux où l'on attendait son retour. On réservait pour ces jours-ci le plus grand luxe de la table; le logis, en tout temps brillant de propreté, se parait de fleurs comme pour une fête, et les enfants, vêtus de leurs plus beaux habits, attendaient, les uns leur père, les autres leur oncle, avec une égale impa-

tience. Enfin, quand celui qui faisait le guet à la fenêtre l'apercevait au détour de la rue, c'étaient des cris de joie, des battements de mains, un empressement qui faisait sourire et pleurer les deux ménagères. On s'élançait vers la porte, et bon nombre de baisers s'échangeaient avant que le voyageur pût répondre aux questions qui lui étaient adressées. Puis on le débarrassait de son bâton, de son manteau, de son feutre ; on lui avançait le meilleur siége de la maison, et on l'entourait en silence pour écouter les détails de son voyage. Il commençait par remettre entre les mains de sa femme ou de sa belle-sœur l'argent qu'il rapportait ; puis il tirait de ses poches des jouets ou des friandises qu'il distribuait aux enfants, et il eût fallu voir avec quels transports ces cadeaux étaient accueillis.

Quand Pierre s'était rassasié du spectacle de cette joie naïve, à un signal de leurs mères, les enfants s'éloignaient, et Corneille racontait à son frère et aux deux bonnes femmes, qui, à leur tour, prenaient place auprès de lui, ce qu'il avait fait à Paris, chez quels grands seigneurs il avait été reçu, quels éloges lui avaient été donnés, ou quels ennuis, quelles contrariétés lui avaient été suscités. Mais autant il aimait à s'étendre sur le premier sujet, qui rendait ceux qui l'aimaient si heureux, autant il effleurait rapidement le second ; il savait que rien n'affligeait ces excellents amis comme de ne pas voir chacun s'incliner devant son génie.

Cette vie humble, presque pauvre, mais embellie par le travail et l'amitié, paraissait douce à Corneille, ennemi du faste et du bruit ; il ne l'eût pas échangée contre celle des plus opulents seigneurs ; ce n'était pas assez pour lui d'être admiré, il avait besoin d'être aimé. Personne mieux que lui, d'ailleurs, ne mérita l'estime et l'affection : bon, humain, généreux envers tous ceux qui souffraient, doux, indulgent, paternel au milieu des siens, s'oubliant lui-même pour ne songer qu'aux autres, il réunit les dons les plus rares aux plus aimables qualités.

Othon et *Sertorius* furent ses deux derniers ouvrages. Arrivé à la vieillesse, il fut entouré des soins les plus tendres et termina sa glorieuse carrière par une mort calme et sereine comme sa vie. Il était âgé de soixante-dix-huit ans. Il avait fait partie de l'Académie française pendant quarante-trois ans, et son frère Thomas fut appelé à l'y remplacer.

Corneille peut être regardé comme le père de la poésie française. Avant lui, il est vrai, quelques auteurs s'étaient déjà distingués. Malherbe avait réformé la langue et s'était efforcé de la rendre plus noble et plus gracieuse. Il a laissé d'excellents ouvrages, qui tous attestent la pureté de son goût, autant que certaines anecdotes rapportées par ses historiens. Ainsi, l'on raconte que, peu de temps avant sa mort, son confesseur lui parlant du bonheur que Dieu réserve à ses élus et se servant d'expressions incorrectes et peu dignes de la grandeur du sujet, Malherbe l'interrompit, en lui disant : « De grâce, mon père, n'en dites pas davantage, votre style me dégoûterait du paradis. » Malherbe fut donc le réformateur de la langue; mais ce fut Corneille qui donna à la poésie sa pureté, sa grâce, son élévation. Sans modèle, sans guide, il créa la bonne comédie, tira la tragédie du chaos et la porta à un haut point de perfection. Dans les passages où ce grand homme excelle, il est sublime, il rend l'héroïsme dans tout son éclat, il étonne, il entraîne, il subjugue, il est inimitable. Mais il est inégal et tombe quelquefois dans la déclamation.

Corneille avait sa place marquée au théâtre de l'hôtel de Bourgogne, où l'on représentait ses pièces. Dès qu'il y paraissait, ce qui n'arrivait pas souvent, puisqu'il avait fixé sa résidence à Rouen, tout le monde se levait pour lui faire honneur, et le parterre le saluait de ses acclamations. Un extérieur simple et même négligé, un air distrait et timide, une contenance embarrassée, un entretien froid, une prononciation difficile annonçaient mal dans le monde le grand Corneille;

aussi avait-on coutume de dire qu'il ne fallait l'entendre qu'à l'hôtel de Bourgogne.

Presque toutes les tragédies de Corneille sont encore jouées aujourd'hui, ainsi que sa comédie du *Menteur*. Quand cet illustre poëte mourut, Racine, de trente-trois ans moins âgé que lui, s'était acquis déjà une brillante réputation.

RACINE.

Jean Racine naquit à la Ferté-Milon, en 1639. Confié dès son enfance aux savants religieux de Port-Royal, il fit d'excellentes études. Il apprenait avec une rare facilité tout ce qu'on voulait lui enseigner; mais les poésies grecques et latines faisaient surtout ses délices. Il passait toutes ses heures de récréation à les lire et relire, si bien qu'il avait fini par les savoir par cœur. Il prenait aussi plaisir à faire des vers ou à déclamer quelques beaux passages de Sophocle et d'Euripide, ses auteurs favoris, et il s'en acquittait avec tant de talent, que ses condisciples suspendaient leurs jeux pour l'écouter.

Sorti du collége, il se livra à son goût pour la poésie et composa, quelque temps après, sa tragédie d'*Alexandre*. Quelques personnes, l'ayant lue, lui en firent compliment et lui offrirent de le présenter au grand Corneille, ce qu'il accepta avec empressement. Corneille lui fit l'accueil le plus cordial, examina sa pièce, en loua les beautés, et lui conseilla de ne pas s'appliquer à la poésie dramatique, qu'il croyait n'être pas son genre. Racine résolut de suivre cet avis; mais sa passion pour ce travail l'emporta bientôt, et ses tragédies obtinrent le plus brillant succès.

On a bien souvent comparé l'un à l'autre ces deux grands hommes. Boileau dit que Racine a su

Surpasser Euripide et balancer Corneille.

Le duc de Bourgogne trouvait que Corneille était plus homme de génie, et Racine plus homme d'esprit. La Bruyère disait que Corneille peignait les hommes tels qu'ils devraient être, et Racine, tels qu'ils étaient. On ne trouve pas dans les ouvrages de Racine d'inégalités marquées comme dans ceux de Corneille, mais il n'a pas non plus d'aussi admirables passages. Le sublime n'est qu'un éclair qui brille de loin en loin et s'éteint aussitôt. C'est le plus haut degré de grandeur auquel puisse atteindre l'esprit de l'homme, qui, sous peine de se briser, doit retomber ensuite dans des pensées et des sentiments beaux et élevés sans doute, mais plus en rapport avec la faiblesse de notre nature.

Racine a composé un grand nombre de tragédies, dont les plus célèbres sont : *Andromaque, Britannicus, Bérénice, Bajazet, Mithridate, Iphigénie* et *Phèdre*. Les succès du poëte ne pouvaient manquer de lui susciter des envieux et des rivaux. Nicolas Pradon, qui s'occupait aussi de théâtre à cette époque, fit représenter plusieurs tragédies, auxquelles les adversaires de Racine accordèrent leur admiration. Fort de leurs suffrages, il entra hardiment en concurrence avec Racine et osa traiter le même sujet que lui. La *Phèdre* de Pradon parut avec plus d'éclat que celle de Racine, et ce grand homme, poursuivi par d'injustes critiques, bafoué, méconnu, mis au-dessous d'un médiocre rimeur, se fût découragé peut-être, si Boileau ne l'eût soutenu et ne se fût chargé de le défendre contre ses ennemis. Enfin le beau triompha, malgré la cabale : la tragédie de Pradon fut oubliée, tandis que celle de Racine reçut les applaudissements qu'elle méritait. On a fait ainsi l'épitaphe de cet auteur :

Ci-gît le poëte Pradon,
Qui, durant quarante ans, d'une ardeur sans pareille,
Fit, à la barbe d'Apollon,
Le même métier que Corneille.

Le mérite de Racine n'étant plus contesté, il poursuivit le cours de ses travaux, encouragé par d'illustres amis, Boileau, Molière, la Fontaine, dont son caractère doux et bienveillant le faisait chérir autant que son talent le faisait admirer. Louis XIV, voulant récompenser ce grand poëte, le choisit pour son secrétaire, le nomma gentilhomme ordinaire de sa chambre et trésorier de France. L'Académie française lui ouvrit ses portes en 1673, et peu d'hommes ont comme lui illustré ce corps.

Au milieu des nombreuses occupations dont ses nouveaux emplois le chargeaient, Racine trouvait encore le temps d'écrire, outre l'histoire du roi son maître, que lui et Boileau étaient chargés de faire, quelques tragédies, dont le succès n'était plus douteux. Il enviait, entouré du faste du grand roi, la vie simple et modeste de Corneille, que rien ne disputait au culte de la poésie. Ses heures les plus douces étaient celles qu'il donnait à ce travail; et il se dédommageait alors de la contrainte à laquelle trop souvent il était assujetti. Enfermé chez lui, il composait des vers qu'il récitait avec feu, et déclamait quelquefois seul ses pièces tout entières, pour en étudier le jeu le plus avantageux et donner ensuite des conseils aux acteurs chargés de les représenter. Le roi et toute la cour assistaient à ces représentations, qui étaient pour Racine autant de triomphes.

L'habitude qu'il avait de réciter ses vers tout haut lui suscita, un jour, une plaisante aventure. Il se promenait aux Tuileries en composant un rôle dans lequel éclatait une vive douleur. Tout en cherchant ses rimes et en arrangeant celles qu'il venait de trouver, il imitait les gestes de son personnage, se frappait le front, s'arrachait les cheveux et jetait de temps à autre des exclamations de désespoir. Il attira l'attention des autres promeneurs, qui le suivirent de près, persuadés qu'en proie à un violent chagrin, il allait se jeter dans le bassin, vers lequel il se dirigeait en effet. Racine, tout entier à son travail, ne remarqua pas ceux qui l'accompagnaient et

témoigna la plus grande surprise en les voyant se jeter tout à coup entre lui et la pièce d'eau. Vingt bras s'étendirent vers lui, et des paroles de résignation et d'espoir retentirent à ses oreilles. Enfin tout s'éclaircit ; mais l'aventure fut recueillie et fit rire le roi, qui ne riait plus guère.

La première partie du règne de Louis XIV avait été des plus brillantes, tant sous le rapport des victoires remportées que sous celui de l'éclat inouï des fêtes données à la cour ; la seconde fut bien différente : la fortune cessa de favoriser les armes françaises ; la mort moissonna autour du grand roi les jeunes princes, espoir du trône ; et de tout le faste déployé dans ce féerique séjour, il ne resta qu'une étiquette sévère et glaciale.

Corneille, inspiré par son génie, avait prévu le retour des esprits vers la religion, qui enseigne à souffrir et qui console. Il avait fait la tragédie de *Polyeucte* et s'était refusé à y retoucher, comme l'y engageaient ses amis et ses admirateurs, qui tous s'accordaient à trouver sa pièce trop chrétienne. Racine, se conformant au goût de son époque et cherchant à plaire à cette cour au sein de laquelle il vivait, avait mis dans toutes ses pièces beaucoup plus de tendres sentiments que de hauts faits ; mais il subit le changement apporté autour de lui par les revers de nos armées et le deuil de la famille royale. La tragédie d'*Esther* fut composée, à la prière de M^me de Maintenon, pour les demoiselles de Saint-Cyr, et prouva que, dans quelque sujet que ce fût, Racine savait déployer toutes les ressources de son imagination et toutes les grâces de son talent. Mais il se surpassa dans celle d'*Athalie*, qui est à juste titre regardée comme son chef-d'œuvre.

Ce fut le dernier ouvrage de Racine. Cette pièce, par la grandeur, la beauté, l'énergie des caractères, n'a rien à envier à celles de Corneille, et, comme toutes les autres œuvres de Racine, elle se distingue par la pureté, la facilité, l'élégance du style, et par une parfaite entente de l'art scénique.

Racine mourut à Paris en 1699, à l'âge de soixante ans.

Presque toutes les tragédies de Racine sont restées au répertoire du Théâtre-Français, ainsi que sa comédie des *Plaideurs*. Son fils, Louis Racine, s'est aussi distingué dans la carrière poétique, mais sans atteindre à un égal degré de gloire. Cependant il a laissé deux ouvrages de grand mérite : le poëme de la *Religion* et celui de la *Grâce*. Ce n'était assurément pas un poëte médiocre que celui qui écrivait ces vers et tant d'autres non moins remarquables :

> Oui, c'est un Dieu caché que le Dieu qu'il faut croire ;
> Mais, tout caché qu'il est, pour célébrer sa gloire,
> Quels témoins éclatants devant nous rassemblés !
> Répondez, cieux et mers, et vous, terre, parlez....

MOLIÈRE.

Jean-Baptiste Poquelin, surnommé Molière, naquit à Paris en 1620. On ne sait rien de bien positif sur son enfance ni sur sa première jeunesse. Il est probable que, cédant à son goût pour le théâtre, il s'engagea de bonne heure parmi des comédiens ; car, à l'âge de vingt-deux ans, il commença à parcourir les provinces en qualité de directeur d'une troupe pour laquelle il composait lui-même des pièces. Toutefois ces pièces ne lui ont pas paru dignes d'être conservées, et c'est à peine si l'on en connaît aujourd'hui les titres. En 1650, Molière revint à Paris ; mais trois ans après, les troubles de la Fronde l'en chassèrent ; il recommença alors sa vie nomade et obtint dans le Midi, à Lyon surtout, un succès d'enthousiasme. On lui conseilla de chercher à débuter devant le roi, et, en 1658, il obtint de Louis XIV l'autorisation de donner

une représentation, à laquelle ce prince promit d'assister avec toute sa cour.

La tragédie de *Nicomède* parut fort peu plaire au roi, jouée par la troupe de Molière; car ces acteurs parlaient en scène comme tout le monde parle, tandis que la cour était habituée au débit emphatique et déclamatoire de l'hôtel de Bourgogne. Molière le vit, et, la tragédie terminée, il demanda à Louis XIV la permission de terminer le spectacle par un divertissement comique. Le roi y consentit, et la farce du *Docteur* le fit tant rire, que le lendemain il envoya à Molière l'ordre de rester à Paris et assigna à sa troupe l'hôtel du Petit-Bourbon. Les *Précieuses Ridicules*, que Molière composa alors, le mirent en grande réputation. Un jour qu'on représentait cette pièce, un vieillard s'écria du milieu du parterre :

— Courage, Molière, courage, voilà la bonne comédie.

Avant Molière, en effet, une seule comédie, *le Menteur*, de Corneille, méritait d'être citée. Personne n'a mieux connu et n'a su mieux critiquer les défauts et les ridicules de son siècle que ce célèbre auteur. Boileau le regardait comme un homme unique, et Louis XIV lui ayant demandé quel était le premier des grands écrivains qui avaient illustré son règne, Boileau, sans hésiter, nomma Molière. Le roi, qui avait déjà distingué l'auteur des *Précieuses Ridicules*, l'honora dès lors de la plus bienveillante protection et voulut tenir sur les fonts baptismaux avec sa belle-sœur, Madame Henriette d'Angleterre, le premier enfant de ce poëte, faveur insigne dont Molière fut profondément touché, mais qui ne suffit point à lui faire oublier ses chagrins.

Armande Béjart, son élève, qu'il avait épousée, n'avait pour lui ni tendresse ni reconnaissance; elle le rendait malheureux par son caractère d'abord, puis par sa conduite, et Molière ne trouva que dans un travail constant quelque consolation à ses ennuis. Ses productions se ressentirent de la disposition de son âme, et le *Misanthrope* obtint

un merveilleux succès. L'*Avare* fut celle de ses pièces qui réussit le moins, et il eut la douleur de voir Racine, qu'il avait jusque-là regardé comme l'un de ses meilleurs amis, l'abandonner et se ranger parmi les plus violents adversaires de l'*Avare*.

Molière avait toujours été d'une santé délicate; il avait la poitrine faible et le système nerveux très-irritable; un travail trop assidu, la fatigue des représentations, car il jouait toujours un rôle dans ses pièces, et, plus que tout cela, le chagrin de se voir méconnu et trahi par ceux qui auraient dû l'aimer, achevèrent de détruire ses forces. Les *Femmes savantes*, qu'il fit représenter en 1672, surpassèrent ce qu'il avait fait jusque-là, et l'Académie française lui fit offrir un fauteuil, à la condition qu'il renoncerait à paraître sur le théâtre. Boileau engagea vivement Molière à accepter cet honneur; mais Molière, craignant de laisser sans ressources les ouvriers employés à son théâtre, ne voulut point accepter la condition qui lui avait été posée.

Les souffrances de l'illustre auteur allaient croissant, et ses intimes amis s'inquiétaient beaucoup de sa pâleur et d'une petite toux qui annonçait une sérieuse affection de poitrine; mais ils se désolaient surtout de ne pouvoir apporter aucun adoucissement à ses peines, dont il leur avait fait la confidence. Sa femme, qui en était la principale ou, pour mieux dire, l'unique cause, s'alarma enfin de son état, et, soit calcul d'intérêt, soit repentir, elle parut vouloir changer de procédés à son égard; mais bientôt son caractère froid, dédaigneux et léger, reprit le dessus, et la position de Molière s'aggrava.

Le 17 février 1673, il était si souffrant, qu'on lui conseilla de ne pas sortir et de faire venir son médecin; mais on jouait ce soir-là, pour la quatrième fois, le *Malade imaginaire*, dans lequel il remplissait le principal rôle, et, quoiqu'il eût dit à Armande Béjart qu'il sentait approcher sa fin, il voulut

se rendre au théâtre, où on l'attendait. Les applaudissements du public, dont il était l'idole, le rôle avec lequel il s'identifiait lui rendirent quelque force, et il joua le *Malade* avec un éclatant succès. Mais au moment où le plus d'énergie était nécessaire, Molière fit un effort, un vaisseau se brisa dans sa poitrine, et il tomba évanoui.

On le transporta chez lui, où une seconde crise suivit la première. Il appela sa femme, on courut la prévenir; mais elle ne se hâta pas assez, et Molière fût mort seul, si deux religieuses qui logeaient chez lui ne se fussent empressées d'accourir, dès qu'elles apprirent l'accident qui lui était arrivé. Elles s'agenouillèrent à son chevet, après s'être assurées que tous les secours humains lui seraient inutiles, lui parlèrent de la miséricorde divine et l'engagèrent à prier et à espérer. Les pieuses consolations de ces saintes filles adoucirent ses derniers instants, et il expira entre leurs bras, en bénissant la charité chrétienne qui ne voyait en lui, malgré sa profession, qu'un frère à soutenir et laissait à Dieu le soin de le juger.

On l'inhuma au cimetière Saint-Joseph. Ses amis et ses admirateurs suivirent le convoi, un flambeau à la main, dernier hommage rendu au génie de ce grand homme.

Molière possédait un esprit fin, délicat et plein de grâce et de naïveté; il sut faire atteindre à la comédie son véritable but : châtier les mœurs en riant. Il travaillait avec une rare facilité, et Boileau, dans une de ses *Epîtres*, a beaucoup loué ses vers. Naturellement réfléchi, Molière parlait peu; mais quand il parlait, il le faisait avec élégance et noblesse; et, quand il adressait à son public les petits compliments alors en usage, il s'en tirait avec beaucoup d'habileté.

On assure que quand il avait composé quelque pièce, il la lisait à sa vieille servante Laforêt, qui riait aux larmes quand arrivaient les passages comiques, et que si ces passages ne la

frappaient pas, il les notait comme mauvais et les recommençait. Molière était doux, serviable, généreux, et ne pouvait voir un malheureux sans le soulager. Un jour qu'il rencontra un mendiant, il tira de sa bourse une pièce de monnaie et la lui donna. Il n'avait pas fait dix pas, que le pauvre courut après lui.

— Qu'y a-t-il? demanda Molière.

— Il y a que Votre Seigneurie s'est trompée en me faisant l'aumône et m'a donné une pièce d'or. La voilà, je vous la rapporte.

— Où diable la vertu va-t-elle se nicher? s'écria Molière; et, prenant une seconde pièce d'or, il ajouta : Tiens, mon ami, en voici encore une autre.

Un grand nombre des comédies de Molière se jouent encore aujourd'hui et passent pour d'incomparables chefs-d'œuvre.

LA FONTAINE.

Jean de la Fontaine naquit en 1621, à Château-Thierry, où son père était maître des eaux et forêts. Beaucoup de douceur, de naïveté, une crédulité excessive le rendirent, dans son enfance, le jouet des jeunes écoliers ses camarades. Ils se plaisaient à lui conter les choses les plus bizarres; et comme Jean était incapable de tromper qui que ce fût, il ne songeait pas à les soupçonner de mensonge. Quand il reconnaissait qu'on s'était moqué de lui, il ne s'en fâchait nullement; aussi les railleurs, ayant trop beau jeu, se lassaient bientôt de le tourmenter. Il n'aimait ni les jeux bruyants, ni les exercices violents; son plaisir était de se promener seul, de s'arrêter à chaque pas pour examiner les plantes, les fleurs, les insectes. Tout dans la nature l'intéressait vivement et absorbait son attention de telle sorte, que les étourdis qui se disaient ses amis l'accusaient de faire la conver-

sation avec les bêtes, et ajoutaient fièrement cette maligne réflexion :

— Qui se ressemblent s'assemblent.

La Fontaine, en grandissant, ne perdit rien de sa gaucherie, de sa timidité, de sa crédulité natives; la solitude continua de lui plaire comme lorsqu'il était enfant; il y joignit la lecture des poëtes anciens et celle de plusieurs auteurs français. Marot et Rabelais lui plurent surtout par le piquant et l'originalité de leur style semé de traits comiques et hardis. Rabelais lui paraissait un parfait modèle à suivre pour l'art de conter. Il étudia aussi Malherbe, et, à la lecture d'une ode de ce grand poëte, il sentit se décider sa vocation.

Quelques poésies fugitives furent son début; il fit, plus tard, plusieurs pièces de théâtre; mais le genre dans lequel il excella, celui auquel il doit sa réputation, c'est la fable. Quoi de plus charmant, de plus naïf, de plus vrai que ces fables si simples, que c'est ce dont on orne la mémoire des petits enfants, après leur avoir enseigné leurs prières? Et quelle connaissance du monde, quelle finesse se cachent sous cette simplicité et cette bonhomie! Nous n'en citerons qu'un exemple entre mille :

> Deux vrais amis vivaient au Monomotapa ;
> L'un ne possédait rien qui n'appartînt à l'autre.
> Les amis de ce pays-là
> Valent bien, dit-on, ceux du nôtre.

La Fontaine vint se fixer à Paris et y fit la connaissance de Molière, de Racine et de Boileau. Ces grands poëtes ne tardèrent pas, malgré le peu d'effet ou plutôt l'effet assez désagréable que produisaient l'air niais, la contenance embarrassée et la conversation distraite du fabuliste, à l'apprécier à sa valeur, et leur opinion décida de celle des autres personnages avec lesquels la Fontaine se trouva en rapport.

On l'admirait pour son talent, on l'aimait pour sa bonté, mais on cédait souvent à la tentation de se divertir à ses dépens. Sa distraction y prêtait tant, qu'il était presque impossible qu'il en fût autrement. On raconte qu'un jour, ayant rencontré dans une assemblée un jeune homme qui lui plut beaucoup, il le loua devant ses amis.

— Mais c'est votre fils, lui dit l'un d'eux en plaisantant.

— Ah! j'en suis bien aise, répondit la Fontaine, qui avait déjà oublié de quoi il était question.

Une autre fois, il fit voir à Boileau et à Racine un conte licencieux — la Fontaine eut le tort d'en composer plusieurs — dont le prologue était consacré à la louange du sage et pieux Arnauld d'Andilly, le solitaire de Port-Royal. Les deux illustres amis eurent beaucoup de peine à faire comprendre à la Fontaine combien cet éloge était déplacé en tête d'une telle œuvre. Comment la Fontaine écrivit-il de tels contes, lui dont les mœurs étaient honnêtes, et qui, dans la conversation, eût rougi de laisser échapper la moindre parole équivoque? Sa réputation à cet égard était si bien établie, que les mères le consultaient sur l'éducation de leurs filles et que les jeunes personnes lui demandaient des avis sur la manière de se conduire dans le monde. Ces avis étaient pleins de sagesse, et la morale la plus sévère n'eût pu que les confirmer.

La Fontaine, uniquement occupé de ses travaux, ne prenait nul souci de sa fortune; il est d'ailleurs facile de comprendre que, eût-il gagné des millions, sa crédulité l'eût rendu la dupe du premier fripon qui se fût donné la peine de vouloir le dépouiller. M^{me} de la Sablière lui offrit l'hospitalité dans son hôtel et veilla elle-même à ses intérêts. Un jour qu'elle avait congédié tous ses domestiques, elle dit à quelqu'un qui vint la voir :

— Je n'ai gardé que mes trois animaux : mon chien, mon chat et mon la Fontaine.

M^me de Bouillon, qui le voyait souvent, ne pouvant s'expliquer comment un homme si nul, tranchons le mot, si stupide dans le monde, pouvait écrire avec tant d'esprit, disait de lui :

— Il produit des fables comme les arbres de nos vergers donnent des fruits; c'est un fablier, comme l'arbre qui porte des pommes est un pommier.

Enfin, dans sa dernière maladie, son confesseur l'exhortant à la pénitence, une des personnes qui le gardaient dit au prêtre :

— Eh! ne le tourmentez pas tant : il est plus bête que méchant.

Tel était ce grand homme, qui eut, dit-on, du génie à force de bon sens. Les fables qu'il a laissées sont un chef-d'œuvre qu'on pourra s'efforcer d'imiter, mais dont on n'approchera peut-être jamais. Une simplicité pleine de charme, une manière de conter naïve, ingénieuse, variée et séduisante, quelque chose de fin, de spirituel, de délicat, mettent ces fables au-dessus de celles des anciens. Ce n'était pas toutefois l'opinion de la Fontaine, et Fontenelle dit à ce propos :

— S'il met Esope au-dessus de lui, c'est par bêtise; il n'y faut pas faire attention.

La Fontaine avait vécu sans prendre grand souci de la religion; mais une maladie grave qu'il fit en 1692 le fit rentrer en lui-même. L'abbé Poujet alla le voir et s'entretint avec lui des vérités chrétiennes. La Fontaine lui dit avec cette naïveté qui le caractérisait :

— Je me suis mis depuis quelque temps à lire le Nouveau Testament. Je vous assure, monsieur l'abbé, que c'est un fort bon livre; oui, par ma foi, c'est un bon livre.

Un seul point embarrassait beaucoup le malade : c'était l'éternité des peines de l'autre vie, éternité qu'il ne pouvait concilier avec la bonté de Dieu. Il en parla à l'abbé, qui se chargea de dissiper tous ses doutes et conféra avec lui pen-

dant dix ou douze jours sur toutes les vérités de la religion. La Fontaine, convaincu, jeta au feu une pièce de théâtre qu'il allait faire représenter, promit de réparer le scandale qu'avait causé la publication de ses *Contes,* demanda pardon à Dieu de les avoir écrits, et exprima le regret qu'il en avait devant plusieurs académiciens, qu'il avait priés de se rendre auprès de lui quand on lui administrerait le saint viatique. Il renonça à toucher le prix d'une nouvelle édition qui s'imprimait en Hollande; le duc de Bourgogne, alors âgé de douze ans, l'ayant appris, lui envoya une bourse de 50 louis, en disant qu'il n'était pas juste que, pour avoir fait son devoir, la Fontaine en fût plus pauvre.

Le fabuliste survécut à cette grave maladie. Retiré chez M^me d'Hervart, il entreprit de traduire les hymnes de l'Église; mais il ne réussit pas dans ce genre sérieux et fut même obligé de l'abandonner. Il mourut à Paris, le 13 mars 1695, dans les sentiments les plus chrétiens; il avait passé ses deux dernières années dans les austérités de la pénitence, et, en l'ensevelissant, on le trouva couvert d'un cilice. Il s'était composé lui-même cette épitaphe :

> Jean s'en alla comme il était venu,
> Mangeant son fonds après son revenu,
> Et crut les biens chose peu nécessaire.
> Quant à son temps, bien sut le dispenser :
> Deux parts en fit, dont il voulait passer
> L'une à dormir et l'autre à ne rien faire.

BOILEAU.

Nicolas Boileau, sieur Despréaux, naquit à Crosne, près de Paris, en 1636. Il eut le malheur de perdre sa mère peu de temps après sa naissance, et Gilles Boileau, son père, greffier de la grand'chambre du Parlement de Paris, absorbé par

de nombreuses affaires, l'abandonna aux soins d'une vieille servante, dure et méchante, qui rendit son enfance très-malheureuse. Un fond de tristesse, une taciturnité dont on tirait difficilement le petit Nicolas, furent le résultat du manque de tendresse dont il fut l'objet. Comme beaucoup de gens ont l'habitude de juger de l'esprit des enfants d'après leur babil, il fut reconnu dans la famille que Nicolas n'avait pas été sous ce rapport heureusement doué par la nature. Son père partagea cette opinion, et quelques jours avant sa mort, il disait de ses trois fils :

— Gillot est un glorieux ; Jacquot, un débauché ; Colin, un bon garçon : il n'a point d'esprit, il ne dira du mal de personne.

Il est probable que Boileau parlait ainsi de son plus jeune fils, parce que Gilles, son aîné, avait déjà composé plusieurs satires. Toutefois le jugement porté sur Nicolas Boileau n'était rien moins que juste. Il n'était encore qu'en quatrième lorsque son goût pour la poésie se développa ; il s'y joignit un si grand amour pour l'étude, qu'à peine prenait-il le repos nécessaire à la conservation de sa santé.

Ses études terminées, il se fit recevoir avocat ; mais il se dégoûta bientôt de cette carrière, et, sans la contrainte qui lui était imposée par sa famille, il eût renoncé à étudier les codes pour revenir à Homère et à Virgile. Dongeois, son beau-frère, greffier au parlement, l'avait pris chez lui pour le former au style de la procédure, style qui, nous devons le dire, paraissait absurde et barbare au jeune poëte. Un jour que Dongeois avait à dresser un arrêt de grande importance, il mit tous ses soins à le composer et le dicta à son secrétaire. Dongeois croyait avoir fait merveille, et, tout fier de son œuvre, il pria Nicolas de lui en donner lecture. Nicolas ne répondit point, et Dongeois, s'approchant de lui, reconnut qu'au lieu d'écrire avec toute l'admiration dont il était capable ce beau morceau d'éloquence, le jeune homme s'était endormi en l'écoutant. Dongeois irrité le renvoya à son père avec

une lettre dans laquelle il assurait à Boileau que Nicolas ne serait qu'un sot toute sa vie.

Découragé par cette épreuve, Boileau cessa de s'opposer à la vocation de son fils, et Nicolas se livra avec ardeur à la poésie. Ses premières Satires parurent en 1666 et produisirent une grande sensation. Elles firent au jeune homme beaucoup d'ennemis, mais elles lui valurent, par le talent qu'il y déploya, les suffrages des gens de goût et de tous ceux que leur mérite mettait au-dessus de ses critiques. Les auteurs qu'il avait raillés cherchèrent à lui rendre la pareille ; mais il leur répondit par sa neuvième satire, qu'on regarde comme son chef-d'œuvre, et qui commence ainsi :

C'est à vous, mon esprit, à qui je veux parler.

Outre les inimitiés que ce début dans la carrière poétique suscita de toutes parts contre Boileau, il le brouilla avec son frère aîné, qui, comme nous l'avons dit, avait embrassé ce genre avant lui. Gilles Boileau avait de la facilité, de l'entrain ; mais il ne soignait pas assez ses vers ; surpassé par Nicolas, il s'en vengea en le reléguant dans une espèce de guérite placée au-dessus du grenier de sa maison. Ces mauvais traitements aigrirent le jeune homme et lui inspirèrent l'épigramme suivante :

De mon frère, il est vrai, les écrits sont vantés ;
 Il a cent belles qualités ;
Mais il n'a pas pour moi d'affection sincère.
 En lui je trouve un excellent auteur,
Un poëte agréable, un très-bon orateur ;
 Mais je n'y trouve point de frère.

Nicolas, doué d'une âme fière et désintéressée, voyait aussi avec regret Gilles prodiguer des louanges à Chapelain, pour avoir part aux libéralités de Louis XIV, lorsque ce poëte fut

chargé par Colbert de dresser la liste des écrivains de mérite, et c'est à cette conduite de son aîné qu'il fit allusion dans ces vers :

>Enfin, je ne saurais, pour faire un juste gain,
>Aller, bas et rampant, fléchir sous Chapelain;
>Cependant, pour flatter ce rimeur tutélaire,
>Le frère, en un besoin, va renier son frère.

Nicolas croyait donc avoir contre Gilles de justes sujets de plainte; quant à Gilles, l'animosité qu'il éprouvait contre Nicolas ne venait que de sa jalousie, si l'on en croit cette épigramme de Linière :

>Veut-on savoir pour quelle affaire
>Boileau, le rentier aujourd'hui,
>En veut à Despréaux son frère ?
>Qu'est-ce que Despréaux a fait pour lui déplaire ?
>Il a fait des vers mieux que lui.

Après ses *Satires*, Boileau composa son *Art poétique*, poëme qui renferme les principes de l'art des vers et donne la règle des différents genres de poésie. L'*Art poétique* d'Horace, célèbre parmi les latins, n'est qu'une épître incomplète en comparaison de cet ouvrage de Boileau. Plus savant, plus orné, ce dernier offre le précepte et l'exemple, et a résolu le problème de dire des choses sérieuses et même un peu arides en des vers harmonieux et pleins d'images; aussi a-t-il été traduit en un grand nombre de langues.

Louis XIV, sollicité par les ennemis de Boileau de révoquer le privilége accordé pour la publication de l'*Art poétique*, chargea Colbert d'examiner cette affaire; et sur le rapport de ce grand ministre, le roi déclara qu'on ne pouvait priver la France d'un tel chef-d'œuvre.

Le *Lutrin*, petit poëme badin qu'il publia ensuite à l'oc-

casion d'un différend survenu entre le trésorier et le chantre de la sainte Chapelle, acheva de le faire connaître à la cour. Il y fut mandé, et Louis XIV l'invita à lui réciter quelques chants du *Lutrin* et quelques morceaux de ses premiers ouvrages. Le roi l'écouta avec une visible satisfaction, et, après avoir entendu la comparaison que Boileau fait de ce prince à Titus, dans sa première épître, il se leva et lui dit :

— Voilà qui est très-beau ! Cela est admirable ! Je vous louerais davantage, si vous ne m'aviez pas tant loué. Je vous donne une pension de 2,000 livres et le privilége pour l'impression de tous vos ouvrages.

Ce privilége fut rédigé de la manière la plus flatteuse pour le poëte; car on y trouve que le roi voulait, en l'accordant, procurer au public, par la lecture de ces ouvrages, la même satisfaction qu'il en avait reçue. Louis XIV ne borna pas là ses bienfaits; il choisit Boileau pour écrire conjointement avec Racine l'histoire de son règne. La plus sincère amitié régna toujours entre ces deux grands hommes, et, après la mort de Racine, Boileau ne parut plus qu'une seule fois à la cour. Il venait prendre les ordres du roi sur son histoire.

— Souvenez-vous, lui dit Louis XIV en regardant sa montre, que j'aurai toujours une heure par semaine à vous donner, quand vous voudrez venir.

Malgré cette invitation, Boileau se confina dans une retraite presque absolue et ne voulut plus voir que ses véritables amis. Il avait porté à la cour toute l'indépendance de son caractère, et pour rien au monde il n'eût consenti à dissimuler ce qu'il pensait. Il avait donné, étant tout jeune homme, une preuve de cette franchise en louant Virgile devant un magistrat qui se flattait de se connaître en poésie et en littérature.

— Ce que j'admire surtout dans ce poëte, dit Boileau, c'est qu'il ne dit jamais rien de trop.

— Je ne me serais pas douté, répondit le magistrat, que ce fût un si grand mérite.

— Si grand, reprit Boileau, que c'est celui qui manque à toutes vos harangues.

Plus tard, il ne se gêna pas pour critiquer, en présence de M^{me} de Maintenon, les poésies burlesques de Scarron.

— On ne les lit plus, dit-il, même en province.

Aussi M^{me} de Maintenon disait, en parlant de Racine :

— J'aime à le voir, il a toute la simplicité d'un enfant; mais tout ce que je puis faire, c'est de lire Boileau, il est trop poëte.

Si Despréaux ne flattait personne, il ne souhaitait pas non plus qu'on le flattât; ses amis le savaient et agissaient en conséquence. Ils ne lui dissimulaient pas les critiques dont ses ouvrages étaient l'objet.

— Si l'on me critique, j'en suis bien aise, répondait Boileau : les mauvais ouvrages sont ceux dont on ne dit ni bien ni mal.

Cependant il connaissait son mérite, et l'on trouva même qu'il en avait fait grand éloge dans ces vers destinés à être inscrits sur son portrait :

> Au joug de la raison asservissant la rime,
> Et, même en imitant, toujours original,
> J'ai su, dans mes écrits, docte, enjoué, sublime,
> Rassembler en moi Perse, Horace et Juvénal.

On aimerait mieux que ces vers eussent été faits par tout autre que par lui, quoiqu'on ne puisse dire qu'ils renferment un éloge trop complet.

Boileau a laissé douze satires, douze épîtres, deux odes, deux sonnets, des stances à Molière, cinquante-six épigrammes, un dialogue entre la Poésie et la Musique, une parodie, trois petites pièces latines, quelques autres poésies,

le *Lutrin*, l'*Art poétique*, et une traduction du *Traité du sublime* de Longin. Cette traduction le fit recevoir membre de l'Académie des inscriptions et belles-lettres, alors récemment fondée. Il avait aussi été reçu à l'Académie française en 1684.

Quand Boileau sentit sa fin approcher, il ne voulut plus s'occuper que des choses de l'autre vie. Il avait toujours eu un respect sincère pour la religion, il l'appela à son aide dans ses derniers instants et mourut en philosophe chrétien. Il arrivait quelquefois, au temps où il vivait, que les bénéfices ecclésiastiques étaient donnés à des séculiers. Boileau, ayant joui pendant quelques années d'un prieuré, y renonça et distribua aux pauvres tout l'argent qu'il en avait tiré.

Peut-être ce poëte a-t-il trop cédé à sa verve railleuse et marqué du fouet sanglant de la satire des travers et des prétentions qui ne manquaient pas de droits à l'indulgence; on n'a pas du moins à lui reprocher d'avoir employé son talent contre les hommes supérieurs dont le génie eût pu lui porter ombrage. Ennemi déclaré de la médiocrité, il défendit et encouragea les vrais talents : Racine, Molière, la Fontaine n'eurent pas de plus chaud partisan ni d'admirateur plus sincère.

Les *Satires* de Boileau furent d'ailleurs l'œuvre de sa jeunesse; et quand plus tard on lui citait ces vers, renfermés dans la neuvième de ces pièces :

> La satire, dit-on, est un métier funeste,
> Qui plait à quelques gens et choque tout le reste.
> La suite en est à craindre. En ce hardi métier,
> La peur, plus d'une fois, fit repentir Régnier.

il avouait franchement que lui aussi regrettait de s'être adonné à ce genre de poésie. Il avait d'ailleurs un cœur excellent, soulageait les pauvres, ouvrait sa bourse aux

gens de lettres nécessiteux, et ne pouvait entendre sans en être touché le récit de quelque infortune que ce fût. Le célèbre Patru ayant été obligé de vendre sa bibliothèque, Boileau la lui acheta un tiers de plus qu'on ne lui en offrait et lui en laissa la jouissance jusqu'à sa mort.

On a fait à Boileau le reproche de manquer d'imagination ; cependant il a prouvé dans plusieurs de ses ouvrages, et surtout dans le *Lutrin*, qu'il en pouvait attendre un puissant secours ; mais il savait à propos imposer silence à cette folle du logis et ne point se laisser distraire des sujets sérieux qu'il avait à traiter. Les œuvres de Boileau se distinguent par une critique mordante, mais fine et juste, par une manière serrée, vive, énergique, une grande pureté de style, une irréprochable justesse d'expression et une puissante originalité.

Il travaillait beaucoup ses productions, suivant en cela sa propre maxime :

Hâtez-vous lentement, et, sans perdre courage,
Vingt fois sur le métier remettez votre ouvrage.

Il avait coutume de faire le second vers avant le premier, et il croyait qu'en suivant cette méthode, on donnait aux vers plus de sens et de force ; ce à quoi ne s'attache pas assez le poëte qui, pour achever sa phrase, a besoin d'une rime. Le meilleur jugement qui ait été porté sur Boileau est peut-être celui qui se trouve dans ces vers de sa neuvième Epître :

Sais-tu pourquoi mes vers sont lus dans les provinces,
Sont recherchés du peuple et reçus chez les princes ?
Ce n'est pas que leurs sons agréables, nombreux,
Soient toujours à l'oreille également heureux ;
Qu'en plus d'un lieu le sens n'y gêne la mesure,
Et qu'un mot quelquefois n'y brave la césure ;

Mais c'est qu'en eux le vrai, du mensonge vainqueur,
Partout se montre aux yeux et va saisir le cœur ;
Que le bien et le mal y sont prisés au juste,
Que jamais un faquin n'y tient un rang auguste;
Et que mon cœur, toujours conduisant mon esprit,
Ne dit rien aux lecteurs qu'à soi-même il n'ait dit.
Ma pensée au grand jour partout s'offre et s'expose,
Et mon vers, bien ou mal, dit toujours quelque chose.

CHATEAUBRIAND.

François-René de Chateaubriand, l'un des plus grands génies de notre siècle, naquit à Saint-Malo, le 4 septembre 1768. Il était si chétif, que sa nourrice, bonne paysanne de Plancoet, désespérant de l'élever sans un secours particulier d'en haut, le voua à Notre-Dame de Nazareth et promit qu'il ne porterait, jusqu'à l'âge de sept ans, que du blanc et du bleu. Sorti des mains de cette digne femme, il vint habiter le château de Combourg, ancien domaine de sa famille que son père avait racheté, après avoir passé quelque temps en Amérique pour y rétablir sa fortune.

Le séjour de ce vieux château parut bien triste à René, dont le père était d'un caractère dur et taciturne et dont la mère soupirait sans cesse sous le poids de la contrainte qui lui était imposée. Morne et silencieux en présence de ses parents, il se dédommageait de cet ennui en courant avec les enfants du village, pendant que les domestiques chargés de veiller sur lui s'occupaient d'autre chose. Au nombre de ses camarades était Gesril, qui mourut en héros à Quiberon. S'étant rendu aux républicains après la défaite de l'armée royaliste, Gesril se jeta à la nage pour aller avertir l'escadre anglaise de cesser le feu. On voulut le faire monter à bord ;

il s'y refusa, alléguant qu'il était prisonnier sur parole, et retourna à terre pour y être fusillé.

De Combourg, Chateaubriand entra au collége de Dol, puis passa dans celui de Rennes et entra à l'École des gardes du pavillon à Brest; car son père le destinait à la marine. Cette carrière n'ayant point souri au jeune homme, il revint au château paternel; mais la tristesse de ce manoir, qu'il compare lui-même, dans ses *Mémoires*, à un sépulcre, exalta tellement son imagination, déjà portée à de sombres rêveries, qu'il tomba sérieusement malade. Quand il fut rétabli, on lui proposa d'embrasser l'état ecclésiastique; et, sur son refus, on le fit nommer lieutenant dans le régiment de Navarre.

Ce régiment était alors à Cambrai. Chateaubriand s'y rendit, mais il n'y resta pas longtemps. La mort de son père le rappela en Bretagne, et il ne quitta Combourg que pour obéir à son frère aîné, qui voulait le présenter au roi. Chateaubriand débuta mal à la cour : invité à la chasse par Louis XVI, il se laissa emporter par son cheval et arriva à la curée avant Sa Majesté; ce qui constituait une si grave infraction à l'étiquette, que, malgré toutes les instances de son frère, il n'osa jamais reparaître à Versailles.

C'est à cette époque de sa vie que le jeune poëte publia ses premières pages, et ce ne fut pas sans avoir recours au crédit de plusieurs gens de lettres dont il avait fait la connaissance, qu'il parvint à faire imprimer dans l'*Almanach des Muses* la simple idylle qui devait être suivie de si grandes compositions.

Il partagea sa vie entre Paris et Combourg jusqu'en 1789. Malesherbes, qui connaissait son humeur un peu inconstante, l'avait engagé déjà à faire le voyage d'Amérique; il s'y décida alors, et, pour donner à ce voyage un but utile, il se proposa de chercher un passage par le Nord-Ouest. Il s'arrêta à Saint-Pierre de Miquelon, à Baltimore, à Philadelphie, où le héros de la liberté des États-Unis, le général

Washington, lui fit l'accueil le plus franc et le plus cordial. De Philadelphie, il alla à New-York, à Boston, et, après avoir reconnu que la langue des peuplades sauvages du pays lui serait nécessaire pour réussir dans la découverte du passage qu'il cherchait, il résolut d'étudier cette langue et de partager, pendant quelque temps, la vie errante des peaux-rouges.

Son imagination poétique se trouvait à l'aise au milieu de cette nature vierge encore, et, sans perdre de vue ses calculs géographiques, il se livrait avec délices aux inspirations qu'il était venu chercher sur cette terre lointaine. Très-jeune encore, il avait conçu l'idée de faire l'épopée de l'homme de la nature ou de peindre les mœurs des sauvages en les liant à quelque événement connu. Le massacre de la colonie des Natchez à la Louisiane, en 1727, lui parut être un sujet excellent. Il commença cet ouvrage ; mais il s'aperçut bientôt qu'il manquait des couleurs vraies, et son voyage en Amérique fut résolu.

Pendant le cours de ses explorations, Chateaubriand apprit que Louis XVI venait d'être arrêté à Varennes, et, regardant comme le devoir de tout bon Français de courir à la défense de son roi, il prit passage sur un vaisseau qui faisait voile pour la France. Ce navire périt sur les côtes ; René arriva malade à Saint-Malo, qu'habitait alors sa mère. Là, il apprit que presque toute la noblesse émigrait, et, après avoir réuni avec peine une somme de 2,000 fr., il se disposa à rejoindre l'armée des princes.

On trouva qu'il arrivait bien tard ; on croyait la révolution terminée et l'on hésitait à l'admettre dans les rangs dont le prince de Condé avait le commandement, tant on croyait inutile de recruter de nouveaux défenseurs à cette cause déjà gagnée. Cependant, sur la recommandation d'un de ses cousins, qui avait émigré des premiers, on consentit à le recevoir. L'armée, mal vêtue, mal nourrie, mal équipée, alla attaquer Thionville et fut repoussée. Verdun lui ouvrit ses

portes ; mais elle ne tarda point à en être chassée par les républicains ; découragée par ces deux échecs et décimée par les maladies, elle commença à se disperser.

Chateaubriand nous fait lui-même la touchante peinture du triste état où il était réduit. Blessé à la cuisse et consumé par la fièvre, il fut de plus atteint de la petite vérole et entreprit, malgré ses souffrances, de se rendre à Ostende, d'où il espérait rejoindre, à l'île de Jersey, une partie de la noblesse bretonne. En route, son mal empira, et il resta mourant dans un fossé. Des soldats l'y trouvèrent et le conduisirent à Namur. On lui fit l'aumône à la porte de la ville, et les femmes, le voyant si malade, le relevèrent et voulurent le conduire à l'hôpital ; mais il les remercia de leurs bons soins et remonta dans un des fourgons qui l'avaient amené et qui allaient à Bruxelles. Là, il eut le bonheur de rencontrer le comte de Chateaubriand, son frère, qui lui procura un asile et un médecin. Avant sa complète guérison, il voulut se rendre à Ostende et s'embarqua sur un petit bâtiment qui faisait voile pour Jersey. En y arrivant, il faillit mourir et ne dut la vie qu'à l'humanité de la femme d'un pilote anglais, qui le recueillit et lui prodigua les soins les plus empressés. Il avait écrit en Bretagne pour demander de l'argent, il reçut 30 louis et partit pour Londres.

Un grand nombre de Français y vivaient alors péniblement. Chateaubriand fit des traductions et écrivit l'*Essai sur les Révolutions anciennes et modernes dans leur rapport avec la Révolution française*, dont il s'occupait depuis longtemps ; mais les ressources que ces travaux lui procurèrent furent insuffisantes, et bientôt, quelque économie que pût faire le jeune poëte, il tomba dans une gêne extrême. Un ancien conseiller au parlement de Bretagne partageait sa pauvre chambre et souffrait du même dénûment.

L'argent finit par manquer tout à fait, et les deux émigrés vécurent pendant cinq jours d'un pain de deux sous et d'un peu d'eau sucrée. « La faim me dévorait, dit Chateaubriand,

j'étais brûlant, le sommeil m'avait fui ; je suçais des morceaux de linge que je trempais dans l'eau, et je mâchais de l'herbe et du papier. » Hingant, son compagnon, en proie à un violent délire, voulut se donner la mort avec un canif, et Chateaubriand, qui avait jusque-là refusé l'aumône faite aux émigrés par le gouvernement anglais, écrivit pour la réclamer. Peu de jours après, il reçut de Bretagne 40 écus et se crut riche de tout l'or du Pérou.

Il acheva alors son *Essai sur les Révolutions,* mit en ordre ce qu'il avait pu sauver des pages écrites sous les huttes des sauvages, et commença le *Génie du Christianisme.* Pendant qu'il souffrait à l'étranger, son frère et sa belle-sœur tombaient frappés par la hache révolutionnaire ; sa mère et sa sœur étaient emprisonnées et soumises à de si cruels traitements, que toutes deux succombaient peu après leur élargissement. Avant d'expirer, M^{me} de Chateaubriand chargea sa fille d'exprimer à René le dernier vœu qu'elle formait, celui de le voir revenir à la religion dans les pratiques de laquelle il avait été élevé et dont, subissant l'influence du siècle, il s'était éloigné peu à peu. Il reçut à la fois la nouvelle de la mort de sa mère et cette suprême prière ; et comme pour donner plus d'autorité encore à la voix qui lui disait : « Sois chrétien ! » il apprit, en lisant la lettre de sa sœur, que celle qui l'avait écrite n'existait plus.

Ces deux morts le frappèrent ; la conviction sortit de son cœur, et, ainsi qu'il le dit lui-même, il pleura et il crut. Il entreprit alors le *Génie du Christianisme,* auquel il consacra plusieurs années. Le premier volume de cet ouvrage fut publié avant la rentrée de l'auteur en France, rentrée qui eut lieu au mois de mai 1800. Mais on ne peut écrire avec mesure que dans sa patrie, ajoute Chateaubriand, et il recommença entièrement cet important ouvrage. Le livre d'*Atala,* qui n'est qu'un épisode du *Génie du Christianisme,* fut publié et obtint un grand succès, malgré les nombreuses critiques dont il fut l'objet. Le *Génie du Christianisme,* qui parut

ensuite, plaça Chateaubriand au premier rang parmi les écrivains français.

Bonaparte le nomma secrétaire d'ambassade à Rome, puis ministre de France dans le Valais ; mais Chateaubriand ne prit pas possession de cet emploi : en apprenant que le duc d'Enghien avait été fusillé dans les fossés de Vincennes, il envoya sa démission.

Quelque temps après il fit en Orient le voyage au retour duquel il publia l'*Itinéraire de Paris à Jérusalem*. Un journal, *le Mercure*, dont il était propriétaire, ayant été supprimé, il se retira à la campagne et composa les *Martyrs*, qu'il livra au public en 1809.

La mort de Joseph Chénier ayant laissé une place vacante à l'Académie, Chateaubriand fut appelé à la remplir; mais Napoléon lui interdit de prononcer le discours de réception qu'il avait préparé.

La Restauration enleva ce grand homme aux lettres pour la politique. Il publia cependant *Bonaparte et les Bourbons*, brochure qui, pendant les cent-jours, l'obligea à quitter encore une fois la France.

Louis XVIII étant remonté sur le trône, Chateaubriand fut nommé ambassadeur à Vienne, puis à Londres; il assista comme plénipotentiaire au congrès de Vérone et fut appelé ensuite au ministère. Plus tard, il fut chargé de l'ambassade de Rome ; mais, à la révolution de juillet, il renonça à toutes ses places et rentra dans la vie privée.

Cet illustre auteur mourut en 1848, à l'âge de quatre-vingts ans, après avoir ordonné qu'on l'inhumât près de la ville de Saint-Malo, sur un promontoire que la marée isole de la côte et que les flots battent incessamment. Il avait si souvent rêvé, enfant, sur cette plage, il y avait si souvent écouté la grande voix de l'Océan, qu'il voulut s'y reposer encore et dormir son dernier sommeil.

D'après l'opinion de Chateaubriand, son meilleur ouvrage est le *Génie du Christianisme*. « Le heurt que ce livre donna

aux esprits, dit-il, fit sortir le xviiie siècle de l'ornière et le jeta pour jamais hors de sa voie ; on recommença, ou plutôt on commença à étudier les sources du christianisme : en relisant les Pères (en supposant qu'on les ait jamais lus), on fut surpris de rencontrer tant de faits curieux, tant de science philosophique, tant de beautés de style de tous les genres, tant d'idées qui, par une gradation plus ou moins sensible, faisaient le passage de la société antique à la société moderne : ère unique et mémorable de l'humanité, où le ciel communique avec la terre au travers d'âmes placées dans des hommes de génie. »

Tel fut l'effet de ce beau livre; aussi Chateaubriand ne craint-il pas d'assurer que si son nom passe à la postérité, c'est au *Génie du Christianisme* qu'il le devra. Il en donne pour raison, non le mérite de son œuvre, mais le moment où elle a paru. « Si l'influence de mon travail, ajoute-t-il, ne se bornait pas au changement que depuis quarante années il a produit parmi les générations vivantes, s'il servait encore à ranimer chez les tard-venus une étincelle des vérités civilisatrices de la terre, si le léger symptôme de vie que l'on croit apercevoir s'y soutenait dans les générations à venir, je m'en irais plein d'espérance dans la miséricorde divine. Chrétien réconcilié, ne m'oublie pas dans tes prières, quand je serai parti; mes fautes m'arrêteront peut-être à ces portes où ma charité avait crié pour toi : Ouvrez-vous, portes éternelles !... »

BYRON.

Georges Gordon Byron naquit à Londres, le 22 janvier 1788. Son père, qui appartenait à l'une des plus nobles familles de l'Angleterre, ayant mené une vie dissipée, avait été forcé de vendre pièce à pièce tout ce qu'il possédait, et, ne pouvant s'habituer à la pauvreté, désormais l'hôte de son

foyer, il abandonna sa femme et son fils pour passer en France, où son frère aîné lui fit une petite pension.

Georges avait eu le pied tordu en naissant, il en était resté boiteux, et cette infirmité était pour lui le sujet d'un cruel chagrin ; car, si jeune qu'il fût, il avait infiniment d'amour-propre. On raconte qu'une nourrice qui promenait un petit enfant dans le même lieu où Byron jouait, accompagné d'une gouvernante, s'approcha de celle-ci et lui dit entre autres choses :

— Quel dommage que ce bel enfant soit boiteux !

Byron l'entendit, et, tout pâle de colère, il la frappa de son fouet.

Sa mère l'ayant aussi, un jour où il refusait de lui obéir, appelé vilain petit boiteux, il en ressentit une telle douleur, qu'il ne l'oublia jamais.

L'enfance de Byron se passa en Ecosse, sa mère, pour des raisons d'économie, étant venue se fixer à Aberdeen. Placé d'abord dans une école publique, il fit si peu de progrès, qu'on l'en retira pour le confier aux soins d'un pasteur protestant, qui sut, par sa douceur, se concilier l'affection et le respect de l'enfant. Il commença alors d'étudier le latin et l'histoire, et son vieux professeur ayant quitté Aberdeen, Byron changea de maître sans changer de goûts. L'histoire était son étude favorite; il l'emportait sur tous ses condisciples les jours où l'on composait sur ce sujet. Il était aussi très-fort en version ; pour le reste, il s'en occupait peu. On le citait pour le plus leste, le plus fort, le plus adroit de tous les élèves ; car, pour dissimuler autant que possible son infirmité, il s'adonnait avec ardeur à tous les exercices du corps.

Georges Byron avait un oncle qui jouissait, à titre d'aîné, des biens de la famille et de la pairie, qui y était héréditaire. Cet oncle avait un fils; il n'était donc pas probable que Georges dût rien attendre de lui; mais ce jeune homme étant mort et le vieux lord Byron l'ayant suivi de près, Georges

devint pair d'Angleterre et possesseur de Newstadt-Abbay, c'est-à-dire de l'abbaye de Newstadt, donnée aux lords Byron vers l'an 1540.

Byron n'avait que dix ans lorsqu'il fit cet héritage, qui lui permit d'aspirer à un avenir plus brillant. Il n'apprit pas sans émotion ce changement de position; et quand, à l'appel de la classe, le maître fit pour la première fois précéder le nom de Georges Byron de son nouveau titre, il fondit en larmes sans pouvoir répondre.

Le jeune homme vint habiter Newstadt aussitôt qu'il eut terminé ses études. L'ancienne abbaye n'était pas un séjour bien gai; aussi se fit-il accompagner de plusieurs de ses amis. Il se livra avec eux à toutes sortes de folies, qui lui furent amèrement reprochées. Un crâne humain ayant été trouvé dans le cimetière de l'abbaye, Byron s'en fit faire une coupe, dont il se servit dès lors, et en l'honneur de laquelle il institua la Société du Crâne.

Tout ce que Georges put faire pour chasser la noire mélancolie qui déjà s'emparait de son âme, n'aboutit qu'à le rendre plus triste encore et lui suscita une désapprobation générale. Marié quelques années plus tard, il ne trouva pas le bonheur dans cette union, et, éprouvant le désir de quitter pour un temps l'Angleterre, il fit un voyage en Grèce en 1810. Les ouvrages qu'il fit paraître à son retour à Londres furent goûtés des uns, rejetés des autres, et ne donnèrent point à Byron le rang que son génie eût dû lui assurer. Mais ces ouvrages, peu appréciés d'abord en Angleterre, le furent en France, et la renommée de Byron devint européenne.

La gloire, si chère aux poëtes, ne put cependant donner le bonheur à Georges, et ses écrits sont empreints d'une sombre tristesse et d'un découragement profond.

En 1823, la Grèce ayant voulu tenter un suprême effort pour reconquérir son indépendance, Byron entra en relation avec le comité grec; ses services ayant été acceptés avec

enthousiasme, il partit de l'Italie, où il était alors, et se rendit en Morée vers la fin de juillet de cette même année. Il tomba malade le 15 avril 1824, et mourut quatre jours après. On transporta son corps en Angleterre et on l'enterra à Hucknell, près de Newstadt.

Les principaux ouvrages de lord Byron sont : *Manfred*, *Marino Faliero*, et le poëme de *Child-Harold*.

ORATEURS.

BOSSUET.

La Grèce, si féconde en grands hommes, n'a produit que deux orateurs célèbres, Périclès et Démosthènes ; encore la renommée du second a-t-elle fait pâlir celle du premier. Rome n'a eu que Cicéron. La France, parmi plusieurs noms illustres, peut citer avec orgueil celui de Bossuet. L'éloquence chrétienne avait trouvé dans les Ambroise, les Augustin, les Basile, de dignes représentants, dont les écrits, pleins de la foi et de la charité des anciens jours, sont encore lus aujourd'hui non-seulement par les fidèles qui y cherchent un aliment à leur piété, mais par tous les amateurs du véritable talent. Le siècle de Louis XIV, qui vit fleurir nos plus sublimes poëtes, Corneille, Racine, Boileau ; nos plus grands peintres, le Poussin et le Sueur ; nos plus célèbres généraux, Turenne, Condé, Catinat, devait aussi être illustré par Fénelon, Massillon, Fléchier, Bourdaloue, et surtout par Bossuet.

Jacques-Bénigne Bossuet naquit à Dijon, le 27 septembre 1627, d'une noble et ancienne famille de robe. Son enfance laissa prévoir ce que serait sa vie. Une facilité prodigieuse, une intelligence vive et précoce, un ardent amour pour l'étude, lui firent faire de si étonnants progrès, qu'on parla bientôt de lui comme d'une merveille. L'admiration publique le suivit pendant ses études, et ses succès de plus en plus brillants le firent connaître à la cour. Il venait d'atteindre sa seizième année, quand, présenté aux beaux esprits de l'hôtel Rambouillet, il fut prié de faire devant une nombreuse et brillante assemblée un discours sur un sujet qu'on lui donna. Après quelques instants de méditation seulement, il parla de manière à étonner et à charmer son auditoire. Il n'y eut qu'une voix sur l'avenir réservé à ce jeune homme, et chacun s'empressa de le complimenter. Il reçut les éloges avec la plus grande modestie et parut les oublier pour se livrer à l'étude avec autant de zèle que s'il eût cru ne rien savoir encore.

C'est à propos de ce sermon de Bossuet, prononcé à onze heures du soir, que Voiture, qui aimait fort les jeux de mots, disait, en faisant allusion à l'heure avancée et à l'âge de l'orateur, qu'il n'avait jamais entendu prêcher si tôt ni si tard.

Bossuet avait été destiné par sa famille à la magistrature; mais sa piété, son goût pour les études théologiques, l'amour de l'Eglise qu'il avait puisé de bonne heure dans ses études, ne lui permettaient pas de délibérer; ses parents ne gênèrent point sa vocation. Après avoir obtenu le bonnet de docteur de Sorbonne en 1652, Bossuet, alors chanoine à Metz, retourna dans cette ville et s'y attacha à la conversion des protestants. Il en ramena un grand nombre à la foi catholique; car il joignait à l'instruction la plus rare une conviction profonde et possédait à un haut degré l'art de persuader. Sa réputation grandit vite, et il fut appelé à Paris, où la cour et la ville se pressèrent pour l'entendre. La reine-mère Anne

d'Autriche, sincère admiratrice de son talent, le fit désigner pour prêcher en 1661 l'Avent, et l'année suivante le Carême de la cour.

L'impression produite par l'habile et savant orateur fut telle, que le roi ordonna qu'on écrivît en son nom à l'intendant de Soissons, père de Bossuet, pour le féliciter d'avoir un fils de si grand mérite. Un second Carême que Bossuet prêcha en 1666 mit le sceau à sa renommée. Il s'occupa ensuite d'instruire dans la foi catholique le maréchal de Turenne. Né dans la religion protestante, Turenne n'avait point écouté les conseils de l'ambition, qui lui représentaient la faveur du roi attachée à son abjuration. Trop noble, trop désintéressé pour céder à de pareilles considérations, l'illustre général consentit cependant à écouter Bossuet, ce qu'il n'avait pas voulu faire d'abord, dans la crainte qu'on n'attribuât sa condescendance à d'indignes motifs. Cette crainte ayant cédé au désir de connaître la vérité, Turenne la chercha avec un cœur droit et une entière sincérité. Personne n'était plus capable que Bossuet de faire briller à ses yeux ce flambeau divin, ni plus digne d'être l'apôtre d'un tel disciple ; il réussit à lever tous ses doutes, et Turenne convaincu rentra dans le sein de l'Église.

Pour affermir dans la foi ce nouveau converti, Bossuet prêcha l'Avent de 1688, et fut peu de temps après nommé à l'évêché de Condom. Il était à peine installé dans son diocèse, que le roi le rappela pour lui confier l'éducation du Dauphin. Bossuet accepta cette tâche ; mais ne pouvant résider au milieu de ses ouailles, il pria Louis XIV de trouver bon qu'il se démît de son évêché, alléguant qu'il ne croyait pas devoir garder une épouse avec laquelle il ne lui était pas permis de vivre. Après quelque résistance, le roi céda, et Bossuet n'eut plus à s'occuper que de son auguste élève.

Ce fut vers cette époque qu'il s'éleva au premier rang des orateurs. Madame Henriette d'Angleterre, mariée à Monsieur, frère du roi, était le plus bel ornement de la plus brillante

cour de l'Europe. On l'admirait pour son esprit, ses grâces, sa beauté, on la chérissait pour sa bonté. Tout à coup, et sans que rien eût pu faire prévoir un tel malheur, frappée d'un mal inconnu, que beaucoup s'expliquèrent par un crime, elle succomba. Bossuet, chargé de faire son oraison funèbre, fut pathétique et sublime ; il s'empara tellement de son auditoire, qu'au moment où il s'écriait : « O nuit désastreuse ! nuit effroyable ! où retentit tout à coup, comme un éclat de tonnerre, cette étonnante nouvelle : Madame se meurt ! Madame est morte !... » toute la cour fondit en larmes, et force fut à l'orateur d'interrompre son discours, pour laisser à cette violente émotion le temps de se calmer.

Bossuet excella dans l'oraison funèbre, genre qui demande un talent tout particulier. Il s'y montra toujours grand, toujours vrai, et sut n'être pas monotone, même quand il eut à rendre ce dernier hommage à des grands dont la vie prêtait le moins à l'orateur.

On retrouve dans le *Discours sur l'Histoire universelle* de Bossuet, les qualités qui distinguent ses oraisons funèbres : l'élévation du style, la grandeur des idées, la vigueur et la rapidité du trait, l'étendue des vues, et surtout cette sûreté de jugement qui fait le principal caractère du génie de Bossuet. Ce Discours, composé pour l'instruction du Dauphin, est encore regardé comme un des chefs-d'œuvre de son auteur : plus on le lit, plus on y découvre de beautés, plus on en goûte la lecture.

L'éducation du Dauphin ne pouvait être remise en de plus dignes mains que celles de ce prélat ; il y apporta tous les soins, tout le zèle que réclamait la grandeur d'une telle mission, et, de plus, la patience qu'exigeait l'esprit lent et paresseux de son élève. Sa tâche terminée, il reçut pour récompense la charge de premier aumônier de la Dauphine et l'évêché de Meaux. Mais la France ne devait pas avoir pour roi l'élève de Bossuet : la mort enleva à Louis XIV ce fils bien-aimé, et le jeune duc de Bourgogne devint l'héritier

présomptif du trône. Bossuet, se devant à son Eglise, ne voulut point se charger d'instruire le fils de son royal élève; mais il contribua de tout son pouvoir à lui donner pour précepteur un homme éminent par l'esprit, la science et la bonté, l'illustre Fénelon.

Appelé au conseil d'Etat en 1697, Bossuet ne put refuser cette charge; l'année suivante, la duchesse de Bourgogne le choisit pour son aumônier. Ce prélat joignait à un génie sublime, à un immense savoir, une grande sévérité de principes et une fermeté de caractère telle, que nulle considération ne pouvait l'empêcher de faire ce qu'il croyait être un devoir. Il le prouva lorsque Fénelon, son admirateur et son ami, fit paraître son livre des *Maximes des Saints*. Bossuet, ayant cru trouver dans cet ouvrage quelque reste des erreurs du molinisme, les signala aussitôt et les réfuta par de nombreux écrits. Les ennemis de Bossuet l'accusèrent de céder, en agissant ainsi, à un sentiment de jalousie contre Fénelon; mais tous ceux qui ont étudié son caractère et qui savent quels étaient l'élévation de son âme et son amour pour la vérité, admirent la violence qu'il sut se faire à lui-même pour combattre celui qu'il aimait comme un fils, et les nombreux écrits qu'il composa à cette occasion sont pour eux une preuve éclatante de son zèle et de son attachement à la foi de l'Eglise.

— Toute la religion, disait-il lui-même, est compromise par la morale du quiétisme.

La discussion dura longtemps, et la cour de Rome confirma l'opinion émise par Bossuet.

— Qu'auriez-vous fait, si j'avais protégé M. de Cambrai? lui demanda alors Louis XIV.

— Sire, j'aurais crié vingt fois plus haut, répondit Bossuet. Quand on défend la vérité, on est assuré de triompher tôt ou tard.

Bossuet avait toujours désiré se consacrer uniquement à son diocèse, et plus il vivait à la cour, plus ce que le

monde estime et envie, les honneurs, la gloire, la richesse, lui paraissait une vaine fumée. Il sollicita instamment la permission d'aller finir sa vie au milieu de son troupeau, et la reçut avec joie et reconnaissance. Là, il régla sa vie de manière à donner encore chaque jour quelques heures à l'étude qu'il avait tant aimée, sans que les ouailles qu'il avait à instruire et à diriger fussent privées de ce qu'elles attendaient de lui. Accessible aux pauvres et aux petits, il les soutenait, les consolait dans leurs peines, les encourageait dans leurs travaux et leur parlait de la miséricorde du Seigneur avec autant d'éloquence qu'il avait parlé aux grands et aux puissants de la terre de son inflexible justice.

« C'était un spectacle rare et touchant, dit l'historien de l'illustre évêque, de voir le grand Bossuet, transporté de la chapelle de Versailles dans une église de village, apprenant aux paysans à supporter leurs maux avec patience, rassemblant avec tendresse leurs jeunes familles autour de lui, aimant l'innocence des enfants, la simplicité des pères, et trouvant dans leur naïveté, dans leurs mouvements, dans leurs affections, cette vérité précieuse qu'il avait cherchée vainement à la cour. »

Dans cette retraite, Bossuet, remplissant avec le zèle dont il avait toujours fait preuve les devoirs de son saint ministère, se trouvait plus heureux qu'il ne l'avait jamais été, et il ne s'arrachait qu'à regret à ces travaux, quand il était obligé de reparaître sur la scène du monde. La dernière oraison funèbre qu'il prononça fut celle du prince de Condé ; et s'il avait atteint dans celle de Madame les limites du sublime, il déploya dans celle du prince une sensibilité plus douce et plus touchante.

« Au lieu de déplorer la mort des autres, dit-il dans ce discours, je veux désormais apprendre de vous, prince, à rendre la mienne sainte ; heureux si, averti par ces cheveux blancs du compte que je dois rendre de mon administration, je réserve au troupeau que je dois nourrir de la parole

de vie les restes d'une voix qui tombe et d'une ardeur qui s'éteint. »

Cette oraison funèbre fut regardée comme un chef-d'œuvre, et Bossuet, fidèle à la promesse qu'il avait faite, n'en voulut plus prononcer d'autres. Il employa ses dernières années à mettre en ordre ses écrits et à en composer de nouveaux. Tout son temps était tellement employé, qu'il trouvait à peine quelques minutes à donner à la promenade. Son jardinier lui dit un jour :

— Si je plantais des saint Augustin ou des saint Chrysostôme, vous les viendriez voir; mais pour vos arbres, vous ne vous en souciez guère.

Bossuet sourit et avoua qu'absorbé par de continuelles études, il ne pouvait jouir comme il l'aurait voulu des œuvres de Dieu, non moins utiles à étudier pourtant que les écrits des plus savants docteurs.

Bossuet mourut le 12 avril 1704, à l'âge de soixante-dix-sept ans, après avoir été l'une des gloires les plus pures de la religion et de la France, l'une des plus éclatantes lumières du monde. Le caractère du style de ce grand homme est la force et l'énergie; s'il n'est pas toujours doux et poli, il est toujours noble, fier et souvent sublime.

On a dit souvent : Le style c'est l'homme. On retrouvait, en effet, dans le caractère de Bossuet l'élévation, la fermeté, la franchise, la vivacité qui distinguent ses œuvres. Il savait faire entendre aux grands le langage de la vérité, et nulle considération n'eût pu le faire transiger avec sa conscience. Il blâmait hardiment ce qu'il jugeait blâmable. Il se prononça contre les *Satires* de Boileau, comme opposées à la charité chrétienne, sans se soucier de déplaire à l'écrivain dont chacun redoutait les mordantes railleries. Il ne craignit pas plus d'offenser le roi que le poëte. Un jour, Louis XIV lui demandant ce qu'il pensait des spectacles, Bossuet lui répondit :

— Sire, il y a de grands exemples pour et des raisonnements invincibles contre.

Les discussions à soutenir contre les protestants occupèrent beaucoup Bossuet; il y mettait une ardeur extrême; mais s'il cédait un peu à son impétuosité naturelle, il ne trouvait pas mauvais que ses adversaires se défendissent avec la même chaleur. Il apportait, d'ailleurs, à tous ses sermons cette vigueur qui naît d'une conviction profonde; ce qui faisait dire à Mme de Sévigné :

— Bossuet se bat à outrance avec son auditoire; tous ses sermons sont des combats à mort.

En effet, lorsqu'on avait entendu Bossuet, on n'avait plus nulle objection à faire : il fallait s'incliner et croire.

FÉNELON.

François de Salignac de Lamothe-Fénelon naquit au château de Fénelon, en Périgord, le 6 août 1651. Elevé sous les yeux de son père, homme vertueux et éclairé, il se livra à l'étude avec autant de succès que d'ardeur et annonça dès l'enfance ce qu'on devrait un jour attendre de lui. Ses goûts le portant vers l'état ecclésiastique, il se rendit à Paris pour achever ses études et commencer son cours de théologie. Ses progrès furent si rapides et si brillants, qu'à l'âge de quinze ans, il prêcha devant un auditoire nombreux et choisi, qu'il laissa émerveillé de son talent. Le marquis de Fénelon, son oncle, chargé de veiller sur lui pendant son séjour à Paris, lui conseilla alors d'entrer au séminaire de Saint-Sulpice, où il pourrait, dans la solitude, se préparer aux fonctions sacrées qu'il voulait embrasser. Le jeune homme suivit cet avis avec joie; il n'aimait pas le monde, et les années qu'il passa dans cette pieuse retraite furent peut-être les plus douces de toute sa vie.

Dès qu'il eut reçu les ordres, il témoigna le désir d'aller prêcher la religion de Jésus-Christ aux peuplades du Canada ; mais il était d'une santé délicate, et sa famille le supplia de renoncer à ce projet. Fénelon se voua alors à l'instruction des nouvelles catholiques, et, après dix ans de ce pieux ministère, il publia son traité de l'*Education des Filles*. Un second traité, celui du *Ministère des Pasteurs*, qui parut quelque temps après, obtint le suffrage de Bossuet et fit charger Fénelon d'une mission dans le Poitou, peuplé de nombreux protestants. Le gouvernement avait coutume de faire, en pareil cas, soutenir les missionnaires par des soldats; cette méthode parut mauvaise à Fénelon, qui refusa cette assistance et ne voulut rien devoir qu'à la douceur et à la persuasion. Le succès surpassa ses espérances, et à son retour à Paris, Fénelon était regardé comme doué d'autant de vertu et de sagesse que d'érudition et d'éloquence.

Le duc de Beauvilliers, ayant été, vers cette époque, nommé gouverneur du duc de Bourgogne, petit-fils de Louis XIV, choisit le jeune missionnaire pour précepteur de son auguste élève. Ce choix ayant été approuvé par le roi, Fénelon commença cette noble et difficile tâche de former à la vertu le cœur de l'héritier du plus beau trône du monde et de préparer ainsi le bonheur d'un grand peuple. Fénelon employa tout son génie à réprimer les défauts du jeune prince, et il parvint à substituer à l'orgueil, à la violence, à l'emportement de ce caractère indomptable, une douceur, une bonté, une patience admirables.

Fénelon sut conserver au milieu de la cour les simples vertus qui faisaient de lui l'homme le meilleur, le plus charitable et le plus indulgent qu'on pût rencontrer. Son désintéressement égalait son génie. Pendant cinq ans il remplit auprès du duc de Bourgogne les fonctions auxquelles le duc de Beauvilliers l'avait appelé, sans solliciter du roi la moindre

faveur. Louis XIV, qui, sans aimer beaucoup Fénelon, rendait justice à son rare mérite, lui donna alors l'archevêché de Cambrai.

Sans cesse préoccupé de la tâche qu'il avait acceptée, Fénelon y avait travaillé par ses écrits autant que par ses leçons. Ce fut pour le duc de Bourgogne qu'il composa son *Télémaque*, poëme plein de grandes images, de magnifiques peintures, d'habiles contrastes et de traits sublimes. On doit regarder le *Télémaque* comme un livre de morale politique, dans lequel l'auteur s'est surtout attaché à montrer à son élève, appelé à régner un jour, quels maux attire sur les peuples l'ambition des grands, et combien il est avantageux aux princes de prendre pour guide non les flatteries intéressées des courtisans, mais les austères conseils de la sagesse.

Le *Télémaque* ne fut publié que quelques années après sa composition, et seulement par l'infidélité d'un secrétaire chargé de le copier. Fénelon était alors retiré dans son diocèse. Un livre intitulé : *Les Maximes des Saints*, dans lequel, cédant à sa vive et ardente dévotion, il avait exprimé, sur la grâce et l'amour divin, des opinions qui s'éloignaient de celles de l'Eglise, avait alarmé Bossuet. Cet immortel génie, malgré toute l'amitié qui l'unissait à Fénelon, ne crut pas pouvoir transiger avec sa conscience et attaqua les *Maximes des Saints*. Fénelon déféra le jugement de son livre au saint-siége et reçut l'ordre de quitter la cour.

Il se sépara de son élève avec douleur, mais avec résignation, et attendit dans les sentiments d'une parfaite soumission à l'autorité de l'Eglise l'arrêt du pape Innocent XII.

Le saint-père, ne pouvant se décider à condamner l'illustre archevêque de Cambrai, traîna les débats en longueur, pour lui laisser le temps de se rétracter ; mais entre Fénelon, qui croyait n'avoir écrit rien que

d'orthodoxe, et Bossuet, convaincu des erreurs qu'il signalait, la lutte continua ; et Louis XIV ayant pressé le pape de terminer cette affaire, l'ouvrage de Fénelon fut condamné.

L'archevêque reçut le bref du saint-père en fils égaré, mais non rebelle, et se condamna lui-même par le mandement le plus simple et le plus touchant qu'il soit jamais sorti de la plume d'un pasteur de l'Eglise. Il fit plus : pour laisser un souvenir de sa soumission et de ses regrets, il fit faire un ostensoir soutenu par deux anges foulant aux pieds les écrits reconnus hérétiques par Innocent XII.

Ce grand homme oublia, au milieu de son diocèse, la cour dont il avait été l'un des principaux personnages. Il retraça dans toute sa conduite la vie des évêques de la primitive Église, et mit à remplir les plus humbles devoirs de son saint ministère un zèle, une bonté, une charité admirables. Il fonda un séminaire et veilla par lui-même à l'instruction des jeunes gens qui se destinaient à recevoir les ordres sacrés. Non content de leur ouvrir les trésors de la science qu'il possédait, il cherchait à mettre dans leurs cœurs l'humilité, le désintéressement, la charité dont le divin maître a laissé à ses disciples un si parfait modèle. Il leur enseignait par son exemple qu'un digne ministre de cette religion chrétienne si belle et si sublime doit être accessible aux faibles et aux petits, partager son pain avec les pauvres, pleurer avec les affligés, en un mot, se faire tout à tous pour gagner tous les cœurs.

Il prêchait souvent dans son église, et, dans le cours de ses visites pastorales, il distribuait la parole divine jusque dans les plus pauvres hameaux. Enfin, se rappelant que le Sauveur a dit : « Laissez venir à moi les petits enfants, » il faisait lui-même le catéchisme aux jeunes communiants et ne dédaignait pas de donner aux enfants du peuple ces précieuses leçons que l'héritier présomptif du trône de

Louis XIV écoutait naguère avec autant de reconnaissance que de respect.

Fénelon s'était fait admirer à la cour par son esprit brillant, par une conversation pleine de noblesse et de grâce, dans laquelle il prodiguait les richesses de son imagination, et par la politesse la plus aimable et la plus délicate. A Cambrai, il se fit chérir, et nulle expression ne pourrait peindre la vénération tendre et enthousiaste dont il était l'objet.

Les malheurs par lesquels la France expia, pendant les dernières années du règne de Louis XIV, les victoires qui avaient signalé la jeunesse du grand roi, fournirent à Fénelon une nouvelle occasion d'exercer son inépuisable charité. Il usa de l'autorité qu'il devait à la sainteté de sa vie et à son rare génie pour intéresser en faveur de la Flandre les généraux ennemis. Cette province dut à l'intervention de l'illustre archevêque de ne pas sentir toute la rigueur des maux que la guerre entraîne à sa suite, et l'amour auquel Fénelon avait déjà tant de titres grandit encore au sein de ce troupeau dont il était réellement le bon pasteur.

Fénelon était resté en relation avec le duc de Bourgogne, son auguste élève, et ce jeune prince se faisait un devoir de prendre, dans toutes les circonstances un peu importantes, l'avis de ce sage et pieux mentor. Pendant la terrible guerre de la succession d'Espagne, le duc de Bourgogne étant venu prendre en Flandre le commandement de l'armée, l'élève et le maître se trouvèrent réunis. Ce fut une joie extrême, un véritable bonheur pour Fénelon, de revoir, après dix ans d'absence, ce jeune homme qu'il aimait tant, et pendant cette guerre leur correspondance devint plus suivie que jamais. Les vues les plus élevées, les plus généreuses, les plus propres à assurer la félicité d'une nation, font des lettres de Fénelon un cours de politique morale et chrétienne, qui se résume par cette belle phrase qu'il adressait

au duc de Bourgogne, rapproché du trône, peu de temps après, par la mort du grand Dauphin, son père :

— Il ne faut pas que tout soit à un seul, mais un seul doit être à tous pour faire leur bonheur.

Une cruelle douleur était réservée à Fénelon. Ce jeune prince, qu'il avait formé avec tant de soin et sur lequel se fixait l'espoir de la France, fut frappé, dans la fleur de l'âge, par une mort soudaine, et Louis XIV n'eut plus pour héritier qu'un enfant au berceau. Quand la foi et la confiance en Dieu eurent rendu le calme à l'archevêque de Cambrai, il entretint avec le duc d'Orléans, qui devait être régent pendant la minorité de cet enfant-roi, une correspondance dans laquelle il s'efforçait de ramener ce prince aux éternels principes de la religion, dont l'éloignaient ses mœurs plus que légères et l'emportement de ses passions. Fénelon voyait dans le duc d'Orléans le remplaçant de cet élève qu'il avait pris tant de soin de former pour la gloire et le bonheur du peuple.

Une grande charité remplissait le cœur de l'illustre archevêque, et elle se résume dans ces mots bien dignes d'un ministre de la religion chrétienne :

— J'aime mieux ma famille que moi-même, j'aime mieux ma patrie que ma famille, mais j'aime encore mieux le genre humain que ma patrie.

Pendant le cruel hiver de 1709, il nourrit à ses dépens l'armée française et ne cessa de prodiguer les consolations de la religion à toutes les victimes de la guerre. En même temps il s'occupait, en fidèle défenseur de l'autorité pontificale, à laquelle il s'était si pieusement soumis, de combattre les jansénistes par ses doctes écrits et son éloquente parole.

Au milieu de ces discussions qui tendaient à rétablir la paix dans l'Église, Fénelon trouvait encore le temps de peindre dans d'excellents Mémoires les malheurs de la France et de chercher quels remèdes on y pourrait appli-

quer. Sa santé, qui n'avait jamais été robuste, s'était beaucoup altérée par le travail et plus encore par le chagrin qu'il avait ressenti à la mort du duc de Bourgogne. Il s'était attaché à ce prince comme à un fils, et la mort de plusieurs de ses amis, arrivée à peu de distance de celle-là, en avait ravivé la douleur dans l'âme si tendre du digne archevêque.

« Je ne vis plus que d'amitié, écrivait-il au duc de Beauvilliers, avec lequel il était resté en correspondance depuis son départ de la cour, et ce sera l'amitié qui me fera mourir. »

Ce même duc de Beauvilliers fut le dernier qu'il eut à pleurer, et quatre mois après l'avoir perdu, Fénelon, ayant fait une chute, comprit que la mort, qui devait le réunir à tous ceux qu'il avait aimés, ne se ferait pas attendre. Il s'y prépara avec calme, avec une sorte de joie céleste, avant-goût de celle que Dieu réserve à ceux qui ont accompli ici-bas une mission de paix et de charité.

Le 7 janvier 1715, il expira à l'âge de soixante-quatre ans.

Il faut renoncer à dire quelle douleur causa dans tout le diocèse de Cambrai la nouvelle de sa mort. Il semblait que chacun eût perdu son meilleur ami, son père, et jamais larmes ne furent plus sincères que celles qui honorèrent ses funérailles.

Aucun des noms inscrits dans ces pages n'y a trouvé place à plus juste titre que Fénelon. Par la composition du *Télémaque*, il s'est placé au rang des grands poëtes ; et par plusieurs de ses sermons, à celui des plus illustres orateurs. Le caractère particulier des ouvrages de Fénelon est une exquise simplicité, une grâce incomparable, un style élégant, naïf, doux et facile, dans lequel semble se révéler autant de bonté que de génie.

Nous ne pouvons mieux terminer l'éloge de Fénelon qu'en

citant les paroles qu'il prononça, quand, au moment même de sa disgrâce, un incendie consuma son palais de Cambrai, sa bibliothèque et ses manuscrits :

— Il vaut mieux que le feu ait pris à ma maison qu'à la chaumière d'un pauvre laboureur.

FIN.

TABLE.

NOTICE SUR LES BEAUX-ARTS.

	PAGES.
Architecture.	8
Sculpture.	9
Peinture.	14
Gravure.	21
Musique.	22
Poésie.	24
Éloquence.	27

ARCHITECTES ET SCULPTEURS.

Phidias.	29
Praxitèle.	33
Polyclète.	36
Léonard de Vinci.	37
Michel-Ange Buonarotti.	47
Benvenuto Cellini.	74
Jean Goujon.	81
Canova.	85

PEINTRES.

Premiers Peintres grecs.	91
Zeuxis. — Aristide.	94
Parrhasius. — Timante.	98
Apelles.	101
Protogène.	106
Le Titien.	111
Raphaël Sanzio.	129
Le Corrége.	145
Paul Véronèse.	148
Le Guide.	155
Le Dominiquin.	162
Ribera.	177

	PAGES.
Vélasquez	189
Murillo	199
Rubens	210
Van Dyck	225
Rembrandt	230
Le Poussin	239
Claude le Lorrain	249
Le Sueur	256
Salvator Rosa	261

GRAVEURS.

Albert Durer	271
Callot	279

MUSICIENS.

Lulli	287
Mozart	290
Boïeldieu	294

POËTES.

Homère	299
Virgile	300
Le Camoëns	303
Le Tasse	306
Milton	318
Corneille	324
Racine	329
Molière	333
La Fontaine	337
Boileau	341
Chateaubriand	349
Byron	355

ORATEURS.

Bossuet	359
Fénelon	366

FIN DE LA TABLE.

Rouen. — Imp. MÉGARD et Cⁱᵉ, rue Saint-Hilaire, 136.

ROUEN. — IMPRIMERIE MÉGARD ET Cie.

www.ingramcontent.com/pod-product-compliance
Lightning Source LLC
Chambersburg PA
CBHW071607220526
45469CB00002B/260